圖說體育競技史

從奧林匹亞到奧林匹克

陳仲丹 編著

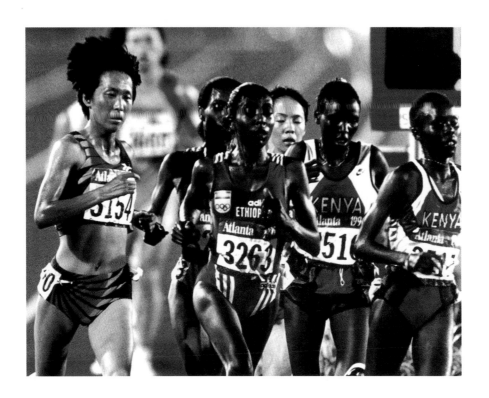

三聯書店（香港）有限公司

序 言

錢乘旦

英國皇家歷史學會會士，北京大學歷史系教授

　　陳仲丹教授的新作《圖說體育競技史》完稿之後索序於我，我有幸先睹爲快，想乘興談點感受。陳教授這本書是他撰寫的“圖說”系列的最後一本，內容有關體育運動史。在這套由他編撰的系列叢書中，其他三本也是這樣，每本探討一個專題，分別與軍事史、交通史和建築史有關。四本合爲一輯，涉及面廣，好像是一部中型的專題百科全書，內容不可謂不豐。

　　注重專題史的研究是近年國際史學界發展的一種趨勢。就以世界著名的英國劍橋史系列而言，自 19 世紀後期問世以來至少已經歷了三代。最初是編修斷代史，陸續問世的有劍橋古代史、劍橋中世紀史和劍橋近代史三大系；繼之以編寫國別史、地區史爲主，如多卷本《劍橋中國史》、《劍橋拉丁美洲史》等；近年來則注重編撰專題史，如前幾年被國內引進的《劍橋戰爭史》、《劍橋醫學史》等。最近劍橋大學出版社要重點推出的史學著作是三卷本的《劍橋食物史》。所以說，陳教授這種注重專題史的特點與國際史學的潮流是相吻合的。

　　如果把史學比作一幢大廈，那麼政治史、經濟史、文化史就是大廈的主體框架，專題史則是充填大廈的建築材料。大廈如果只有框架就瘦骨嶙峋，不見其堂皇宏偉，但如果只有堆砌材料也就無以矗立，不能成爲房舍，所以說兩者不可缺其一。一般說來，現時在綜合性大學歷史系任職的教師多從事政治史、經濟史和文化史教學研究，他們承擔的就是史學大廈的主體構建。各種專題史往往由專業院校的學者進行研究，比如體育史通常是由體育學院或體育博物館的教師、研究人員去涉足考察的。陳教授在綜合性大學歷史系工作卻注重研究專題史，他這種不囿界域的拓展精神是很值得讚賞的。

　　在此我還想談談另一個問題，這就是史學著作的感染力問題。毋庸諱言，無論從長時段看還是從短時段看，史學著作的可讀性都有遞減趨勢。就以中國史學正宗的“二十四史”爲例，以司馬遷一人之力完成的《史記》敘事生動，文采斐然，爲人喜讀愛看，幾千年來已成中國每個讀書人的開卷必覽之物，但清代由官方組織編修的《明史》比較之下就相形見絀，其文字獃板，讀者圈子要小得多。近年來問題更大，不少史學著作出版後很少有人問津，甚爲孤寂。出現這種現象的原因很複雜，一是在學術發展的過程中文史二學分途，史學獨立門戶，體例用語趨於枯燥；二是隨着中國在近代逐漸融入世界，域外的史學方法被介紹進來，在史學研究的學理性加強的同時其敘事功能則有所淡化。如何對此加以補救？辦法可以有很多，比如復興敘述史學，力求敘事生動，強化專題研究等。陳教授編撰的這套書正好在這些方面都做了嘗試，其敘述條理井然，文字活潑流暢，且皆爲專題史的探討，想來應該是

有感染力、爲人所喜愛的。

這套書屬史學普及讀物，與象牙塔中的陽春白雪相比，可將其戲稱爲下里巴人。普及讀物必須對高深研究有所吸納，建立於吸納之上，但它又須在吸納之後融會貫通，使文字與意境都出於作者的胸臆。本書就是作者在吸收了專門研究的衆多成果後，在自設的框架內融爲一體的，可說是無一字無來歷，而又無一字不出自作者之意。就歷史學而言，研究與普及如若車之雙輪或人之雙臂，都是缺一不可的。研究求其深，普及念其廣，各有所長。幾年來，陳敎授爲史學普及做了不少工作。我知道他是多面手，研究與普及都有造詣，他唱起陽春白雪來，也是聲聲悅耳的。

再說此書本身。我揣測作者涉足體育史，或許與北京主辦 2008 年奧運會有關。人們對歷史的興趣總會受時事的影響。想到中國將舉辦奧運會，撫今追昔，眞讓人感慨萬千。在古代，中國是個有着豐富體育文化傳統的國家，不幸到近代以後竟國弱民貧，中國人成了“東亞病夫”，爲人所恥笑。以奧運會爲例，舊中國曾三次選派運動員參加比賽，卻未得過　塊獎牌。時至今日，中國的體育水平已進入世界第一流，在 2004 年的雅典奧運會上名列金牌榜第二位。若是中國在各方面都能取得像體育運動那樣的成績，那就眞正迎來了中華民族的復興騰飛！或許有感於此，作者用很大的精力來撰寫這本書，並

將奧運會的歷史當作書中的重要組成部分來寫，是一件很有意義的逢時興會之舉。

最後談談本書的用圖特點。這套書名爲“圖說”，每本都配了大量插圖，對其用圖上的優點我以前也談過。但與軍事史、交通史和建築史相比，體育史的插圖難度更大，主要是因爲在體育史方面研究本來就相對薄弱，可用的圖版則更要少得多，這就增加了編撰的困難。據作者說，他爲搜集圖片資料已幾乎到“上窮碧落下黃泉”的地步，有許多圖片是從冷僻書庫中覓得的，並第一次在國內發表。如此一來，這本原本是普及讀物的書就有了史料價值，作爲新史料的圖片大量刊佈當然有助於學術研究的推進。此外，書中用圖又有彙集古今、兼取中外的特點，平常少見的古圖用得多，常見的圖片則盡量少用。就以“鬥鷄”一篇爲例，書中用了古羅馬鑲嵌畫、歐洲中古屏風畫、日本浮世繪、中國漢代畫像磚和唐代絹畫，用各種風格的繪畫來反映世界各地的鬥鷄之風，既可以圖證史，又讓讀者感受不同風格的藝術美。作者在史料上下的這番功夫也希望讀者能細心體察。

陳敎授的這套叢書已經全部編完，我的序言也已寫定。想來作者以後會百尺竿頭更進一步，轉而編撰其他的叢書大著。到那時，我還會願意爲他作序。

目　錄

古風奧運

奧林匹亞之光/8
古風奧運/12
健步飛奔/16
爭遠競長/20
力的較量/24
策馬曳車/28
馬拉松長跑的由來/32

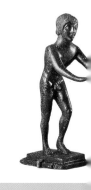

體育探源

張弓勁挽/38
圍場田獵/42
導引養生/46
百戲雜技/50
中華武術/54
摔跤角力/58
足球之祖/62
明皇馬球/66
圍棋啓智/70
象棋博弈/74
擊水弄潮/78
冰上遊嬉/82
龍舟競渡/86
投壺擊壤/90
鞦韆仙戲/94
鬥鷄尋歡/98
鬥牛奇觀/102
賽車風雲/106
羅馬角鬥/110
印度瑜伽/114
日本相撲/118

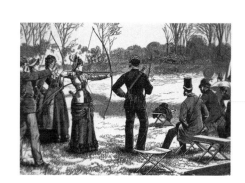

生死球賽/122
騎士比武/126
養鷹獵鹿/130
國際象棋/134

田徑話往/140
體操滄桑/144
健美史話/148
馬上英姿/152
世界第一運動/156
空中灌籃/160
空中飛球/164
國球乒乓/168
時尚網球/172
爭搶橄欖球/176
古今高爾夫/180
棒打軟球/184
登臨絕頂/188
腳踏飛輪/192
風馳電掣/196
冬令滑雪/200
蕩槳划船/204
拳擊小史/208

奧運復興/214
走出陰影/218
尋求發展/222
充滿爭議的賽會/226
聖火傳遞/230
賽場風雲/234
半個世界的角逐/238
團圓聚會/242
冰雪奧運/246
中華奧運情/250

後記/254
索引/256

古風奧運

　　古代希臘是歐洲文明的搖籃，也是奧林匹亞運動的發祥地。奧林匹亞是希臘一個不大的村鎮，它既是古希臘人競技角逐的場所，也是今天獲取奧運火種的聖地。古希臘人篤信神靈，自然要以各種方式供奉朝拜。與上古時代別處肅穆莊嚴的拜神祭祀儀式不同，希臘的祭神崇拜更多帶有喜慶娛樂的成分，演劇是祭神，頌詩也是祭神，而運動場上的體育競技則是規模更大的祭神活動。希臘古代的奧運會就是為祭祀主神宙斯而定期舉辦的競技活動。

　　生性活潑的希臘人每四年舉辦一次奧運會，這一時間的固定安排成了古希臘人用來紀年的一種尺度。參加奧運會的選手來自各個城邦，都是男性。在運動場上，男運動員人人不着絲縷，在激烈的角逐中展示自己矯健的身軀。排斥女性反映了古希臘人的性別偏見，但有所彌補的是就在離奧林匹亞運動場不遠處，曾舉辦過都是婦女參加的"赫拉（宙斯之妻）運動會"。在古代奧運會上有一項神聖的規定：奧運會舉行期間希臘各城邦必須停止一切戰爭，讓大家來參加這和平的盛會。

　　古代奧運會上的運動項目當然不能與現代奧運會相比，但它卻奠定了體育運動的基礎。田徑是運動之王，古代奧運會上有不少項目可歸入田徑運動。首先是徑賽：有短跑、中跑（往返跑）和長跑，還有手持火炬的接力跑和身負盾牌的武裝跑。在田賽類別中有跳遠，與現在不同的是跳遠者手中要拿着兩個重物。投擲類比賽有擲鐵餅

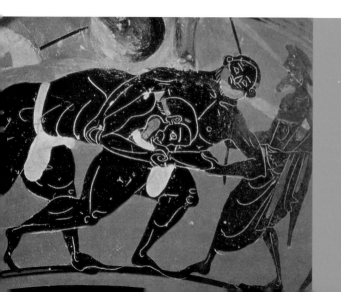

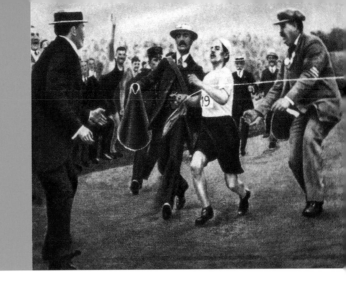

和投標槍。所謂鐵餅並不是由鐵製成，而是石頭雕的石餅，或是青銅鑄的銅餅。古希臘著名雕塑家米隆有一件名爲《擲鐵餅者》的傑作傳世，它將古希臘運動員的動感英姿塑造得栩栩如生。與後來的標槍比賽不同，古希臘標槍既要比投得遠，也要比投得準。

古希臘的摔跤比賽不按體重分級別，身高體壯者在賽場上就容易佔上風。當時還有一種叫"混鬥"的運動，混合了摔跤和拳擊兩類搏擊的技能，可以任意地拳打腳踢。這一項目野蠻而危險，常造成傷殘事故，自然就難逃後來被淘汰的命運。古希臘還盛行拳擊運動，拳手們要在手臂和拳頭上纏繞牛皮帶護具，如同今天的拳擊手套。這也是一項危險的運動，拳手對陣時經常血

灑賽場。古奧運會上還有兩項與馬有關的運動：賽馬和賽車。賽馬主要是比速度，騎馬先到終點者爲勝。而賽車則在專門的競技場中進行，繞着場子一圈圈馳騁。賽車的競爭場面激烈，場上形勢瞬息萬變，最爲觀眾喜愛。

還有一項運動雖不屬於古代奧運會項目，但卻與古希臘密切相關，這就是馬拉松長跑。它的由來與一個動人的故事有關。在希波戰爭中，雅典人在馬拉松打敗了入侵的波斯大軍，傳令兵斐力庇第斯奉命跑回去送信。就在他完成送信任務時，竟因勞累過度而去世。後來在第一屆現代奧運會上，就以這位古代英雄跑過的路線設立了馬拉松長跑項目。這一超長距離的賽跑現在已是奧運會上最引人注目的一項運動。

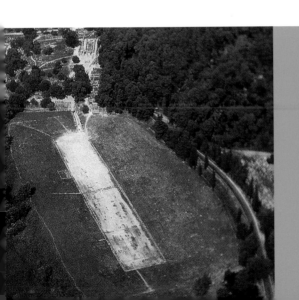

古風奧運

奧林匹亞之光

古希臘錢幣上的大力神赫拉克勒斯。

天神宙斯。

　　古代奧運會出現在希臘，它的發祥地就在奧林匹亞，奧林匹克運動會也就因此而得名。

　　奧林匹亞本來是個村鎮，地處希臘半島西南部的一個山谷中。這裡土地肥沃，松柏長青，谷底綠草如茵，流水潺潺，景色非常秀麗。古希臘人認爲這裡是世界上最美的地方，於是就把它獻給了主神宙斯，作爲祭神之地。公元前 7 世紀以後，在這裡先後建起了祭祀宙斯和宙斯之妻赫拉的神殿。由此，奧林匹亞逐漸成爲人們朝聖、祭祀的場所。至於這裡又是如何成爲舉辦古代奧運會的地點，大約與古希臘人喜愛以體育競技來愉悅神的習俗有關。

　　希臘人很早就愛好體育活動。流行的運動項目有賽跑、跳躍、投擲、拳擊、摔跤、爬繩、拔河等。各個城邦幾乎都有比較完善的運動設施，有的城邦還有可供舉行大型體育競賽的運動場。

奧林匹亞的宙斯神殿復原圖，旁邊有祭壇。

　　此外，希臘人還有這樣一種風俗，每年在橄欖和葡萄豐收之後，他們都會在奧林匹亞舉行豐收慶典。在慶典上要舉行戲劇表演和體育比賽。而這種帶有祭神性質的體育比賽爲古代奧運會的產生提供了必要的條件。

　　有關古代奧運會的起源還有一些神話傳說。相傳，在古代奧運會正式興起前，在奧林匹亞就已經開始舉行體育比賽。最早的體育競賽是在神中舉行的。因爲奧林匹亞風景秀麗，諸神都喜愛來這裡聚會，舉行各種競技活動。在這裡，宙斯和他父親進行過摔跤比賽，太陽神阿波羅與信使神赫爾墨斯比過賽跑。大力神赫拉克勒斯在與他的兄弟們比賽時還規定，誰獲勝就給誰戴上橄欖枝桂冠。後來不知爲什麼，諸神之間發生了衝突，爭鬥起來。最終赫拉克勒斯憑着自己的力量，從父親宙斯手中奪得了王位。爲了慶祝這一勝利，他在奧林匹亞舉行了大規模的體育比賽。

　　古希臘大詩人品達在他的詩中講述了另一個有關奧運會起源的神話故事。

　　傳說厄利斯國國王俄諾瑪俄斯的女兒希波達彌亞容貌美麗，但她父親得到神諭，他的女兒不

古風奧運

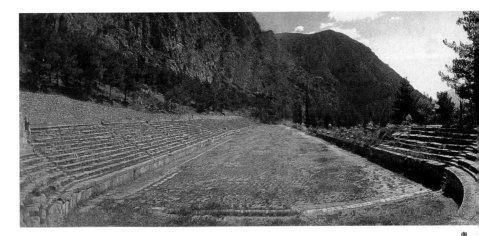

古希臘德爾斐
的運動場。

能結婚，一旦結婚他就會死去。所以儘管來求婚的人很多，他都始終不同意。後來，這個國王還想出了一條毒計，要用他高超的槍法殺死所有的求婚者。於是，他宣佈所有求婚者都必須與他比賽賽車，只有獲勝者才能娶他的女兒。他讓求婚者先跑，他在後面追，如果追上便要刺死對方。先後已有 13 個年輕人死在了他的長矛下。海神波賽東的兒子珀羅普斯看上了希波達彌亞，他想參加賽車，並請求父親幫助。波賽東給兒子送來

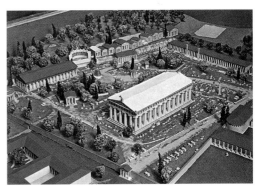

奧林匹亞古代體育館模型。

了一輛"永不疲倦"的四馬戰車。而希波達彌亞也愛上了這個小伙子，在比賽前她讓車夫偷偷地卸下了父親戰車車輪上的銷釘。結果，這個國王在駕車追趕時，車輪突然飛了出去，他也隨之墜地身亡。珀羅普斯獲勝後，如願娶了心愛的姑娘，還當上了厄利斯國國王。爲紀念這件事，他在奧林匹亞豎立了紀念碑，還舉行了競技大會，比賽戰車和賽跑。這一競技大會被後人看成是奧運會的發端。

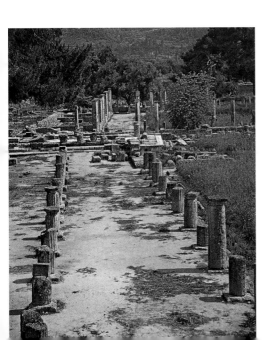

奧林匹亞古代體育館遺址。

當然，這些神話傳說不足爲據，但其中的蘊涵似乎在向人們暗示，古代奧運會的產生與戰爭有關。實際情況也正是如此。公元前 884 年，古希臘各地戰火四起，災難頻仍，弄得民不聊生。而這時奧林匹亞所在的城邦厄利斯的國王依裴托斯比較開明，他決心要解救受苦受難的人民。他希望各城邦之間能夠和睦相處，免除戰爭災難。相傳，依裴托斯爲此向太陽神阿波羅禱告，祈求神指點他解救人民擺脫苦難的辦法。阿波羅諭示

羅在德爾斐舉行的皮施因運動會，爲祭祀波賽東在伊斯瑪斯舉行的伊斯瑪斯運動會，爲祭祀赫拉克勒斯在尼米亞舉行的尼米亞運動會。這四大運動會都是全希臘性的，其中奧運會的規模最大，名聲也最響，逐漸發展爲四年一次的大規模體育盛會。

古代奧運會雖然是從公元前 884 年開始的，但直到公元前 776 年才有詳細的記錄，記載了當屆的比賽項目和獲勝者的名字。後人便把這屆運

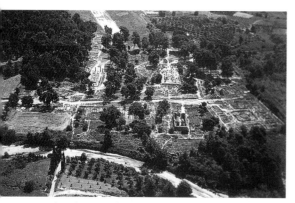

現在的奧林匹亞遺址。

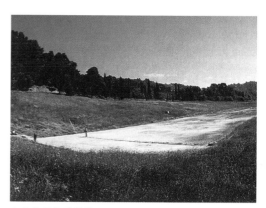

古代奧運會運動場。

他在奧林匹亞舉行體育運動會。依裴托斯就親自出面，說服各城邦國王同意停戰，還要派人來參加在奧林匹亞舉行的運動會。爲辦好運動會，依裴托斯在奧林匹亞修建了一個長 215 米、寬 30 米的運動場，跑道長 192.27 米。經過一番籌備，象徵着和平的古代奧運會在莊嚴、隆重的氣氛中召開。

奧林匹亞本是古希臘宗敎四大聖地之一，也是希臘人慶豐收、祭神靈的地方。在舉行節慶期間，這裡的活動十分豐富，除宗敎活動外，還包括文化、貿易和體育這些活動。各城邦會派出優秀的選手，來這裡一決高低。在古希臘，比較有名的體育競技活動除奧運會外，還有爲祭祀阿波

奧林匹亞比賽場地入口。

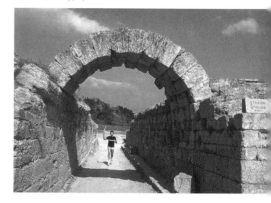

古風奧運

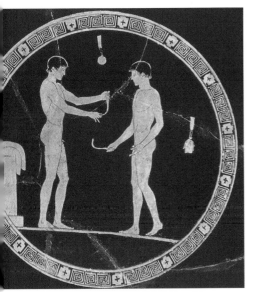

運動員在訓練後刮汗污。

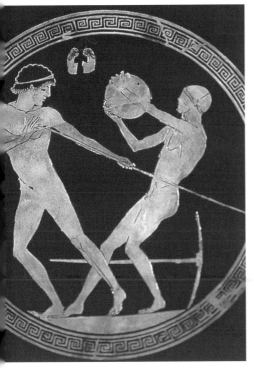

希臘陶瓶畫上的運動員。

動會作爲奧運會年號的開始，稱爲第一屆古代奧運會。

　　希臘各城邦爲開好奧運會，締結了《神聖休戰條約》。條約規定：奧林匹亞地區是神聖的無戰區，各城邦的軍隊都不准進入這一地區。在比賽前後的休戰期間（開始爲一個月，後來延長到三個月），各城邦一律停止戰爭，所有道路通行無阻。凡是攜帶武器進入奧林匹亞的人都背叛了休戰條約，應當受到嚴懲，剝奪他

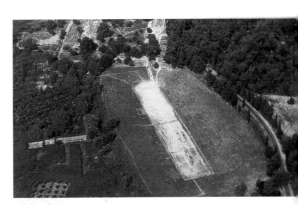

從空中俯視古運動場。

參賽和觀看比賽的資格。在休戰期間，人們認爲凡是參加奧運會的人都受到了宙斯神的保護，是不可侵犯的，違者要受到懲罰。有趣的是，在戰爭背景下產生的奧運會，反過來又起到了制止戰爭的作用。

　　大約在公元前 6 世紀前後是古代奧運會的極盛時期，後來隨着希臘城邦制的沒落，奧運會也開始衰落。公元前 146 年，希臘成爲羅馬的一個行省。在此之後，奧運會雖然還在舉行，但已規模不大，參賽的運動員也不多，賽場上冷冷清清。公元 394 年，羅馬皇帝以奧運會是不容於基督教的異教活動爲由，下令以後不再舉行。至此，古代奧運會的歷史終結。

古風奧運

古代奧運會在歷史上延續了有千年之久。它實際是以祭神為主要目的的賽會，內容極為豐富。除了宗教內容外，還有文藝活動、經濟活動等，當然其中的體育競技活動對後世的影響最大。

與現在的體育比賽有很大區別的是，在古代奧運會上流行的是"赤身運動"。比賽時要求運動員不穿衣服。他們全身塗滿橄欖油，肌肉富有彈性，身體在陽光照射下熠熠生輝，以展示健美的體態。其實在最初的幾屆奧運會上，運動員並不是裸體參加比賽，那時選手的腰上束一塊類似短褲的"兜襠布"。之所以後來出現"赤身運動"，據說是因為一個偶然事件引起的。在公元前 720 年的第 15 屆奧運會上，來自墨加拿城邦的運動員奧耳西波斯在賽跑中不小心把腰上的

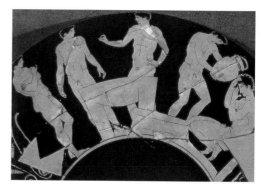

運動員在洗浴。

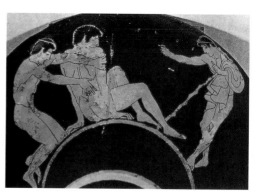

運動員做身體按摩。

"兜襠布"弄得脫落了，但他仍堅持比賽。在場的觀眾看到他身上發達的肌肉，覺得裸身更能表現運動員形體的健美。從此以後，運動員就不着服飾，以裸體出現在賽場上。當然也不是所有運動員都是裸體的，比如賽車手就必須穿上衣服。在奧運會上執法的裁判也都身着長袍，頭戴花環，蓄有鬍鬚，全然是另一番裝束。

因為是赤身運動，所以古代奧運會禁止婦女參加和觀看比賽。與奧運會赤身運動有關的還有一種說法。傳說有個叫皮西多拉斯的少年拳手，他原本是由他父親訓練的。後來父親去世，他的母親就接着充任教練。在他兒子去比賽時，這個母親穿上男人的衣服作為教練去看兒子比賽。有

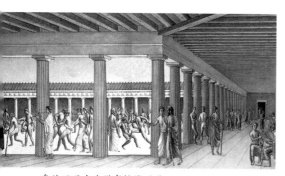

奧林匹亞古代體育館復原圖。

古風奧運

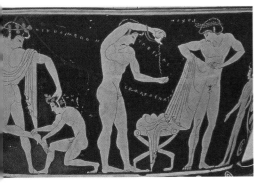

運動員在做賽前準備活動。

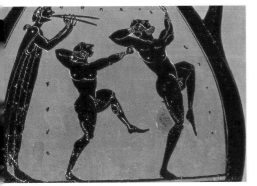

在音樂聲中訓練。

一次，皮西多拉斯在比賽中獲勝，他的母親情不自禁衝過欄杆向兒子表示祝賀。在奔跑中她外面穿的衣服掉了下來，引起全場大嘩。自此以後就有規定，即使是教練也必須裸身在場外指導，以免有女子混入。在奧林匹亞運動場北側看台最高處有座德米拉神廟，相傳這裡是惟一一個婦女觀看比賽的地方。希臘有個王國的王后曾被邀在奧運會開幕式上主持主裁判的就職儀式，因而得以在這個神廟的窗口觀看比賽。

除賽馬和賽車運動員外，古代奧運會對運動員的身份有嚴格的限制，非希臘血統的人和奴隸都不能參賽，犯過罪的人也不能參賽。運動員至少要事先進行十個月的訓練，而且最後一個月還

必須是在厄利斯城邦訓練。等運動員訓練完畢後來到奧林匹亞，還要對他們進行資格審查性質的宣誓。宣誓時，發令官首先要問參賽者："你們是不是自由人？是不是希臘人？你們的品行是否端正？是否犯過罪？"對這些發問，競技者要在神像前如實回答，然後發令官帶他們入場參賽。

古代奧運會每四年舉行一次，一般安排在夏季的七、八月之間。在賽會慶典前要在宙斯神壇前由少女點燃聖火，再由三名運動員代表手持火炬將聖火傳送到希臘的各個城邦，以傳諭"神聖休戰"的告示。當火炬被送回奧林匹亞時，運動會就宣佈開幕。點燃的聖火要到比賽結束才能熄滅。

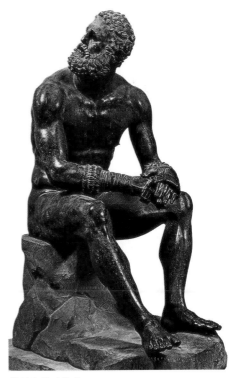

準備上場的拳手。

古風奧運

早期的奧運會是在草地上進行的，觀衆就站在周圍的山坡上觀看。後來逐漸修建了運動場、訓練館和其他體育設施。奧林匹亞運動場是舉行賽跑的地方，四周有依天然山坡修成的看台，最多可容納 45,000 名觀衆。由於附近沒有地方可住，這些遠道而來的體育迷就只能宿營在臨時搭起的簡易房裏，或是他們自己搭的帳篷中。運動場南側正中是主裁判和貴賓的坐席。訓練館是一座長方形的走廊式建築，四周由石柱圍合，中間的露天場地是運動員進行訓練和比賽的場所。訓練館附近還有一所角力學校，是培養摔跤、混鬥和拳擊運動員的地方。學校裏除訓練場外還附設有塗油房、按摩室、淋浴間等保健場所。

奧運會最初只舉行一天，因時間緊賽馬就只

圖中裸身者爲少年選手。

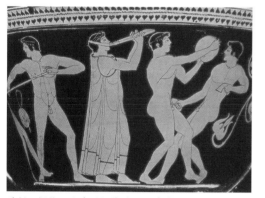

鐵餅、標槍、跳遠運動員(左二是樂手)。

好安排在晚上。後來改爲三天，到第 77 屆奧運會因項目不斷增加又延長到五天，賽程還是十分緊湊。這五天的具體安排是：第一天是賽跑；第二天是五項運動；第三天是拳擊、摔跤和混鬥；第四天是少年運動項目，少年指的是 12～18 歲的男孩子，這是爲他們特別設定的比賽；第五天是賽馬、賽車和武裝賽跑。到第五天晚上，裁判在宙斯神像前宣佈比賽成績，頒發獎品，然後舉

行盛大的宴會。

在古代奧運會上，只有冠軍才是各個項目的優勝者，其他競爭者都算是失敗者，得不到任何獎勵，沒有現在亞軍、季軍（第三名）這樣的名次。在開始的前六屆奧運會上，對優勝者的獎勵是一頭羊。從公元前 753 年的第七屆奧運會起，開始授予優勝者用橄欖枝編織的桂冠。這種桂冠

運動員向身
上塗油。

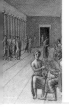

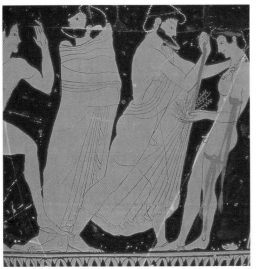

給優勝者頒獎。

然，除了授予桂冠這樣的精神獎勵外，到後期也開始發放物質獎勵，如塗身用的油壺，甚至還有數目可觀的銀幣。按照慣例，一個運動員如果在三屆奧運會上獲勝，就要為他在奧林匹亞建造一座雕像。

各個城邦為迎接得勝歸來的優勝者會舉行盛大的歡迎儀式。城裡人成群結隊出城去迎接凱旋的運動員。有的城邦甚至還會拆開城牆迎接得勝者，而被拆開的地方就叫"勝利門"。城裡的百姓認為，他們的城邦出了奧運會的冠軍，敵人就不再敢來進犯，因此可以放心大膽地把城牆拆開。

在奧運會期間，政治家會利用這一機會進行外交活動，商人們要靠這裡的人氣推銷商品，學者們則在探討學術問題。所以這是古希臘人四年一度內容無所不包的盛會慶典。

的製作很有講究，要由父母雙親健在的英俊少年，用黃金製的鐮刀在宙斯神殿後面的橄欖林中割下枝條，編成精緻的桂冠。在發獎時，主持人把這種特製的橄欖枝桂冠戴在優勝者頭上，並宣佈優勝者的姓名、個人簡歷、父母的名字和所在城邦的名稱。此後，傳令官帶領優勝者繞場一周，熱情的觀眾會向優勝者拋擲鮮花和彩帶。當

手持桂冠的運動員。

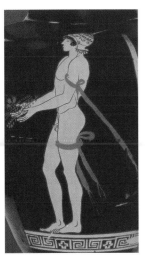

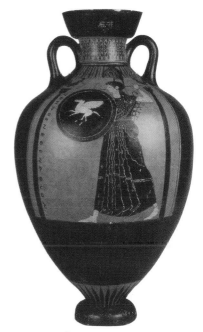

作獎品用的油壺。

健步飛奔

在古代奧運會設立的比賽項目中，賽跑是最早出現的。古希臘人非常愛好跑步，認為這是最基本的運動。早在 2,500 年前，古希臘的一處山岩上就已刻有這樣的銘文："如果你想強壯，跑步吧！如果你想健美，跑步吧！如果你想聰明，跑步吧！"這幾句帶有哲理的名言反映了古希臘人對跑步意義的深刻理解。在奧運會的賽跑運動中又可具體地分為短跑、往返跑、長距離跑、武裝賽跑和火炬接力跑幾個項目。

短跑是奧運會最早設立、最為普及的比賽項目。在第一屆古代奧運會上據說只有短跑一個項目，路線是從宙斯神殿到珀羅普斯墓之間的一條大道，距離為 192.27 米。這次比賽的冠軍是厄利斯的克洛波斯。他是古代奧運會有記載的第一位優勝者。後來就在宙斯神殿旁修建了專門的運動場，跑道長度仍定為 192.27 米。當時的跑道上不劃分跑道線，只在起跑線上每隔一米半的地方放一塊石頭作為分道標記。比賽程序大體與現在的短跑比賽相似，也分預賽和決賽。預賽的分組和道次用抽籤來決定。起跑前，參賽者站立在起跑線上等待起跑信號。預賽後從各組選出八名優勝者，參加最後的決賽。除起跑線和終點線設幾名裁判外，跑道旁還有一位手持火炬的祭司。決賽結束後，這位祭司就立刻點燃火炬，向獲勝者祝福。

最初的短跑比賽很簡單，不計時間，也不計名次，誰第一個跑到終點就算優勝。裁判也比較粗暴，手拿皮鞭，誰要是搶跑犯規就要遭到鞭打。後來為了讓大家能同時起跑，奧運會的組織

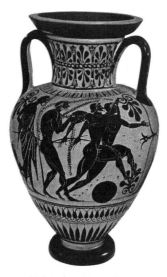

教練訓練短跑運動員。

短跑運動員。

古風奧運

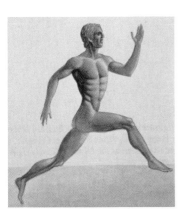

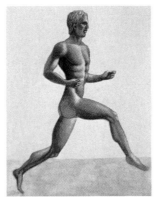

（左圖）雙臂大幅度擺動的短跑選手。

（右圖）中長跑運動員。

者曾在起跑線上安過一種裝置。這一裝置是在起跑線兩端立兩個木柄，中間拉根繩子。在發令時號角吹響，裁判扳動機關，木柄和繩子就會砰然落地，運動員會像箭一樣同時飛奔出去。

往返跑又稱中距離跑，是公元前 724 年在第 14 屆古代奧運會上設立的。比賽在運動場的直道上進行，跑道終點設一根石柱。每個參賽者跑到終點時，要從石柱的左側轉彎後再跑回起跑線，距離是 192.27 米的兩倍。在這屆奧運會上，比薩城邦的赫泊羅斯獲得了往返跑的冠軍。

長距離跑是在第 15 屆古代奧運會上被列入比賽的，同往返跑一樣也在運動場的直道上進行，只是做多次的往返跑，最多的要往返跑 24 次。在希臘陶瓶畫上有長跑運動員的形象，他們通常的樣子是雙臂夾緊在身體兩側，大步慢跑。因為長距離跑耗費的時間長，又缺少激動人心的場面，觀眾並不怎麼喜愛看。這是一項比耐力的競技項目。第 15 屆奧運會上的長跑冠軍是來自斯巴達的阿坎托斯。

在長距離跑比賽中，跑道終點也是只設一根轉向石柱，所以跑外圈要比跑裡圈的距離長，但人們並不覺得這不合理。當時定跑道是由抽籤決定的。古希臘人認為，抽籤的結果表達了神意，

而對神的意志人應該絕對服從。當時的運動員善於長跑，速度和耐力之好叫人吃驚。在公元前 712 年的第 17 屆奧運會上，有個叫阿格的運動員在長距離跑中獲勝。他心情十分激動，竟在當天由奧林匹亞跑回自己老家，向家鄉人報告他勝利的消息，然後又連夜趕回來繼續參加第二天的比賽。現在人們計算，他這次往返跑的路程竟達 100 千米。

（左圖）往返跑運動員。

運動員向終點的轉向石柱跑去。

健步飛奔

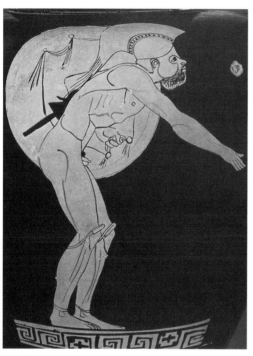

武裝賽跑運動員。

武裝賽跑。

在古代奧運會的賽跑運動中還有一項武裝賽跑，在公元前 520 年的第 65 屆奧運會上被列為比賽項目。關於它的起源還有一個故事。有一年，希臘的伊利斯人和阿卡迪亞人之間爆發了一場戰爭，戰事一直進行到奧運會舉行前夕。獲得勝利的伊利斯人來不及換裝，就身穿戎裝直接跑到了賽場。從此，武裝賽跑成為奧運會的比賽項目。這個故事的真實性讓人懷疑，因為有"神聖休戰"的規定，在奧運會舉行前後不應該爆發戰爭。不過，這也說明武裝賽跑的出現與戰爭有很大關係。

按照規定，參加武裝賽跑的運動員必須身着鎧甲，頭戴盔帽，腿裹脛甲，左手持圓形盾牌，但不許攜帶進攻用的武器，否則要被認為是冒犯了神靈。後來考慮到甲冑太重實在不便於奔跑，

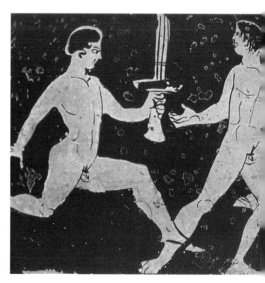

火炬接力賽。

古風奧運

就規定參賽者可以戴着頭盔、手持盾牌來參加角逐。到公元前 4 世紀,競技者甚至只要拿一塊盾牌就可以參加比賽。爲顯示公平,所用盾牌是由裁判當場發給運動員的。

武裝賽跑的距離較短,只在運動場的直道上進行一次往返跑。運動員的起跑姿勢採用跪姿,雙腿微屈,用手指觸地支撐全身重量。採用這種姿勢起跑身體容易失去平衡,並不科學,但到現在人們都不明白當時爲什麼要用這種姿勢。武裝賽跑的場面壯觀,爭奪激烈,最能激起觀衆的興

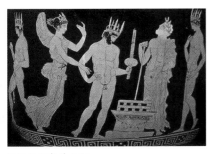

祭司手裡拿着火炬。

趣。有一段時期,它成爲奧運會上最精彩的比賽項目,優勝者被稱爲 "最優秀的人"。獲第 65 屆奧運會武裝賽跑冠軍的是赫拉亞城邦的達瑪瑞托斯。

在古代奧運會上還有一個未被列入正式比賽的賽跑項目,這就是火炬接力賽。這一項目是從點燃奧林匹亞慶典上的 "聖火" 演變而來的,在奧運會被當作表演項目。具體的表演過程是這樣的:在競賽開始時,先由兩名祭司舉着燃燒的金屬柄火炬站在祭壇前。當裁判下令競技開始時,兩名頭戴王冠的競技者便向祭壇飛奔,從祭司手中接過火炬,然後穿過街道跑向另一個祭壇,以接力跑方式把火炬傳遞給同隊的隊員,直至最後把火炬傳遞到作爲終點的祭壇上。而最先到達終點並把火

炬安放在祭壇上的接力隊將被授予最高的宗敎榮譽,獎品是一大罐橄欖油。按照古代奧運會的規定,婦女不能參加比賽,甚至連到場觀看都不行,自然也不能參加賽跑。後來希臘人曾在奧林匹亞的赫拉神殿附近爲婦女單獨舉行賽跑比賽。跑的距離不長,優勝者可以獲得一頂橄欖枝桂冠和自己的一張畫像。女運動員的形象通常是束髮、赤腳,身穿緊身短裙衣,袒露右肩和右胸,模樣活潑可愛。

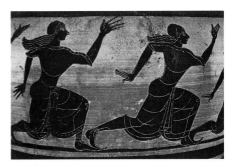

女子賽跑。

女運動員。

爭遠競長

在古代奧運會上有一種綜合性的運動項目，叫做五項運動，在公元前 708 年的第 18 屆奧運會上被首次列為正式比賽項目。而這一運動的五項是：賽跑、跳遠、鐵餅、標槍和摔跤。其中的三項即跳遠、鐵餅和標槍都屬於現在田徑運動的田賽，是按照距離來計算成績的。

古希臘人的跳遠也用沙坑，裡面填滿了細沙，長約 15 米，坑面用木板刮平，以便留下清晰的腳印。在進行跳遠比賽時，競賽者用一塊石板或插在地面的標槍作為起跳標誌。助跑的距離比較短，約相當於今天跳高所用的幾步長度，甚至還有不助跑的立定跳遠。運動員在助跑起跳時手握一個扁圓形的重物，形狀類似今天的啞鈴，

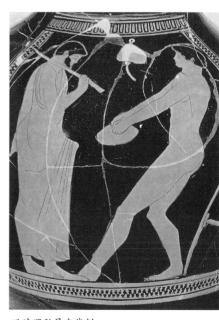

跳遠運動員與裁判。

有石製的，也有金屬製的。據說採用這種"持重跳遠法"助跑有兩個目的：一是增加跳遠時的前衝力量，二是利用重物保持落地時的身體平衡。當時跳遠的成績是用線繩或木尺來測量的。運動員每跳完一次後裁判就在地上畫一條線，再在沙坑邊上釘上木椿作為標記。等到他們跳完五次

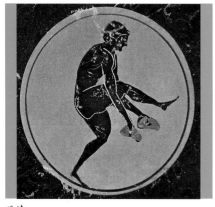

跳遠。

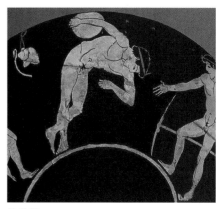

擲鐵餅。

古風奧運

青銅鐵餅。

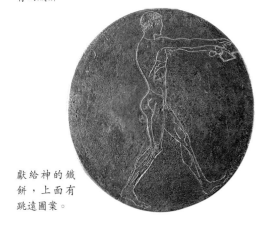

獻給神的鐵
餅，上面有
跳遠圖案。

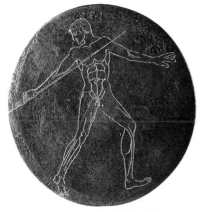

獻給神的鐵餅，上面有投標槍圖案。

後，再決定看誰跳得最遠。在評定成績時，不僅要看跳躍的遠近，而且要看跳躍的姿勢是否優美。當運動員兩腳落地時，腳印不齊就不能算成績。有趣的是，在跳遠比賽時還常用笛子伴奏，以使運動員保持興奮狀態來提高成績。

投擲鐵餅在希臘是一項古老的運動。早在距今 3,000 年前的荷馬時代，古希臘就已出現了擲石餅的遊戲。這種石餅呈扁圓形，中心部位比邊沿厚一些。到公元前 6 世紀出現了金屬製的鐵餅。從遺留下來的 15 個古希臘鐵餅來看，直徑在 15 ~ 23 厘米之間，重量為 3 ~ 9 磅，並不統一，可能是為不同年齡層次的運動員所使用。奧運會上用的鐵餅最重，是青銅製的。

比賽時，運動員站在一個向前傾斜的特製圓台上投擲。這個圓台很小，只夠一個人活動。為了在投擲時不讓鐵餅從手中滑脫，運動員要事先在手上沾一些沙子或泥土。根據文物資料推斷，當時擲鐵餅的動作要領是：持餅轉身，低頭向下，眼睛看着身體右後側，擲餅時身體向左轉動，用力把鐵餅擲出。每個運動員有五次投擲的機會。當時的鐵餅比賽丈量成績與現在大體相同，不是在每次投擲後測量，而是在鐵餅的落地點畫線，或插箭和木樁，最後按最好的成績計算。因組織工作不周密，在古代奧運會上曾多次發生鐵餅砸死人的事故。在公元前 696 年的第 21 屆奧運會上，有個優秀的斯巴達運動員就不幸被飛來的鐵餅砸死。以後便有了一條賽場上的規定：任何人都不准無故進入投擲區。

由於當時鐵餅的規格不一，所以無法將那時的投擲成績與現在的水平比較。不過根據文獻記載，有個叫費列吉的運動員在一次投擲訓練時，奮臂一揮，竟然把鐵餅擲過了阿爾菲奧斯河。這條河有 50 多米寬，在今天看來這一成績也是不

錯的。有些運動員在獲勝後，爲了對神表示感
謝，會把自己所用的鐵餅供奉在神像前。他們還
會在鐵餅上刻上自己的名字或各種圖案，有人還
在上面刻上自己跳遠或投擲標槍的英姿。古希臘
大雕塑家米隆曾創作過一幅著名的作品《擲鐵
餅者》。這一傑作形象地向人們展示了運動員
在要擲出鐵餅前的那一刹那，表現了競技者富有
韻律和節奏感的姿態以及他身上蘊藏着的巨大
爆發力。

因爲標槍是戰爭中希臘士兵使用的主要兵器，
所以古希臘人非常重視標槍的投擲訓練，還把它作
爲競技運動的項目。當時競賽用的標槍是一種木製
的矛，通常用松木或橄欖枝製成。長度相當於一個
普通男子的身高，粗細比人的食指略粗。標槍的矛
尖最初是石頭的，以後才換成金屬槍尖。一般在標
槍中間靠前的地方用細皮條纏繞 10 厘米左右，作
爲握槍的部位。在皮條尾端結一個圈，投擲時可把

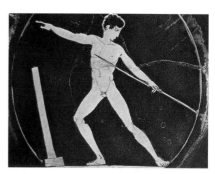

投擲標槍。

兩個手指套進這個圈裡，這樣既便於用力，又能使
標槍投出後在空中沿着軸向旋轉，提高準確性。比
賽時不限定助跑的距離和投擲的姿勢，通常是右手
握着標槍，左手前伸助跑，在右腳落地時投出。比
賽分投遠和擲準兩種。在進行投遠競技時，標槍上
的矛頭沒有鋒刃，而在進行對準目標的擲準競技
時，就改用一個有鋒刃的金屬矛尖。擲準的目標是
一個畫有記號的盾牌，以命中的多少來評定勝負。

（左圖）米隆的名
作《擲鐵餅者》。

（右圖）陶瓶畫上
的標槍運動員。

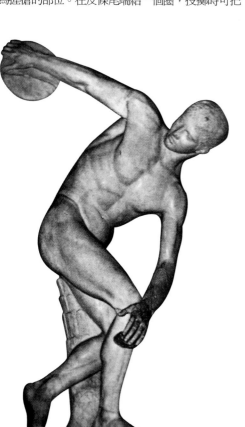

古風奧運

擲標槍在古希臘是一項廣爲開展的運動項目。據說，在早期希臘有的部落選舉首領時，就以在擲標槍比賽中投得遠而又擲得準的人當選。在古希臘的陶瓶畫上，還可以看到有人是騎在馬上對着盾牌靶心擲標槍的。

跳遠、鐵餅和標槍都屬於五項運動的內容，而五項運動是古代奧運會上的重要競賽項目，目的是綜合考察運動員的技能。這一運動最初起源於古希臘的斯巴達。斯巴達人用這種運動來訓練士兵，以使他們在靈巧、準確、體力、耐力和速度各方面得到全面協調的發展。像亞里士多德這樣的希臘大哲學家也反對體育項目過於細化，讚賞五項運動展示了人身體的全部魅力。他曾這樣說："腿快步子大的選手可以跑出好成績，能抓會打的選手可以成爲好的摔跤手，而只有各項都很出色的競技者才能在五項運動中取得好成績。"

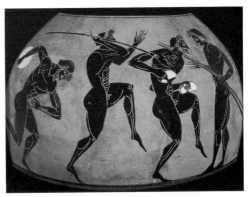

五項運動中的部分項目。

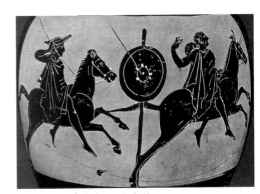

騎在馬上對着盾牌靶心投標槍。

五項運動中的賽跑和摔跤還可以作爲單獨的比賽項目，而跳遠、鐵餅和標槍則是五項運動中特有的。決定五項運動冠軍的程序與現代的全能運動不同，不是用累積分的方式確定，其中摔跤成績最重要。即使其他四項都得了第一名，而摔跤成績不佳也不能得冠軍。因此，要先進行其他四項的比賽，從中選出優勝者再來決賽摔跤，在摔跤中又獲得第一名者就是五項運動的冠軍。冠軍的額頭和胳膊上會繫上緞帶，並被授予橄欖枝桂冠，他將一直戴着橄欖枝桂冠到運動會結束。

五項運動冠軍繫緞帶。

力的較量

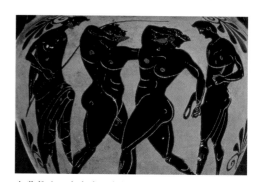

在拳擊手兩旁有裁判在督戰。

拳擊運動在古希臘很早就已出現，但直到公元前 688 年，才在第 23 屆奧運會上被列入比賽項目。拳擊比賽沒有專門的場地，一般是在空曠的平地上進行。運動員不分體重級別，身材高大體魄強壯者在拳擊場上自然就佔有優勢。比賽開始時拳擊手的姿勢是：右腳在前，左腳在後，雙拳曲向胸前，昂首挺立面向對手。隨後便用右拳進攻左拳防衛的方式，不斷用拳頭攻擊對方，主要打擊頭部。雙方交手後，直到一方被打倒在地或舉起右手表示認輸時為止。因為沒有時間限制，每屆運動會都是拳擊比賽的時間最長。為了訓練拳擊技能，在古希臘已採用沙袋作為練習器械。當時的沙袋是個大皮囊，裡面裝有沙土或別的東西（種子、穀粉等），讓運動員對着它揮拳猛擊。

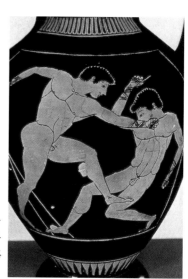

在拳擊賽中一人已舉手伸出食指認輸。

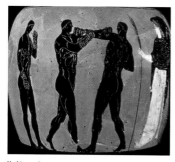

拳擊比賽。

拳擊手在手和臂膀上纏牛皮條的各種方式。

古風奧運

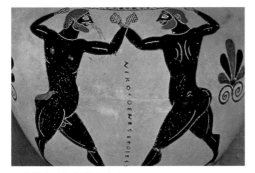

一拳擊手被打得鼻子出血。

最早的拳擊比賽是空手擊打，後來發展到使用軟皮手套。這種軟皮手套是把牛皮條用油浸軟，纏繞在手和手臂上進行比賽。從公元前5世紀起，開始使用硬皮手套，即用生牛皮由肘部纏到前臂，牛皮條的頂端再襯以厚羊毛氈，相當於今天的拳擊手套，起保護作用。到公元2世紀羅馬人統治時，皮手套又有了發展。這種手套雖然是用軟牛皮條纏繞手指和關節，但卻在皮條上綴有金屬扣，增強打擊力量，以滿足羅馬貴族尋求流血刺激的慾求。這樣一拳擊中，對手往往會被打得皮開肉綻，受傷或致殘，甚至當場喪命。一場拳擊比賽之後，參賽者有的牙齒被打落，有的眼睛被打瞎，有的耳朵被撕裂，有的鼻子被打塌。運動員走出拳擊場，往往已面目全非。在古代奧運會的拳擊比賽中曾出現過不少優秀的運動員，格勞柯斯就是其中的一位。當他還是個孩子時就力大無比。有一天，他與父親一起在田裡幹活，鋤頭上的楔子脫落下來，一時又找不到敲打的工具，性急的格勞柯斯就拿起鋤頭用拳頭把楔子打了進去。不久，他參加了第65屆奧運會少年組的拳擊比賽，一個個對手都敗在他的拳下，最後進入了決賽。因在預賽中受傷和過度緊張，決賽時他感到體力不支。這時，正在觀看比賽的父親大聲喊道："孩子，你還記得鋤頭和楔子嗎？"一句話提醒了格勞柯斯，他頓時勇氣和力量倍增，猛地一拳出擊，將對手打翻在地，奪得了冠軍。以出拳快著稱的格勞柯斯在以後的奧運會上又數次獲得勝利。後來，在奧林匹亞為他豎起了一尊稱為"楔子拳擊手"的雕像。

摔跤在古希臘是一項深受歡迎的古老運動，於公元前708年的第18屆奧運會上被列為比賽項目。古希臘人對摔跤的評價很高，稱讚摔跤是"最完善、最全面、最協調的一項運動，是全部體育活動的結晶"。參加摔跤比賽的人一般都是身高體重、膀大腰圓的彪形大漢。當時人對摔跤手做過這樣的描述："他們是有公牛般粗壯脖子、獅子般眼睛的巨人。看看他們的模樣，奧林匹亞神殿中的宙斯也會發抖。"

力的較量

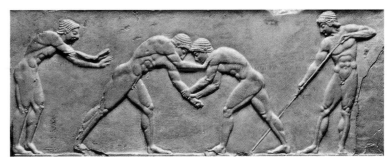

摔跤。

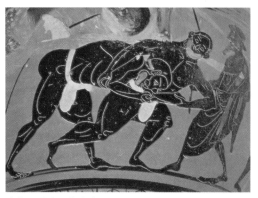

抱成一團的兩摔跤手。

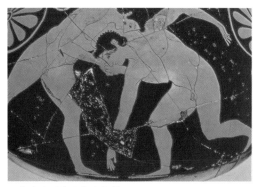

一摔跤手顯然已處於劣勢。

當時的摔跤姿勢分爲立式和臥式兩類。立式摔跤運動員從站立的姿勢開始，互相進攻，將對手摔倒在地即爲獲勝。臥式則是讓運動員在泥濘地上比賽。他們的身上很快就會沾滿泥漿，抓握比較困難，這就增加了取勝的難度。另外，運動員摔倒在泥地上也不容易受傷。在臥式摔跤中，競技者只有使對方的雙臂和背脊着地三次才算獲勝。古代奧運會上的摔跤比賽，從出土的文物圖案來看，技術動作與現代的摔跤運動已很接近。那時已經出現了"背橋"、"閃體"等現代摔跤中常用的動作。

在古希臘的摔跤手中最爲人稱頌的是來自克

諾頓城邦的米隆。他先後在六屆奧運會上獲得冠軍，被人們譽爲是大力神赫拉克勒斯的化身。直到現在，還流傳着不少他的故事。相傳，有一次米隆與幾位對手在塗了油的鐵台上比試力氣。事先講好，米隆站在光滑的鐵台上，別人站在地上，誰能從鐵台上把他拉下來，就算獲勝。許多人輪番與米隆較量，但都無法使米隆離開鐵台一步。還有一個故事說，有一次米隆與一頭公牛賽跑。他在超過公牛後，又把它摔翻在地，並雙手把牛舉過頭頂，繞場走了一圈。

在古代奧運會上還有一種介於拳擊和摔跤之間的混合項目，叫混鬥（又叫格技），是在公元前648年第33屆奧運會上被列入比賽項目的。比賽時，混鬥運動員可以拳打腳踢，在規則允許的範圍內可用各種動作攻擊對方。通常採用的方法有絆腳、拉腿、揪耳、抓鼻子、踢腿、卡脖子、折手指和腕關節等，是最野蠻、最殘酷的競技項目。只有用嘴咬和用手挖眼睛這兩個動作被禁止。比賽一開始，雙方只管沒頭沒腦地亂打，

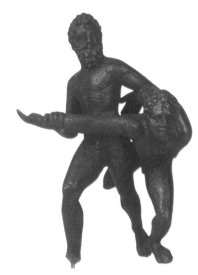

在摔跤比賽中勝負已定。

古風奧運

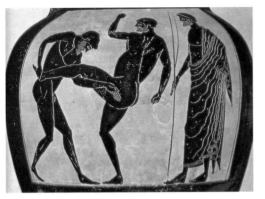

混鬥比賽。

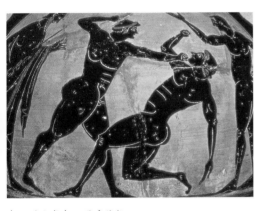

在混鬥比賽中一選手後仰
倒地。

也沒有時間限制，直到一方無力還手承認失敗時
爲止。不過如果打死了對手，就不算獲勝，也不
獎給橄欖枝桂冠。古希臘詩人品達曾這樣評價混
鬥："混鬥比賽是所有運動中最危險的項目。受
傷致殘，流血喪命，那簡直是家常便飯。"儘管
如此，混鬥比賽在古代奧運會上卻有着很高的地
位。公元前 420 年的第 90 屆奧運會就是以混鬥
優勝者的名字來命名的。

　　阿爾哈霍翁曾接連兩次在奧運會上獲得混鬥
冠軍。在他參加第 54 屆奧運會時，大家都認爲
他能第三次榮獲桂冠。比賽開始時，阿爾哈霍翁
不太費力就戰勝了一個個對手，只要再擊敗最後
一個對手他就勝券在握了。出乎他的意料之外，
這個對手竟用雙腿死死地夾住他，他的脖子也被
對方的雙臂卡住，難以呼吸。他拚足最後一點力
氣，狠命地折斷了對方的一隻腳趾。對手疼痛難
忍，舉起手來表示認輸，而這時阿爾哈霍翁已被
當場活活地卡死了。因爲雙方誰也沒有違反規
則，裁判就判阿爾哈霍翁爲勝者。他就這樣獲得
了混鬥的三連冠。後人還按照慣例爲他在奧林匹
亞豎立了一尊銅像。

力的較量

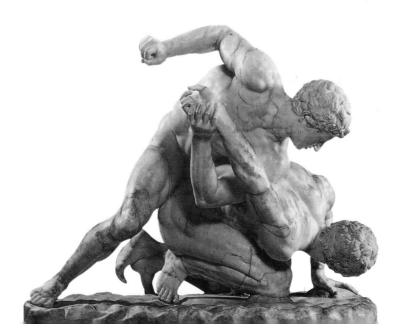

可以使用各種手段取勝的混
鬥角逐。

古風奧運

策馬曳車

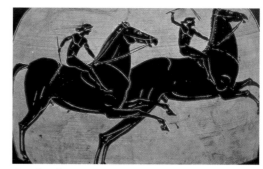

奔逐中的賽馬。

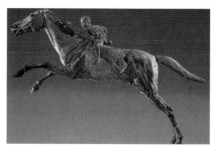

騎手騎着無鞍的裸馬。

在公元前 648 年的第 33 屆奧運會上，首次出現了賽馬。古代奧運會上的賽馬最初沒有專用賽馬場，就在奧林匹亞運動場的跑道上進行。比賽也不正規，競技者騎在馬上，沿跑道繞過石柱折回，往返幾次，一般賽程爲四個跑道的長度（約相當於 770 米）。出發時以抽籤決定排列的順序，"一"字形排開。當裁判將起跑線上的橫索繩放下時，騎手就催馬向前奔跑。終點設有裁判席，按跑完全程的先後次序確定勝負，先跑完者爲勝者。後來隨着參賽者的不斷增加，建造了專用的賽馬場，長度爲 800 米左右。賽馬運動逐漸地正規化，規則也逐漸嚴格。

與現在的馬術運動不同，當時的賽馬上沒有馬鞍，也沒有馬鐙，全憑騎手騎着光背馬進行角逐，相當危險。有不少騎手就因馬失足或自己的騎術欠精而摔下馬來，跌斷手腳，有的甚至當場死亡。實際上在賽馬時馬主人並不出場，通常是僱人或是派奴隸去當騎手。據史料記載，公元前 348 年，馬其頓國王腓力派了賽馬去參加第 108 屆奧運會，在比賽中他的馬獲勝。爲了紀念這一勝利，他還專門鑄造了銀幣。在第 71 屆奧運會上曾新增過一個賽馬項目，騎手在騎馬跑完一圈後，要跳下馬來，手握韁繩，腳不停步地與他騎的馬一起跑動，直至跑到終點。獲勝的騎手只能

得到很少的獎勵，比如一條毛巾，而馬主人則能得到豐厚的獎品。

在古代奧運會上，比賽規模最宏大、設備最豪華、場面最壯觀的比賽項目要數賽車。這是古希臘人非常喜愛的體育運動。在公元前 680 年的第 25 屆奧運會上，賽車被列爲比賽項目。

賽車比賽開始前，駕車的馭手會由一名身着鮮紅色披肩的裁判和一名傳令官帶領着列隊入場。當這些馭手經過裁判台時，傳令官便大聲向觀衆報告賽車主人的名字及其所在城邦的名稱，然後宣佈比賽開始。比賽在賽車場舉行，賽車場長 775 米，寬 320 米。它的起點設有標誌柱，終點設轉向石柱，以一個來回爲一圈。奧林匹亞賽車場的起點處有一座大門，這是爲解決賽車中存在的問題而特別設計的。在希臘別的地方舉行車賽時，所有賽車是在號角聲中一字排開同時出發

古風奧運

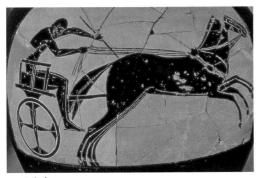

二馬賽車。

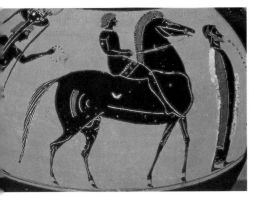

獲勝的賽馬者。

陶瓶畫上的賽車。

的。這就意味着位於兩端的賽車在到達轉向柱時不得不跑更遠的距離。爲了使比賽更公平，有個雅典人設計了一座巨大的三角形大門。它就像輪船的船頭一樣突出在賽場上，每輛賽車都有一個單獨的賽棚。有個精巧的曲柄以相反的順序依次打開 40 扇門，使處在兩端的賽車首先衝入跑道。通過這樣的交錯放行，每輛賽車都能有大致均等的機會到達轉彎處。

參加比賽的賽車起初都是戰車，後改爲競技專用車。賽車上塗滿了鮮艷的色彩，五彩繽紛，並裝上漂亮的皮具和銀製飾品。比賽分四馬拉車、二馬拉車和幼馬拉車賽。公元前 500 年的第 70 屆奧運會上又增加了騾子拉車賽，但不久就被取消。比賽用抽籤來決定道次，出發以吹號爲信號。參加比賽最多時有 40 輛車，爭奪非常激烈。馭手們手執長鞭，拚命地催馬前進。當時有人這樣描述道："賽車擠作一團向前狂奔，每個駕車者都用力甩着馬鞭，試圖衝出重圍。他們每人都能看到濺在車輪上的白沫，感覺到對方賽馬背上的熱氣。"

賽車在到達轉向石柱處要突然調轉，這時如

神態生動的賽車曳馬。

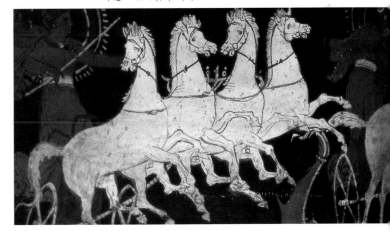

駕車技術欠佳，控制不穩，不是車輪撞上轉向柱
翻車，就是馭手被前衝力摔出車外。所以，在賽
車靠近轉向柱時，號手就會吹起號來。這一方面
是提醒馭手注意安全，另一方面也是對勇敢驅車
前進的馭手表示鼓勵。在比賽中，有的人會故意
去擋住別人的去路，有的人則不顧前車阻擋，蓄
意把別人的車撞翻。因此經常會發生死傷事故，
能跑完全程者往往不到一半。在賽道兩邊有不少
人在待機而動，隨時準備拖拽出損毀的賽車，讓

奔馳中的四馬賽車。

受驚的馬鎮靜下來。當一聲號響宣告賽車進入最
後一圈時，觀眾狂熱的情緒會到達頂點。他們尖
叫着，詛咒着，叫喊聲震耳欲聾。等到比賽結
束，賽道上煙塵瀰漫的景象讓人感到，這裡似乎
不是剛剛進行了一場體育比賽，而是經歷了一場
激戰。

　　凡是參加賽車的曳馬都是經過仔細挑選和精
心訓練的，其耐久力和速度遠在普通馬之上。各
種賽車的賽程也不一樣，四馬拉車的賽程是 12
圈，二馬拉車和四匹幼馬拉車的賽程是 8 圈，二
匹幼馬拉的車賽程是 3 圈。與賽馬的情形類似，

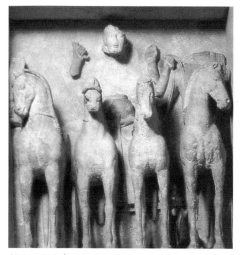
駕馭四馬戰車的阿波羅神。

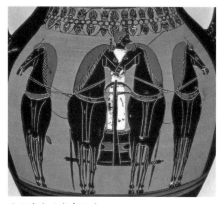
陶瓶畫上的賽車馭手。

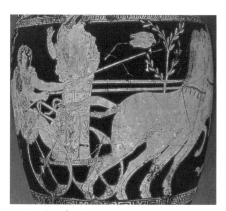
馭手正在曳車前行。

策馬曳車

古風奧運

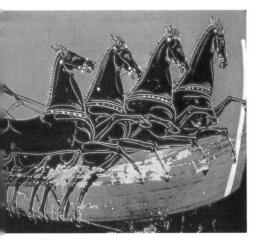

四馬賽車。

駕車的馭手也沒有資格成爲優勝者，他們都是賽車主人的僕人或是被僱來的技師。這些馬匹和賽車的主人能享有勝利者的榮譽，獲得獎品，而獲勝的馭手卻只能得到一點微不足道的小禮品，如一條頭巾。因爲獎勵的是車主，所以婦女也可以成爲得勝者，只要她們是賽車主人就行。爲了增加獲勝的機會，有的貴族竟會同時派出好幾輛賽車去參加比賽，以炫耀他們的富有和氣派。在公元前416年的第91屆奧運會上，雅典貴族亞西比得派出了十輛四駕馬車去參賽，風頭壓過了其他人。結果他的賽車獲得了第一、第二和第四名，這在古代奧運史上是空前的。高興之餘，亞西比得又出資宴請了所有在場的觀衆。當時，若是有一輛賽車在幾屆奧運會上連續獲勝，那將是件了不起的大事。斯巴達人尤嘉塔斯的馬車就連續在三屆奧運會上蟬聯了冠軍，使得他名聞全希臘。即使是那些在賽車比賽中獲勝的馬也能享受到特殊的待遇。它們死後可以葬在主人的墓前，有的主人甚至還爲它們鑄造了銅像，以示永久的紀念。

除前面提到的這些競技項目外，古代奧運會上還設立過舉重、拔河、擲盾牌等項目，但因不是固定項目，影響不大。古代奧運會上還曾有過少年項目，鼓勵少年選手參加，在規則和難度方面都比正常要求要低一些。

策馬曳車

觀衆坐在梯形看台上觀看賽車比賽。

馬拉松長跑的由來

希臘士兵與波斯士兵交戰。

馬拉松是希臘首都雅典東北的一個村鎮。以它作為一項長跑運動的名稱，是為了紀念歷史上的一位英雄。

公元前490年，波斯國王大流士一世派出十萬大軍，渡海遠征希臘。為了保衛祖國，這年的9月12日，1萬多雅典軍隊在馬拉松與波斯大軍決戰。他們以少勝多，出奇制勝，終於擊敗了敵人。

雅典軍隊指揮官米太亞得擔心，如果雅典城裡的人不知道這裡的真實情況，萬一被打敗而實力尚存的波斯軍隊先趕到雅典城下，就不知道會發生什麼意想不到的事。要快點把這勝利的捷報告訴雅典人。雅典軍隊中一個叫斐力庇第斯的傳令兵被派回去報信。斐力庇第斯有着"快跑能

手"的名聲，他因經常跑步送信，所以練就了一雙"飛毛腿"。在此之前，他曾受命用了兩天時間跑到斯巴達去求援。在馬拉松戰役中，他英勇殺敵，浴血奮戰。戰鬥剛結束，他又不顧疲勞，接受了送信報捷的任務。他手持火把，向雅典城飛步奔跑，心中只有一個念頭：快把勝利的消息告訴大家。當斐力庇第斯跑到雅典城的中央廣場時，已經筋疲力盡。他用盡最後一點氣力告訴大家："我們勝利了！"說完就倒在地上，閉上了眼睛。

這是一個古代勇士為祖國獻身的故事，幾千

正在聽政的波斯國王大流士一世。

陶瓶畫上被打敗的波斯士兵。

埋葬陣亡雅典士兵的馬拉松土塚。

年來一直讓人感動不已。19 世紀末，有個叫布萊爾的歷史學家撰議，以這一史績設立一個比賽項目。這一建議得到了採納。1894 年在巴黎召開的關於恢復古代奧運會的會議上決定：在現代奧運會上設立馬拉松長跑這一項目。

　　1896 年，在雅典舉行的第一屆現代奧運會上，舉行了首次馬拉松比賽。比賽的起點就設在馬拉松鎮上的斐力庇第斯墓前，終點設在雅典的運動場內，距離爲 40 千米。共有五個國家的 25 名運動員參加了這次比賽。經過激烈爭奪，希臘選手魯伊斯以 2 小時 58 分 50 秒的成績第一個到達終點。魯伊斯的勝利使得希臘人歡欣鼓舞，如癡如狂。原來，參加這屆奧運會各項比賽的運動員共有 311 名，其中東道國希臘的運動員就佔了 230 名。他們派出了龐大的代表隊，但幾天比賽下來，卻連一塊金牌也沒拿到，最後只有寄希望於馬拉松長跑了。比賽開始，魯伊斯落在法國人和美國人後面，賽程過半後他逐漸趕了上來，並且越跑越快。等到最後 7,000 米時，魯伊斯已經遙遙領先。當魯伊斯跑進運動場離終點還有 200 米時，在場的希臘王太子興奮得再也坐不住了，他衝向跑道，陪着魯伊斯一起跑到了終點。

　　從此以後，每屆奧運會都舉行馬拉松長跑。但開始幾屆的馬拉松跑距離不一樣：第二屆是

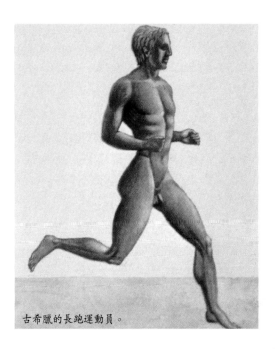

古希臘的長跑運動員。

40 千米 260 米，第三屆又改回爲 40 千米。1908 年在倫敦舉行第四屆奧運會，英國王室成員想觀看馬拉松比賽，英國主辦方就臨時把長跑的起點設在溫莎宮的廣場上，終點設在白城運動場的王室看台前，全程爲 42 千米 195 米。美國運動員獲得了這屆奧運會馬拉松長跑的冠軍，以 2 小時 55 分 18 秒 4 的成績創造了第一個馬拉松長跑的奧運會紀錄。

獲得首次馬拉松比賽冠軍的魯伊斯。

古風奧運

馬拉松長跑的由來

在這次比賽中，本來是意大利運動員比德里一路遙遙領先，眼看就要奪冠。沒想到在最後進入運動場時，他先是跑錯了方向，在觀眾的呼喚聲中，他才掉轉身往回跑。可是由於疲勞過度，這時他已處於半昏迷狀態，終於在距終點 70 米的地方暈倒了，在場的醫生趕緊把他扶起來。比德里的神志稍為清醒些，便推開醫生，又以頑強的毅力一步步向前走去。可惜在離終點只有 15 米的地方他又一次暈倒。一位記者和一位裁判再次把他扶了起來，並攙着他第一個走到終點。但由於比德里是在別人幫助下跑完全程的，所以他的成績不被承認，冠軍讓第二名海斯得到。比德里在疲累和失望的雙重打擊下再次暈倒，被送到醫院搶救。他雖然失敗了，但他頑強拚搏的精神卻贏得了觀眾的心，英國王后特意送給他一份與冠軍海斯一樣的獎品以示安慰。

在以後的幾屆奧運會上馬拉松跑的距離仍不統一，直到 1924 年的第八屆奧運會才把這項賽跑的距離定為 42 千米 95 米，並一直沿用至今。以後的馬拉松跑通常都在公路上舉行。比賽時，沿途要擺放標有已跑距離的里程牌。每隔 5,000 米要設一個飲料站提供飲料，兩個飲料站之間設一個水站，提供飲水和用水。馬拉松長跑由於受

比德里被人扶着到達終點。

比賽場地、氣候影響較大，所以沒有正式的世界紀錄，而只有世界最佳成績。

在 1964 年的羅馬奧運會上還出過一位馬拉松跑的英雄。這就是埃塞俄比亞運動員比基拉，他光着腳參加比賽。按照田徑規則，赤腳的運動員是不能上場的，但考慮到非洲人的生活習慣，破例允許他這樣參加比賽。觀眾本來沒注意這個矮個子的黑人運動員，多去注意有名的歐洲選手。當比基拉第一個衝過終點時，似乎還有不少力氣沒有用完，他就這樣輕鬆地獲得了冠軍。

馬拉松長跑因為距離長，體力消耗大，所以過去只限男子參加。近些年來，不少國家的女運動員也開始跑這個距離。其實追溯起來，女子馬拉松長跑最早也是始於希臘。當魯伊斯奪得馬拉松長跑冠軍後沒幾天，這項運動便引起一位 35

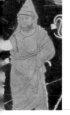

歲的希臘婦女斯塔瑪西亞的極大興趣。她不相信婦女就跑不下來，結果用了 5 小時 30 分跑完馬拉松全程。現在女子馬拉松跑已被列入奧運會的正式比賽項目。

馬拉松跑的距離雖已很長，但有些人仍覺得不過癮，於是便出現了更長的"超級馬拉松跑"。1982 年，有兩個英國人想體驗一下當年斐力庇第斯從雅典跑到斯巴達的感受，兩人用了不到 36 小時跑完了全程。現在希臘人就以這條路線每年舉行一次斯巴達馬拉松跑，全長將近 145 千米，路上需要兩天時間。當第一個跑完全程的選手到達終點，觸摸到當年抗擊波斯侵略者的英雄、斯巴達國王李奧尼達的雕像時，會有兩個當地的姑娘為他戴上橄欖枝編的桂冠。

（左圖）按斐力庇第斯所跑原路線舉行的馬拉松長跑。

比德里。

比基拉赤腳參加羅馬奧運會馬拉松長跑。

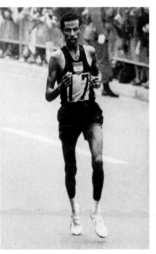

在以後的比賽中比基拉也穿上了運動鞋。

參加馬拉松長跑的女運動員已筋疲力盡。

馬拉松長跑的由來

體育探源

對體育的起源歷來有不同的說法,有人認爲體育源於生產勞動,也有人認爲源於軍事征戰,還有人認爲體育更多的是源於娛樂活動。細加審視,這些說法都有些道理,或許是諸種因素兼而有之。

若以對世界體育的貢獻而論,有兩個國家特別值得一提,一是中國,諸多古代體育項目的發源地;另一是英國,不少近代運動類別的倡導者。

在中國,早就有講究運氣吐納的導引術。它注重的不是外部的劇烈運動,而是內在的調理養生。印度瑜伽在運動機理上與導引有異曲同工之妙。導引練的是內功,而武術練的是外功,急驟的少林拳,舒緩的太極掌,盡顯出中國功夫的神威奇能。摔跤是一項世界各地共有的運動,而東方的角力與西方危險的混鬥截然不同,它比的是技藝,練的是強身之術,更符合體育平和競技的宗旨。中國式摔跤中有一支是相撲,其流風餘緒爲日本所繼承,至今仍是風靡東瀛的古老時尚。

中國的"蹴鞠"是足球之祖,其踢法有多樣,既有如現代足球的列隊對陣,也有表演性質的單人控球。在馬上揮杆擊球就成了馬球,這也是古代一種盛行的球戲。唐明皇打馬球八面威風,宋徽宗打馬球喪命異鄉,小小馬球與帝王的命運密切相關。無獨有偶,遠在萬里之外的美洲瑪雅人也有一種球賽,與人的生死安危關係更大。在球場上,打球者要用臀部把橡膠球頂進高懸的石環,勝者安然無事,而敗者竟要被殺戮用來祭神。這與

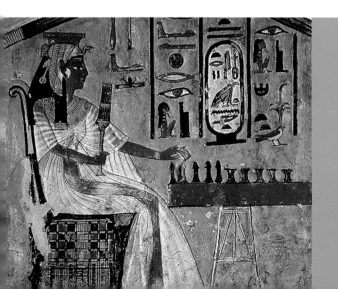

其說是競技的球賽，不如說是宗教的祭典。

象棋和圍棋都源自中國，是古人用來啓智鬥智的器具。象棋棋子仿效戰場上的兵馬，而圍棋棋子則黑白二色分明。從人氣說象棋更爲普及，從品位說圍棋更爲風雅。象棋流傳開來有蒙古象棋、朝鮮象棋等變種，圍棋流傳開來深爲日本、朝鮮等地人民喜愛。與中國象棋相似的還有一種起源於印度的國際象棋，也是以兵種類別爲棋子，在棋盤的方寸之地演習戰場上的廝殺鏖戰。

自遠古時起，我們的祖先就學會了在水中遨遊，人人爭做弄潮兒。端午節賽龍舟是中國至今還很流行的一種民俗活動，實際也就是划船比賽，不過與愛國詩人屈原有關的傳說使它更多帶上了寓教於樂的色彩。冰上運動在中國古代最有特色的是清代的冰嬉，其中既有速滑項目，也有花樣滑冰表演，同時還是士兵強身習武的好方式。

投壺和擊壤是中國特有的古老投擲運動，活動量不大，界乎運動和遊戲之間。蕩鞦韆是婦女愛好的運動。在晴好之日，她們結伴蕩起鞦韆，在空中飄蕩，常有"半仙之戲"的慨嘆。在古代，動物鬥戲屬於競技的範疇，有鬥雞、鬥牛、鬥鵪鶉、鬥鴨、鬥蟋蟀等多種，其中鬥雞和鬥牛最爲盛行。而同樣也使用動物的賽馬和賽車用的是馬匹，賽馬流行的區域較廣，而賽車主要在希臘、羅馬風行。至於古羅馬流行的角鬥，追求的是血腥的感官刺激，在競技活動中最爲殘酷野蠻。

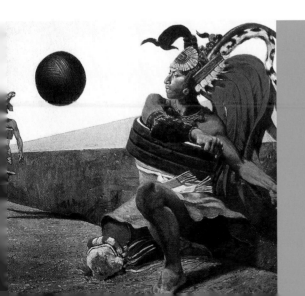

張弓勁挽

在新疆和田出土的漢代弓箭。

（下圖）敦煌壁畫上的
武士蹈射局部。

弓箭的發明是原始社會的一件大事，早在遠古洞穴的岩畫上就有人類的祖先使用弓箭狩獵的情景。有了弓箭，原始人狩獵的效率大爲提高。等到進入階級社會，弓箭除繼續用於狩獵外，還被用於作戰，成爲冷兵器時代一種主要的兵器。當然，射箭也有其用於競技娛樂的一面。

在中國周代，每個讀書人都必須學習六藝(禮、樂、射、御、書、數)，射箭就被列入其中。當時規定，有教養的男子從 15 歲開始就要練習射箭。他們射箭瞄準的靶子是用皮革製成的，上面畫有野獸圖形。在正式舉行射箭比賽時還要飲酒、奏樂，禮節繁多，所以又稱射禮。春秋時的大教育家孔子通曉六藝，也是射箭的高手。據說他在射箭時，觀看的人圍得水洩不通，"觀者如堵牆"。他對射箭還有自己獨到的見解，認爲射箭比賽的目的不只是要射穿靶子上的獸皮，而且要比射得準。

西漢時國家對射箭的重視主要是出於軍事需要，與匈奴的長期戰爭推動了射箭技藝的普及和發展。當時全國各地每年要舉行"秋射"，以交流技藝，並賞優罰劣。軍隊中也經常舉行射箭比賽。如著名的"飛將軍"李廣領兵出征，每到一個宿營地必先設幾個箭靶在營帳前，並親自與部下較量射技。經過堅持不懈的訓練，漢軍中出現了許多善射的能手。李廣本人就是一位譽滿天下的神箭手。他平時"專以射爲戲"，臨戰之際"見敵非在數十步之內，度不中不發，發即應弦

遠古岩畫上的張弓射箭圖。

體育探源

（左圖）正在彎弓射箭的蒙古騎手。

（右圖）《康熙南巡圖》中的射鳥畫面。

而倒"。史書中還記載了他見草中有石，以爲是虎，搭弓射箭，箭沒入石頭的神奇故事。

以後射箭的競技和娛樂色彩更濃，尤其是在少數民族中風氣更盛。南北朝時，鮮卑族的北魏王朝統一北方後，將騎射習俗與傳統節日結合在一起，在每年的重陽節都舉行騎射活動。北魏大武帝還在京城修築了一個很大的馬射台，召集文武百官到場，讓大家輪番躍馬台上，縱橫馳騁。他下令從內庫中提取綾布數萬匹，對射中者當場賞賜。北魏孝武帝曾在洛陽的華林園舉行過一次射箭比賽。他讓人將一個銀酒杯懸在百步之外，射中者就能獲得這個獎杯。也是在北方建立政權的少數民族女眞人也很重視騎射。他們那裡流行一種被稱爲"射柳"的娛樂活動。具體競賽規則是：在賽場上插兩行柳枝，射者以箭射之，然後再馳馬去接被射落的枝幹。結果以"既斷柳，又以手接而馳去者，爲上；斷而不能接去者，次之"；如果不能射斷柳枝，或是沒射中，就算敗。

以騎射立國的蒙古族更是以善射見長，而且他們還有不少獨特的習射風俗。如"射草狗"，紮草爲人形靶和狗形靶，射這樣的草靶以作爲消災免禍的祭祀內容。還有蒙古人特有的"射葫蘆"，將裝有鴿子的葫蘆懸在樹上，站在遠處挽弓而射，輸贏不在於能否射中葫蘆，而是要使"鴿子飛出，以飛之高下爲勝負"。滿族人在入關建立清王朝後仍不忘弓馬技藝，平時常邀朋友習射娛樂。娛樂方式也是多種多樣，有射花籃、射香火、射鴿子等。鴿子靶的中心是個圓圈，小如羊眼，所以又稱"射羊眼"。射香火的難度更大，要"於暮夜，懸香火於空而射之"。就連皇帝也不例外，清宮畫家王致誠曾繪有一幅乾隆射箭圖，畫的是乾隆皇帝在承德避暑山莊挽弓射靶的情形。

王致誠畫的《乾隆射箭圖》。

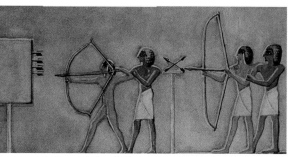

古埃及人在練習射箭。

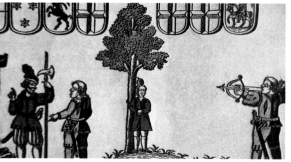

威廉·退爾射蘋果的故事。

弓箭在世界各國各民族歷史上都曾發揮過重要的作用。國外較為有名的弓有英國人用木頭做的長弓和瑞士人製的短小的弩弓。外國歷史上也曾出現過許多優秀的弓箭手。英國傳奇人物羅賓漢據說就是個神箭手。在一次比賽中，他用自己的箭把別的射手射中靶心的箭劈為兩半。而且他射箭動作極為敏捷，有時對手還沒來得及射，他已射出數支箭，並箭箭命中靶心。

傳說瑞士古代有個叫威廉·退爾的神射手。當時瑞士被鄰國奧地利佔領。有一天，奧地利駐瑞士總督把自己的帽子掛在市中心廣場的柱子上，命令每個經過的瑞士人向他的帽子敬禮。恰巧威廉·退爾帶着八歲的兒子傑米路過這裡，他們拒絕向總督的帽子敬禮。士兵把他們父子帶到總督面前。這個可惡的總督想出一條毒計來懲罰

威廉·退爾，讓他的兒子頭頂蘋果站在百步之外，然後命令威廉·退爾用箭去射傑米頭上的蘋果。威廉·退爾一聽，十分憤怒，但傑米鼓勵他射，他相信爸爸是個好射手。威廉·退爾屏住呼吸，張弓射箭，一箭射中蘋果，傑米一點沒受傷害。實際上，威廉·退爾還留着第二支箭，準備在萬一失手時將這支箭射向總督。

後來隨着火器的出現，射箭逐漸失去實用價值，完全成為一種體育運動。射箭作為現代運動項目最早出現在英國，主要是比賽準確性。1844年，英國舉行了第一屆全國性的射箭比賽。1931年，國際射箭聯合會成立，同年在波蘭的里沃夫舉行了第一屆世界射箭錦標賽。比賽項目有30米、40米和50米射靶，每一輪射24支箭。記分方法以箭頭中靶的環數判定，靶心為十環，依次向外遞減，名次則按每個射程成績的總和從高到低排列。

現在射箭運動員用的弓與過去竹木製的弓已大不一樣，一般都是用玻璃鋼製的組合弓。弓弦

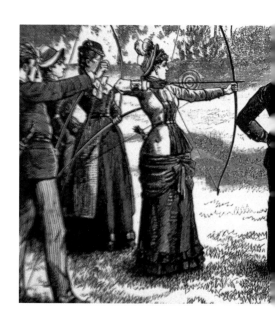

體育探源

中國神箭手李淑蘭。

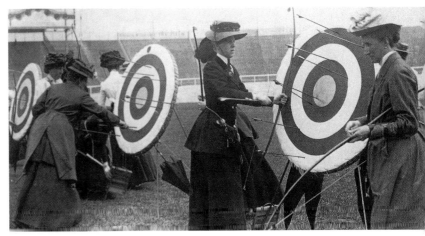

英國女箭手查看箭中靶的情況。

張弓勁挽

也不再用動物筋，多用彈性好的滌綸線。箭則用鋁合金製成。不過儘管有了完善的設備，射手們仍需要具備高超的目測力、堅強的意志和沉着冷靜的素質。射箭比賽的時間比較長，有需要進行兩天的單輪賽和四天的雙輪賽。一個單輪賽要在四個距離內射箭，每個距離各射 36 支。雙輪賽則是將單輪賽的賽事再重複一遍。

　　中國的現代射箭運動始於 20 世紀 30 年代。新中國成立後，中國射箭運動水平提高很快，女子項目已進入世界先進行列，其中優秀運動員李淑蘭曾在 1963~1966 年 11 次打破世界紀錄，爲祖國爭得了榮譽。

1882 年英國婦女在練習射箭。

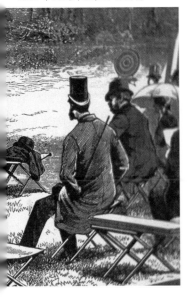

朝鮮畫家描繪的民間教射情景。

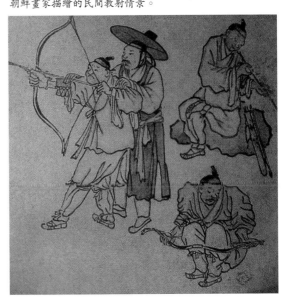

圍場田獵

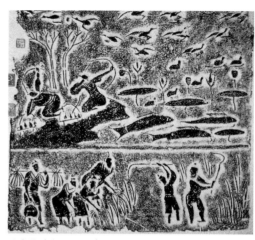

漢畫像磚上的漁獵農耕圖。

敦煌壁畫中的狩獵場面。

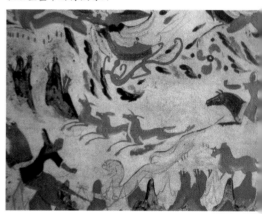

　　早在原始社會狩獵活動就已出現，有用石斧、標槍、弓箭為武器的狩獵，也有用圍困方式把野牛、野馬趕下懸崖的狩獵。在法國有座山崖，考古學家在崖下挖出了大量的獸骨，其中最多的是野馬骨骼，不少於幾萬匹。這就是原始人圍獵的遺跡。

　　進入文明社會後，狩獵在性質上已與原始先民為尋求食物的打獵有所不同，逐漸發展出帶有軍事體育性質的田獵。到西周時，田獵已成為一種制度，國家每年在各個季度都要舉行一次大規模的田獵。《左傳》中提到："春蒐、夏苗、秋獮、冬狩，皆於農隙講武事也。"意思是說，選擇一年四季的農開時節出獵，目的是加強軍事訓練。在戰國以前，田獵已是軍事大典。《史記》中記載了這樣一個故事：趙國在邊境集結了大批軍隊。魏王以為是趙軍要進攻魏國，便要調兵遣將以為防備。還是魏公子無忌消息靈通，得知原

來是趙王要去田獵，這才免去了一場虛驚。

　　田獵不僅帶有軍事訓練的性質，也常被統治者當作消閒娛樂的活動。對那些常年居於深宮中的國君來說，在野外騎馬打獵是很快樂的事。故而《老子》中稱："馳騁田獵，令人心發狂。"

　　漢代的皇帝貴族都十分喜愛以狩獵來消閒娛樂。在大規模的狩獵中有騎馬弓射，有兵器刺殺，也有手搏生擒等方式。漢武帝喜歡在皇家的上林苑中打獵，"以馳驅野獸為樂"。當時的文

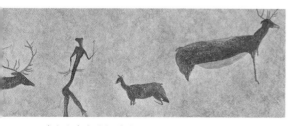

遠古岩畫上的行獵圖。

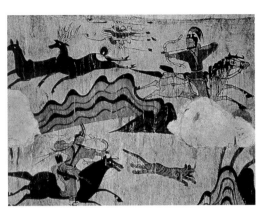

古井集安墓道中的騎射狩獵畫面。

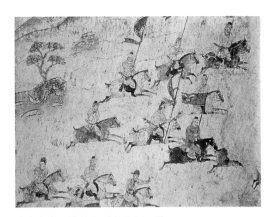

唐章懷太子墓中的《狩獵出行圖》。

臣枚乘在他寫的名篇《七發》中描述了狩獵娛樂的情景。他寫道：在風和日麗的春天，乘着輕快的馬車，帶着華麗的弓箭；白刃閃光，旌旗蔽日，奔馳在山林草原之間；戰馬嘶鳴，飛箭如雨，武士拿着刀劍奔走吶喊，連最兇猛的禽獸見了，也為之心驚膽戰。經過一番追逐鏖戰，獵獲物把後車裝滿。日暮夜黑，山林深處進行盛大的夜宴，篝火燒烤的野味噴香，大碗美酒斟滿，在歌舞歡樂之後是沉醉的酣眠。

在中國北方逐水草而居的一些少數民族更是人人長於騎射之術，酷愛狩獵。如匈奴人的習俗是"兒能騎羊，引弓射鼠，少長則射狐兔，用為食"。北魏鮮卑族大將軍爾朱榮也非常喜歡田獵。他以大軍合圍獵物，令士卒齊頭並進。如有一頭鹿逃脫，就要懲罰士卒，有個士卒把虎放跑，竟被斬首。因此，每次田獵，士卒們都像上戰場一樣謹慎小心。

以狩獵為樂的風氣在唐代的皇族中很盛行。唐高祖李淵統一天下後，每年都要舉行一兩次大規模狩獵。唐太宗李世民在狩獵中親手刺死了"犯駕"的野豬。齊王李元吉曾稱："我寧三日不食，不可一日不獵。"1971年在陝西發掘出的唐章懷太子李賢（女皇武則天次子）的墓中，墓道壁畫上有一幅《狩獵出行圖》。畫面上有四五十人騎着馬，駿馬奔騰，旗幟招展，顯示了唐代貴族狩獵場面的熱鬧壯觀。

圍場田獵

遼代壁畫中的放鷹捕獵場面。

體育探源

圍場田獵

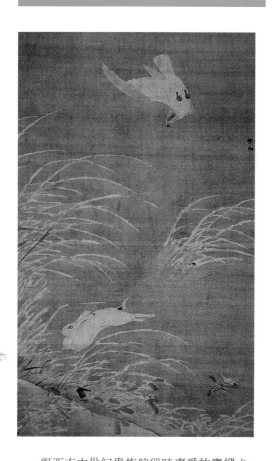

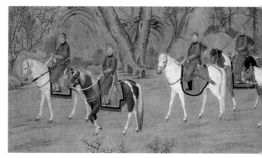

（上圖）清代宮廷畫家郎世寧畫的《哨鹿圖》。
（左圖）明代畫家張路的作品《蒼鷹捕兔圖》。
（下圖）木蘭圍獵中的合圍場景。

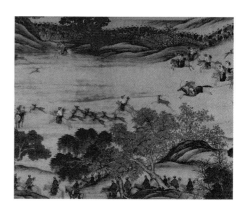

　　與西方中世紀貴族狩獵時喜愛放鷹縱犬一樣，中國在唐代以後的狩獵中也常用獵鷹。唐代詩人白居易曾寫道：“十月鷹出籠，草枯雉兔肥。”“鷹翅急如風，鷹爪利如錐。”到清代，滿族的八旗子弟中不少人養鷹上癮，並將其發展成一門技藝。先由專門的鷹戶到山裡用網子去捕鷹，一般都是雛鷹，容易馴養。養鷹人的馴鷹過程主要是架鷹，他的右手上套一隻護袖，讓鷹站在自己胳膊上，手上捏緊拴住鷹爪的繩扣，就這樣舉着鷹四處走動，以培養鷹與人的感情。等到鷹馴好後就可以到野外去放鷹捕兔了。

　　中國古代皇家的田獵活動到清代發展到頂峰。清王室興起於中國北方的長白山麓，世代以狩獵作為練武和謀生的手段，“無事耕獵，有事徵調”。入關以後仍重視狩獵，經常舉行大規模的圍獵活動，不過這時的圍獵已有其更加重要的意義。

　　1681年，經康熙皇帝親自選定，在今河北北部建立了一個皇家禁苑——木蘭圍場。“木蘭”在滿語中意為“哨鹿”，是誘獵的一種方式。這裡層巒疊嶂，水草茂盛，群獸繁衍，是個極好的天然獵場。在康熙、乾隆年間，幾乎每年秋天都要組織上萬人來圍場田獵。僅康熙在位時就曾48次親率八旗官兵出塞行圍。這樣的圍獵像行軍打仗一樣，將士們身披鎧甲，腰懸弓箭，跨戰馬，登戰車，軍令威嚴，進止有序。

體育探源

當這支浩浩蕩蕩的大軍到達圍場後，首先進行偵察性的"哨鹿"。行圍前一天五更，幾十個人簇擁着皇帝來到獵區的叢林深處。走在前面的將士頭戴假鹿頭，吹起木製長哨，發出雄鹿求偶的叫聲，誘出母鹿，或生擒，或刺殺，就如同作戰中的摸哨一樣。在"哨鹿"偵察之後，第二天就進行大規模的圍獵。首先是"撒圍"，由管圍大臣率千餘人將選定的圍場團團圍住。皇帝在圍外的高地"看城"上指揮。守圍將士齊聲高喊，把圍內的獸禽都趕到"看城"附近，讓皇帝入圍盡情射殺。待皇帝射畢返回"看城"後，將士們才躍馬揮刀，開始大規模圍獵。如果獵物過多，皇帝會下令網開一面，任其逃竄。行獵完畢，將士高唱凱歌，向皇帝呈獻獵物。

所獲的獵物，選擇味美的運到承德的避暑山莊，在萬樹園中大擺野宴，用來款待來朝見的各族王公、首領。野宴快結束時，在漫天焰火照耀下，上千名將士身披彩服，列隊入場。他們左旋右轉，進退迴旋，排列方陣、圓陣，最後組成"萬年春"、"天下太平"這些吉祥字樣。這一表演類似於今天的大型團體操。

舉行木蘭圍獵的目的除加強武備外，還有更深一層意義。每次行圍，各蒙古部落王公都要輪班隨圍陪獵，甚至還有來自西北的維吾爾族、哈薩克族首領。清朝皇帝在圍獵時可以展示軍事實力，同時也可通過接見隨行的各位王公，融洽與各民族的關係，以鞏固國家的統一。這就不是一般的圍場田獵所能起到的作用了。

木蘭圍獵中也會使用火槍。

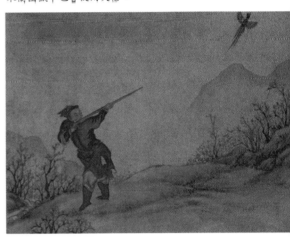

(左圖) 這幅畫作描繪的是乾隆皇帝在圍獵時一箭中雙鹿。

(下圖) 郎世寧描繪的萬樹園宴請的盛況。

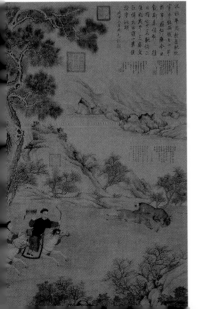

導引養生

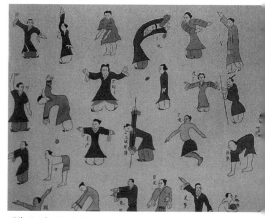

導引是中國古人創造出的一種醫療體操，與激烈運動展現人體極限能力的競技體育不同，它的動作比較舒緩，有着養生保健的功能。"導引"從字面上解釋是"導氣令和，引體令柔"，其中包含有氣功的內容，將呼吸運動和軀體運動結合在一起，目的是使身體氣血和暢，肢體肌肉柔軟，舒筋壯骨，以益壽延年。

說到導引的具體動作，早期的導引養生家往往喜歡模仿動物的動作，"熊經鳥申（伸）"，模仿熊在樹枝上垂懸，模仿鳥在空中飛翔。在他們看來，無論是虎躍、馬奔、猴戲、蛇行，還是

長沙馬王堆漢墓出土帛畫《導引圖》原件。

《導引圖》復原圖。

仙鶴展翅，麋鹿疾走，都是自然天成，可以供人效法模仿。

在秦漢時導引術有了較大的發展，出現了更多模仿動物的養生練習。導引既有祛除疾病的功能，又有強身健體的妙用。1973 年，在長沙馬王堆的西漢墓中出土了一幅珍貴的彩繪帛畫《導引圖》，上面描繪了 44 種運動姿態，讓人們看到了古代導引的真實形象。這是世界上最早的體操圖解，其中既有呼吸運動的導引，也有肢體運動和器械運動的導引，還有模仿各種動物姿勢的導引。從圖中參加導引運動者的形象和衣着來看，有男有女，有老有少，有的身着長袍，有的穿着短裙短褲，也有赤身裸背者，顯然他們是來自社會各個階層，反映了漢代導引術的流行範圍之廣。

東漢末年的名醫華佗也十分重視總結前代的導引術，並將其當作防病治病的有效手段。他提出："是以古之仙者，為導引之事，熊頸鴟顧，引挽腰體，動諸關節，以求難老。"意思是說，古人練習導引術，像熊那樣摳動脖子，像鳥一樣轉動眼睛，讓腰身關節經常運動，這樣就能長

體育探源

華佗。

壽。在行醫治病救人之餘，華佗還編了一套新的醫療體操——五禽戲，這是在模仿虎、鹿、熊、猿、鳥五種動物動作的基礎上編成的。這裡所說的"禽"不光指鳥類，實際包括飛禽和走獸。這套五禽戲的動作連貫，一節連着一節，循環反復，運動量也不小，往往只做一節即一禽之戲，就會出汗。照華佗的說法："體有不快，起做一禽之戲，沾濡汗出，身體輕便，腹中欲食。"意思是說，身體不舒服，在練了一節出汗後就會感到全身舒泰，食欲也因而大增。五禽戲的整套動

導引養生

(右圖) 五禽戲中熊、猿、鳥戲。

作都很形象，有的如猛虎撲食，前肢撲動；有的像野鹿疾馳，躍前跳後；有的像猿猴玩耍，左縱右跳；有的又像貓頭鷹夜棲，身體雖穩靜不動，卻雙目回顧，目光炯炯。對五禽戲的功用，有醫家認為，虎戲能益肺氣，鹿戲能強胃氣，熊戲能舒肝氣，猿戲能固腎氣，鳥戲能強心氣，因而有增強全身體質的功能。據史書記載，華佗的弟子吳普由於堅持做五禽戲，"年九十餘，耳目聰明，齒牙完堅"。

(左圖) 止癆嗽導引式。
(右圖) 養血脈導引式。

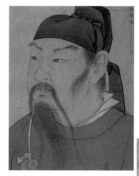

孫思邈。

愛好靜坐的理學家
朱熹。

導引養生

　　南北朝時期最有成就的導引養生大師是陶弘景。他常年在山中隱居，專心研究，總結出了一套導引養生的學問。有"導引七勢"、"按摩八法"、"肢體八勢"等。"導引七勢"包括叩齒、嚥液等七種方式。"叩齒"是將嘴巴緊閉，上下牙齒有節律地叩擊幾十次；"嚥液"則是將唾液含在口中做漱口動作幾十次，等唾液滿口時再分三次嚥下。"按摩八法"，包括擦掌熨眼、推額抹眉、按捏耳廓等自我按摩的八種動作。"肢體八勢"，動作相當於現在的廣播體操，套路有兩臂伸直、兩手前推、左右開弓、單手托天等八種。他總結的這些導引術，不受條件限制，簡單易行，所以在社會上廣為流行，經久不衰。

　　唐代名醫孫思邈自創了一套"推步導引術"

或問氣不能舒
如何日正立權
謹兩手藥止徐
行百步閉息叩
齒以運氣足遂
止其鬱結之患
而自釋矣

舒氣導引式。

雍正皇帝練導引術。

體育探源

鍛煉身體。他經過常年的鍛煉，改變了早年體弱多病的狀況，而且還得以長壽，活到了百歲高齡。他的這套導引術也是一種醫療體育運動，分為養性、調氣、體療三部分。養性講的是人要注意自己的情緒、生活起居等各個方面，比如在生活中要"先寒而衣，先熱而解，食不要過飽，飲不要過多"，這是養生練功的基礎。調氣也就是氣功，包括調節後天的呼吸之氣和先天的丹田之氣。調呼吸之氣要將呼吸調得極細極微，做到呼吸無聲；調丹田之氣則要將"太和元氣……下入腹中 四肢五臟 皆受其潤 如水滲入地" 體療則包括按摩、散步、搖動四肢等"動以養生"的健身法。

在宋代，養生新風興起，具體表現為當時文人對導引養生術的關注。大文學家蘇東坡平時"留意養生"，搜集了上百種養生方法，並從中選出一些簡便易行的身體力行。這些方法有叩齒、按摩、梳頭等。養生的梳頭是用十指當作梳子，以指尖輕觸頭皮，由額前向後做梳頭動作上百次。蘇東坡在按摩中特別推崇按摩腳心，用兩腳相互搓揉腳心的湧泉穴。他認為這些養生法很實用，練習一二十天就有效果，會感到腿輕腳快，效果勝過服用金丹仙藥百倍。宋代的理學家倡導"靜坐"，這本身也是一種導引方法。南宋大學者朱熹就愛好"靜坐"，在靜坐中調節呼吸，要修煉到"居心無物"的程度。他認為"學者半日靜坐，半日讀書，如此三年，無不進者"。

宋代的道士蒲處貫還創造出一種以強身健體為目的的"小勞術"。小勞術的特點是活動量不大，但活動次數增加。它的多數動作都是按摩或簡單的肢體動作，方法簡單，隨時可練，可以"事閒隨意為之"。另外流傳至今的"八段錦"也是出現於宋代。這種健身術有文武兩種，文八

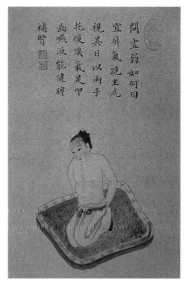

補虛導引式。

《台灣風俗圖》中的練功場面。

段錦坐着練，武八段錦站着練，各有八節連貫的動作。在練法上要求肢體動作與呼吸、意念等活動結合進行，因而也具有導引的特點。到明代還出現了名為"易筋經"的徒手導引操，由12個動作組成，動作剛勁有力，幅度比較大，後來發展為風靡世界的太極拳，把傳統的導引術發展到了一個新的層面。

百戲雜技

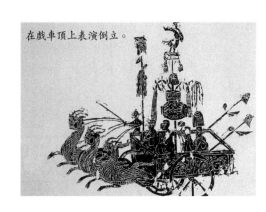

在戲車頂上表演倒立。

在中國，古代雜技出現得很早。說起來，雜技與體育有一定的關係，是技巧和體操運動的雛形。但雜技與體育又有明顯的區別，因為它注重的是技藝的表演性，而缺少競技性和對抗性。從運動的形式來看，技巧和雜技都屬於身體技能表演，只是技巧表演的難度要低一些，一般人經過訓練便可以完成，所以被列入體育項目之中，而

雜技則是更高層次的技能表演，只有少數人才能完成，在它以後的發展中就被歸入了表演藝術的範疇。

早在先秦時就已有各種雜技表演，秦始皇在統一中國時實際也統一了雜技，他把被征服的六國藝人都集中到京城咸陽，統稱各種技藝為“角抵俳優之戲”，有“百戲”之稱。到漢代，“百

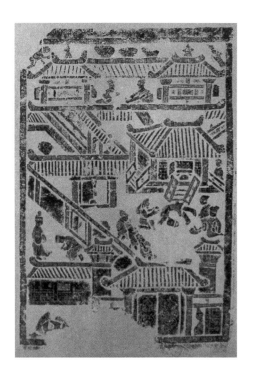

（上圖）西漢雜技俑，其中有二人背對倒立。
（左圖）漢畫像石上的《庭院圖》。

戲”已成為一種成熟的表演藝術，與雜技有關的內容有“都盧”(爬竿)、“履索”(走繩)、抛劍、弄丸、“履火”(鑽火圈)、“衝狹”(鑽刀圈)、倒立、戲車等，種類繁多。從健身角度來看，其中有些項目就與體育有關，繩技是高難度的平衡運動，爬竿可以增強力量。

弄丸是一種手技，是用手熟練地耍弄、抛接

體育探源

這幅《舞樂百戲圖》上有疊案倒立和弄丸的表演。

石丸,可分為甲手拋接和雙手拋接,單手拋接最多的為六丸,雙手拋接最多的是九丸。拋接數量越多難度越大,有時為增加一丸要苦練兩三年才能如願。而拋劍比弄丸的難度更大,因為接劍時只能去握劍把,多者能拋七把短劍。當時還有能丸劍同弄的高手。在一塊山東出土的漢畫像磚上,刻有一位老人赤膊赤腳弄丸劍圖。他右手將三把短劍拋向空中,左手執一把短劍,同時還屈膝後踢,從背後飛起五個小球。這種手技技能不但仍被現在的雜技表演所沿用,而且還被現代的藝術體操有所繼承。

漢畫像磚上的飲宴場景,當場表演的節目有弄九。

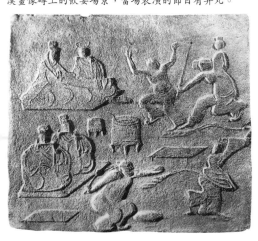

唐代的高竿倒立俑。　　　東漢的三人倒立俑。

而倒立是百戲中最主要的表演項目。有一塊名為《庭院圖》的漢畫像石,圖中在雙闕大門的庭院深處,有兩個樂手在演奏,另有兩人坐觀表演。表演的節目就是倒立,一人表演,另一人輔助。在漢畫像石、畫像磚上至今存有大量的倒立圖。從其表演形式來看,可以分為兩類:一是地上的手倒立;二是使用道具的倒立。所用道具有櫈子、斜板這樣的小道具,有酒缸、案桌這些飲宴用具,也有高竿、戲車等專用道具。地上手倒立的姿勢是兩手撐地、抬頭、塌腰、雙腳過頭,以體現人體的柔軟和平衡能力。複雜些的還有雙人倒立表演,利用兩人的相同或不同造型,製造出對稱或是差異的美感,如兩人背對背對稱倒立,或是一人屈體如圓,另一人直立如柱,以作比較。疊案倒立是把飲宴時用的案桌一張張疊起來,讓演員在上面表演。最多時疊起的案桌有12張之多。在四川彭縣出土的漢畫像磚《舞樂百戲圖》上,圖中的疊案就正好是12張。在高案的頂端有個女子做手倒立,她雙腳過頭,身體彎曲成弧形,造型優美。

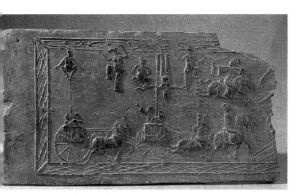

漢代雙車雜技表演。

百戲雜技

在各種倒立中難度最大的是在高竿和戲車上的倒立，因為這是在行進中做動作，雙手支撐點不固定，身體較難平衡。在山東沂南出土的畫像石《宴樂百戲圖》上，其中的戲車表演是由三匹馬拉着一輛車，馬都裝扮成龍形。車廂中有四人吹奏樂器，車上豎起鼓和高竿，竿頂有一方盤，盤中有一人表演手倒立。比單車表演更複雜、驚險的還有雙車表演。前後兩輛車上都豎起高竿，兩車間有繩索相連，在車上和繩上都有人在表演。這種雙車馭手要趕得平穩，不能有一點顛簸，兩車的行進速度也要均勻，這是漢代雜技中最高難度的表演，真稱得上是千古絕技。

此外，在漢代的百戲中還出現過人披獸皮的模擬動物戲，讓人扮成鳳鳥、戴獸形面具表演。而且隨着與域外交往的增加，從其他國家傳來的"吞刀"、"吐火"、"屠人"、"殺馬"等幻術（魔術）也為中國藝人所掌握。藝人在表演"吐火"幻術時，先取一小團火吞入口中，"再三吹呼，已而張口，火滿口中"，隨後又取柴草、紙片這些易燃物用口中的火點燃，等全部燒

《明宣宗行樂圖》中的百戲雜技。

盡火熄滅後，再從灰中將燒掉的柴草或紙片完整地復原。

隋唐時，雜技號稱"散樂百戲"。唐朝設有官辦的演出機構——教坊，雜技藝人在其中得到了集中的專業訓練，演出活動也直接聽命於皇帝。據說唐玄宗李隆基每次舉行大型宴會時，總喜歡以雜技表演、馴犀牛大象一類節目結束，其中最精彩的是"繩戲竿木，詭異巧妙"。唐玄宗時有一年過千秋節，表演的節目就有走索的繩技，表演者"從繩端躡足而上，往來倏息之間望之若仙"。表演內容"有中路相逢側身而過者；或以畫竿接脛，高五六尺；或踏肩蹈頂至三四重，既而翻身擲倒至繩"。這些表演有雙人走索、踩蹺走索，還有三四人參加的踏肩走索，上面的人還能翻跟斗落在繩上。"竿木"是指爬竿，一人以頭頂長竿或以肩扛竿，另外一人或兩三人緣竿而上，進行表演。

到宋代，由於社會動蕩，宮廷雜技藝人大多流散到民間，促進了民間雜技藝術的發展。到明清時期，在雜技中較多地使用器械，這時出現了皮條和槓子這些新的表演項目。皮條表演的內容

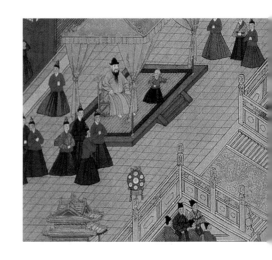

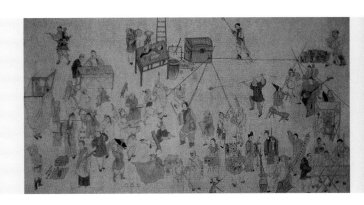

《雜耍圖》中描繪的各種民間雜技。

有靜止的懸垂、空臥，還有活動性的回環、轉肩
等。而槓子表演則分為三把：上把是槓上動作，
如手倒立等；中把是繞着槓子做回環動作；下把
即槓下懸垂和下槓。皮條和槓子都需要長期訓練
才能達到表演的水平，在雜技藝人中有"八年皮
條，十年槓子"的說法。這兩種技藝與後來器械
體操中的吊環和單槓有點類似。明清時還流行一
種"耍罈子"的手技，把罈子拋向空中，然後不
用手接，而用肘、額頭、臂膀這些部位承接，讓
罈子始終保持平衡。這些新項目的出現反映了這
一時期的雜技發展已趨向民間化、業餘化，並更
多帶有現代體育運動的性質。

百戲雜技

（上圖）敦煌壁畫中的
飛刀表演。

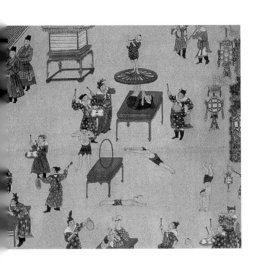

耍罈子。

中華武術

　　中華武術是一項獨具特色的傳統體育運動。它以踢、打、摔、拿、擊、刺等為基本動作,按照一定的規律組成套路,或徒手,或使用器械演練。

　　武術的起源可以追溯到原始社會,人們在狩獵和自身的爭鬥中掌握了一定的攻防格鬥技能。到先秦時期,使用兵器的軍事技能進一步完善,比較注重格鬥的技擊性。不過武術與作戰的格鬥技能兩者之間既有關聯,也有明顯的區別:武術不以殺敵制勝為目的,注重的是娛情健體;另外武術不像作戰技能那樣講究實用,動作簡捷,而是要求美觀多變,有較強的觀賞性。

　　根據現有史料判斷,大約在西漢初年武術已發展成為一種獨立的競技運動。這一時期的畫像石上有數量眾多的比武圖,展現貴族飲宴時觀賞

（右上圖）敦煌壁畫中的力士相搏圖。

（左圖）漢畫像石上的兵器架圖。

（右圖）敦煌壁畫中描繪的器械對練。

體育探源

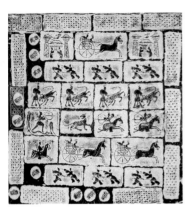

（上圖）漢畫像磚上的擊劍鬥
獸馭車圖。

（右圖）青花瓷筆筒上的公孫
大娘舞劍圖。

揮劍舞戟擊刺表演的場景。而且早在楚漢之爭時，楚霸王項羽在鴻門設宴，在這次宴會上，項羽的部將項莊對大家說：“軍中無以爲樂，請以劍舞。”這說明當時已將兵器的擊刺作爲表演的內容。

　　從內容上來看，中華武術大體可分爲四類：一是拳術；二是兵器套路；三是兵器擊刺對練；四是白手對兵器，俗稱“空手奪兵”。在漢代的武術中，較爲多見的是劍術對刺，在西漢畫像石上就有描繪武士以劍相互擊刺的情形。而空手奪兵是漢代武術中最高層次的技藝。在江蘇徐州出土的畫像石上有表現空手奪兵的內容：兩個武士搏鬥，左面的武士全身鎧甲，雙手持戟向對方刺去；右面的武士未穿鎧甲，手中也沒拿兵器，在對方長戟刺來時回身躲避，並伺機奪取對方的兵器。

　　魏晉南北朝時代是民族大融合的時期，加強

了軍事技藝的交流，武術尤其是擊劍技藝也得到了發展。魏文帝曹丕就是一位劍術高手。在一次宮廷飲宴時，曹丕與另一位長於技擊的將軍鄧展當場一試高低。兩人以手中的甘蔗對刺，曹丕三次刺中鄧展手臂。鄧展不服，要求再比一次。兩人再次交手時曹丕先假作前進，鄧展中計，前趨直刺曹丕前胸，曹丕擺身閃過，反手一擊正中鄧展的前額。以後劍術一直爲習武者重視，在西晉末年曾有祖逖、劉琨兩人聞雞起舞晨起練劍的佳話。在唐朝還出現了表演性的劍術，並達到了出神入化的境地。大詩人杜甫觀賞過公孫大娘的劍舞，在事隔50年後他還寫詩讚嘆，描述她的劍舞如雷霆震怒、蛟龍出水一般神奇。

　　宋代是中華武術發展的重要時期，民間盛行習武之風，流行各種兵器和拳術表演，而且這些表演已經套路化，加入了許多技巧動作，因而更具有觀賞性。在南宋，武術表演已開始商業化，出現了“使槍弄棒”的職業藝人。這使武術與眞正的作戰技藝差別更爲明顯。明代抗倭名將戚繼光對這兩者間的關係曾有精闢的見解：“拳法似無予於大戰之役，然活動手足，慣勤肢體。”他說明武術的主要功能是健身，對大規模的實際作戰用處不大。儘管如此，戚繼光仍將武術作爲增強士兵體能的訓練方法，而且他本人也經常練武習拳，還寫過一本名爲《拳經》的武術著作。

新疆出土的
習拳泥俑。

中華武術

明代比試槍法的畫作。

武術在明代蓬勃發展，形成了拳術、槍棒流派紛呈的局面。在這些流派中，影響最大的是少林門派，也就是少林寺武術。少林寺地處河南省的登封縣，始建於北魏年間。印度高僧達摩曾在這裡修行，"面壁九年"。南北朝時，少林寺為保衛寺廟財產，建立了僧兵武裝。到隋唐之際，少林寺僧站在秦王李世民（後為唐太宗）一邊，立有大功，歷史上流傳有"十三棍僧救秦王"的故事。唐王朝建立後，少林寺得到了豐厚的賞賜，"屢被恩寵，歷代相繼修營"，並一直保持練武的傳統。到明代，少林武術已形成了一個以拳術、散打、器械和功法組成的武術體系，其中以棍法最為出名，僧人習武時"拳棍搏擊如飛"。在明末倭寇活動猖獗時，少林武僧曾參加了平倭戰爭。他們手持幾十斤重的鐵棍出戰，人人"驍勇雄傑"，立下了不少戰功。

武術的另一大門派是武當山的內家拳派。內家拳傳說源自著名的武術大師張三丰。內家拳以靜制動，講究後發制人，不出手則已，一出手就要置對方於死地。其擊技之法不僅要懂內功，行氣練精，化精為力，還要懂得人身的穴道，"凡搏人皆以其穴，死穴、暈穴、啞穴"。屬於內家拳派的行意拳、八卦掌、太極拳，都是將內家的行氣、練意、養形融於一體，將身體的內部與外部、運動與靜止、精神與形體、內氣與外力巧妙結合，既具有表演、健身的特點，又具有防

少林寺壁畫中的拳經圖

體育探源

少林寺僧練拳。

身、自衛的功能。這種防身不是主動出擊，而是化解對方的進攻，借對方之力，順勢發勁，對方來力越猛則順勢發勁越大。只要運用得當，就可以以小克大，以弱勝強。

在中國近代武林中還出過一位傳奇人物，這

就是武林高手霍元甲。他出生在天津的一個武術世家，從小練就了一身高超的武功。他生活的清代末年正是國家內憂外患嚴重的時代，人民飽受外國侵略者欺凌。當時有個俄國人來天津賣藝，口出狂言，自稱是天下無敵的大力士，並譏諷中國是"東亞病夫"。霍元甲聽說後，怒火中燒，忿然趕到演藝場，要與這個大力士一決高低。這個只會吹牛的俄國人不敢與霍元甲對陣，第二天就悄然逃走。1910年，有個叫奧皮音的英國人來上海賣藝。他在報紙上登廣告，宣稱要與中國人比武。霍元甲被邀請到上海迎戰。他一到上海就去找奧皮音，約他一決雌雄。奧皮音也是不戰自退。霍元甲乾脆就在上海打擂台一個月，等待奧皮音來應戰，卻始終不見他的蹤影。後來，霍元甲與弟子劉振聲在上海創辦了精武體育會，專門教授他的武功絕技，以傳揚博大精深的中華武術。

中華武術

張三丰。

少林寺僧的器械演練。

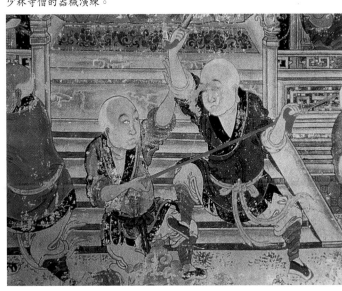

霍元甲。

摔跤角力

戰國摔跤透雕摹繪圖。

摔跤是競技體育中力量類比賽的一個分支。在人類歷史上，幾乎在每個國家、每個民族中都產生過摔跤運動。現在留存下來最有影響的，有起源於中國的東方式摔跤和起源於古埃及的西方式摔跤兩大系統。

摔跤在中國又叫角力，最遲在周代就已出現了，主要用作軍事訓練。到春秋戰國時期，傳統比武的角力發展為"搏"，又叫"相搏"。這時的相搏相當於現在的自由搏擊，不但包含摔跤的技法在內，還允許踢、打、擒、拿，只要能擊敗對方就算勝利。1955 年在陝西出土了一件青銅製的戰國摔跤透雕，生動地反映了當時角力的場景。畫面上，兩個男子穿着長褲，上身赤裸，各自一手扣住對方的腰，一手扳對方的腿，糾纏在一起，相持不下。他們背後還各有一匹馬，在靜靜地等候。

到秦始皇統一中國後情況有了變化。秦禁止相搏，提倡新的摔跤運動——角抵。這種運動把相搏中那些容易導致傷亡的技法剔除，雙方只要用技能和力量把對方摔倒就算獲勝。在湖北江陵一座秦墓出土的木篦上有幅漆畫《角抵圖》，就描繪了這一摔跤形式。西漢初年，角抵一度被禁。漢武帝時開禁，並由國家舉行了一次角抵大賽。比賽那天，京城附近 300 里內的百姓都趕來觀看，擠得人山人海。這時的角抵還設置了裁判，更加帶有競技體育的色彩。

六朝時摔跤的形式中出現了相撲。相撲比賽

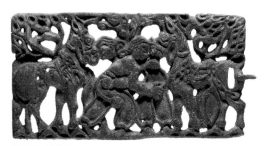

戰國摔跤透雕。

秦木篦漆畫《角抵圖》。

體育探源

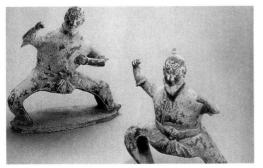

漢灰陶角抵俑。

的參賽者上身赤裸,下面只穿一條短褲,雙方互相抓住對方的腰帶角力較量,以摔倒對方為勝。在唐朝,相撲又有發展,參賽者不但上身赤裸,下半身的着裝也由短褲變成了褲帶和兜襠,與現在日本的相撲很相似。這就使得以前摔跤中那些牽扯衣服的技術全都不起作用,對力量和技術有了新的要求。在唐朝的宮廷中有御用的相撲隊,稱"相撲朋"。當時的相撲比賽帶有表演性質,現場氣氛熱烈,先由軍漢把大鼓敲得響徹雲霄,在鼓聲中相撲力士袒露上身登場。他們你來我往,摟腰勾腿,使出渾身本領,要在場上分個高低。唐朝以後,這種裸身角力的相撲就很少見了。

宋代對摔跤運動的貢獻是規範了比賽的規則。北宋時,每年都要在京城護國寺附近舉行角抵大賽,各地的角抵高手會趕來參賽。比賽時要建築比賽用的高台,稱作"露台"。比賽規則定為先倒地者為敗;以三個回合為限;不得抓、撕、扯耳朵與頭髮這些薄弱部位,不得抓、擊襠部;可以使用衝、撞、靠這些不太危險的技法。比賽前,先要由裁判唸上一段介紹角抵淵源、祈求五穀豐登的韻文作為開場白,然後比賽開始。獲勝者可以得到獎品,如旗帳、銀杯、彩緞、錦襖、馬匹等。

宋朝滅亡後,從大草原來的蒙古族入主中原,建立了元朝,他們帶來了蒙古式摔跤。蒙古小伙子幾乎個個都是摔跤好手。這種摔跤不分體重等級,沒有時間限制,以一跤定勝負。比賽時不許抱腿,除腳掌外,身體任何部位着地都算失敗。在賽場,蒙古摔跤手身穿綴有銅釘的摔跤服,腳蹬蒙古靴,跳着雄鷹步上場,樣子英武矯健。元太宗窩闊台還舉辦過國際性的摔跤比賽,他聽說"波斯力士善鬥",就邀請波斯摔跤手來與蒙古摔跤手較量。傳說,蒙古人中還有摔跤擇嫁的風俗,只有在摔跤場上的獲勝者才能娶條件出眾的姑娘。在蒙古族中不但男子善摔跤,就連一些女子也是摔跤能手。成吉思汗的孫女明月公主從小就擅長摔跤,她出嫁的條件是要對方在摔跤場上能勝過她。

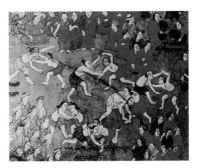

(上圖) 西藏布達拉宮壁畫中的摔跤場面。

(下圖) 《塞宴四事圖》中描繪的清"善撲營"摔跤表演。

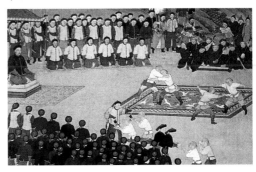

摔跤角力

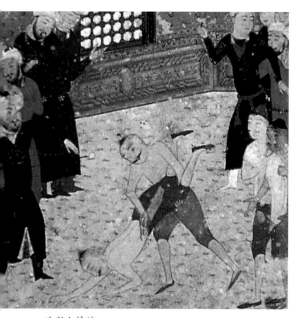

波斯人摔跤。

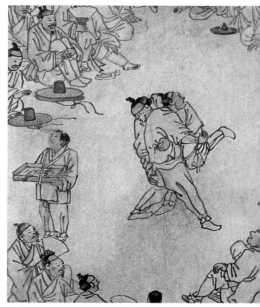

朝鮮人金弘道的摔跤風俗畫。

建立清王朝的滿族人也非常喜好摔跤。清朝統治者還成立了名為"善撲營"的皇家摔跤隊，每逢重大節日和慶典為皇帝和王公大臣表演。滿族的摔跤被稱為"布庫"，又叫撩腳，主要靠腳上功夫。比賽時，地上鋪大絨氈，比賽規則是"三跤兩勝，倒地為敗"。摔跤時摔跤手要穿由多層白布密縫而成的跤衣，能經得起拉拽。據史書記載，在康熙皇帝少年當上天子時，太師鰲拜"肆行無忌"。為除去這一絆腳石，康熙召集了一批少年練習布庫，並用這些善摔跤的少年在宮中擒捉了鰲拜。除布庫外，當時還流行一種厄魯特（蒙古部落名）式摔跤，不穿跤衣，上身赤裸，只將對手摔倒在地還不能決定勝負，要把對手的兩肩壓觸到地面才能定輸贏。這與西方式摔跤的規則已很接近。

西方式摔跤起源於古埃及。在古埃及4,000多年前的古墓壁畫中就有描繪摔跤的圖像。發展

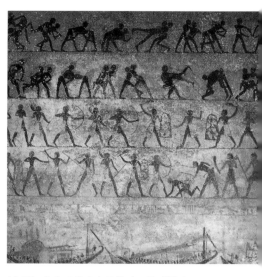

（上圖）古埃及壁畫中的摔跤、格鬥場面。

（右圖）法國畫家庫爾貝1853年的作品《摔跤》。

體育探源

到希臘、羅馬時期，摔跤運動已相當普及，很多
著名人物都是傑出的摔跤手，如古希臘大哲學家
柏拉圖就是有名的摔跤能手。與中國式摔跤不
同，西方式摔跤的目的不是要分出強弱，而是要
制服對方。因而在技術上除了摔之外，還可拳打
腳踢和用反關節技術，所以傷害較大，後來不斷
有所改進。在西方式摔跤的規則中，允許在摔倒
之後繼續翻滾角鬥，進行控制和反控制。將對手

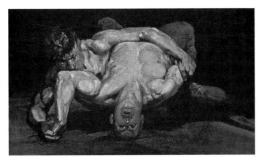

從這幅畫中可以見到西方式摔跤對手要雙肩着地才
為勝的特點。

聖經故事中講到的雅各與天使摔跤。

摔倒後要使其雙肩觸及墊子才為勝，如在規定時
間內未出現這種情況，則按兩個回合中得分的多
少判定名次。

　　當歐洲進入中世紀後，摔跤仍在騎士中流
行，成為他們的防身技藝。各國君主中愛好此道
的也不少。比如在 1520 年，英國國王亨利八世
曾和法國國王弗朗西斯一世一起觀看兩國的摔跤
對抗賽，亨利八世看得技癢，即席向弗朗西斯一
世挑戰，結果被丟臉地摔倒在地。

　　摔跤再次在歐洲興盛是在 18 世紀末，並發
展為自由式摔跤，允許抱握頭頸、身體和腿，也
可用腿使絆，要把對方摔到兩肩着地才為勝；還
有古典式摔跤（又稱希臘羅馬式摔跤），不許抱
腿和用腿使絆。這些規範樣式的出現使摔跤成為
適宜於運動和比賽的現代體育項目。

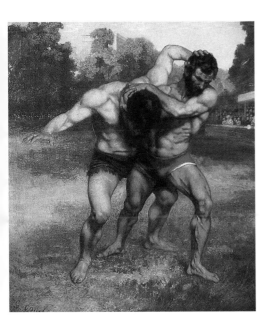

摔
跤
角
力

足球之祖

新石器時代墓葬中發掘出的紅陶球。

足球號稱 "世界第一運動"，在各類體育項目中影響最大，但現在卻很少有人知道足球最早是起源於中國的。中國古代的 "蹴鞠" 就是今日足球的祖先。蹴鞠的 "蹴" 是踢的意思，而 "鞠" 是裡面填了毛髮的皮球，兩個字連在一起也就是表示踢球。

傳說蹴鞠起源於遠古的黃帝時代，是黃帝為訓練軍士而發明的，當時踢的球有可能是石球。在更早新石器時代的墓葬中就常發掘出磨製得光滑規整的石球。在西安半坡發現的一座少女墓葬中，墓中有三個石球就放在她腳下，或許是供她生前踢來玩樂的。3,000 多年前的殷商時代，人們曾採用一邊跳舞一邊踢球的方式求雨。到戰國時民間開始流行蹴鞠遊戲，齊國都城臨淄有不少百姓就喜愛以踢球自娛。

漢代是蹴鞠發展的第一個高峰。漢武帝時的名將霍去病率大軍出征匈奴，在塞北艱苦的環境中就經常帶領士卒 "穿域蹴鞠"。漢武帝本人也是個蹴鞠迷，在平定西域後，他下令挑選一批身輕體健、擅長蹴鞠的胡人，安置在離宮別館中，以供隨時為他表演。在看到比賽精彩處，漢武帝會球興大發，走入場中踢上幾腳。這時的蹴鞠多是集體的競賽爭搶。東漢人李尤寫過一篇《蹴鞠銘》對之加以描繪："圓鞠方牆，仿象陰陽。法月衡對，二六相當。不以親疏，不有惡私。端心平意，莫怨其非。鞠政猶然，況乎執機。" 意思是說：圓的鞠方的球場，仿照的是陰陽天圓地方。兩邊球門如月相對，12 人上場各

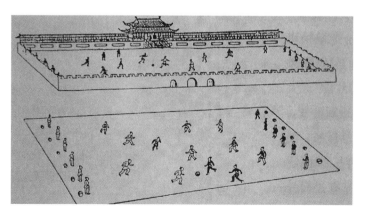

（左圖）今人所繪漢代蹴鞠圖。

（右圖）《明宣宗行樂圖》中蹴鞠部分。

體育探源

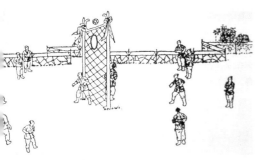

單球門的蹴鞠比賽。

為一隊。場上裁判嚴明執法,大公無私犯規必罰。球場執法本應如此,更不必說處理政務軍機。漢代寬大的足球場被稱爲"鞠城",四周用方牆圍起來。在皇宮景福殿附近有個鞠城,城內有供皇帝登臨的檢閱台,還有相當於球門的"鞠室",門前有人把守。比賽結果以球入鞠室多者爲勝。

到唐代蹴鞠有新的發展。一是出現了"寒食蹴鞠"的民間習俗。每年在寒食節(清明前一天),百姓愛以蹴鞠消閒,個人踢球自娛。寒食蹴鞠的習俗還傳到宮中,由個人表演演變爲兩人對踢的"白打",此外還有看誰踢得高的賽法。二是蹴鞠用的球也有了變化。兩片皮製的充毛鞠演變爲用"八片尖皮"製的充氣鞠。三是漢代的

雙球門到唐代演化爲單球門,而且球門還提高,架在三米高的空中,大小只有一尺左右,四周有球網。出現這一變化的原因主要是因爲這時蹴鞠已由軍事訓練項目變爲一種娛樂活動,主要供人觀賞,這就要講究技巧,讓觀眾感到驚險和好看。再則充氣球有彈性,也便於踢高。存世的《蹴鞠圖譜》對這種單球門比賽有具體的描述:開球先由球頭(隊長)踢起,經過幾腳傳遞再傳給球頭用膝射門,射過球門後對方接住,經過幾次傳遞,再由對方的球頭射門。如果一方射門不進球撞在網上掉下來,只要不落地,可由守門人接住繼續踢。球員們都站在規定的位置上,位於場地正中的球門把雙方分開,與今天的排球比賽規則有幾分相似,但沒有了身體的接觸和碰撞,也就減少了運動的競爭性。

元代蹴鞠紋銅鏡。　　　　古希臘人在用腿控球。

足球之祖

足球之祖

宋代是蹴鞠大發展的時代。蹴鞠成爲高雅娛樂，是朝廷禮儀規定的活動，在外交宴會、冊封典禮上表演，表演時還有音樂伴奏。在比賽決出勝負後，"勝者賜以銀碗錦彩"，輸的隊就處罰球頭，處罰辦法是鞭打，還在臉上抹白粉，賽後的酒席上沒有葷菜，以此督促球頭和球員們苦練技藝。另外宋代的蹴鞠藝人還出現職業化、商業化的趨勢，他們要以表演踢球技巧吸引觀衆來養家糊口。有些藝人還因球技高超攀附上王侯，得到富貴的機會。小說《水滸傳》中描寫高俅本是個不務正業的閑人，因踢得一腳好球，有讓"氣毬似膠膠粘在身上"的本事，而得到皇帝賞識，成爲寵臣。宋代踢球的名堂更多，按照《蹴鞠譜》的說法，當時有"腳頭十萬踢，解數百千般"，更加講究個人控球技巧和相互間配合。

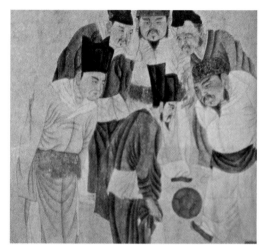

元代畫家錢選臨摹的《宋太祖蹴鞠圖》。

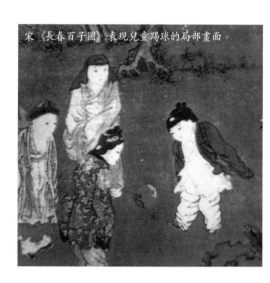

宋《長春百子圖》表現兒童踢球的局部畫面。

宋代牙雕上的蹴鞠場面。

元代蹴鞠的重要發展是有了更多的女藝人，不但有女藝人的個人表演，還有男女對踢。在一塊元代的銅鏡中，花園假山前有一對青年男女在面對面踢球，他們身後各有一個侍童、婢女。說明此時的蹴鞠已以家庭活動爲主，參加者女性居多。到明代情況仍是如此，但富貴人家的仕女都是裹足的小腳女人，可見蹴鞠這時已不是一項劇

體育探源

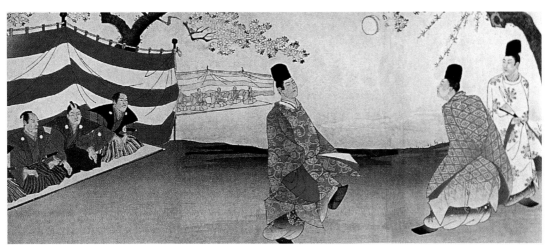

日本宮廷的蹴鞠表演。

烈運動了。

　　從朝堂娛樂降爲家庭消閒，蹴鞠的地位開始衰落，藝人生活落魄，也就無心專注於提高球技。清王朝建立後，提倡騎射、冰嬉（滑冰）等北方體育活動，蹴鞠就更不受重視。不過在清代曾出現過一種冰上蹴鞠，在冰面上幾十人爭搶皮球，但因受制於條件未能推廣開來。蹴鞠這一古老的運動也就逐漸趨於消亡，在民間被更簡單的體育遊戲踢毽子所代替。

　　蹴鞠還曾傳到了周邊一些國家，尤其對日本影響更大。隨着遣唐使回國，蹴鞠在日本流行開來。而且當蹴鞠在中國衰落時，在日本反而更加興盛起來。不少日本天皇就是蹴鞠的愛好者，鎌倉時期的後鳥羽天皇被人尊爲"蹴鞠長者"，他曾出面舉辦過盛大的"蹴鞠競賽會"。

　　中國的蹴鞠後來是如何傳入歐洲的情況還不清楚。有些西方學者認爲足球起源於古希臘，隨着希臘文化的傳播，這一運動傳入西亞，後來又相繼傳到羅馬、法國、英國等國。不過近年隨着外國學者對中國古代蹴鞠的了解，已有不少人開始承認足球起源於中國這一事實。2004 年，國際足聯副秘書長熱羅姆‧項帕涅在倫敦宣佈："雖然有不少國家都認爲自己是足球運動的誕生地，但研究國際足球的歷史學家有確切證據表明，足球最早起源於中國——中國古代的蹴鞠就是足球的起源。"

磁州窰孩兒鞠球枕。

代替蹴鞠運動的體育遊戲——踢毽子。

明皇馬球

（左圖）打馬球銅鏡。
（左下圖）打馬球石刻。
（下圖）準備上場的女球手。

馬球是一項古老的體育活動，在歐亞一些國家被稱為"波羅"（Polo）。有外國學者根據這一名稱詞源，認為它起源於波斯。但根據中國學者考證，"波羅"一詞源於藏語，後為歐亞許多民族借用，因此馬球應是起源於中國西藏地區。不過也有專家認為，馬球應是從中國古代足球運動"蹴鞠"演變而來的。漢代盛行蹴鞠，在比賽結束後，球場上後走的人往往會騎在馬上，用手中的兵器軍械撥弄地上的球進行遊戲，久而久之就形成了"擊鞠"比賽，也就是打馬球。

馬球的打法是騎在馬上，用球杖將一個拳頭大小的球擊入球門。早期的球是木球，中間掏空，外面塗上顏色，後來還出現過皮製的"軟球子"。球杖通常是一根周圍繪有花紋、頂端呈半弦月形的木棍，稱為"月杖"。木製球杖的柄也有藤做的，下端包有牛皮。馬球比賽用的馬大多是產自西域大宛和波斯等地的良種馬。為了防止比賽時馬尾巴互相糾纏，要把馬尾紮起來。參賽隊員都是一色着裝，球服款式是"錦袍窄袖"，不同隊的服裝要有區別。穿的鞋一般是長筒皮靴，頭上戴的是桐木做的球帽。

馬球場的球門有單門、雙門兩種。單門是設在木板牆下一尺大小的洞穴，後有繩網。雙球門分設在兩邊，通常是兩根相距數米的木柱，柱頭上刻有龍頭或插小旗，柱子插在蓮花形的石柱礎中。雙球門賽法與現代馬球比賽相似，以擊入對方球門次數多少決定輸贏。球場通常設在寬闊的廣場上，由於泥土球場容易塵土飛揚，草地球場球的滾動速度又慢，後來就都被油面球場所代替。油面球場是在泥土中調入一些動物油脂，經夯打滾壓，反復拍磨，建成平整光潔的高級球場。唐代文學家韓愈描繪這種球場是"築場千步

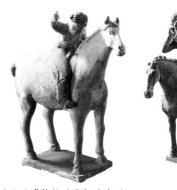

藏於陝西博物館的唐打馬球群俑。

體育探源

平如削"。球場三面有矮牆，一面是殿堂樓閣，以便於觀賞。如果比賽安排在晚上，還會點燃大蠟燭，成爲燈光球場。

馬球很講究擊球的技術，有背身擊球、仰擊球、俯擊球、左右擊球等高難度動作。比賽場面十分激烈，在中場開球後，雙方馳馬爭擊，場外擊鼓奏樂，"擊鼓騰騰樹赤旗"，氣勢壯闊。在敦煌寫本《杖前飛‧馬毬》中有這樣生動的描述："脫緋姿，著錦衣，銀鐙金鞍耀日輝，場裡塵飛馬後去，空中毬勢杖前飛。毬似星，杖如月，驟馬隨風直衝穴。"這裡的"穴"指的就是球門。

唐代是馬球運動的黃金時代。19 個皇帝中有 11 人愛好馬球運動，其中最有名的是號稱"明皇"的唐玄宗李隆基。他在登基前就酷愛打馬球，練就了一身好球藝。709 年，吐蕃派使者來長安迎娶金城公主入藏。隨迎親使團來的有一支馬球隊，與唐朝宮廷的馬球隊舉行了比賽。一連賽了幾場，吐蕃隊都連戰皆捷。皇帝中宗覺得很丟面子，就命令皇子李隆基與其他三個皇室子弟上場，"敵吐蕃十人"。在這四人中數李隆基球藝最好，他"東西驅突，風回電激，所向無

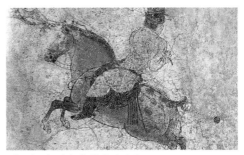

《馬球圖》中揮杆擊球的騎手。

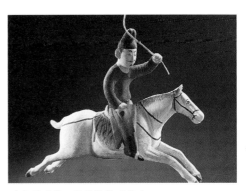

唐打馬球俑，賽馬被紮了尾巴。

前"，率衆大敗吐蕃球隊。在當上皇帝後，他爲了籠絡兄弟諸王，經常與他們"擊球鬥鷄"，以表示友愛。他還下令在全國軍隊中開展馬球運動，以提高騎術。直到晚年李隆基對馬球仍樂此不疲，以致大臣勸他不必親自上場，只看不打就行了。除皇帝喜愛馬球外，唐代的貴族也非常喜愛馬球。在 1972 年出土的唐章懷太子李賢墓道中就繪有《馬球圖》，畫面上群馬奔馳，騎手紛紛揮杖驅馬，爭相擊球，場面描繪得極爲生動。當時宮城裡築有球場，連不少有地位的貴族官僚也有自家的馬球場。1956 年，唐大明宮遺址上發掘出一塊石碑，上面刻有"含元殿及毬場等，大唐太和辛亥乙未建"，證實這裡曾建有馬球場。

明皇馬球

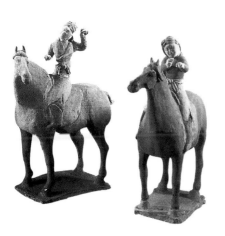

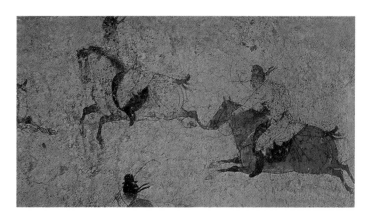

（左圖）唐章懷太子墓中《馬球圖》。

（下圖）手持球杖的馬球手。

明皇馬球

　　在宋代，馬球被定爲"軍禮"，禮儀隆重而複雜。每年三月要在京城的大明殿前舉行打球禮，皇帝要親自上場打球。球場上有兩個高一丈多的蓮花座木製球門，球場外豎起 24 面紅旗。進一球稱"得一籌"，裁判被稱做"判籌"，得一籌者得一面紅旗。比賽結束後，雙方以得旗多少定勝負。按規定第一球要由皇帝打進，稱做"得頭籌"。然後球隊"馳馬爭擊"，各隊以先得 12 球爲勝。宋代還盛行以宮女打馬球娛樂的風氣，尤其是以貪玩出名的宋徽宗更是沉迷於此。最多時會有上百名宮女出場，個個"珠翠裝飾，玉帶紅靴"，"人人乘騎精熟，馳驟如神，

英國人在印度打馬球。

體育探源

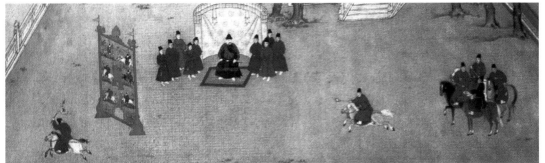

《明宣宗行樂圖》中打馬球部分。

遼代壁畫中的馬球圖。

雅態輕盈"。具有諷刺意味的是，後來北宋被金國滅亡，這個愛好觀看女子馬球的徽宗被俘成為人質。金國國君在一次大宴群臣時，命令徽宗帶一隊人當場打馬球。在比賽時徽宗竟被人用箭射下馬來，很快就被群臣"蹂之泥中"。這也算是他貪玩誤國的一種報應。

在明代，馬球比賽仍受到重視。每逢端午節和重陽節，皇太子和諸王都要在皇宮西華門內舉行馬球比賽。但這時已不是對抗性的雙球門競賽，而是單球門的表演賽。在《明宣宗行樂圖》中描繪了當時的馬球賽：宣宗坐在正中，左右有官員侍從。前面有六匹馬，四馬駐立，兩馬奔馳。球門的彩繪板壁下面開有一小孔，騎手們依次縱馬射門。到清代，被稱為"擊鞠"的馬球活動開始衰落，逐漸消失。

在唐代，馬球運動還東傳到了日本。821年，唐朝曾派使團赴日本，在嵯峨天皇宴請使團人員時舉行了兩國的馬球比賽，賽後嵯峨天皇即席賦詩表示祝賀。中國的馬球運動還向西傳入了印度，在印度宮廷中流行。印度莫臥兒帝國的君王中不少人酷愛馬球，經常在夜晚挑燈夜戰。隨着後來英國人入侵印度，馬球運動也隨之傳入英國，發展成為現代馬球運動。現在的馬球比賽雙方各出四人騎馬上場，球手們用的是藤柄帶木拐的"丁"字形球棒，把球打進對方8米寬的球門，以進球多者獲勝。

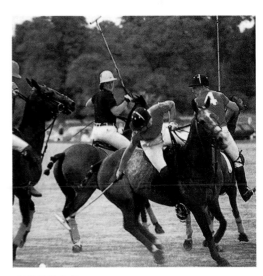

現代馬球比賽。

明皇馬球

體育探源

圍棋啓智

圍棋啓智

生活在深宅大院的古代婦女常以下圍棋消遣。

被人們形象地比喻爲"黑白世界"的圍棋是人類歷史上最古老的棋戲。這是一種將黑白棋子輪流投放在棋盤上互爭地域的盤局遊戲。它將科學、藝術和競技三者融爲一體，有着啓迪智慧、砥礪意志和培養應變能力的益處。

相傳圍棋至今已有 4,000 年的歷史。傳說遠古時的統治者堯爲了教育兒子丹朱發明了圍棋，這一說法並不可靠。不過到春秋戰國時，圍棋已經在社會上廣爲流傳了。春秋時的孔子曾說，飽食終日，無所用心，下點棋比什麼事都不做要好得多。戰國時的孟子記載了一個與圍棋有關的故事：有個叫弈秋的名棋手，教兩個學生下棋。一人認眞聽講，專心致志，另一人雖然也在聽，但卻一心想着天上什麼時候會飛來大雁，他要挽弓搭箭射雁。孟子以這個例子說明學習要用心的道理，但無意中也反映了當時已有名棋手帶學生教

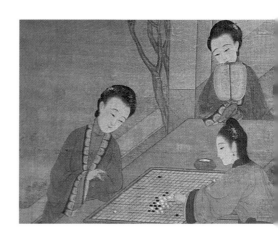

（上圖）明畫家姜隱《芭蕉美人圖》中下圍棋的畫面。

（左圖）圍棋棋譜中的插圖。

體育探源

（左圖）《會棋報捷圖》，描繪淝水之戰捷報傳來時謝安正在下棋。

（下圖）通草紙本中的對弈場景。

棋的事實。

　　漢代是圍棋發展的時代，有關圍棋的記載逐漸增多，還有實物保存下來。在一座東漢墓中就出土了一個石製圍棋盤，呈正方形，棋局縱橫各為 17 道。而且漢代還有了將圍棋與軍事活動聯繫在一起的風氣，把下棋當作培養將帥人才的一種手段。漢代文學家馬融寫過一篇《圍棋賦》，在賦中他把棋盤比作微縮的戰場，把下棋當作用兵打仗的演練，“三尺之局，為戰鬥場；陳聚士卒，兩敵相當”。圍棋以圍地為目的，在行棋過程中相互攻略，與打仗確有類似的地方。

　　在後來的六朝時期還產生了一個謝安在大敵當前的情況下弈棋自若的故事。謝安是東晉一位酷愛圍棋的軍事家。在公元 383 年的淝水之戰中，北方前秦的苻堅率 83 萬大軍與東晉 8 萬軍隊決戰。謝安完成軍事部署後，就在後方與客人下圍棋，神情泰然自若。不久，他的姪子謝玄派人送來前線戰報，謝安看完後將戰報放在床上，

臉上神色不變，照常下棋。一直在提心吊膽陪他下棋的客人忍不住，再三向他詢問戰果。這時謝安才緩緩地落子於棋盤，回答道：“小兒輩已破賊。”但在棋下完後，這位在客人面前鎮定自若的大將軍實在按捺不住心中的狂喜，竟在門檻上絆了一跤，折斷了木屐的齒。

　　在晉代還流傳着另一個更有名的圍棋故事。傳說在浙江信安府，有一天一個叫王質的人進山砍柴。他看見有兩個童子在山中下棋，便站在旁邊觀看。兩童子邊下棋邊吃棗子，也給王質吃，這樣他就不覺得餓。結果一局棋沒卜完，王質就發現砍柴用的斧頭木柄已經爛掉，回到家時，世間已經過了 100 年，找不到他認識的人了。這個有趣的故事雖然是則神話，但說明圍棋有讓人感到趣味無窮的魅力，使得旁觀者也樂而忘返。

圍棋啟智

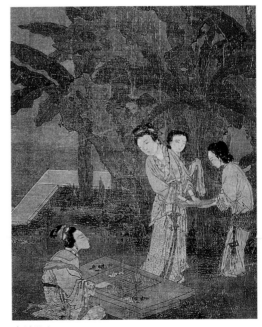

弈棋仕女。

圍棋啓智

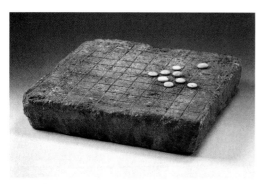

遼代的瓷圍棋子。

唐代的棋盤、棋子。

六朝時中國的圍棋棋局有了較大的變化，由縱橫 17 道增加到 19 道，這樣棋盤上有了 361 格，與現在的形制完全一樣。棋盤擴大，棋子增多，說明棋局的變化更加複雜。這時圍棋的下法已與今天大致相同：兩人對局，各執黑白棋子，在棋盤的交叉點上輪流下子，採用做眼、點眼、劫、圍、斷等多種戰術吃對方的棋子，佔據空位，以制勝對方。到終局時計算實際佔有的空位和子數，以多者為勝。六朝時期文人雅士崇尚清談，許多人都愛好圍棋，下棋被雅稱為"手談"，以表示他們是在用下棋的方式交流思想。當時還建立了"棋品"制度，對有一定水平的"棋士"授予與他棋藝相當的"品格"。與官員的等級分為九品相應，棋藝也分為九品。最高一品稱"入神"，意思是棋藝已到"神遊局內，妙不可知"的程度，以下分別是"坐照"、"具體"、"通幽"、"用智"、"小巧"、"鬥力"、"若愚"、"守拙"。這是後來圍棋級別分為"九段制"的前身。棋品是通過比賽確定的，"依品賭棋"。最高水平的棋手如果在比賽中保持不敗的紀錄，"無人能比"，就會得到"棋聖"的榮譽稱號。

唐宋時期，圍棋又得到了發展。首先是圍棋子由過去的方形改成了圓形。此外唐代還實行"棋待詔"制度。所謂棋待詔，就是在翰林院中專門陪皇帝下棋的專業棋手。在內廷任職的棋待詔都是從眾多棋手中經嚴格考核後入選的。他們具有第一流的棋藝，有"國手"之稱。唐玄宗時的棋待詔王積薪勤奮好學，棋藝高超。即使在成名後他仍不恥下問，每次外出身邊都要帶一個竹筒，裡面裝着棋子和紙畫的棋盤，隨時隨地尋找高手，與他對局。對能勝過他的人，王積薪還要請客致謝。從唐代起，圍棋開始在婦女中盛行。新疆吐魯番墓中出土的唐代《仕女圍棋》絹片上

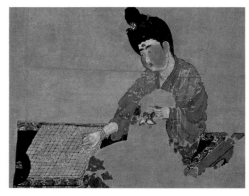

唐《仕女圍棋》絹片。

南唐畫家周文矩繪
《人物圖》中的下
棋場面。

日本古代婦女下圍棋。

圍棋啓智

描繪了婦女下棋的形象。圖中下棋的是位高髻盛妝的女子，身着紅衣綠裙，她體形雍容，姿態優雅，正聚精會神地拈子落盤。

　　另外從唐代開始，隨着中外文化的交流，圍棋還傳到了一些鄰國，如日本、朝鮮半島上的新羅和百濟等國。據日本歷史學家考證，圍棋是在公元630年日本第一次派"遣唐使"來中國後帶回日本的，隨後圍棋在日本得到迅速發展。圍棋還成了當時國際交流的重要內容。公元737年，新羅國王去世，唐朝派使臣去弔唁，在弔唁使團中就有圍棋高手，他們與當地圍棋選手舉行了多場比賽。唐代晚期，日本王子來訪，唐朝用隆重禮節接待。這位王子擅長圍棋，還帶來了日本特產的玉石棋子。唐宣宗命棋待詔顧師言與王子對

局。顧師言想到自己代表國家參加這場比賽，使命重大，因而有點緊張。雙方下了33回合，勝負未決。顧師言急得出了一身汗，勉力讓自己鎮定下來，凝神細想，使出了"鎮神頭"的妙着，終於扭轉局勢，戰勝了對手。這一文化交流活動後來一直延續着。直到今天，中國、日本、韓國仍是世界上圍棋活動最活躍的國家。

20世紀30年代日本民間舉行的圍棋比賽。

象棋博弈

象棋博弈

象棋起源於中國，與圍棋一樣也是一種由兩人輪流走子的盤局棋戲。與圍棋清一色的圓棋子不同，象棋棋子有兵種的區分。象棋分為相同的兩組，每組各有 16 個棋子，有帥（將）一個；仕、相（象）、車、馬、炮各兩個；兵（卒）五個。棋盤是由九條豎線和十條橫線組成的方形盤，中間是河界，兩頭各有"米"字形的禁區，叫"九宮"，帥（將）和仕的活動範圍不能越出九宮。棋子在棋盤上直線和橫線的交叉點上活動。帥（將）只在雙方各自的九宮內活動，每次只許走一步。相（象）走"田"字，即斜行兩步，限制在河界以內活動，如斜行的兩步之間有棋子阻塞就不能越過，俗稱"塞象眼"。車走直線，步數不限。馬走"日"字，即走的是一

漢畫像磚上的六博圖。

河南靈寶出土的六博棋俑。

條斜線，如直走一步處有棋子阻擋就不能越過，俗稱"別馬腿"。炮的走法同車一樣，只是吃子時必須隔一子跳走，稱"炮打隔子"。兵卒只許向前走，不許後退，未過河前每次只許前進一格，過河後每次既可前進一步，也可橫走一步。以上是象棋的基本著法。

若要談到象棋的起源，就必然要提到它的前身六博。古代下棋的技藝通稱為"博弈"。如果細分，弈指的是圍棋，而博指的就是六博。六博由箸、棋盤和棋子三部分組成。箸是像筷子一樣的竹棍或木棍，上面有表示數字的點，它起的作用如同骰子。在下棋前先要投箸（擲骰子），根據箸上的點數走棋，點數越大，走的棋步就越多。六博的棋盤為方形，上面刻有 12 個方框花紋和四個圓點。對局雙方各執六枚木質或骨質的棋子，因而稱為六博。六枚棋了分為一梟五散，梟是主將，散是散卒。在投箸後走棋，用棋子相互追逼，勝棋者要殺掉對方的梟，這與象棋殺將取勝的規則有點類似。不過投箸靠的是運氣，這與靠智力競技的象棋是有區別的。六博在戰國、秦漢時盛行。1972 年，在河南靈寶的一座東漢

體育探源

墓中出土了一套六博棋俑，其形象是在坐榻上放一長方形棋盤，棋盤上每邊各有六枚方形棋子，坐榻兩邊坐着二人在對博。

南北朝時，在六博的基礎上出現了象棋。早期象棋的棋子有上將、軺車、天馬、卒等。將可橫行四方，車只能前進不能後退，馬步與現在的走法相仿，只是沒有"別馬腿"的規定，卒也是一次只能前進一步。棋盤縱橫各八路，共有 64 格，黑白相間，棋子就置於格中。到唐代寶應年間出現了以年號命名的"寶應象棋"。這種象棋的棋子由金屬製成，而且是立體象形，兵種有王（將）、上將（象）、軍師（仕）、軺車（車）、馬、六甲（卒）等。唐朝宰相牛僧孺對象棋做的重大改革是增加了炮，形成了現代象棋

陝西榆林石窟壁畫《對局圖》。

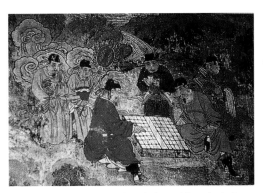

山西洪洞廣勝寺下棋壁畫，畫中的棋盤是象棋棋盤，而用的却是圍棋棋子。

的雛形。

北宋時棋盤有了很大的變化，被改爲縱九路橫十路，棋子由在方格上活動改成在縱橫直線的交叉點上活動，而且在棋盤中間設立了河界。這條河界又叫"楚河漢界"，這一名稱可能是受楚漢相爭時韓信發明象棋的傳說附會出來的。傳說楚漢之爭時，劉邦手下的大將韓信帶兵在外打

通草畫中下象棋的場景。

體育探源

象棋博弈

清代《康熙南巡圖》局部，兩個官員在下象棋。

仗，在作戰間隙休整時，他發明了象棋以教士兵。不過這一傳說沒有任何史實根據。此外在棋子上用字形代替了原來的象形圖案。宋朝皇帝徽宗曾親筆書寫棋子名稱，在象棋上留下了他特有的瘦金體書法。到北宋末年象棋趨於定型，棋盤、棋子和下棋規則都已與現代象棋完全一樣。

由於象棋的下法比圍棋簡單，因而它的普及程度比圍棋要高得多。在以後的幾個朝代中，象棋在社會上十分流行，已到了家喻戶曉的程度。在今天山西省洪洞縣廣勝寺的壁畫中有這樣的畫面：有兩個人在聚精會神地下棋，另外兩人手捧茶具站在旁邊觀看，還有兩個人正快步走來，也想要觀看。南宋末年的民族英雄文天祥非常愛好下象棋，天熱時他與棋友周子善一起游泳，在水中兩人憑着記憶用口講就能下棋。他們可能是最早下象棋盲棋的人。

清代中葉的乾隆皇帝也很喜歡下象棋。當時朝中有五個大臣棋藝不錯，乾隆就召見他們比試棋藝，他自己則在旁觀棋，前後時間長達六個月，最後讓他們總結對局的心得，編成了《五大臣象棋譜》。清代名學者袁枚也愛下象棋，但他也是更喜歡看別人下棋。他曾寫過一首詩描繪自己觀棋的心情：「攏袖觀棋有所思，分明楚漢兩軍峙。非常喜歡非常惱，不着棋人總不知。」意思是說，他的情緒隨着棋勢的起伏而變化，時而非常高興，時而非常氣惱，不下棋的人是體會不到的。一些民間文人還以象棋為題材，編成小曲，表達自己希望以棋會友的心情。有這樣一首

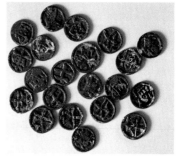

元代銅象棋子。

象棋錢。

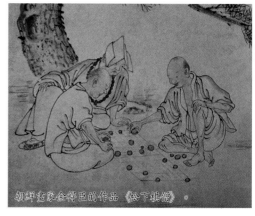

朝鮮畫家金得臣的作品《松下棋僧》。

體育探源

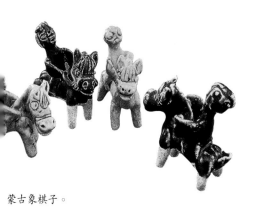

蒙古象棋子。

蒙古象棋棋盤。

《馬頭調·下象棋》："打掃打掃堂前地，抹了抹桌子，排下了象棋。下棋的人個個都是有緣的，輸了棋，千萬莫要傷和氣。你有炮來我有的是車，連環馬，看你老將往哪裡去？"這描寫的像是民間的棋館，所有人都能來這裡下棋。

中國的象棋還向國外流傳，傳播到日本成為"中將棋"，這種棋還保留着中國北宋以前象棋未定型時的一些特徵；傳播到朝鮮發展成朝鮮象棋，着法與現在的中國象棋大同小異，不同之處在於帥（將）可以在九宮中斜走，相（象）可以過河，炮不打炮等。

中國象棋在少數民族地區還有一些變種，其中最有名的是蒙古象棋。與國際象棋有相似之處，蒙古象棋的棋盤也是由 64 個方格組成，棋子都是立體象形的。棋子各如其形，車、馬是戰車、戰馬的樣子，兵（卒）是站立或騎馬的侍從，"王"則被刻成蒙古王公模樣，頭戴飾有翎毛的官帽。但在蒙古象棋中"象"被改成了"駝"（駱駝），"仕"乾脆被取消。草原上沒有大象卻有駱駝，蒙古鐵騎尚武輕文，這些自然會對蒙古象棋有影響。

象棋博弈

蒙古象棋中的兵卒。

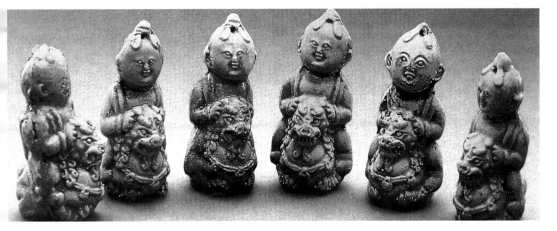

擊水弄潮

　　游泳是人類最早的水上運動。人們在原始的漁獵時代，為維持生存，就需要學會游泳，以捕魚捉蝦，從水中獲取食物。而且人們是通過觀察和模仿魚、青蛙這些動物在水中的動作，才學會了游泳。在水中，游泳的人靠雙臂划水和雙腿蹬夾，產生推力，從而使身體前進。

　　早在中國古老的典籍《詩經》中就曾提到游泳："就其深矣，方之舟之。就其淺矣，泳之游之。"意思是說，遇到水深的地方就乘木筏，或乘船擺渡過去，而在水淺的地方就潛水或浮水渡過去。在漢代古籍《淮南子》中還具體地談到了游泳技術，告誡人們：游泳是用腳蹬手划游起來的，如果手腳用得不得當，越是用力蹬、用勁划，身體卻越會往下沉。宋代文學家蘇東坡寫過一篇題為《日喻》的文章，說明人的知識技能都來源於實踐，是由環境造成的。在文中他以學游泳為例："南方有沒人，日與水居，七歲而能涉，十歲而能浮，十五歲而能沒矣。生不識水，則強壯見舟而畏之。"講的是住在南方水網地帶的人常年與水親近，從小就會游泳，而不與水接觸的人即使在成年後也害怕下水，甚至連船都不敢乘。

　　大約是在宋代，游泳不僅是一種技能，還成為一項競技運動。南宋的都城臨安（今杭州）就將游泳作為藝人表演的內容，稱為"弄水"。當時還有比速度的游泳競賽。這種競賽不設終點，以獎品為目標，游得快的人就能奪得頭名拿到獎品。獎品一般是"銀甌（杯）"，還會把活鴨子作為獎品，讓它在水面游動，誰能捉到就獎給誰。南宋時還有一種獨特的游泳表演，這就是"弄潮"。每年錢塘江的八月大潮是天下奇觀，

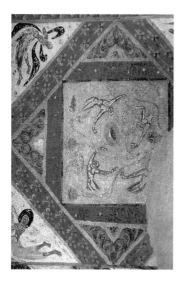

（左圖）敦煌壁畫中的游泳圖。

（右圖）清代台灣山民浮水擁舟護送官員過河。

體育探源

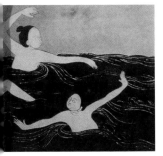

西藏扎什倫布寺描繪游泳場景的壁畫。

（右圖）羅馬卡拉卡拉浴場中可供人游泳的大浴池。

民國時期游泳娛樂場的廣告招貼畫。

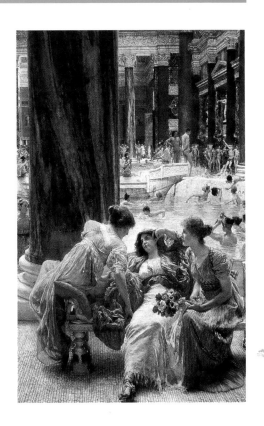

擊水弄潮

表現古代日本人游泳活動的浮世繪作品。

臨安的居民會傾城而出到海邊觀潮。大潮的景象極爲壯觀，"大聲如雷霆，震撼激射，吞天沃日，勢極雄豪"。而在大潮之中卻有游泳健兒出沒。"吳中善泅者數百，皆披髮文身，手持十幅大彩旗"，"伺潮出海門，百十爲群，執旗泅水上，或有手腳執五小旗，浮潮頭而戲弄"。當時的場面十分熱鬧，"滿廓人爭江上望，來疑滄海盡成空，萬面鼓聲中，弄潮兒向濤頭立，手把紅旗旗不濕"。這些技高膽大的弄潮兒自然會受到衆人的追捧，甚至有些癡情的女子會發出"早知潮有汛，嫁與弄潮兒"的慨嘆。

在國外，也是從遠古時起人們就學會了游泳。在古埃及的浮雕中就刻畫了不少游泳的場面。在西亞的兩河流域，亞述士兵每人都備有可以充氣的皮囊，用於在橫渡江河時浮游。在古希臘，因爲靠大海近，游泳幾乎成了每個男子必須掌握的技能。古羅馬人少年時訓練的一項內容就是在激流中游泳。而在羅馬城，大的浴場中都設有室外冷水池，供浴客們游泳休閒。羅馬城的卡拉卡拉浴場冷水池長 70 米，比現在的游泳池還要長。現代的游泳運動則始於英國。1828 年，英國的利物浦市修建了世界上第一個標準的室內游泳池。1837 年，世界上的第一個游泳組織在倫敦成立，同年還舉辦了正規的游泳比賽。

擊水弄潮

參加蝶泳比賽的運動員。

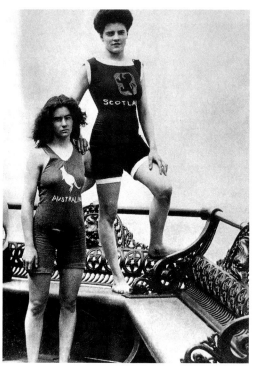

20世紀初外國婦女穿這樣的泳裝下水。

在現代的游泳比賽中，一般以自由泳、蛙泳、蝶泳和仰泳四種姿勢爲主要項目。自由泳速度最快，游時用兩臂輪流划水，兩腿也隨之輪流打水。蛙泳是一種古老的泳姿，游的速度也最慢，因爲它的動作與青蛙在水中游動的樣子相像而得名。蝶泳在四種泳姿中出現最晚，美國人亨利・米爾斯1933年在比賽中採用後才推廣開來。蝶泳的姿勢是兩臂不斷從空中向側面作划圈動作，好像蝴蝶展翅的模樣，故而得名。它原先被看做是蛙泳的一種，在1952年奧運會上才被列爲單獨的游泳項目。仰泳的游泳者仰臥在水上，兩臂同時或輪流划水，兩腿同時蹬夾或上下交替打水。

跳水是伴隨着游泳的發展而產生的一種水上運動。早在競技跳水產生前就已經有了實用跳水。在公元前5世紀古羅馬的一座墓葬中，曾發現一幅描繪跳水的壁畫，有個男子正頭向下，從高台上縱身躍入水中。在中國唐代有個叫曹贊的人，他能從船上百尺高的桅杆上跳入水中，然後躍出坐在水面，像坐在席子上一樣悠然自得。在宋代還有一種叫"水鞦韆"的娛樂活動，表演者站在安在船頭的鞦韆上向下做跳水動作。但這種跳水特別要注意把握時機，必須在鞦韆蕩平的一瞬間跳離，如果時機稍晚，鞦韆回蕩，就會有危險。17世紀，在歐洲沿海一帶，不少船夫和漁民常喜愛站在陡峭的岸邊、高聳的桅杆上向海中跳水。

現代跳水運動起源於德國。被譽爲"花式跳水之父"的德國人約翰・古特斯穆特斯在他的《游泳

體育探源

藝術教科書》中就介紹過跳水技術。另一位德國體育教育家奧托·克魯克在他 1853 年出版的《游泳與跳水》一書中，介紹了 53 種原地跳水動作、22 種助跑跳水動作和 14 種其他姿勢。在競技跳水出現前，跳水水平的高低是以高度來衡量的。美國人卓松曾在 1871 年從一座橋上往水裡跳，高度是 46 米。但在跳水運動被列爲競賽項目後，跳水成績的好壞不再以高度來確定，而是要以動作難度大小、跳水姿勢是否優美來評判。

　　現在的跳水運動分爲跳板跳水和跳台跳水兩種。20 世紀初，德國是跳水強國。從 20 世紀 20 年代開始，跳水運動的優勢轉到了美國一邊。20 世紀 60 年代初，美國發明了鋁合金跳板，代替了過去的木質跳板，爲提高競技跳水動作的難度提供了良好的物質條件。在此之後，民主德國和前蘇聯的跳水技術水平提高很快，打破了美國在跳水比賽中獨攬金牌的局面。自 20 世紀 80 年代以來，中國的跳水運動後來居上，發展很快，已進入了世界跳水四強的行列。目前國際跳水運動的發展趨勢是動作難度加大，翻騰和轉體速度越來越快。當今的跳水運動已不局限於空中造型優美、動作準確平衡，而向着難、美、穩的標準發展。

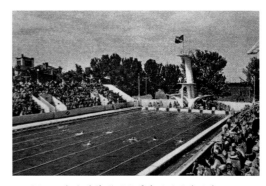

20 世紀 50 年代前蘇聯運動員在游泳池中比賽。

美國運動員洛加尼斯的空中跳水動作。

擊水弄潮

跳板跳水。

古羅馬的跳水壁畫。

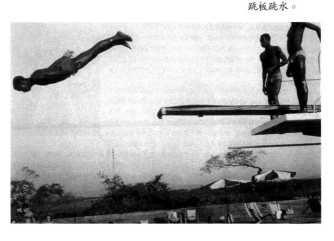

冰上遊嬉

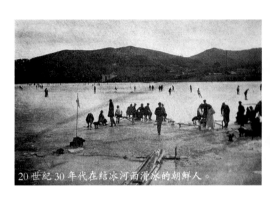

20世紀30年代在結冰河面滑冰的朝鮮人。

冰上遊嬉

　　人類最早是什麼時候學會滑冰的，現在已經難以弄清楚。生活在寒冷地區的人，應該很早就會感到滑冰是一種生活的需要。我們的祖先發現，在腳底下固定一個長條形的光滑硬物，就能很方便地在冰面移動，這種硬物就是冰刀的雛形。最早的冰刀是用動物的骨頭做的。在大英博物館中藏有一把古老的冰刀，是幾千年前的一塊

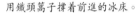

用鐵頭篙子撐着前進的冰床。

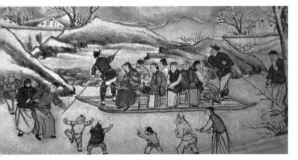

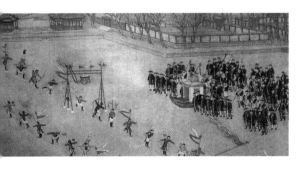

骨片，上面鑽有好幾個洞眼。人們當年用繩子穿過洞眼，把它固定在鞋上，在冰上滑行。意大利著名旅行家馬可·波羅在他的遊記中談到，當他從意大利來中國途中，曾看到人們在冰面上打獵：獵人們的腳上都綁有動物的骨片，在結冰的湖面滑行追捕獵物。

　　在中國，最晚到唐代已有滑冰的記載。在宋代還流行一種叫“冰嬉”的遊戲。人們在木板上鋪上輕軟暖和的墊褥，兩三個人坐在上面，讓一個人用力拉着在冰上滑行。到元代這種活動還很流行，在大都（今北京）德勝門的河面上，“冬至冰嬉時，可拉拖床，行冰上如飛”。明朝時有些富家子弟常在北京一些結冰的湖面玩這種冰床。他們將十幾張冰床連在一起，在上面擺上酒菜，時而飲酒驅寒，時而呼叫滑行，好不熱鬧。在民間，有一種用鐵頭篙子撐的冰床，冰床上的人以篙點冰，用力推進，划得來去如飛。

　　清代是冰上運動大發展的一個朝代。清朝的統治者滿人原先生活在寒冷的東北地區，是一個擅長冰上運動的民族。滿人的首領努爾哈赤當年在關（山海關）外遠征巴爾虎特部落時，曾派出一支擅長滑冰的部隊。士兵們腳踏冰鞋，用冰橇

冰嬉表演者列隊穿過木門。

體育探源

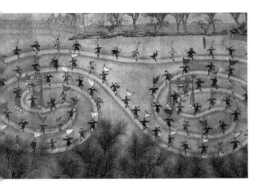

（左圖）組成螺旋狀大圈的冰嬉隊形。

當時的表演有這樣幾個方面：一是速度滑冰，又叫"搶等"，在比速度時還要完成雙臂擺動、背手跑冰、彎道技術等八種規定的動作。二是花樣滑冰，又叫"走隊"，乾隆年間繪的《冰嬉圖》就生動地描繪了當年走隊者的冰上英姿。走隊的式樣有"金鷄獨立"、"雙飛燕"、

載着火炮，沿着嫩江飛速滑行前進，"一日夜行七百里"，如同神兵天降一樣出現在敵人面前，迅速取得了勝利。滿人還把"冰嬉"活動帶到宮廷之中，並於1622年舉辦過一次女子滑冰比賽，參加者多爲王公大臣的夫人，勝者按名次賞銀。

1644年入關後，清朝統治者幾乎每年都要舉行一次大規模的滑冰表演，冬至過後，當冰凍得非常結實時，在北京的北海或中南海舉行。參加表演者是從八旗中挑選出的2,000名士兵。皇帝后妃和王公大臣都要到場校閱觀看。表演者分爲兩隊，各穿紅、黃馬褂上場，他們的背上插有標明旗籍的小旗，膝蓋上裹着皮護膝。清代的鐵冰刀比較短，鞋後跟部分下面沒有刀刃，這樣便於在需要時用鞋跟觸及冰面以停止滑行或改變方向。冰場上立有三座高大的木門，兩隊人各自列成一路縱隊，從門中穿過，組成一個螺旋形的大圈。

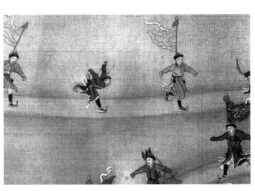

展現各種冰上絕技的八旗兵丁。

"童子拜佛"、"搖身提"等十幾種，每種都各有絕技，比如"雙飛燕"就是由兩人分別以左右腿相並，如同三條腿在冰上滑行。三是高坡滑冰，又叫"打滑撻"，先澆水凍成三四丈高的冰山，讓表演者穿上帶毛的豬皮鞋，從冰山頂端挺身直立向下滑。

在國外，滑冰作爲一項運動很早就盛行於荷蘭。荷蘭人把鹿的骨頭磨光作冰刀，在河流結冰時用來在冰面滑行。12世紀時，有個荷蘭人寫道："有無數年輕人把骨頭固定在腳掌上，向前滑行，好似飛翔的小鳥，又好似離弦的利箭。"寫的就是滑冰的情形。一直到今天，在荷蘭語中"冰刀"和"脛骨"還是同一個詞。後來荷蘭人改進了冰刀，用木製冰刀代替了骨製冰刀。

喜愛冰上運動的荷蘭婦女。

冰上遊嬉

在冰面翩翩起舞的英國紳士。

荷蘭是個有填海造地傳統的國家，全國各地多河流水網，有些城市的市內交通本身就是靠河流來溝通的。平時靠船隻作交通工具，而到了冬季，居民們就需要穿上冰鞋，在結了冰的河面上滑行。普通百姓爲了早點趕到目的地，要儘可能滑得快，這就成了最早的速度滑冰。而對上流社會的有錢人來說，他們滑冰更多地要注意姿勢優美，風度高雅，在滑冰時穿着要講究，滑行時腿要高抬，不時把手臂伸向空中，好像在冰上翩翩起舞，這就成了最早的花樣滑冰。等到以後交通條件改善，滑冰不再被當作代步手段，它就純粹成了鍛煉身體和娛樂休閒的手段，並逐漸發展爲一種體育運動。

1689 年，荷蘭執政威廉三世成爲英國國王。受他的影響，在荷蘭盛行的滑冰運動也在英國興盛起來，成爲民衆喜愛的一項運動。1742年，在英國的愛丁堡成立了世界上第一個滑冰俱樂部。要加入這個俱樂部，除交納會費外還要通過考試，其中一項考試是用單腿滑完一圈。1876年，世界上第一個室內冰場——倫敦水晶宮的冰場建成。1892 年，在荷蘭的倡議下國際滑冰聯盟成立，並從第二年起開始定期舉辦世界滑冰錦

18 世紀歐洲人的冰上運動。

英國鄉間結冰的湖面是理想的滑冰場地。

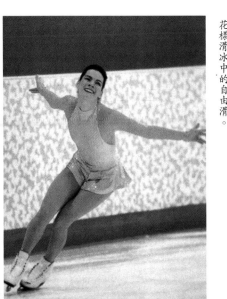

體育探源

標賽。

　　繼木冰刀之後在 1572 年出現了鐵冰刀。19
世紀 80 年代，挪威運動員開始使用長刃冰刀，
穿上它既利於速滑，又便於掌握方向。對速度
滑冰意義更爲重大的是 1902 年挪威人鮑爾森發
明的管式冰刀，即在皮鞋鞋底裝上帶有刀托、
刀身管和刀刃的雙刃冰刀，由此確定了現代冰
刀的基本樣式。

　　與速度滑冰相比，花樣滑冰更引人注目。花
樣滑冰運動員可以參加的項目有單人滑、雙人
滑和冰上舞蹈。單人滑的內容包括規定動作、
自選動作和自由滑。雙人滑由男女各一人參
加，比賽內容包括帶有規定要素的自選動作和
自由滑。而冰上舞蹈也是兩人出場，但沒有雙
人滑中的跳、托和其他一些規定要素，而是由
規定舞、創編舞和自由舞三部分組成。規定舞
共有九個花樣（倫巴、探戈、華爾茲等），它們
分爲三組，運動員按抓鬮入組。創編舞是在規
定的節拍下完成的帶有規定要素的舞蹈。自由
舞的動作則由運動員自己和教練員編排。

花樣滑冰中單人滑的規定動作。

20 世紀初瑞士的滑冰海報。

花樣滑冰中的自由滑。

冰上遊嬉

龍舟競渡

龍舟競渡又叫賽龍舟，是一項深爲中國南方人民喜愛的民間體育活動，也是端午節的重要活動內容之一。龍舟是把船建造成龍形，畫上龍紋。這是傳統崇拜龍神的產物，目的是祈求龍神保護。而端午節是中國民間三大傳統節日（春節、端午、中秋）之一，定在農曆的五月初五。這一節日的起源與紀念古代大詩人屈原有關。據說他就是在這一天投汨羅江自沉的。屈原是戰國時楚國著名的政治家，官至三閭大夫。他因不願與當時朝廷中的惡勢力同流合污，被趕出京城，流放在外。在被放逐期間，他仍關注時局變化，關心民生疾苦，寫下了許多動人的詩篇。公元前 278 年，當楚國國都被秦國軍隊攻破的消息傳來時，悲痛欲絕的屈原投江自盡。相傳在屈原投江後，當地漁民划着船趕來救他。這種划船活動一直延續下來，逐漸成爲習俗。在南北朝時，龍舟競渡活動只在湖北、湖南一帶流行，以後廣爲傳播，漸成風俗，每年在端午節都要舉行一次這樣的競賽。人們還在汨羅江北岸的玉笥山上修建了招屈亭，作爲賽龍舟的終點。

這只是一種傳說，實際上早在屈原生活的年代之前民間就已出現了賽龍舟的習俗。早在春秋時期吳、越（今江南一帶）兩國的水網地區就出現了龍舟競渡的娛樂活動。只是在傳到楚國舊地時，被附會上了紀念屈原的傳說，爲大家所接受。這其中反映了古代體育活動中所包含的教育

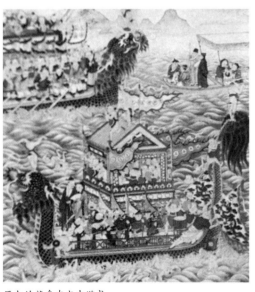

巨大的龍舟在水中游弋。

清代《離騷圖》中所繪屈原與漁夫村女。

體育探源

屈原。

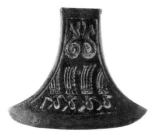

浙江出土的春秋時期競渡紋銅鉞。

隋煬帝乘龍舟下江南。

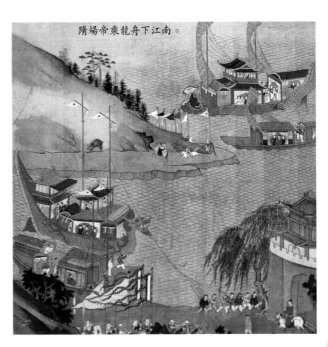

龍舟競渡

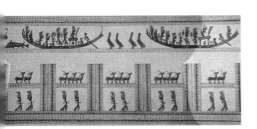

西漢龍舟競渡銅鼓紋展開圖，銅鼓原物出土於廣西西林縣。

內容，寓教於樂，在熱熱鬧鬧的體育活動中，潛移默化地學習古代英雄人物，以培養高尚的道德情操。

龍舟競渡到唐代已成為有正式規則的競技運動。先在起點處拉長繩使參賽的各條船保持平齊，然後用鼓聲發令。擂鼓三響，紅旗揮動，競渡船開始划動競駛。"鼓聲三下紅旗開，兩龍躍出水面來"。比賽時，岸上站滿觀眾，鑼鼓喧天。龍舟上眾人齊心合力，劈波斬浪，舟行如

飛。在每條船上也有一面鼓，敲鼓者以鼓聲協調划船的動作。船到衝刺階段，划船速度越快而鼓聲也越急，岸上的鼓勁吶喊聲也隨着越響。終點處有一艘小船，船上有人拿一根標杆，標杆上掛的是綢緞錦彩和銀碗，這是為獲勝者準備的獎品。在衝到終點後，獲勝船會把錦彩、銀碗這些獎品掛在船頭，繞着河道划行一圈，接受兩岸觀眾祝賀。在現在體育競賽中所用的錦標、奪標這些詞彙，便是由此而來。

當時的龍舟競渡不僅在南方各地流行，就是在地處北方關中的京城長安也很風行。唐皇室貴族很喜愛這項來自民間的競技活動，先是在皇宮的興慶池舉行比賽，後來皇帝嫌興慶池太小，又開鑿了新池子。唐敬宗還命令用國家全年運輸費用的一半造 20 艘大龍船，後來在大臣的勸說下才同意只造 10 艘。這說明皇家的龍舟賽是很豪華奢侈的。

龍舟競渡

讓人料想不到的是，在宋代初年龍舟競渡一時竟被禁。北宋開國皇帝趙匡胤幾次下令禁止江南民間的競渡活動，原因是他在統一全國對南方用兵時曾遭到抵抗，尤其是水軍的抵抗更激烈。而這些水軍士兵大多不是正規軍人，有不少是由參加競渡的鄉間水手組成的。比如南唐就曾徵召各地競渡的優勝者入伍，組成了一支名爲"凌波軍"的水軍。儘管這種臨時徵調的水軍沒能擋得住南下的宋軍，但也沉重地打擊了對手。趙匡胤很害怕這種寓軍於民的做法，於是就在江南局勢未穩時禁止民間開展競渡活動。不過這種情況沒有延續多久，等到全國統一社會安定後朝廷就同意恢復競渡了，而且還在京城中舉行，皇帝親臨現場觀看。北宋的都城在汴梁（今開封），這裡不是水網地區，皇帝就下令修建名爲"金明池"的人工湖，在池裡舉行龍舟賽。現在存世的一幅題爲《金明池爭標圖》的畫作就描繪了當年的盛況。這幅圖以水殿爲中心，在水殿前的大龍船周圍有十隻小龍舟。大龍船雕樑畫棟，金碧輝煌，龐大笨重，不便於參加競渡，就由小龍舟在進行了隊列表演後，最後聚集在一起參加奪標競賽。

在明清時代，競渡是當時民眾關心癡迷的熱

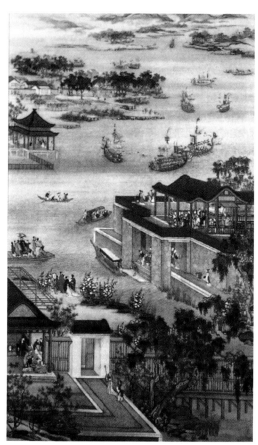

端午競渡。

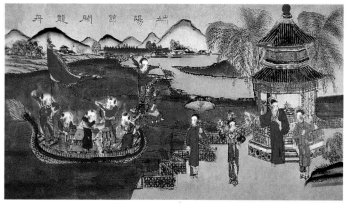

民間年畫中的鬧龍舟景象。

在琉球那霸港舉行的龍舟競渡。

體育探源

中國古代水軍輕便戰船"走舸"。龍舟競渡活動爲水軍提供了合適的兵員。

點活動。"自四月造船,便津津有味,五月劃船後,或勝或負,談至八、九月間,沾沾猶未厭也",形成了每年一度的船迷風潮。船迷們關心自己家鄉船隊的勝負,一條船獲勝會給全村人帶來歡樂。"凡船賽,勝則以梢爲頭,倒轉劃之",船上人敲鑼打鼓,鄰里鄉親奔走相告,第二天還要"結彩於門",演戲祝賀。不過有時也會出點問題——龍舟之間發生"鬥傷溺死"的事。有人提出爲防止弊端,在競渡時要禁止船中藏竹竿、鵝卵石,嚴禁兩岸看客向船上扔磚瓦,還要請捕尉來維持秩序。這與現在防止球迷騷亂的做法是一樣的。

後來龍舟競渡的特點還發生了一些變化,有從競賽向表演演變的趨勢。清代人記載當時江南一帶的龍舟賽已有了不少水嬉表演的內容。比如在南京,每年端午節,龍舟都要集中在城南夫子廟前的泮池中。船上飾有彩亭,外表五彩繽紛。每條船上要選相貌嬌好的孩子扮演戲劇人物坐在船頭,水手們在船上做各種表演。當龍舟沿着秦淮河駛過時,沿河觀看的人向船上扔銀角、銅錢。而在浙江餘杭縣蔣村舉行的龍舟賽也是如此。每年端午節,附近各鄉的龍舟彙集到蔣村的深潭口"競渡"。它們比的不是速度,而是比鑼鼓聲,要求激昂而不凌亂;比划槳動作,要求整齊有力;比踩船艄姿勢,要求龍頭高高翹起。當船頭高翹時,被激起的浪花會從雕空的龍嘴中噴吐出來,煞是壯觀。清乾隆皇帝每年端午節都要寫一首《競渡》詩,他在詩中也提出要減少競渡的競賽意識,如"龍舟競渡原無競,宴賞中仍教意存",主張增加這一活動的賞玩、教育意義。

龍舟競渡

北宋《金明池爭標圖》。

古代琉球的賽龍舟。

體育探源

投壺擊壤

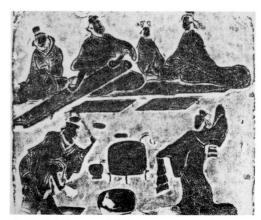

漢畫像磚宴樂圖，投壺常在這樣的飲宴場合舉行。

清代畫家閔貞的作品《投壺圖》。

投壺和擊壤是中國古代的兩項投擲運動，人們對鐵餅、標槍、鉛球這些投擲運動比較熟悉，而對這兩項早期的投擲運動則比較生疏。

投壺既是一項體育運動，也是一種遊戲，它是由射箭演變而來的。具體做法是投擲者站在一定距離之外，將箭投向壺中，以投進的多少決定勝負。

投壺遊戲的起源很早，在先秦時就已流行，最初是主人宴請賓客時的一種禮賓遊戲。春秋戰國時，投壺受到人們普遍的喜愛，在宮廷和民間很盛行。當時民間城鎮的酒店中，同座的人可以邊喝酒邊投壺。在宮廷中投壺也很流行，有時在各國交往的國宴上也舉行投壺遊戲。史書中曾記載了一個春秋時諸侯間投壺的故事。公元前 530 年，各國的君主來到晉國祝賀晉昭公繼位，晉昭公設宴款待，並與齊景公等來賓一起投壺。事先

說定誰投中就由誰當諸侯國的盟主，結果晉昭公和齊景公先後都箭無虛發，全部投中。兩人能每投必中，這說明他們的投壺水平不低，是經常玩投壺遊戲的行家。

由於投壺是在宴會上舉行的助興活動，因而所用的壺本身就是酒器。這種壺廣口大腹，頸部細長，壺內裝了又小又滑的豆子，防止投進去的箭躍出。所用的箭是木頭削成的，前細後粗。壺與投者的距離在 2～3 米之間。投壺者每次投三局，每局投四支箭。每投進一支就由當裁判的

東漢司射畫像磚，投壺遊戲是從射箭演變而來。

體育探源

"司射"記一分，最後以投中的多少分勝負。輸的一方要當場喝酒作罰。在投壺過程中還多伴以擊鼓奏樂和歌舞表演。

到漢代，在酒宴上仍經常舉行投壺遊戲。貴族、士大夫對投壺的喜好，已到了"對酒設樂，必雅歌投壺"的地步。在漢畫像石中也有投壺的場面。有一幅漢代的《投壺圖》，畫面正中立着一個廣口大腹的壺，壺內已投入兩支箭。壺旁

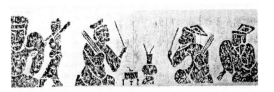

漢畫像石上的《投壺圖》。

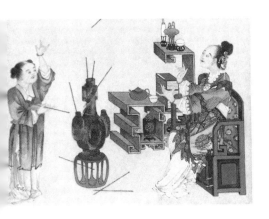

放着一個酒樽，樽上還有舀酒的勺。壺兩側共有五人，兩人在投壺，每人懷抱三支箭，手拿一支，正向壺中投擲。畫面左側有一男子，已有醉意。他席地而坐，正要被人攙扶着退場，顯然是投壺場上的敗者。畫面右側有一人拱手坐着，正在觀戰。

漢武帝時的郭舍人是投壺高手，對投壺的遊戲方式做了重大改進。他用竹箭代替木箭，以增加箭桿的彈性，並去掉壺內的豆子。這樣有些箭投入壺中就會彈出，他就接箭在手，再投箭入壺，如此一投一彈，連續不斷，增加了投壺的娛樂性。每當郭舍人做投壺表演時，只見竹箭在空中來回穿梭，最多時能連續百餘次往返，圍觀者大聲喝彩，讚嘆他的投壺神技。投箭入壺能反彈出來，功夫全在手腕力量的運用，用力要均勻適度。他因有此絕技而受到漢武帝賞識，被留在武帝身邊隨時表演。後來還有人用屏風擋住壺，"隔障投之，無所失也"，此外還有"閉目投"、"背投"等各種花樣。有一種玩法是投入的四支箭除了要全部彈出外，還要求它們落地的樣子俯仰不同，可見這時的投壺技藝已到爐火純青的地步。但這些玩法難度都很大，會玩的人不多，所以仍有不少人還是以舊式方法投壺。

(左圖)　《仕女清娛圖冊·投壺》。

《明宣宗行樂圖》中的投壺場面

投壺擊壤

投壺的變化還體現在壺上，後來的壺口兩旁出現了兩隻壺耳。這樣，箭不只是可以投進壺口，也可以投進壺耳，而且投出的箭可以是斜插，也可以是橫依。投壺的花樣也就更加名目繁多，比如有"帶劍"投法，箭投入壺耳，箭身斜倚在耳口，如同人腰間的佩劍；"倒中"投法，箭尾朝下被投入壺中。且投壺遊戲不再限於飲宴喝酒時舉行，而逐漸成為愉悅身心的一種活動。六朝時有婦女因丈夫出門在外，就在夜晚以投壺消愁解悶，"夜相思，投壺不停箭，憶歡嬌

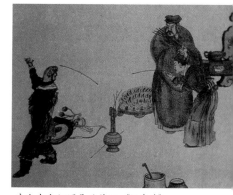

清代畫家任渭長的作品《投壺樂》。

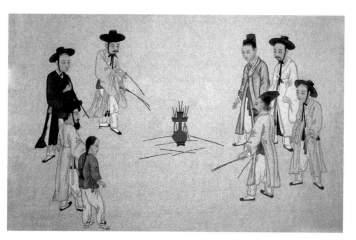

朝鮮人金俊根的風俗畫《投壺》。

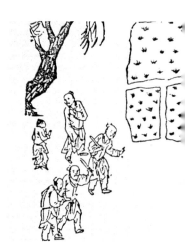

《三才圖繪》中的擊壤場面。

時"。投壺有着讓人在娛樂中解除疲倦、強身健體的功用。北宋的名臣司馬光還撰寫了《投壺新格》，稱"投壺可以治心，可以修身，可以為國，可以觀人"，並對投壺的用具和規則做了詳細的規定，使這一遊藝更加規範。

明清時代，投壺仍在上層社會流行，如《明宣宗行樂圖》中就有皇帝親自投壺的場面。在明清兩朝皇家的社稷壇中設有"投壺亭"，裡面至今還保留着六隻銅製投壺，但這一活動的影響已日漸衰微。

帶有壺耳的銅投壺。

體育探源

擊壤是一項更古老的投擲運動，實際是投擲木塊，主要在民間流行。木製的"壤"前寬後尖，形狀像鞋子，但大小不一，大的長一尺多，小的長三四寸。幾個人在一起比賽，先將一壤放在地上，然後走到三四十步外，用另一壤擊之，以擊準者為勝。擊壤要講究技巧，瞄得準，用力得當，才能擊中目標。傳說擊壤起源於遠古的堯舜時代，是一種鄉村野老玩的"土俗之戲"，其產生可能與狩獵有關。在原始社會，人們用木棒打野獸，為了投得準，就需要勤加練習，逐漸演變成一種遊戲。《史記》中記載，堯時有年老的壤父在路旁擊壤，有旁觀者對他稱頌堯為君王，他莊重地回答：太陽出來我幹活，太陽落下我休息，君王與我有何關係？（"吾日出而作，日入而息，帝力於我何有哉？"）這就是所謂的"擊

壤歌"，可見這一遊戲的歷史久遠。到六朝時民間還有人擊壤，基本上是老年人的活動。

這種遊戲後來有了發展，有些地方用磚瓦或木棒代替木壤，成為名為"打瓦"、"打板"的兒童遊戲。打瓦是以一塊磚作目標，相隔在30步之外，再投另一塊磚去打中目標，與擊壤的遊戲規則類似。

古代的投擲運動還有不少，如英國中世紀曾有過在集市上以投秤砣比遠的競賽；還有也是比誰投得遠的投石塊，在很多國家都出現過。早期火炮用的是球形的石頭炮彈，當時有些炮兵閒暇時喜歡推這些炮彈娛樂，還互相比試推的遠近。後來就由這一戰地娛樂發展為今天的推鉛球，並還按石頭炮彈的重量確定鉛球的標準重量為16磅（7.26千克）。

（右圖）《擊壤圖》。

（下圖）推鉛球運動是由推石頭彈丸發展而來的。

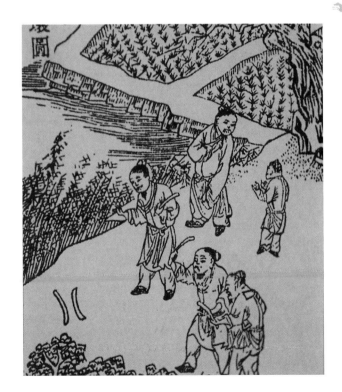

投壺擊壤

鞦韆仙戲

鞦韆仙戲

鞦韆是一種受婦女喜愛的民間體育項目。它最常見的玩法是"蕩鞦韆",在架子上懸掛兩根繩,下繫橫板,在板上或坐或立,兩手握繩,擺動身軀,在空中蕩來蕩去。蕩鞦韆要善於利用繩索的慣性,蕩出各種姿勢。這種鞦韆若是兩頭懸掛兩組四根繩,繫一塊大木板,就能供多人在上面戲玩。此外還有一種古時就有的"磨鞦韆",在地上立起一根大柱子,柱頂上裝有輪軸,從輪軸上繫四條繩子,繩末有一鐵環,遊戲時四人各抓一環,繞着柱子旋轉。

在中國,關於鞦韆的起源有兩種說法。一種說法認為,鞦韆本是北方少數民族的"山戎之戲",是一項用來鍛煉人的輕捷、矯健的習武活

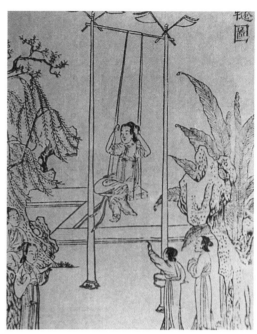

木刻版畫《鞦韆圖》。

《月曼清遊圖冊·鞦韆》。

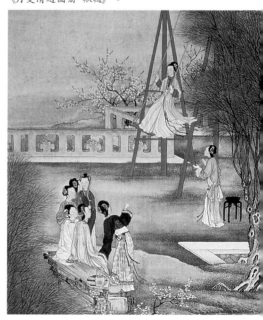

唐朝皇宮後花園,深鎖後宮的嬪妃為排遣寂寞以蕩鞦韆為樂。

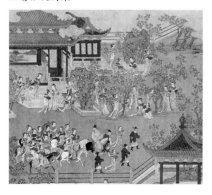

體育探源

動。春秋時的齊桓公北伐山戎，鞦韆也隨之傳入了中原地區。這裡所說的"山戎"，是指當時居住在今河北一帶的少數民族。他們從緣藤攀登中得到啓發，創造出撩蕩遊戲的鞦韆。另一種說法認爲鞦韆起源於漢代。據高無際的《鞦韆賦》稱，鞦韆是漢武帝時的宮中遊戲，本名"千秋"，是爲武帝祈千秋之壽的祝辭，後來倒讀爲鞦韆。這一說法倒也透露出鞦韆在古代宮廷中盛行的情形。閉鎖深宮的嬪妃宮女大多長年難得與

15世紀歐洲兒童玩的鞦韆。

清代宮廷畫家焦秉貞《仕女圖》中的鞦韆畫頁。

皇帝見面，過着清冷孤寂的生活。爲排遣寂寞之苦，有些嬪妃就在宮中架起鞦韆架，三五結伴蕩起鞦韆，在往來空中之際近可觀宮內的建築景物，遠可眺牆外的市井風情。就這樣，蕩鞦韆成了歷朝歷代皇宮禁苑中必不可少的一種娛樂活動。

鞦韆之戲南北朝時傳到南方，在民間廣爲流行。古人認爲蕩鞦韆可以"擺疥"，也就是除病，還能"釋閨悶"，使住在深閨中的少女得以消遣鬱悶，因而深得婦女的喜愛。《荊楚歲時記》記載："春時懸長繩於高木，仕女衣彩服坐於其上而推引之，名曰打鞦韆。"到唐代，蕩鞦韆的活動在清明節前後特別興盛。每年的清明節皇宮中都要豎立起鞦韆架，讓嬪妃宮女盡情玩樂，看誰蕩得高、蕩得穩、蕩出的花樣多。宮女

們身着彩衣繡裙，登上鞦韆，上下凌空，體態輕盈優美，彷彿仙女從天上飄然而降。有一次，唐玄宗看得入了迷，高興地稱之爲"半仙之戲"。長安市民也競相仿效，蕩鞦韆在京城風靡一時。

在古代文學作品中有不少有關婦女蕩鞦韆的描寫。唐代詩人韋莊在詩中以白描的手法描繪了一幅清明蕩鞦韆的生動畫面："滿街楊柳綠絲煙，畫出清明二月天。好是隔簾花樹動，女郎撩亂送鞦韆。"而王建在《鞦韆詞》中記述了一群少女蕩鞦韆，"身輕裙薄易生力，雙手向空如鳥翼"，她們互相爭勝，蕩到與樹梢平齊的高度，即使頭上的寶釵落地也不在乎。有人還乘着月色在夜晚蕩鞦韆，"夜半無燈還不寐，鞦韆懸在月明中"。在明人小說中有一段描寫婦女蕩鞦韆的情景："話說燈節已過，又早清明將至。吳月娘在花園裡紮了一架鞦韆，率衆姐妹遊戲以

鞦韆仙戲

印度皇室後宮中的嬪妃以蕩鞦韆爲戲。

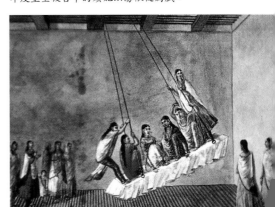

近代法國貴族青年的鞦韆遊戲。

消春困。”“惠蓮手挽絲繩，身子站得直屢屢
的，腳踩定下邊畫板，也不用人推，那鞦韆飛起
在半天雲裡，然後忽地飛將下來，端的好像飛仙
一般，甚是可愛。”

　　蕩鞦韆之所以會成爲古代婦女喜愛的運動，
與婦女的體質特點以及當時的社會習俗有關。在
封建社會，婦女受封建禮敎束縛，長期被限制在
深閨院落之中，很少與外界接觸。而清明前後，
正是大地回春時節，氣候由寒轉暖。婦女們在明
媚的春光下，能走出戶外，舒展一下身子，無疑
是一種精神上的解放。另外，蕩鞦韆運動量不
大，時間可長可短，比較適宜於婦女參加。婦女
們登上鞦韆，在空中悠然蕩漾，既可活動筋骨，
又能排遣鬱悶，確實是一項寓健身於遊戲之中的
良好運動。

　　在宋朝，軍隊中還出現了一種“水鞦韆”，
將鞦韆與跳水結合在一起。這種水鞦韆是在船上
立起鞦韆架，敲響鑼鼓，蕩鞦韆人在鞦韆飛到與
架頂一樣高時，突然飛身跳起，翻筋斗投入水
中。這種蕩鞦韆需要高度的技巧，不是一般人所
能掌握的。

　　鞦韆還是中國衆多少數民族十分喜愛的娛樂
活動。雲南納西族有“鞦韆會”的傳統民俗，是
過新年的一項活動。新疆柯爾克孜族的蕩鞦韆是
雙人合作遊戲，兩人面對面踩在牛毛繩上，齊心
協力地蕩來蕩去，邊蕩邊唱。

　　不同的民族地區還流行不同形式的鞦韆遊
戲，如雲南阿昌族有“紡車鞦韆”（又叫“風車
鞦韆”）。這種鞦韆像一個巨大的紡車或風車，
在輪上固定四塊橫板，遊戲時上面坐四人。先由
別人幫助轉動，等到轉至地面時輪番用力蹬地，
使鞦韆如同風車一樣旋轉。還有一種類似蹺蹺板
的“磨擔鞦韆”（又叫“二人鞦韆”），在橫板
上左右各坐一人，以互起互落爲戲，既可升可
降，又能水平轉動。過去彝族青年玩磨擔鞦韆還

跳板已成民族體育比賽項目。

體育探源

朝鮮婦女端午節蕩鞦韆。

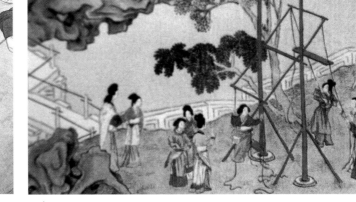

風車鞦韆。

是一種擇偶的方式，男女各在一頭，邊打鞦韆邊互訴衷腸。

　　說到蹺蹺板，很自然會讓人聯想到朝鮮婦女喜愛的"跳板"。跳板和鞦韆是朝鮮婦女最喜愛的兩種娛樂活動，關於其來歷都有故事流傳。傳說古代朝鮮婦女下地幹活時，爲了孩子在家裡有地方玩，就在大門的橫樑上拴兩根繩子，這就發展爲鞦韆。在正式比賽時，朝鮮的鞦韆架近旁高處懸花朵、銅鈴，誰能蕩高取物，誰就是勝者。而跳板的來歷更帶有傳奇色彩。據說在古代朝鮮，有個男子被誣陷坐牢，他的妻子爲了能看到獄中的丈夫，就利用跳板，在跳板高高彈起時看

丈夫一眼，由此演變爲一種遊藝項目。跳板的具體玩法是支起一塊幾米長的木板，中間墊高，兩頭離地一尺左右。板兩端各站一人，利用彈跳落板時的力量，把對方拋向空中。有些姑娘還要在空中表演一些翻滾動作，還有人邊跳繩邊跳板。跳得越高，在空中的動作變化也就越多。

朝鮮族婦女着盛裝跳跳板。

朝鮮婦女常以跳板娛樂。

體育探源

鬥鷄尋歡

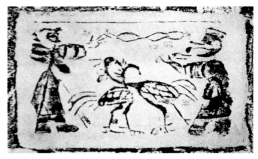

漢鬥鷄畫像磚。

鬥鷄是中國古代一種傳統的競技娛樂活動，將兩隻性情兇猛的公鷄放在一起，引誘它們相互啄咬攻擊，以此來尋求樂趣。鬥鷄之風起源很早，在春秋時已大爲盛行。《左傳》中曾記載了兩位魯國大夫鬥鷄的故事。他們爲了使自己的鷄能夠鬥贏，各自採用了一些特殊的方法。一人在鷄身上披上一件鐵甲，而另一人則在鷄爪上套上金屬套子。《莊子》中曾提到培養一隻合格的鬥鷄，要經過40天的時間，一直要馴得那隻鷄"望之似木鷄"，它才會具有很強的競鬥能力。所謂"木鷄"是指它上場後就一心爭鬥，不受外

就將包括鬥鷄之徒在內的父親的舊友都遷來與他同住。在河南鄭州曾出土了一塊畫像磚，畫像中間有兩隻雄鷄在交頸相鬥，正處在難解難分之際。兩邊各有一名戴高冠、着長服的人，在指揮各自的雄鷄向對方進攻。

關於馴養鬥鷄的具體情況，南宋人周去非在《嶺外代答》一書中談得很詳細：要結草爲墩，讓鷄站在上面，把米放在高處，使鷄昂起頭去啄米，這就能使鷄"頭常豎而嘴利"；要剪短鷄冠，"使敵鷄無所施其嘴"；"剪刷羽尾"，使鬥鷄便於盤旋。另外馴鷄人還想出了一些有助於

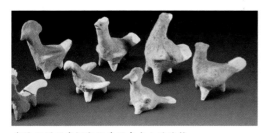

湖北天門石家河文化遺址中出土的陶鷄。

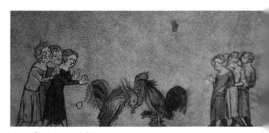

法國中世紀的鬥鷄圖。

界影響。

鬥鷄活動從此盛行不衰。漢高祖劉邦的父親在當上太上皇進長安城後，鬱鬱寡歡。據他自己說是以前交的朋友都喜歡鬥鷄踢球，"以此爲樂"，一旦沒有了這些朋友就不快活。劉邦於是

鬥鷄取勝的方法：將芥末粉塗在鷄翅上，在鬥鷄時就會有氣味強烈的芥末粉撒出，刺激對手；將狸（狐狸）膏油塗在鷄頭上，據說鷄最怕狐狸，對方的鷄聞到狸膏油味道就會膽怯。故而古人有"狸膏熏外敵，芥粉漫春場"的詩句。

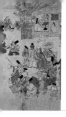

體育探源

　　鬥雞要選擇善鬥的良種。周去非在書中談到，要選毛疏而短、頭豎而小、足直而大、目深而皮厚的雞種。這樣的雞步伐沉穩，目光凝滯，"望之如木雞"，每鬥必勝。六朝時最負盛名的鬥雞品種是齊魯（今山東）的"壽光雞"。這種雞身軀大，個頭高，雙爪鋒利。當地人好鬥雞，壽光雞良種十分珍貴。為防止外傳，擁有這種雞的人家嫁女兒時都要把雞蛋煮熟後才能帶走，以防女兒把雞種帶到夫家。清代的"九斤黃"也是著名的鬥雞良種，它體力足、兇猛、耐鬥。清人李聲振有《鬥雞》詩讚美道："紅冠空解鬥千場，金距（腳爪）誰堪鬥五坊？怪道木雞都不識，近人只愛九斤黃。"

這幅描繪英國人近代競技娛樂活動的屏風畫中有鬥雞的場面。

清人所繪在唐朝宮苑中鬥雞的場景。

扇面畫《明皇鬥雞圖》。

　　在古代帝王當中有一些是以鬥雞聞名的。歷史上最熱衷鬥雞的皇帝要數唐玄宗李隆基。在他還未繼位前就愛上了鬥雞。等到正式當皇帝後更是建立了皇家雞坊，從全國各地搜尋到上千隻雄雞，隻隻利嘴健距，羽毛美麗，養於雞坊之中。他還選六軍小兒 500 人，專門負責馴養鬥雞。在這 500 小兒中，領頭的是年僅 13 歲的賈昌。賈昌本是個貧苦孩子，因善於鬥雞，被封為"五百小兒長"。每到節慶盛典，唐玄宗都要向人展示皇家的鬥雞。到時樂隊高奏樂曲，皇后嬪妃跟隨玄宗一起到場。而賈昌頭戴雕翠金華冠，身穿錦衣繡褲，指揮群雞相鬥於廣場上，場面十分壯觀。鬥到一定時候，場上勝負已定，賈昌又指揮這些鬥雞強者在前，弱者在後，按順序退回雞坊。賈昌因擅長鬥雞而被"天下號為神雞童"。他的父親也因此而受封。當時有詩諷刺道："生兒不用識文字，鬥雞走馬勝讀書。""賈家小兒年十三，富貴榮華代不如。"唐玄宗真稱得上是一位"鬥雞皇帝"。有"鬥雞皇帝"帶頭，全國鬥雞成風，有人為買一隻雞，竟不惜傾家蕩產。

　　唐代的鬥雞之風還影響到當時來中國的日本

體育探源

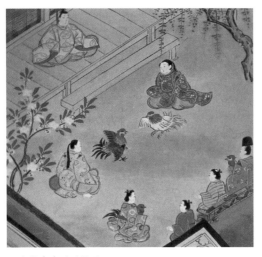

日本繪畫中的鬥雞圖。

遣唐使,由他們傳入日本,在日本朝野流行開來。在不少日本傳統繪畫浮世繪中就有鬥雞的場景。此外,其他國家也曾有鬥雞的習俗,相傳古希臘的雅典人每年要舉行一次鬥雞比賽,在古羅馬龐貝古城的壁畫上鬥雞的鑲嵌畫至今猶存。柬埔寨吳哥古窟的浮雕中也有鬥雞的場面:三個鬥雞者抱着羽毛光亮的鬥雞。鬥雞還是歷史上英國貴族喜愛的娛樂活動,英國國王亨利八世將鬥雞場就設在自己的宮殿裡,後來的詹姆士一世還任命了一位名爲“雞主”的官員,專門管理皇家鬥雞事務。英國有一種名爲“威爾士競賽”的鬥雞方式,不像中國讓雞捉對打鬥,而是在場內放進多隻鬥雞,讓它們混戰一場。

至今在中國國內一些地方還保留着與鬥雞有關的遺址或地名,如山東曲阜城西北有鬥雞台,相傳是春秋時魯昭公鬥雞處;而在今天南京大學校園內有鬥雞閘的地名,就是六朝時京城內有名的鬥雞舊址。

與鬥雞類似的競技活動還有鬥鵪鶉和鬥鴨。鵪鶉體形不大但卻英勇善鬥。鬥鵪鶉遊戲源於唐代,盛行於宋元以後,上自王公大臣,下至市井小民,甚至孩子,都喜歡養鬥鵪鶉,在民間甚至還成爲藝人藉以謀生的一種技能。鬥鵪鶉以搏鬥

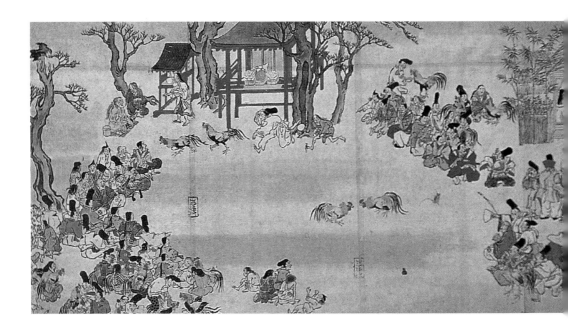

明代版畫《鬥鵪鶉》。

《吳三桂鬥鵪圖》。

定勝負，因而選擇品種非常重要。大凡善鬥的鵪
鶉，以頭、嘴、腿、骨四部分最重要，頭、嘴是
武器，而腿、骨是積蓄力量之處。新買來的鵪鶉
比較肥，要常放在手中把玩，一是要把它馴得聽
話，二是去肥膘，使筋骨皮肉變得結實，上場後
經得起對方攻擊。鬥鵪鶉通常都是在一個圈子裡
進行，圈用木板製成，每鬥一次稱爲"一圈"。
鴨子的嘴扁長，進攻比較困難，加上身體也不靈
活，因此相鬥的動作笨拙。養鬥鴨者一般在水邊

設置一個木柵欄，稱爲"鬥鴨欄"，鬥鴨就被蓄
養於欄內水池中。唐代李邕的《鬥鴨賦》中描
繪了鬥鴨的情景：一隻隻羽毛斑斕的鬥鴨在水
中"或離披以折衝，或奮振以前卻"，或聚或
散，相互搏擊。因鴨並不善鬥，因而鬥鴨在元代
以後就很少聽說了。

鬥雞尋歡

(左圖) 從這幅畫中可見
當年門木的鬥雞風氣之
盛。

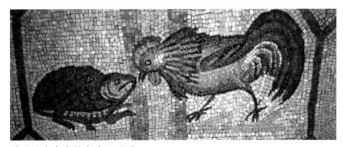

羅馬鑲嵌畫中雞與癩蛤蟆鬥。

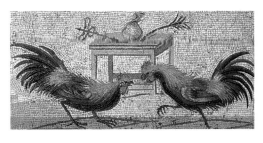

(右圖) 古羅馬人也
酷愛鬥雞。

鬥牛奇觀

北美印第安人獵捕野牛。

鬥牛是一項驚心動魄的競技活動。鬥牛活動可能起源於狩獵，是人類對遠古獵牛活動的再現。與鬥雞不同，它的對抗性強，並有一定的危險。早在原始社會後期，人類先民就開始馴化、飼養牛，並用於農業耕作。在原始的岩畫中有不少牛的形象，甚至還有人與牛共舞的畫面，如在新疆阿爾泰地區的岩畫中，就有三個人圍着一條牛作舞蹈狀的畫面。

在歐洲，鬥牛活動至少可以追溯到距今4,000年前。20世紀初，考古學家在希臘南部克里特島上挖掘出一座古代宮殿遺址，發現了一幅被稱為"鬥牛雜技"的壁畫。在這幅壁畫上，畫面中間有一頭暴怒的花斑公牛，正俯首衝向一個女子。這個女子沒有退讓，而是迎上前去，雙手

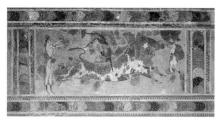

克里特島"鬥牛雜技"壁畫。

抓住公牛的利角。同時一個男子在飛奔公牛的背上倒立，姿態優美、瀟灑，技巧相當嫻熟。在公牛身後，另一個女子伸出雙臂，似乎要保護、接應這個男子。現代一些學者認為，這種鬥牛雜技在現實生活中是不可能出現的。公牛狂奔時的速度驚人，再敏捷的鬥牛士也無法抓住迎面飛奔而來的公牛的角，也不可能有人能躍到牛背上，甚至還要在上面倒立翻跟斗。哪怕是世界上最優秀的雜技演員也不敢嘗試表演這樣危險的動作。但主持這一發掘的英國考古學家伊文思堅信，這幅鬥牛壁畫是寫實的。可能是古人的牛上功夫要勝過今人，也可能是鬥牛士在表演時會借助一些輔助手段，如設置障礙物以減緩公牛奔跑的速度，或是用繩索控制公牛等。不管怎麼說，這種鬥牛雜技都需要鬥牛士高超的技巧和過人的膽量。

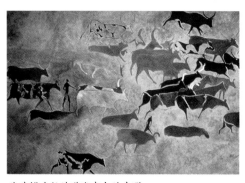

北非撒哈拉沙漠岩畫上的牛群。

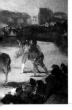

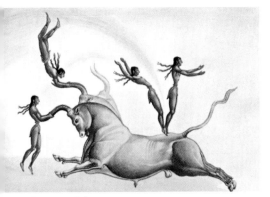

"鬥牛雜技" 壁畫復原圖。

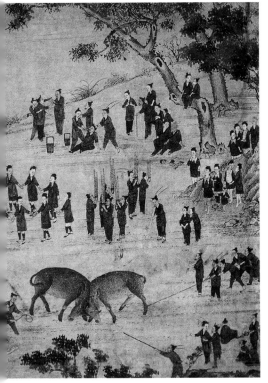

藏於雲南博物館的 《鬥牛圖》 。

明代版畫 《鬥牛圖》 。

在中國，鬥牛則一般是牛與牛鬥，但也有人與牛鬥。牛與牛鬥在南方少數民族地區很流行。過去貴州的苗寨大多設有專門的鬥牛場。彝族人也喜愛這一活動，鬥牛成為 "火把節" 不可缺少的內容。鬥牛時，人們將挑選好的牛送到鬥牛場，兩牛相遇，拚死角鬥，持續一段時間後，敗者落荒而逃。現存於雲南博物館的一幅 《鬥牛圖》 就生動地描繪了當年這一競技活動的盛況。圖中有男女老少幾十人，在一塊山間平地上進行鬥牛歌舞表演。圍觀者載歌載舞，兩頭牛鬥得難解難分，大家齊聲吶喊助威。從人物的服飾看，這是古代南方的苗族人為慶祝豐收舉行的活動。

在漢族生活的地區也有鬥牛習俗，其中以浙江的金華最為典型。這裡的鬥牛之風源於宋代，至今已有 900 多年歷史。金華的鬥牛全過程

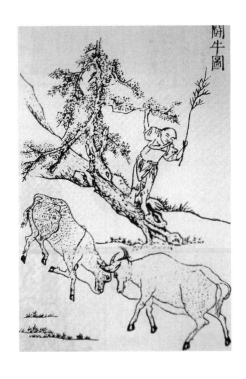

鬥牛奇觀

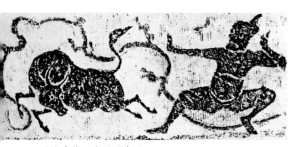

漢代畫像石上的鬥牛圖。

鬥牛奇觀

有五個階段：首先是選擇鬥牛。所選的多為身體
健壯的黃牡牛，牛角短而硬。比賽前牛角還需經
人工修削，使其尖利，並用繩子綑紮，只露出角
尖，這樣就不容易折斷。其次是挑選場地。一般
都選在寬廣平坦、四周環繞有淺水的水田中進
行，這種場地作為鬥牛場後就不再耕種。接着鬥
牛入場到位。鬥牛進入鬥牛場的儀式很隆重，觀
眾熙熙攘攘，鼓樂齊鳴，幾十頭牛被緩緩趕來。
每頭牛身上的木牌上寫着牛名，如“烏龍”、
“黑虎”一類。在以往比賽中獲得冠軍的鬥牛身
上披着“帥”字大旗，頭戴鳳冠，顯得特別醒
目。然後是格鬥廝殺。要上場的鬥牛都由“牛親
家”引入場地。所謂“牛親家”就是鬥牛雙方的
主人。裁判員一聲哨響，雙方鬥牛如箭一般突奔
而來，交替使用各種戰術，“架”、“掛”、
“撞”、“頂”，頂來鬥去，來回衝撞。整個鬥
牛場上歡聲雷動，觀眾情緒起伏跌宕，最後是
“拆手”勸架。所謂“拆手”是鬥牛場上的“勸
架者”，一般都是20歲左右的年輕人。當兩牛
相鬥中一方出現東躲西閃的戰敗跡象時，“拆
手”們便會一擁而上，奮力拉開鬥牛。根據當地
的鬥牛習俗，獲勝的牛會受到夾道歡迎，還能得
到種種優待，如改用精飼料餵養，以後不用下田
幹活。而屢戰屢敗的鬥牛被認為銳氣已挫，往往

會被主人宰殺。

在漢代的畫像石、畫像磚中，人牛相搏是常
見的題材。人與牛鬥可以鍛煉人的機敏果敢，又
能增強體力。據說三國時諸葛亮曾用這種方法練
兵。直到今天，在少數民族地區還保留着這一習
俗，如有把牛摔倒的摜牛。摜牛時，鬥牛者雙手
緊握牛角搖撼，等到牛獸性發作，鬥牛者就一手
握牛角，一手托住牛下巴，猛拉牛角，使牛失去
平衡，摔倒在地。

向觀眾致敬的西班牙鬥牛士。

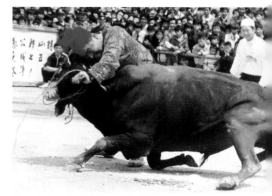

浙江畬族民族體育項目“摜牛”。

體育探源

在國外，以鬥牛聞名的國家是西班牙。以人與牛相搏的鬥牛被認爲是西班牙的“國技”，當地有專門培養鬥牛士的學校。鬥牛士都有自己漂亮的服飾，上身穿綴滿亮閃閃金銀片的短上衣，外面罩一件大紅披風。正規的西班牙鬥牛表演分爲連續的三場搏鬥。第一場是衆多鬥牛士一起上場逗牛。他們手拿紅披風，交替着逗引公牛。當牛衝撞過來時，鬥牛士就動作優雅地收回披風，使牛撲空。第二場上場的是兩名披掛鎧甲、手持長矛的騎馬鬥牛士。他們見到鬥牛衝來時，迅疾用矛直刺牛背，但不能刺得太深，使牛出血不致過多。第三場出場的鬥牛士只有一人，手持短劍，繼續用披風引牛向前衝

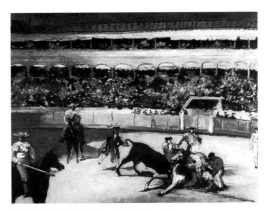

法國畫家馬奈的作品《鬥牛場一景》。

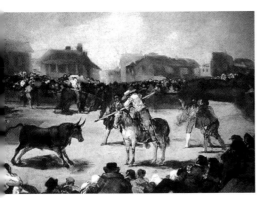

西班牙畫家戈雅的作品《小城鬥牛》。

撞，但與步履輕盈的鬥牛士相比，這時的牛已顯得力不從心，步履艱難。到這時鬥牛士換上一柄更鋒利的短劍，一劍刺中牛的心臟，鬥牛濺血倒地，表演結束。

與單純的鬥牛不同，在西班牙還有一種叫“奔牛”的遊戲。每年7月，在西班牙東北的潘普洛納市，當地人都要舉行“奔牛節”。整個節慶從清晨的奔牛，到中午耍牛，直至晚上的鬥牛，全部以牛爲中心。奔牛是在一條小巷裡放出

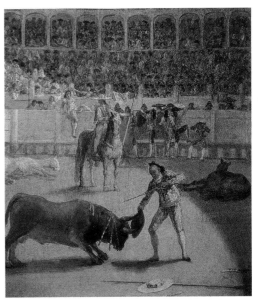

戈雅描繪的鬥牛的最後時刻。

十頭牛，其中六頭是兇悍的鬥牛，而勇敢的鬥牛者要跑在牛前面，與牛保持很近的距離，但又要避免被牛傷害。中午的耍牛在鬥牛場舉行，耍牛者要盡量引誘鬥牛攻擊，但又要巧妙地騰挪躲閃。晚上的鬥牛則與通常的鬥牛表演相同。

鬥牛奇觀

賽車風雲

用馬拉戰車的賽車比賽是羅馬人最喜愛的一項體育活動。這一活動的起源可以追溯到羅馬的建城時期，據說在羅馬城剛建成後不久就舉行過長達一天的馬車比賽。到公元3世紀時，僅在首都羅馬城一地就有八個賽車場，其中由皇帝屋大

維建的"馬克西姆"賽車場最大。它的賽車道長約600米，寬80米，組成一個兩邊橢圓的長方形，可以舉辦12輛車同時參加的比賽，場內容納觀眾最多可達25萬人。

說來讓人難以相信，古羅馬的賽車組織與今天的職業足球俱樂部很有點類似。它共有四個與俱樂部組織相仿的賽車隊，分別以紅、白、藍、綠四種顏色為各自的標誌。賽車手穿不同顏色的衣服上場，這樣觀眾很容易就在跑道上認出自己支持的賽車隊。整個帝國境內所有的賽車比賽都在這四個隊之間進行。

這些賽車隊都為私人老闆所擁有，不僅馬匹、賽車這些東西是老闆的私產，就連車手也都歸老闆所有。賽車手大多是奴隸，即使有幾個自由人，他們的自由也是老闆給予的。賽車隊老闆自己並不組織比賽。他們置辦這份產業，目的是為了出租賺錢。那些準備舉辦賽車活動的個人或是政府官員，都得去和這些老闆討價還價，簽訂合同。

賽車日程一旦被確定，就成了當地的一件大事。當比賽日期臨近時，人們會在街頭巷尾對賽車的事議論個不停。他們還會為自己看中的賽車下賭注。比賽那天，人們就像參加節日盛會一樣湧向賽場。有經驗的人會去看看馬，聞聞馬糞，以了解這些馬餵養得是否得當。小販們這時會忙

羅馬的馬克西姆賽車場模型。

羅馬皇帝塞維魯修的賽車場。

體育探源

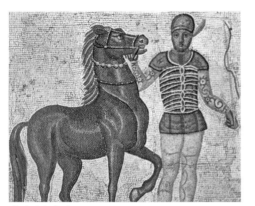

綠隊的賽車手。

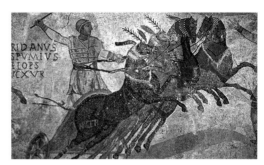

車手駕馭四馬賽車。

得不可開交，人們在爭相買坐墊，因爲在賽車場坐大半天沒個好坐墊不行。賽車場爲貴族們預留的是前排的大理石座位。而皇帝有專用包廂，包廂後面還有一套豪華房間。他可以在這裡進餐、洗澡、休息。

　　羅馬賽車以四匹馬拉的賽車最普遍，也有兩馬賽車，甚至還有十四匹馬拉的車。比賽前，車隊穿過大街到達賽車場。按照慣例，比賽的出資者在最前面的馬車上帶隊。緊隨其後的是一輛輛賽車，賽車手身穿皮條交叉的胸甲，頭戴皮頭盔，手中揮舞着馬鞭，個個精神抖擻。當賽車駛入場時，人們會興奮起來，對着自己支持的車隊狂呼大叫。當發出起跑信號的喇叭聲響起後，起點處馬廐的門會猛地打開，賽車手駕着賽馬如離弦之

箭，衝上跑道。

　　比賽中，每輛賽車必須以逆時針方向跑 7 圈，總共約有 5 英里長。賽車手不僅要控制住自己的賽馬，還要避免車衝入別人的賽道。即便如此，賽車間碰撞的事還是時常會發生。最危險的地方是在轉彎處，在整個賽程中共要轉 13 個彎。轉彎時一不小心車就會失去控制，落得個人仰馬翻。另外當幾輛車並排行駛時很容易撞車，結果也會車翻人傷。賽手們通常都把韁繩拴在自己腰間，有危險時要立即用匕首割斷韁繩，以免車翻倒後被馬拖傷。在賽道邊有向賽車手和馬灑水的男孩，目的是使人和馬都能保持清醒。這些男孩如果不小心，也會在飛轉的車輪下送命。在比賽間隙還要穿插一些馬術表演，以放鬆觀眾的情緒。

　　在賽車衝向終點時，情緒狂熱的觀眾會像海

賽車到達轉彎的標杆處。

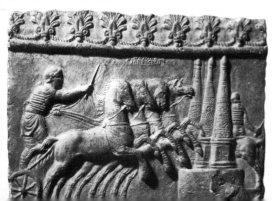

賽車與馭手。

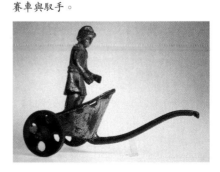

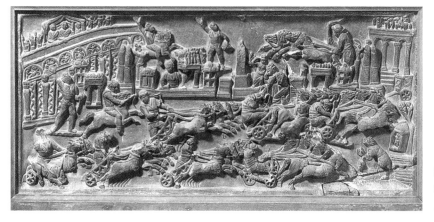

賽車場全景，中間
的站立者是裁判
員。

賽車風雲

水漲潮一般情不自禁地站起身，揮舞手帕，拚命地向場內招手。當賽車抵達終點的那一剎那，觀眾席上頓時發出震耳欲聾的喝彩聲。勝利方的支持者用各種方式表達自己的激情，而失敗方的支持者則墜入了失望的深淵。有的賽車迷出於對他支持的賽車手的鍾愛，竟會用詛咒的方式對待他的崇拜者的對手。刻在一塊木板上的咒語這樣寫道：「聖神聖鬼啊，請來幫忙，讓我詛咒的駕車者和他的馬明天在賽車場車毀人亡。」有時賽車迷的情緒過於激動，雙方的支持者會發生鬥毆事件，就像今天的足球流氓鬧事。為此，每次舉行賽車，都要僱用大批士兵來維持秩序。比賽結束後，獲勝的賽車手不僅能領到如同今天獎牌的勝利棕櫚枝，還能得到大筆獎金，成為賽車明星。

經常愛組織競技活動的羅馬皇帝尼祿也是個賽車迷，他曾親自參加過比賽。在賽車場上，他駕的是一輛十匹馬拉的車，而別的賽車手駕的是普通的四馬賽車。比賽時，尼祿出盡了洋相，先

壁畫上的賽車場面。

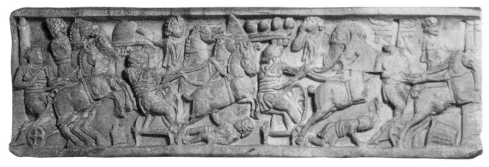

是摔下車,被旁邊的侍從扶起送上車再賽。沒等到達終點他就退出了比賽,但裁判照樣宣佈他是賽車的冠軍。

在後來的拜占庭帝國(又稱東羅馬帝國)還曾因賽車引發過一場大規模的起義。拜占庭帝國是在羅馬帝國解體後由其東部地區發展而來的,首都建在君士坦丁堡(今土耳其的伊斯坦布爾)。與羅馬人一樣,拜占庭人也很喜愛觀看賽車,君士坦丁堡城裡有個可容納五六萬人的賽車場。與羅馬不同的是,拜占庭只有兩個賽車隊:

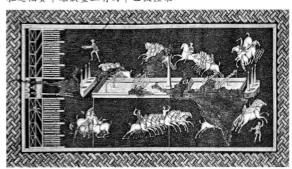

在這幅賽車鑲嵌畫上有的車已被撞壞。

羅馬燈具上的賽車圖案。

手因失誤翻了車,綠隊獲得勝利。在場的民眾頓時群情激奮,歡呼勝利。有人趁此機會揮舞起拳頭,對皇帝示威。士兵們趕來鎮壓,引起了更大的混亂,竟由此引發了一場起義。查士丁尼見勢不妙,躲進宮中,派人與城外的駐軍聯繫。然後,他假裝對起義者不予追究,並宣佈要讓大家觀賞一場規模更大的賽車。起義群眾上了當,紛紛湧向賽車場。很快,查士丁尼就調來軍隊把賽車場團團圍住,大開殺戒,殺了3萬多人,殘酷地鎮壓了這次起義。這一賽車場風暴是歷史上少見的由體育比賽引發的一次重大政治事件。

皇帝與貴族在觀看賽車。

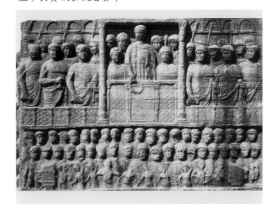

藍隊和綠隊,車手分別穿藍色和綠色衣服參賽。皇帝查士丁尼在位時,皇室和貴族支持藍隊。當時國內政治腐敗,引起廣大民眾的不滿,而能聚集幾萬人在一起的賽車場就成了他們發洩不滿的最佳地點。公元532年的一天,查士丁尼帶人來賽車場看比賽。場上分別代表藍隊和綠隊的兩輛車正在爭先恐後地疾駛。臨近終點時,藍隊的車

(左圖)浮雕上的賽車場面。

賽車風雲

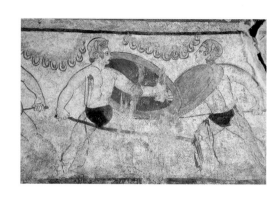

羅馬角鬥

古代羅馬是個有着強烈尚武精神的國家，立國後在幾百年中不斷對外擴張，發展成爲一個龐大的帝國。羅馬軍隊的軍紀很嚴，當一支軍隊作戰不勇敢時，往往會用抽籤的辦法從十人中抽出一人，由同伴用木棍打死。被羅馬軍隊俘獲的戰俘也遭到虐待，大多數被賣爲奴隸，有一部分還被強迫相互角鬥，成爲角鬥士。而這些角鬥士以生命爲代價的血腥搏殺卻是羅馬人最喜愛的一種娛樂競技活動。

羅馬的第一次角鬥表演是在公元前 264 年，有三對角鬥士當衆搏殺。後來角鬥規模越來越大，只有皇帝和大貴族才辦得起。羅馬的角鬥士主要由戰俘和奴隸組成。羅馬有專門訓練角鬥士的學校，學校老闆也就是這些角鬥士的主人。入學時，這些未來的角鬥士要發誓：“願意忍受鞭打、火燒、死於刀劍之苦。”訓練他們的教練以前也多是角鬥士。他們會向學生講述自己是如何戰勝了對手幸存下來，現在成了有着大量財產的

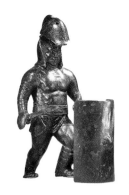

(左圖) 這塊浮雕表現戰俘被迫當角鬥士。

(右上圖) 墓葬壁畫中的角鬥場面。

(右圖) 手拿盾牌、短劍的角鬥士“盾手”。

(右下圖) 持方盾、長矛角鬥，兩側有奴隸在服務。

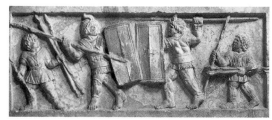

體育探源

富人。開始時，受訓者各種搏鬥技藝都要學，後來有所分工，根據自身條件每人要擅長一種角鬥技能，以後這就是他在競技場上要扮演的角色。身體靈活的角鬥士成為"網手"，他的武器是一張網和一根三叉戟。有的角鬥士被訓練成"盾手"，手拿盾牌和短劍。訓練完畢後，學校老闆就把角鬥士租給要舉辦角鬥表演的有錢人。

正規的角鬥表演有一套固定的程序。先讓身披紫色斗篷的角鬥士進場，後面跟隨抬着武器和盔甲的奴隸。當角鬥士走到看台前，會抬起右手，向台上的主辦者致敬。通常的角鬥表演是一個"網手"和一個"盾手"捉對廝殺，旁邊還有一個穿白衣服的裁判。"網手"要行動敏捷，靈巧地躲避對手揮舞的短劍，並巧妙地用網纏住"盾手"的劍，然後再用三叉戟刺傷他。"盾手"則用盾牌保護自己，用短劍殺傷對方。在一方受傷倒地時，勝者會停下來，等待觀眾的裁決。狂熱的觀眾如果高喊"殺了他"，主辦者就做出一個大拇指朝下的手勢，得勝者就會毫不猶豫地用劍或三叉戟殺死對手；如果觀眾高喊"讓他

羅馬角鬥鑲嵌畫，中間一人是裁判。

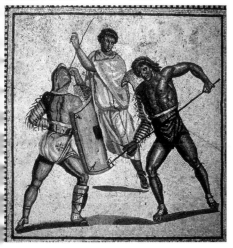

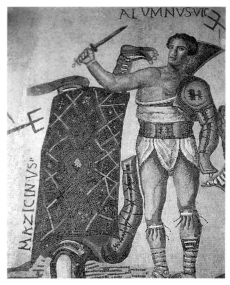

"盾手"已將"網手"刺倒在地。

羅馬角鬥

走"，主辦者大拇指朝上，失敗者就能死裡逃生。角鬥的獲勝者會得到獎賞。一個角鬥士如果能活下來，每年大約要參加三場表演。有些角鬥高手多次獲勝，積攢了一大筆錢，也能用錢向主人贖回自由。極少數角鬥士保持常勝不敗的紀錄，有可能成為角鬥"明星"，擁有一大批"追星族"。當然，在羅馬社會中，角鬥士的實際地位很低，與奴隸和罪犯一起處於最底層。被殺的角鬥士不能被葬在公墓裡，只能草草地埋在亂墳坑中。

羅馬的角鬥除了人與人鬥外，還有人與獸鬥、獸與獸鬥。人與獸鬥時可以用武器，但不披盔甲。獸與獸鬥則是把一些猛獸趕到一起，讓它們相互撕咬、踐踏。有時動物不願意鬥，就有專門的人用鞭子和燒紅的烙鐵驅趕它們，激怒它們，讓它們發起野性，瘋狂地向人和獸攻擊。羅馬的人獸角鬥還有一種情形，乾脆是作為執行死刑的一種方式。把被判死刑的人扔在猛獸面前，

體育探源

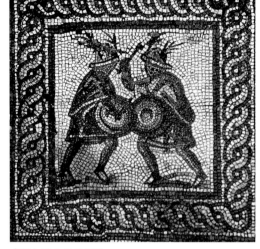

武器相同的捉對角鬥。

讓他們徒手與猛獸搏鬥。有時為了增加娛樂性，角鬥的主辦者還會想出一些新名堂：把這些人從高處扔下來，讓他們正好摔在猛獸身上；讓人排列整齊躺在地上，任由成群公牛踐踏。在各種名目的羅馬角鬥中，最讓人感到吃驚的是模擬海戰表演。先是在人工湖裡表演海戰。克勞狄皇帝曾

命令 1,900 人乘戰船表演海戰。皇帝的衛隊站在湖邊的木柵欄後面，手持武器以防這些表演的水兵逃走。這些人似乎不願意拚死搏擊，克勞狄一氣之下又增派士兵上場。這次真的殺成了一團，雙方傷亡慘重，他這才感到心滿意足。公元 1 世紀，羅馬城內建造了一座能容納 5 萬人的大鬥獸場。為紀念它的落成舉行了一次盛大的海戰表演。場內被灌滿水，有好幾千人划着戰船向對方的船衝去。當兩艘船距離不遠時，他們就放下船頭的小吊橋，飛快地衝到"敵人"的船上。雙方舉起長矛、利劍，激烈地拚殺。

規模最大的一次角鬥是由羅馬皇帝親自在大鬥獸場組織的。圖拉真皇帝為慶祝征服達契亞人，組織了長達 123 天的角鬥表演，共有 9,000 多名角鬥士和 11,000 多隻動物被殺。酷愛角鬥的貴族有時不滿足於置身在看台上，也想在角鬥場上一試身手，甚至還有過自願加入的女角鬥士。連皇帝也不例外，康茂德皇帝就曾多次參加角鬥，他自稱上場數百次卻毫髮未損。這是因為對手用的劍不開口，沒有鋒刃，以確保皇帝每

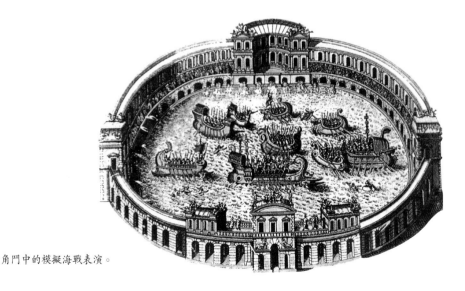

角鬥中的模擬海戰表演。

酷愛角鬥的羅馬皇帝康茂德。

角鬥士鬥獸的混亂場面。

次角鬥都是勝利者。有一次，康茂德竟逼迫羅馬
城內一些失去腿腳的殘疾人與他角鬥。這些人只
能投擲海綿而不是石頭，而他卻可以從容地用大
棒殺戮。迷戀角鬥的康茂德後來在被人暗殺時身
上還穿着角鬥士的衣服。

　　命運悲慘的角鬥士當然不甘心用自己的生命
供羅馬人娛樂。在歷史上曾爆發過震驚羅馬全國
的斯巴達克角鬥士起義。斯巴達克是希臘北部的
色雷斯人，在與羅馬軍隊作戰時被俘，被送到角
鬥士學校訓練。在角鬥士學校，他帶領幾十名角
鬥士逃走，在尚未噴發的維蘇威火山上建立營
地。他的起義隊伍一度曾發展到7萬人，並多次
打敗前來鎮壓的羅馬軍團。斯巴達克在俘獲了羅
馬貴族後，曾強迫他們也像角鬥士一樣相互廝
殺。儘管這次起義最終仍不免失敗，斯巴達克本
人也在激戰中犧牲，但這次角鬥士的大起義充分
說明了羅馬這種血腥競技活動的野蠻和荒唐。公
元400年，有個叫阿爾馬科斯的羅馬人衝進大鬥
獸場，試圖制止正在舉行的角鬥表演，被憤怒的
觀眾當場打死。但這件事產生了意想不到的結
果，不久羅馬皇帝下令以後永遠禁止角鬥表演，
這一野蠻的行為才算告終。

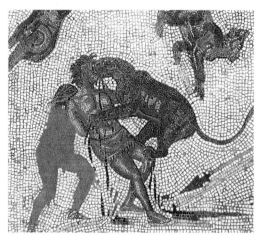

讓花豹咬人。

熊將角鬥士撲倒在地，另外兩人用鞭子把它趕開。

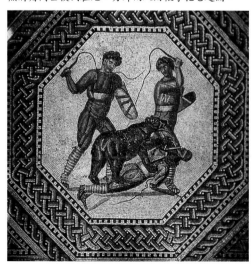

羅馬角鬥

印度瑜伽

印度古代印章上的
練瑜伽圖案。

瑜伽是古代印度人創造的一份珍貴的文化遺產,與中國的氣功有相似之處,不過相比之下瑜伽的宗教色彩要濃得多。後來印度人用它來鍛煉身體,治療疾病,也就成為一種體育活動和醫療手段。

瑜伽的產生在印度是幾千年前的事。當時印度人對自然的認識能力有限,不了解許多自然現象的本質,因而感到恐懼。於是他們就產生了宗教觀念,希望通過某種方式能獲得超自然的力量。後來,這些印度人就開始進行各種各樣的修煉。這些修煉經過長時間的演變,逐漸發展成瑜伽。

"瑜伽"一詞在印度梵文中是"和諧"的意思。古代印度人修煉瑜伽的目的是希望達到自我與天神的合一。據說到了那個境界,人便獲得了解脫。在早期印度河流域文明遺址中挖掘出的石雕和印章上,可以見到古人修煉瑜伽的圖案。這說明早在 4,000 年前就有了這種修煉身心的手段。

至於修煉瑜伽的具體內容可以在印度的古代

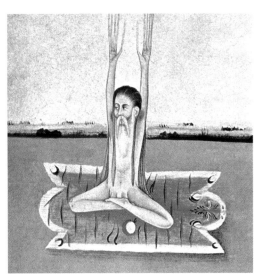

盤腿練功的瑜伽師。

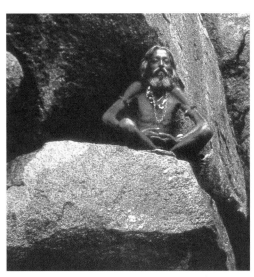

在山洞前潛心修煉的印度人。

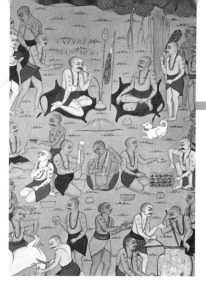

反映印度托缽僧日常生活的畫作。

文獻《薄伽梵歌》中找到。這部文獻中談到：如果要修習瑜伽，就要找一處僻靜的地方，把草鋪在地上，然後蓋上一張鹿皮或一塊軟布。修煉者應該沉穩端坐，將意念集中於一點，通過控制意念和感官淨化心靈。一個人在修煉時必須將他的軀體、頸部和頭豎直，然後凝視鼻尖，對眼前的事物做到視若不見，對周圍的聲音恍如聽而不聞。如果誰在吃飯、睡眠、工作和消遣中有節制，便能通過修煉瑜伽減少痛苦。修煉者通過瑜伽而心意超然，便可以稱得上達到了瑜伽的境界。

在古代印度，有不少修煉瑜伽的苦行者和隱士住在深山密林中，尋找有着幽洞清泉的處所，整日端坐，排除雜念，以追求心靈的超脫，達到了忘我的地步。據說有人修煉得專心致志，螞蟻築的蟻山把他淹沒了都覺察不到。佛教創始人喬達摩·悉達多早年也曾練過瑜伽，成日端坐不動，連鳥在他頭上做了窩也不動身。在印度歷史上，練習瑜伽而深受其益的人有不少，著名的高

17世紀畫作《印度聖人》。

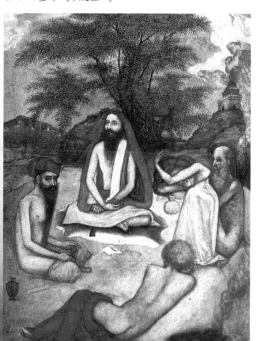

僧龍樹就是其中的一位。他是印度佛教大乘派的創始人，常年堅持練習瑜伽，因而神清氣爽，身輕體健，活到百歲時仍非常健壯，沒有衰老的跡象。

大約在公元450年，有個叫波顛闍利的印度人總結了前人修煉的經驗，寫了一部《瑜伽經》。他在書中給瑜伽下的定義是“制止思想活動”，並概括了八種修煉方法：守意（克制）、持禁（限制）、打坐（坐姿）、調息（控制呼吸）、制感（制止感官活動）、執持（專注）、禪定（靜慮）和神昏（高超境界）。後來印度的瑜伽師認為，這八種方法中打坐和調息最重要，也就是要講究坐的姿勢和掌握好呼吸的方法。

在《薄伽梵歌》中，瑜伽的主要修煉方法是調息靜坐，以達到靜慮修身的目的，彷彿是越靜越好。但到後來，有些人覺得光坐着不動還不夠，於是就創造了種種動作，被稱為瑜伽體操。這種瑜伽把各種姿勢仍稱為打坐，有些已是高難度動作。如“希爾夏打坐”，頭和前臂着地，全身挺直，雙腳朝天。按照印度人的說法，倒立能使人保持頭腦清醒，而不能倒立的人則說明他已老化。根據瑜伽理論，不管哪種姿勢，修煉者如果能堅持兩個“嘎梯卡”（約48分鐘），就算完成了這一打坐。

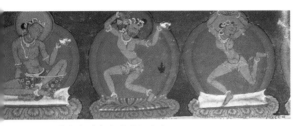

西藏古代壁畫上的瑜伽行者。

印度瑜伽

印度瑜伽在幾千年的發展過程中，出現了許多流派。有的強調修煉者的悟性，有的注重修煉者的行爲舉止，還有的宣傳瑜伽的核心是愛，這些都不屬於運動健身範圍。有兩個瑜伽流派與體育活動關係密切。一個是"拉賈瑜伽"，以靜坐爲主；另一個是"哈特瑜伽"，除了打坐調息外，還可以站起身，加上手和其他身體部位的動作。現在流行的瑜伽體操就是由這一流派發展而來的。

印度還有類似中國硬氣功的瑜伽流派。比如，兩個人把一根兩頭帶有月牙刀的鐵棍頂在脖子上，同時用力，把鐵棍頂彎；或是躺在碎玻璃上，讓別人在他的胸部用鐵錘砸一根鐵條，結果安然無恙。瑜伽師把這些神奇的功法歸之於通過

坐在釘床上若無其事的印度瑜伽師。

調息達到了精神的完全集中，類似於中國氣功的"運氣"。

修煉瑜伽到一定程度不但可以強身健體，據說還能改變人體的某些機能，做一些常人做不到的事。比如埋在地下幾十分鐘，只露出雙手，卻安然無事。有人還能在修煉時控制自己的體溫、血壓和心率的指數。

在佛像前修煉。

印度一些科研機構曾用先進的儀器研究瑜伽，想找出它神奇功用的奧秘，但尚未有讓人滿意的結果。1984 年，印度的第一名宇航員拉·夏爾馬搭乘前蘇聯的宇宙飛船進入太空。他在空間做的一項試驗就是用瑜伽來防止失重狀態對身體帶來的不良影響。

現在世界上流行的瑜伽大多屬於瑜伽體操，用於健身。許多婦女還以練瑜伽來保持自己完美的體形，可以稱爲健美瑜伽。其動作有多種，常見的有雙腿交腳盤坐的蓮花坐姿、頭後仰雙手下

體育探源

意在放鬆四肢
的瑜伽動作。

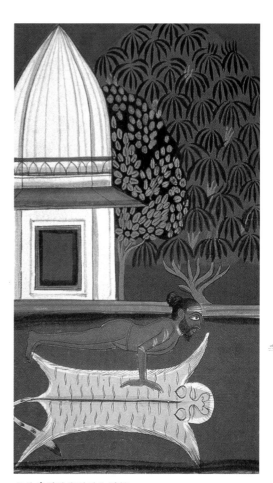

注重身體平衡的瑜伽體操。

垂的跪姿、彎腿躬身上仰的睡姿、單腿獨立雙手合掌的站姿等。還有倚牆半犁式，兩腿向上靠牆，上身放鬆躺在地面；棍子式，雙臂放在頭兩側，手指交叉，然後吸氣呼氣，全身肌肉隨之繃緊放鬆，以保持腹部平坦；椅後貓伸展式，雙手扶椅背，兩腿並攏、伸直，再抬頭吸氣，低頭呼氣，以鍛煉背部的彈性。

印度古代除了有與中國氣功類似的瑜伽外，也有與中國武術相仿的拳術，叫做"格勒對"，意思是"空手"。傳說這是幾千年前一位印度王子創立的。他在仔細研究了鳥和其他一些動物的自衛動作後，模仿練習，終於創造了一套防身的拳術。練這種拳的人往往會先用牛奶澆在自己的拳頭上，然後猛擊木條，據說這樣可以增強手的力量。印度人這樣形容一些練"格勒對"的高手：他們身手"像貓一樣輕快，豹一樣敏捷，蛇一樣靈活"。

印度瑜伽

印度武術。

瑜伽術中的倒
懸功夫。

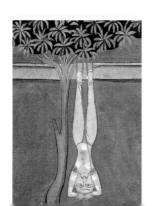

日本相撲

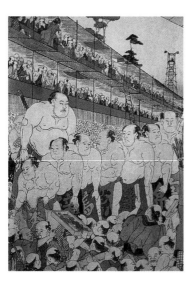

中國敦煌壁畫中的相撲圖

相撲是日本的"國技"，在日本國內廣受歡迎。相撲比賽中，兩名選手在一個圓台內，靠力量和技巧把對方推出場外或使對方倒地，就算勝利。

關於相撲的起源有兩種說法。一種觀點認為日本相撲源於中國。早在漢代，中國的摔跤形式角抵就傳到了日本，而且中國唐朝的相撲，在各個方面與日本相撲都極為相似。還有一種觀點認為，日本相撲起源於民間的祭神活動。早在1,700多年前，日本民間流行祭穀神。祭穀神時，牛被當作"神牛"打扮起來，"神牛"拉

犁，姑娘插秧，婦女們翩翩起舞，孩子戴着鬼臉玩耍，然後有一群彪形大漢赤膊上場。他們個個長髮盤頂，膀闊腰圓，在草袋壘成的圓圈內，兩兩角力，把對手摔出圈外。有時兩強相遇，角力者粗壯的身軀在地上翻滾，摔得難解難分。人們期望用優美的舞姿取悅神靈，用強者的勇猛制服鬼怪，以獲得來年的豐收。最早的相撲也有可能是在這種祭神活動中出現的。

起初，相撲主要在民間流行。日本古代每逢5月的男孩節，許多地方都要組織健壯男童在用草壘成的場子裡角力，形成了獨具特色的"童相

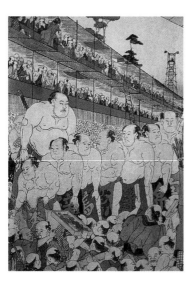

勝川春英的浮世繪作品《大相撲入場》。

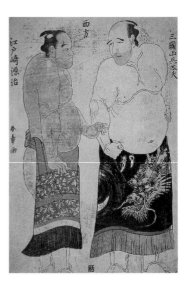

兩位相撲明星。

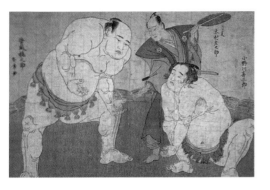

（上圖）相撲比賽即將開始，站在後面的是裁判。

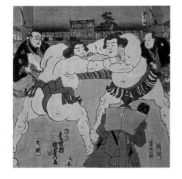

（右圖）相撲手正在施展他們的力量和技巧。

撲"。後來，相撲曾被引入皇宮，供天皇和大臣們觀賞，被稱為"天覽相撲"。公元728年，皇室組織了首次相撲大賽。天皇還用相撲表演歡迎來自朝鮮半島的百濟國使臣。封建時代的日本武士曾將相撲、馬術、箭術、劍術作為武士的四大搏擊技能，這時的相撲又被稱為"武技相撲"。

17世紀以後，職業性的相撲在日本出現，受到社會各階層喜愛，因相撲手身材特別肥碩，故稱為"大相撲"。民間身材高大的青少年紛紛投身相撲名師門下，接受快速增加體重和力量、技巧的訓練，成為職業相撲手。

19世紀中葉，有個美國人在遊記中記載了自己目睹的一次相撲比賽的情形。當時的相撲場四周圍上木板，頂上用布蓋住。比賽前，幾對束髮梳髻的相撲手從台後走出來分成兩排，相對而坐。他們上身赤裸，只繫腰帶和兜襠。片刻後主持人登場，宣佈比賽順序。隨後，身穿古代官服的裁判手持摺扇登台主持比賽。比賽前，每對相撲手都先用盛在木碗中的"力水"漱口，然後蹲下身用手把台上的沙抹平，將沾滿沙的手在腋窩摩擦，再抓一把鹽撒在台上。在這之後聽到裁判的號令，兩人就以半蹲半站姿勢對峙，各自做抬腿踏腳、搓手拍掌的準備活動。比賽時，他們使出全身氣力搏鬥，將對方摔拋出台。裁判便舉起扇子表示比賽結束，他扇子指的一方就是勝者。獲勝者將雙手按在膝上向觀眾鞠躬後退場。

直到現在日本的相撲比賽仍保持過去的這套程序。賽前的這些儀式實際都有特定的含意，用"力水"漱口意在增加相撲手的力量；用沙擦身象徵着清潔心靈的污點；撒鹽在台上是為了使場地清潔，皮膚擦傷後不容易感染。在比賽中規定雙方可以互抓腰帶，握抱頭頸、軀幹和四肢，可以用腿使絆，也可以拍打對方胸部，但不許踢對方胸腹，不許抓頭髮、卡喉嚨、傷害眼睛等要害部位。

日本相撲

相撲手玩偶成了婦女的心愛之物。

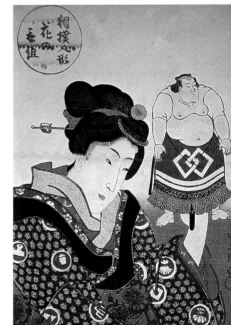

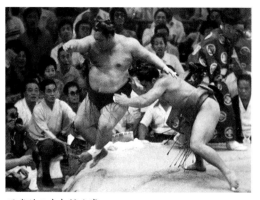

現代的日本相撲比賽。

日本相撲

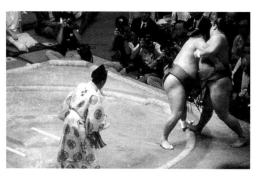

相撲比賽裁判至今仍身着古代官服。

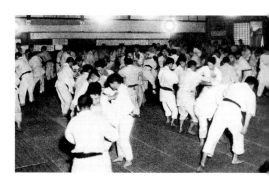

人氣很旺的日本柔道館。

源於中國明代的武術家陳元贇。1638 年，清軍雄踞東北，成爲明王朝的大敵。這時明朝大臣朱舜水帶着隨從陳元贇東渡日本求援。不久，明朝覆滅，他們求援不成，就在江戶（今東京）住下來。陳元贇是位技藝超群的武術家，在江戶開了武館授徒。他在日本有三個得意弟子，都得到他擅長的柔術眞傳，發展爲各有所長的三派。

19 世紀 80 年代，日本柔術的繼承者中出了一位名人，這就是嘉納治五郎。他對日本的柔術進行了徹底改革。1882 年，他博採各家之長，去粗取精，將容易造成傷害的動作剔除。嘉納治

日本相撲比賽不分級別，所有選手不管體重多少，都只參加一個級別的比賽。按照規則，選手的體重和身高只有下限而無上限，下限體重爲 75 公斤，身高爲 1.73 米。在日本，相撲運動影響很大，一年要舉行六次全國性的相撲大賽。有名的相撲手地位極高，一個獲得"橫綱"（最高級別）稱號的運動員，會受到衆多相撲迷的崇拜。在"橫綱"告老引退時要舉行莊嚴隆重的儀式。他身着比賽時的裝束坐在台上，崇拜者可依次上台，從他頭上剪一絡頭髮留念。

與相撲一起被當作日本國粹的還有一項摔跤運動，這就是柔道。日本現代柔道從傳承上來看

五郎將改良過的柔術稱爲柔道，並設立講道館傳授推廣。

柔道是一項身體直接接觸的競賽項目，對抗性強，在比賽中禁止擊打，不許用頭、肘、膝頂撞對方。正式比賽時，運動員赤腳，穿特製的白色或米黃色柔道服，繫腰帶，腰帶顏色根據運動員的技術水平而定。每場比賽不超過 20 分鐘。當雙方運動員均爲站立姿勢時，如一人用一個完整技術動作將對方摔倒，使之肩背大部分着地，就算獲勝；如果他將仰臥在墊子上的對手整個抱起，超過自己的肩部，或在墊上使用抑壓技術，使對手在 30 秒內無法解

體育探源

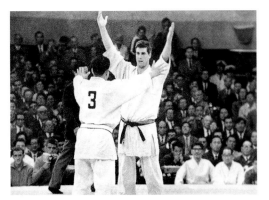

在 1964 年東京奧運會上荷蘭柔道運動員格辛克擊敗
了日本對手。

脫，也算獲勝。

　　20 世紀，日本努力推廣柔道。嘉納治五郎在擔任奧委會委員的十多年內一直希望能將柔道列入奧運會比賽項目。他認爲："惟有柔道精神，才最符合以世界和平爲理想的國際比賽精神。"但直到 1964 年，在東京奧運會上柔道才被列爲正式比賽項目。隨着柔道在國際上的普及，各國實力不斷增強，而日本的水平反有所下降，在多次重要的國際比賽中敗給了荷蘭的柔道高手。自 20 世紀 70 年代開始，日本選手山下泰裕多次蟬聯柔道世界冠軍，給日本柔道界帶來了振興的希望。

日本柔道新星山下泰裕。

參加 1984 年洛杉磯奧運會的
日本柔道選手。

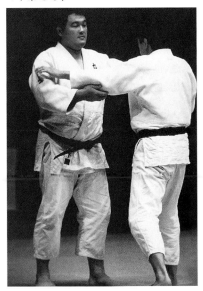

生死球賽

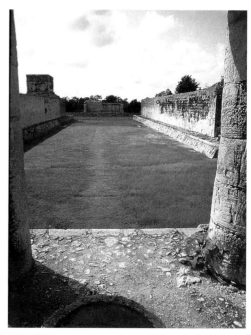

奇欽伊察球場。

在哥倫布遠航美洲前，當地的印第安人過着自給自足的生活。他們創造出了獨特的印第安文明，有自己的生活方式和風俗習慣。印第安人勤勞質樸，體格健壯，在勞動和生活中發展出了一些頗具特色的民族體育運動。

在墨西哥西北部生活的塔拉馬勞人是個善跑的民族，他們有踢球賽跑的傳統。踢球賽跑的場地通常是一片山野，劃出長約 15 千米的環行路線，賽跑距離約在 50 千米。運動員邊跑邊踢一個用橡樹根製作的小球，一路帶球，可以傳給別人。到晚上夜幕降臨，他們就打着燈籠跑，直到跑完規定的路程，把球踢到終點為勝。

當時，在中美洲生活的印第安人還不時要舉行球賽。賽球者在場上要把球打進固定在牆上的石環中，比賽規則與現在的籃球有幾分相像。這種球是印第安人中文明程度最高的瑪雅人在公元 700 年左右發明的，後流傳於中美洲各地。在所

有瑪雅人的城市中都建有一兩座球場，多的甚至有十幾座。最早的球場只是一塊圍着土坯牆的空地，設施簡陋。到公元 1000 年前後，球場已有很大改善。在墨西哥尤卡坦半島的奇欽伊察，至今還保留着一個最大、最好的球場。這個球場位於一個大廣場東端，長 150 米，寬 25 米，比現在普通的田徑場略為窄長些。球場兩側各有一堵高 8 米的石牆，在牆中央離地面約 5 米處各有一個石環，環上雕刻着群蛇盤繞交錯的圖案作為裝

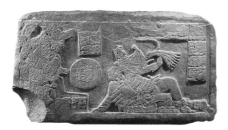

浮雕上的球賽。

壁畫中的球賽。

體育探源

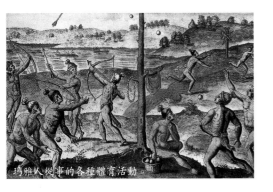
瑪雅人從事的各種體育活動。

飾。在牆下面建有兩個供觀眾站立觀看比賽的長台。球場旁邊還有一個洗蒸汽浴的簡易浴室。鄰近廣場的平台上建有高大的神廟。其他地方也發現有類似的球場遺址，但沒有這麼大。後來球場的樣式有了變化，原來直立的邊牆改成了斜坡，環形的球洞被加上鸚鵡頭的標誌。

瑪雅人稱這種球賽爲"波克塔托克"，後來的阿茲特克人稱之爲"特拉奇特里"。每年在城市中心球場舉行的比賽都是一次盛大的節日，場地周圍擠滿了興奮的觀眾。國王或酋長會穿着全套禮服，頭戴色彩艷麗的羽冠，渾身上下佩帶着閃閃發亮的金銀飾品，披着用美洲豹皮做的斗篷，端坐在台上主持球賽。他的周圍簇擁着大批貴族和武士。

參加球賽的兩隊球員一般是每隊七人。球員多是神廟中的專職人員，受過專門的打球訓練。

球員的服飾華麗，他們戴着飾有彩色羽毛的頭盔，與現在橄欖球運動員戴的頭盔很相似，以免被球擊傷。腰間紮着寬腰帶，右腿綁有護膝，胸前有護胸，背後也披着豹皮。球是用在森林中採集的生橡膠製成的實心球，與現在排球的大小相仿，重約 2.5 千克，光亮漆黑，彈性很好。在瑪雅神話中這種球被說成是一個戰死的神的心臟。

比賽時，球員們要盡力用身體把球頂入牆上的石環內。按照比賽規則，他們不能用手或腳碰球，只能用臀部、背部、膝蓋頂球，也不能將球傳到對方半場的端線內，還要盡量不讓球落地。由於石環只比球大一點，因而要想把這樣大的球頂進去難度不小，需要高超的投球技巧。

瑪雅人篤信宗教，使得這種球賽也帶有濃厚的宗教色彩，甚至可以說球賽本身就是一種宗教活動。在當地人心目中，球場代表着世界，而球則象徵着太陽或月亮。比賽前球員們要祭神，祈求神靈的保祐。而且瑪雅人還認爲，在比賽中輸球的一方是神厭惡的人，所以要把他們殺掉，奉獻給神當祭品。在許多球場附近都發現過浮雕，描繪球員被砍掉頭顱後當祭品奉獻給神的場景。而勝利一方則被認爲是神保祐的人，允許他們佔有被殺球員的家產。

生死球賽

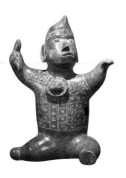

（左圖）舉雙手的瑪雅人陶像，他在從事某種運動。

（右圖）身穿漂亮服飾的瑪雅球員。

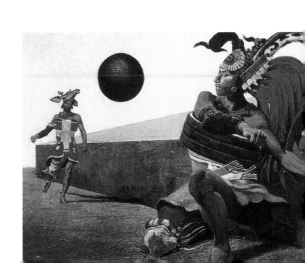

據說，古代印第安人的這種球賽還帶有賭博的性質，觀眾會為比賽的結果打賭。賽前，參賭雙方會押上大筆賭注，貴族們拿出自己的土地和奴隸，平民則以自己的財產甚至自由作賭注。據一個親眼目睹過球賽的西班牙人敘述，他們以"黃金、綠松石、奴隸、華麗披風，甚至玉米地和房屋作賭注"。按照慣例，球賽的勝利者還享有公開劫掠觀眾的特權。一旦一方中球，球員們可以不顧一切地衝向觀眾，見東西就搶，被搶的人不得抗拒。

當然，印第安人民間舉行的球賽就不會這麼嚴格，對規則的執行也要鬆得多。參加這些比賽

的球員都來自當地的小神廟，敗的一方不必送命，只要支持敗方球隊的觀眾把打賭的東西留下就可以了。這種民間球賽多在郊外舉行，允許附近四鄉的農民來看球。這些農民也不會帶什麼貴重東西，拿一串辣椒，抱個南瓜即可。如果是自己支持的球隊獲勝，還可以把賭注帶回，算是免費看了一場球賽。輸方觀眾留下的東西都作敬神用，由當地的神廟收下。這種民間球賽更像是體育競技，給普通百姓帶來了歡樂。因為民間球隊的技藝水平不高，更不容易把球打進石環，所以比賽常是以不進一球的平局結束。而觀眾也不在乎，他們愛看的是球員的爭球、頂球，尤其是用手叉腰翻滾頂球的漂亮動作。

在古代印第安人歷史上，最有名的一場球賽發生在 16 世紀初。1517 年，西班牙殖民者已開始入侵美洲大陸，即將到達阿茲特克人的領地。就在這時又發生了地震，阿茲特克國王蒙特祖瑪疑惑不定，於是就邀請特斯科科部落的酋長賽球，以輸贏來測驗神意。特斯科科酋長認為自己

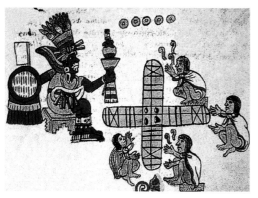

印第安人玩的一種棋戲。

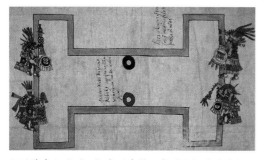

阿茲特克人的"工"字形球場，中間兩個圓圈是投球用的石環。

瑪雅球賽復原圖。

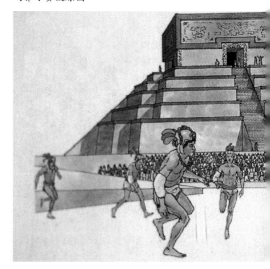

生死球賽

體育探源

肯定會贏，便以整個部落作賭注。比賽結果，蒙特祖瑪勝了前兩局，而他的對手贏了後三局。蒙特祖瑪就此認定，白人的到來是神意，抵抗無濟於事，於是採取投降政策。幾年後，西班牙殖民者就滅亡了阿茲特克王國。

這種以生命和財產作代價的球賽在場上會爭奪得非常激烈，觀眾也會為之心情緊張，情緒不穩，時常發生爭執，有時還要部落首領出面調停、裁決。這種牽動人心、攪動社會的生死球賽，在世界體育史上是罕見的。

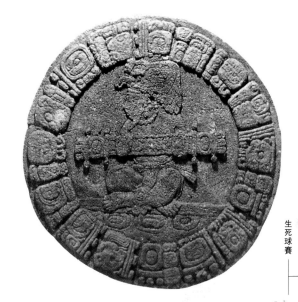

瑪雅球賽用的記分牌。

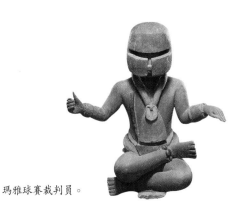

瑪雅球賽裁判員。

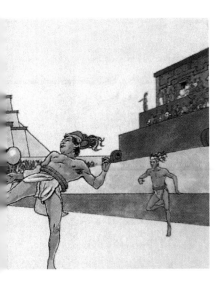

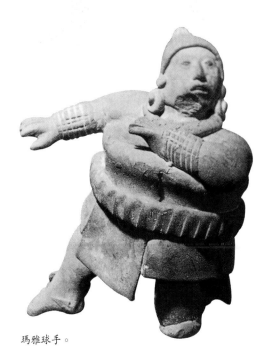

瑪雅球手。

騎士比武

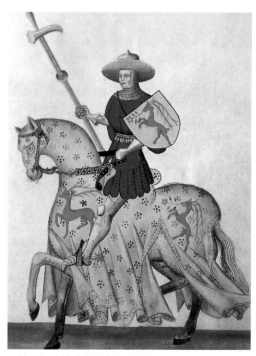

歐洲中世紀是騎士大出風頭的時代。一個男子平生最大的心願就是成為一名騎士，騎上寶馬良駒，身披厚重鎧甲，手持利劍、長矛為主人效力。騎士嚮往的是與對手在戰場上兵戎相見，通過殊死廝殺分個高低。為了贏得勝利，平時騎士們要進行嚴格的軍事訓練，接受系統的教育，以練得身強體壯，武功高強。

這些教育內容的核心是所謂"騎士七技"，

（上圖）手執盾牌的意大利騎士。

（左下圖）全副披掛的法國騎士。

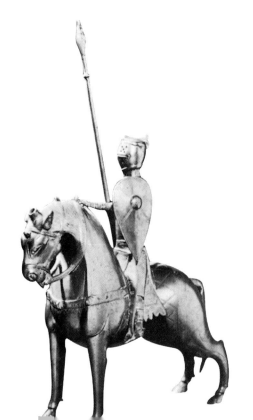

包括騎馬、游泳、投矛、擊劍、狩獵、下棋、吟詩，大多與體育活動有關。因為騎士身穿鎧甲，騎馬最重要的是要練出良好的平衡感。一匹優良的戰馬要有很好的載重能力和奔跑速度，能同時馱載四名騎士的戰馬被稱為"鐵背"。投矛要練

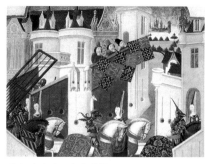

騎士列隊進入比武賽場。

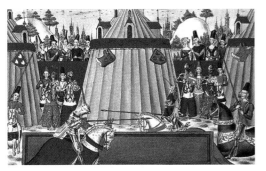

兩人一組用長矛對刺。

投得準，將短矛投出能夠穿過懸掛在空中的鐵環。學習擊劍在這"七技"中最重要，因為劍術的規則和套路比較複雜，需要下苦功長久操練。騎士們都很重視擊劍，把它當作一種愛好，並用作兩人間決鬥的方式，後來由此還發展成一種體育項目。到11世紀末，騎士開始採用平端長矛的方式在近距離攻擊敵人。這種矛比較笨重，需要經過刻苦的訓練才能有效使用，訓練項目是手持長矛刺靶。靶子是用木頭做成人形，套上鎧甲，騎士持矛衝過來，要又準又狠地刺穿鎧甲，把靶子挑翻。有時靶子還不止一個，技藝高超者能把所有靶子都一一刺穿並挑翻在地。

　　為顯示騎士的馬上武功，提高他們的技藝，國王和貴族還要安排一些模擬實戰的戰爭遊戲，如同今天的軍事演習，這就是比武大賽。比武場

地有可能是用柵欄圍起來的"競技場"，也有可能就是郊外臨時指定的某塊空地。賽會時間長短不一，短的不到一天，長的要延續好幾個星期。起初，比武大賽的場面很混亂，顯得粗野、殘暴，幾乎與真正的作戰差不多。參賽騎士用的都是實戰的武器（只是禁止使用弓弩），又沒有什麼比賽規則。從當時的描寫中可以看到這樣的場景：在曠野上舉行比武大賽，一開始就亂成一團。"雙方軍隊廝殺在一起，喊聲震天。長矛在猛烈地衝刺，有的矛桿被折斷，有的盾牌被戳穿。騎士們相互撞擊着，一些騎士的鎧甲已經破落。失去主人的戰馬渾身是汗，蕭蕭嘶鳴。"因為這種比武用的是真刀真槍，也就常會有傷亡。在1214年舉行的一次比武大賽中，有80多個騎士死亡，其中有些人是由於盔甲沉重呼吸不暢，在塵土飛揚的賽場上悶死的。甚至連愛好比武的帝王也不能幸免，法國國王亨利三世就是在一次比武時送命的。

　　到13世紀，開始逐漸確立和完善比武大賽的規則，以減少它的破壞性，從模仿實戰轉向表現騎士的武功技藝。首先是限制比武兵器的種類，規定只准用長矛和劍，不許用戰斧、狼牙錘這樣的重兵器。後來為了防止傷亡，開始使用所謂的"禮貌"武器，也就是鈍頭的長矛和不開刃

騎士比武

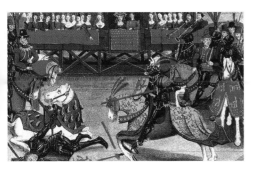

騎士比武勝負已定，貴族婦女在台上前排觀看。

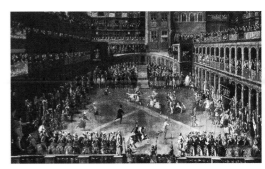

大規模的騎士比武賽會。

騎士比武

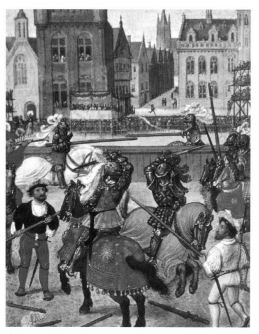

在賽場上對手用長矛和劍比試高低。

刺激了騎士參賽比武的積極性，有些騎士把這看做是發財的好機會。不過有些年輕騎士把比武大賽看做是另外的一種機會，即通過比武表現自己的高超武藝，以得到在場貴族、君王的賞識，被招羅到他們門下效力，獲得豐厚的收入和賞賜。

到 14 世紀，比武大賽更趨完備。在賽前好幾個月，主辦者就要向騎士發出邀請，在邀請書中要提到準備了什麼獎品，由誰提供。其他比賽規則也有章可循，比如規定不許把長矛固定在鐵甲手套上，有意擊刺對方的馬要被取消參賽資格。對在場的觀眾也有規定：任何人都不能攜帶武器進場，連石塊也不能帶。在比武大賽上還有了娛樂內容，安排一些戲劇表演的場面。比如模仿亞瑟王傳奇故事內容，在賽場上放一張“圓

口的劍。還出現了比賽專用的盔甲，頭盔是經得起擊打的斜形頭盔，另外給騎士暴露給對手的一側（一般是左側）披上特別厚的金屬板甲。此外，減少參賽者的人數，主要採用兩人一組的捉對搏殺，通常是在馬上用長矛對刺。兩個全副武裝的騎士，策馬持矛向對手衝擊。後來在競技場上用木柵欄把兩人分開，這樣既便於馬沿着直線奔跑，也有助於保護馬和騎手。最初這類比武是以把對手刺下馬來為勝，後來隨着比武的規範化出現了裁判和計分方法，比如將對手掀下馬來得大分，刺擊對手擊中頭盔得小分。除了馬上比武外，還有兩人一對一的徒步劍術格鬥。

與實際作戰類似，在比武大賽上規定敗者要交出自己的戰馬、鎧甲和武器，給勝利者當戰利品，有的甚至還要交出一筆贖金。這一規定大大

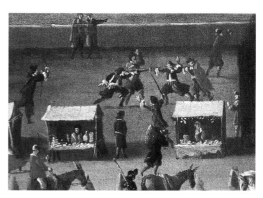

中世紀後期巴黎城裡的擊劍決鬥。

在競技場舉行的一次法國騎士比武大賽。

體育探源

到後來比武大賽簡直成了一種慶典，軍事色彩更加淡化，具有更強的娛樂性和觀賞性。在大賽前幾天就有人吹響號角，吸引四面八方的人來觀看。有不少人來自遠方，甚至是國外，他們就在附近搭起帳篷過夜。比賽以規模宏大的遊行儀式開始，領頭的是由騎士的隨從組成的儀仗隊，然後是身穿節日盛裝的貴婦人，她們是大賽的熱心贊助者，最後是全副武裝的騎士隊伍，陣勢與現在體育運動會的入場式很相像。在比賽期間還安排了各種舞會、宴會。商販們也會趕來向觀眾兜售商品，所以比武大會又像一個鄉鎮集市。賽會最後一天，觀眾要選出本次比武大賽的最佳騎士。對這位明星騎士的獎賞除獎品外，還讓他親吻在場地位最高的貴婦人的手。晚上，人們聚在一起喝酒作樂，江湖藝人當場表演。因而每次騎士比武大賽同時也是百姓快樂聚會的好機會。

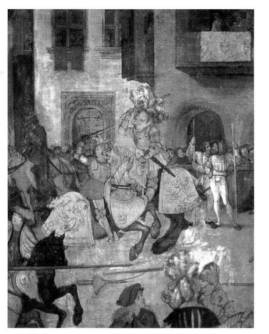

市民在自家房子前觀看騎士比武。

桌"，讓騎士們用亞瑟王圓桌騎士的名字比武。在 1449 年英國舉行的一次比武大賽上，賽場被建成如同鄉村一般的景色，有草房、田野。由一位貴婦人扮演牧羊女保護"兩隻羊"，而這"兩隻羊"是由兩名騎士扮演的，他們要迎戰兩個全副武裝的"牧羊人"的挑戰。

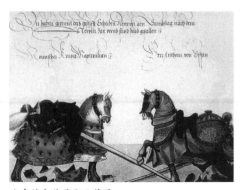

比武結束後矛斷人落馬。

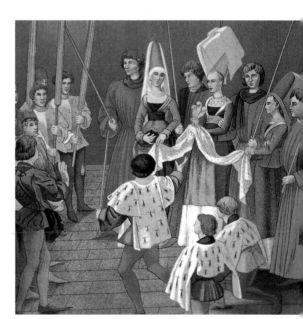

由貴婦人給獲勝者發獎品。

騎士比武

養鷹獵鹿

養鷹獵鹿

早期狩獵除了是人類獲取生活資料的一種謀生手段外，還是供王公貴族們消遣的一種戶外活動。這些統治者生活富裕，有充足的閒暇時間，自然有條件去山林曠野追逐捕殺野獸，以此獲得樂趣。早在 2,000 多年前，古代西亞的亞述統治者就酷愛打獵，在保留至今的不少浮雕上有亞述國王騎馬獵獅的生動場景。而且亞述人早就開始馴養鷹隼用於捕獵。古希臘人也很喜愛狩獵，著名學者色諾芬曾根據自己的切身體驗，寫成了《論狩獵》一書，書中分門別類地談到追捕野豬、鹿以及獅、豹、熊等各種獸類的方法。不過說到狩獵的風氣之盛，在國外要以歐洲中世紀時

期最為突出。在很長一段時間裡，歐洲各國的國王、貴族和騎士都酷愛這一集消遣娛樂和軍事訓練於一體的戶外運動，耗費了大量財力和精力去馴鷹養犬，追捕獵物。獵鷹和獵狗是他們狩獵的重要幫手。獵鷹主要用來獵取飛禽和一些小動物，諸如野鴨、野兔和雀鳥等，而獵狗則用於獵獲走獸，如鹿、野豬、狐狸等。

用於狩獵的鷹類可分為別名老鷹的鷹和別名鶻子的隼。鷹被用來捉兔，又稱為大鷹；隼用來捕雀，又稱為小鷹。許多貴族、騎士把馴養獵鷹看做是一種複雜、高雅的藝術。有人還專門寫了有關獵鷹的著作，比較有名的是德國國王腓特烈二世寫的《馴鷹的藝術》。成功地馴出一隻好獵鷹需要相當長時間，還要有耐心和經驗。馴鷹要從訓練雛鷹開始，而得到雛鷹就要到大樹頂上或懸崖峭壁上的鷹巢中去捕捉，或是在雛鷹剛剛飛離鷹巢時用網捕捉。馴鷹的第一步是訓練鷹能習慣站在馴鷹人戴著手套的手腕上。先把鷹關在黑屋子裡餵食，並反復對它講同一句話或哼同一曲調，這在以後就成為把鷹從空中召回的信號。等雛鷹情緒穩定後就把它遷到一間半明半暗的鷹

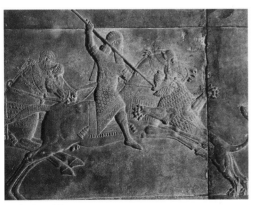

亞述國王獵獅。

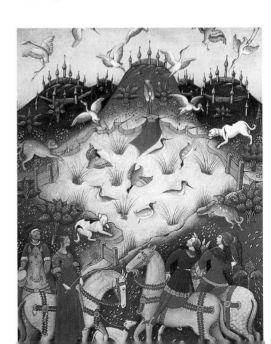

獵捕飛鳥。

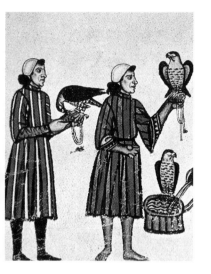

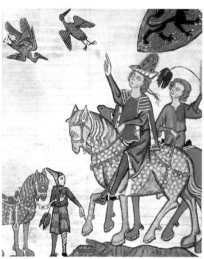

（右圖）放鷹。

室，鷹室裡有供鷹站立休息的棲木。再調養一段時間，在鷹習慣了與人交往後，就可以把它帶到野外去訓練了。當馴鷹人騎在奔跑的馬上，鷹能穩穩地站在他手腕上時，下一步的訓練是讓鷹從他手上起飛去攻擊獵物。先要用模擬的獵物訓練，做一隻假鶴，讓鷹撲過去，給它吃綁在假鶴身上的肉。等到動作熟練後再用真實的獵物練習，開始的獵物是家養的禽類，最後發展到捕獲野生獵物。這時馴鷹過程才算結束，這隻鷹就可以稱為獵鷹了。許多貴族、騎士把獵鷹看做是自己的寵物，有的還與鷹同居一室，在出行時也讓獵鷹站在手腕上與他們朝夕相伴。

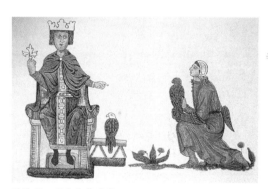

腓特烈二世與他養的鷹。

　　另外，中世紀貴族、騎士對獵狗的喜愛一點也不亞於獵鷹，而且就與人的交流而言，獵狗顯得比獵鷹更有靈性。被選中的獵狗要求體型細高，奔跑速度快。在每次外出狩獵時都有一群獵狗跟隨着主人，吠叫着為他們助威。在到了獵場後，獵狗就會被放出，讓它們嗅着獵物的蹤跡追擊，發現獵物後它們就與獵物撕咬搏鬥。在狩

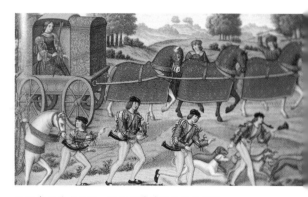

法國貴族外出狩獵，隨從們帶着聯絡用的銅號。

用弓弩射鹿。

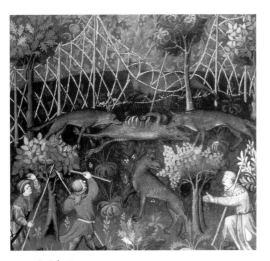

繩網圍獵走獸。

養鷹獵鹿

獵時常常需要獵狗與獵鷹配合默契，這就要在事先進行一些特殊訓練，將它們放在一起餵養，訓練它們相互合作去獲取獵物。在狩獵中有一種叫做 "溪邊鷹獵" 的做法，就是讓獵狗配合獵鷹在河邊捕捉野鴨。先放鷹在空中盤旋，然後由獵狗把野鴨追趕着哄離地面，再讓獵鷹從空中俯衝下來，捕捉獵物。

狩獵的最佳季節是深秋，因爲這時的獵物是一年中皮毛最好、膘肥體壯的時候。當然在其他季節貴族、騎士也會出來打獵，雖然這時獵物比較瘦弱，皮子容易掉毛，但他們喜愛狩獵不只是

爲了獲得皮貨、野味，更重要的是把它當作一種戶外運動，以增強體能，培養作戰技能。狩獵有一定的風險，因而對喜愛冒險的騎士很有誘惑力。

狩獵隊伍通常在天未亮時出發，到獵場時天剛好大亮，這是獵物出來尋找食物的時光。到獵場後，先要派一名狩獵經驗豐富的人帶着獵狗去林中探尋獵物蹤跡，其他人就在原地等待。被派出去的探獵者要仔細尋找動物留在地上的腳印和糞便，注意觀察動物留下的痕跡，還要靠獵狗的嗅覺去追蹤，以此判斷附近有些什麼獵物，然後用銅號通知等待的大隊人馬前來圍獵。

中世紀狩獵者獵獲的大動物主要是鹿和野豬。鹿膽小易驚，一般採用圍獵的方法，先借助獵狗把鹿趕到事先選定的圍獵場，在各路狩

驅趕獵物。

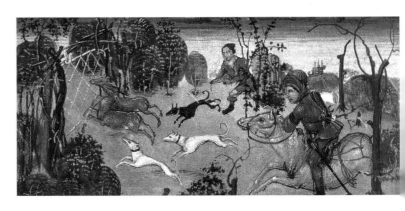

體育探源

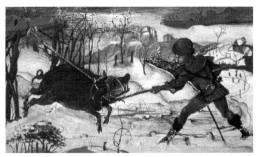

刺殺野豬。

獵者四面佈置好後，再放開成群的獵狗去追逐，最後由狩獵者用長矛、弓箭獵殺。野豬有尖利的獠牙，性情十分兇猛，追殺起來要麻煩得多。當一頭野豬被逼到絕境時，往往會困獸猶鬥，把獵狗甚至狩獵者挑死挑傷。在野豬被獵狗圍住後，狩獵者要盡快用長矛刺死野豬。野豬的皮很厚，有時身中十多根長矛，仍會在血泊中頑強抵抗。

這些被捕殺的獵物帶回去後要讓全體狩獵者分享，成為貴族、騎士宴會餐桌上的美味。而出產這些美味的森林獵場都是王室或是貴族私人的財產。他們嚴禁其他人不允許來獵場偷獵，派有專人在獵場看護，對違反禁令者處罰很嚴，偷獵者要被吊死或是砍斷手腳。英國國王亨利二世還頒佈過法令，規定任何找到迷途獵鷹不送還的人都要受到

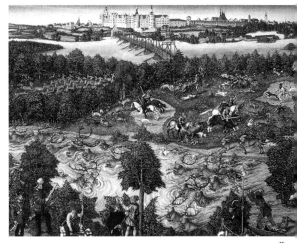

德國國王腓特烈三世獵鹿的場面。

嚴懲，要被割下一小片肉餵鷹。

到近代獵槍出現後，狩獵的風險大大降低，除獵犬還被使用外，獵鷹逐漸被淘汰。作為過去狩獵之風的一種遺存，今天騎着駿馬獵狐仍是一些英國人熱衷的一項戶外活動。狐狸狡猾機敏，不易捕獲，需要借助成群的獵犬經過長時間追逐才能獵獲。這大大刺激了人們的好奇心，同時還能體現獵狐者的機敏、耐心和強壯的體能。英國每年以體育運動的名義要捕獲上萬隻紅狐。2005 年，在動物保護主義者的壓力下，英國議會通過了禁止獵狐的法令，但遭到獵狐愛好者的強烈反對。

英國人獵狐。

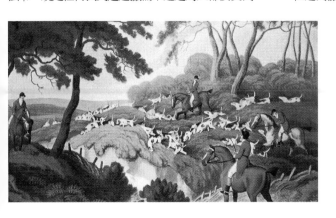

國際象棋

在世界上棋戲的起源很早，可以說隨着人類文明之光的初現，就有原始的棋類問世，供人們遊戲消遣。早期的棋大多是跳棋，在古代埃及、兩河流域和印度都曾經流行各種跳棋，玩法比較機械，棋子按照一定規則向前跳進，或以到達終點，或以吃掉對方所有棋子為勝。

而在現在世界上的諸多棋類中，國際象棋的影響最大，在東西方各國流行。對國際象棋的起源有很多傳說。一種說法認為，古羅馬的戰神馬爾斯為了博得山林女神凱瑟的歡心，發明了這種充滿智慧的遊戲。也有人稱這是一位古希臘將領的發明。因為國際象棋與中國象棋在棋子的設置和走法上有相似之處，如馬和車的走法基本相

印度古代史詩《摩訶婆羅多》插圖，畫面上描繪了印度的車、馬、象、步四個兵種。

古埃及法老拉美西斯二世的王后在下棋。

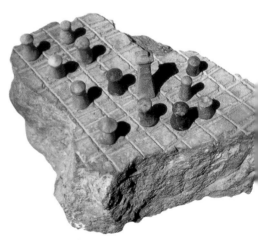

3,000多年前在印度流行的跳棋。

體育探源

刻在石板上的北歐維金人下棋浮雕。

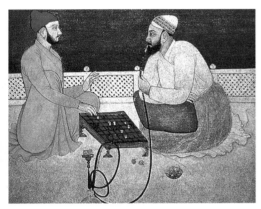

古代波斯人邊吸水煙邊下棋。

同，取勝方式也類似，因而有人推斷，國際象棋是由中國象棋演變而來的。這種說法有一定道理，但還缺乏充分的證據。

目前大多數體育史專家認為，國際象棋起源於印度。它與中國象棋一樣，是一種象徵戰場上軍事活動的棋類。據說在 2,000 多年前，古代印度曾爆發了一場戰爭，交戰雙方傷亡慘重。這場惡戰引起了一個名叫達依爾的有心人的思考。他厭惡這種殺人如麻的戰爭，就想發明一種用棋子在棋盤上打仗的遊戲，以棋局代替刀光劍影的戰事。於是，他就用木板製成棋盤，再用木塊製成棋子。達依爾用棋盤權充遼闊的戰場，把棋子當成作戰的將士，將那些逞強好勝的國王、貴族和軍人的興趣吸引到棋盤上來，從而避免了人們互相殘殺。

與這一傳說相對應，大約在公元 2～4 世紀，在印度各地流行一種名叫"恰圖蘭加"的棋戲。這種棋有四方同時在下，每一方的棋子有車、馬、象、兵四種。這四種棋子脫胎於古代印度軍隊的四個兵種，即戰車兵、騎兵、象兵和步兵，印度古代史詩中就有"四軍將士已排定"的詩句。下棋的四人分別坐在棋盤的每個角上，把自己的八個棋子擺在面前，各方依次走格，每個棋手走幾格由擲骰子來定。這種棋走法簡單，以吃光對方棋子為勝。因為盤上有四方，很容易出現兩三方聯合起來攻打一方的情況。

當時印度與西亞國家之間的交往比較多。大約在公元 6 世紀，"恰圖蘭加"傳到了波斯，隨後就在阿拉伯地區流行。這時它已演變成為叫"沙特拉茲"的兩人棋戲。不用擲骰子，雙方也不必"廝殺"到最後一兵一卒，只要把對方"將死"就可獲勝。同時，棋子和走法也逐漸多起來，還出現了許多招數。在幾百年的時間裡，這種棋的棋藝有很大提高，出現了許多著名的高手。在阿拉伯文學名著《天方夜譚》中就提到宮廷中有不少出色的棋手。公元 819 年，在阿拉伯帝國的首都巴格達還舉行過棋賽。

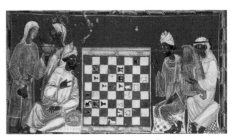

在西班牙生活的阿拉伯人下棋的情景。

國際象棋

體育探源

（左圖）波斯細密畫上的下棋場面。
（右圖）西班牙的一基督徒與一穆斯林在下棋。

國際象棋

從 11 世紀開始，歐洲的騎士發動了入侵阿拉伯地區的十字軍東征。在東征途中，騎士們學會了這種東方的棋戲，並把它帶回到歐洲。後來騎士所受的教育有"七藝"之說，其中之一就是下棋。經過近百年的傳播，這種棋戲傳到了歐洲各地，被正式定名爲"國際象棋"。在傳播過程中，國際象棋不斷變化，直到 15 世紀基本定型，形成了現在的比賽規則。歐洲最早的國際象棋棋譜是 1497 年在西班牙出版的《國際象棋排局集》。1575 年，西班牙舉行了第一屆國際性的國際象棋比賽，由兩位西班牙棋手和兩位意大利棋手對陣，結果西班牙棋手獲勝。

國際象棋的棋盤是由顏色深淺相間的 64 個小方格組成的正方形盤。棋子是立體的，分黑白兩色。雙方各有 16 個，分別爲王、后各一個，車、馬、象各兩個，兵八個。執白棋一方先走，以後雙方輪流走棋，直至終局。王每次限走一格，橫、直、斜都可以；后可橫、直、斜走，每次格數不限，不許越子；車可橫、直走，每次格數也不限，一般不許越位；馬每次先橫走或直走一格，然後再斜走一格，可以越子；象斜走，格

（左圖）16 世紀英國貴族孩子下棋打牌。

體育探源

北歐維金人用海象牙雕刻的象棋子。

數不限，不許越子。兵的走法比較複雜，初次走動可以直走一格或兩格，以後每次只能直走一格，不許後退，吃子方式是斜進一格。兵到達對方底線後升變爲后、車、馬、象中的一種。一方吃掉對方的王就算獲勝。

以後又經數百年的實踐，歷代棋壇高手不斷探索，國際象棋在 19 世紀有了飛躍式的發展，走法越來越規範、複雜，比賽規則更加完善，尤其是下棋的招數異常豐富。經過計算，國際象棋的前四步就有近 20 萬種走法，能夠擺出 7 萬多種不同的陣勢。和中國象棋一樣，國際象棋的殘局最見功夫，有些高明的棋手，在只剩下兩三個棋子時仍能堅持到底，戰勝對手。國際象棋的豐富棋路有助於鍛煉人的思維

1991 年中國棋手謝軍在比賽中奪得"棋后"桂冠。

能力，拓展思路。喜愛下棋的列寧曾形象地稱之爲"智慧的體操"。

1851 年，英國舉辦了第一屆正式的國際象棋大賽，冠軍是德國象棋大師安德森。這次比賽沒有時間的限制，結果使比賽時間拖得很長，以後就規定一場比賽每人所用時間不得超過兩個半小時，超時一律算輸。

中國象棋與國際象棋的下法有許多類似的地方，有可能在歷史上曾經互有影響。至於後來國際象棋什麼時候傳入中國，現在已難以確定。1882 年，中國人張德彝在國外遊歷時注意到國際象棋。他在日記中寫道：西方國家的象棋用木盤，縱橫八行，每界黑白相間。棋子用木或象牙製成，共有 32 子。他還具體說明了走法。1903 年，在上海出現了第一個國際象棋組織，取名爲"萬國象棋會"，參加者主要是在上海的外國人。由於中國有自己的象棋，國際象棋傳入後長

國際象棋

二戰期間英國飛行員用飛行的空隙時間下棋。

時間不受重視。近幾十年裡，國際象棋才廣爲傳播，1956 年被定爲正式比賽項目。近年來，中國棋手的技術水平提高很快，女棋手謝軍兩次獲得女子世界冠軍，摘得"棋后"桂冠，創造了國際象棋運動史上的奇跡。

運動不息

田徑以跑跳投擲爲主要運動形式，其歷史久遠，是最基本的體育運動。而且它也是分佈廣泛的運動項目，不需要複雜的場地和器材，在任何地方都便於開展。與在世界各地多元起源的田徑不同，體操則主要產生於近代的德國，並形成以使用器械爲主的德國體操學派。現在所用的大多數體操器械都最早產生於德國。直到19世紀，在許多德國人的心目中還認爲體育似乎就是體操。

球類是在現代得到迅猛發展的主要運動類別。足球號稱"世界第一運動"，可謂"球中之王"，是當今世界開展得最廣泛也最具魅力的運動。雖然足球最早起源於中國，但現代足球運動卻是在英國發展起來的。高爾夫球的情況與足球有相似之處。在中國古代早就有一種叫"捶丸"的球戲，以杖擊球，擊球入洞，可以看做是高爾夫球的前身。而現代高爾夫球運動最早卻是在英國的蘇格蘭牧羊人中發展起來的。這些牧羊人在牧場上以鞭桿打石子入洞，由此逐漸演變爲現在這種時尙高雅的紳士球戲。

橄欖球源自英國，是在踢足球時由一打球者情急中抱球而走產生的。後來橄欖球分爲英式、美式兩種，兩者明顯的區別是美式球員要披盔戴甲，穿着護具。網球雖說是起源於法國，但現代網球運動卻是在英國發展起來的。直到今天英國的溫布爾頓網球賽仍是世界上最有影響的大賽。乒乓球也是最早產生於英國，是由網球派生而來的，故而有"桌上網球"的綽號。由於中國在乒乓球運動中長期居於領先地位，它幾乎已成中國

的國球。

　　對球類運動美國也有其貢獻，並在體育史上留下了一連串美國發明人的名字。道布爾戴將棒球確定爲體育運動項目，漢考克再從中衍生出壘球，奈史密斯創造了籃球，威廉‧摩根受命研究出排球。這些都是在體育史上對後世有很大影響的球類，且對美國的影響更大，如棒球、籃球再加上橄欖球是美國當今最爲盛行的三大球。

　　登山是一項古老的運動，登高望遠的習俗早已有之。而現代登山運動則起源於歐洲的阿爾卑斯山區，後在登臨喜馬拉雅絕頂的征程中這一運動興旺發達。白雪皚皚，主要在北歐國家興起了滑雪運動，並形成了速滑、越野滑雪、跳台滑雪等多種項目。

　　以車輛疾駛作爲比賽項目在古代就有馬拉戰車的賽車，到現代則發展出新的賽車種類。由自行車發展爲自行車運動，由摩托車發展爲摩托車運動，由汽車發展爲汽車賽車運動，讓車手在風馳電掣中領略對速度挑戰的歡樂。

　　現代的划船運動可以分爲三類：划形如梭子的賽艇、皮革製的皮艇和如同獨木舟的划艇。西方一些大學間常舉行對抗性的划船比賽，給平靜的校園生活平添了多少情趣。與之相關的水上項目還有帆船運動，這更多的是要體現運動員操帆使舵的能力。

　　現代拳擊運動是對抗性極強的競技項目，分職業和業餘兩種，前者要表現拳手的勇猛兇悍，而後者更注重對拳手的保護。

運動不息

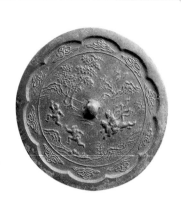

田徑話往

在這面古代銅鏡上有兩個人在奔跑。

田徑運動因其有着悠久的歷史被稱為"體育運動之母"。它是人類在長期的生產、生活中逐步產生和發展起來的。遠在上古時代，人類為了生存，就得使自己具備快速奔跑、敏捷跳躍和準確投擲的本領來同大自然鬥爭。原始人每天要走或跑很長的距離，跳過溝壑等自然障礙，並要用石塊、樹枝同野獸搏鬥。天長日久，人們不斷重複這些動作，便形成了走、跑、跳、投等各種技能。這便是田徑運動的雛形。

現代田徑運動的項目很多，主要可分為田賽和徑賽兩大類：人們通常把用高度和遠度計算成績的跳躍、投擲項目稱為田賽；把用時間計算成績的競走、賽跑項目稱為徑賽。

現在徑賽中的短跑有 100 米、200 米和 400 米幾種。古代參加短跑比賽的人不注意技術，也不講究姿勢。後來為了提高速度，人們開始注意短跑的起跑、途中跑和衝刺等各個環節的技術改善。比如起跑，開始是站立式。1887 年，有人從袋鼠後腿彎曲向前跳動的姿勢得到啓示，發明了"蹲踞式"起跑。為了在起跑時有牢固的支點，以加強後蹬力量，有人開始在地上挖起跑穴。不過在 1896 年的第一屆現代奧運會上，參加短跑的運動員起跑姿勢各不相同，有的兩腿左右分開，有的兩腳前後站立，有的用"蹲踞式"，還有的手持兩根木棒撐在地面上，真是各顯神通。後來"蹲踞式"才被廣泛採用。

中長跑比賽的項目包括 800 米、1,500 米、

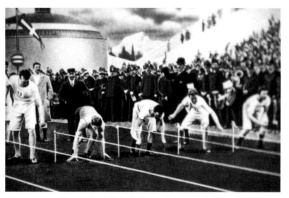

第一屆現代奧運會上各式各樣的起跑姿勢。

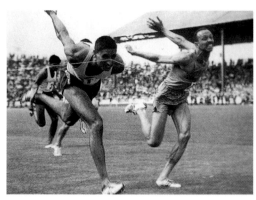

短跑衝刺時兩人只差一個鼻子的距離。

運動不息

（上圖）跨欄跑運動員。

（左圖）賽場上"馬家軍"主力隊員王軍霞。

3,000 米、5,000 米、10,000 米幾種。近代的中長跑運動起源於英國。18 世紀初，英國有些窮人為了掙錢糊口，經常在一些節慶活動中為觀眾表演賽跑，距離越長，收費越多。這就出現了職業長跑運動員。20 世紀前期，芬蘭運動員擁有中長跑的優勢。有個叫魯米的芬蘭青年，在 20 歲那年刷新了中長跑的全部世界紀錄。到 20 世紀末，在中國曾出現一支中長跑的勁旅——"馬家軍"。由馬俊仁教練帶出的女子中長跑隊，多次打破世界紀錄，震撼了世界體壇。

在短跑比賽中還有一種跨欄跑，它也是產生於英國。英國近代養羊業發達。據說在牧羊時，有些養羊人為了貪圖方便，經常不開門就直接從羊欄上跳進跳出。他們還會在平地上設置幾道同羊欄一般高的柵欄，看誰跑得快。這一遊戲逐漸演變為跨欄運動。最初的跨欄不講究姿勢，通常是跳過木欄。後來運動員創造了"跨欄步"，採用直腿跨欄技術，提高了成績。在 2004 年雅典奧運會上，中國運動員劉翔一舉奪得 110 米跨欄冠軍，跑出了這一項目的最佳成績。

在中世紀，跳躍屬於歐洲騎士最基本的技能訓練。他們經常進行跳劍練習，一人持劍平端，另一人跳過去。這樣跳很容易被劍刃拉傷，有人就想了個辦法，由兩人拉緊一根繩子，第三個人只要跳過這根繩子就行了。這便是最早的跳高運動。最初跳高採用的姿勢是"蹲跳式"，即從正面跑向跳高架，起跳後雙腿蜷曲貼胸越過繩子。1864 年，英國人柯奇採用"跨越式"跳過 1.7 米的高度。這一跳法採用斜線助跑，到橫杆下起跳

芬蘭優秀中長跑運動員魯米。

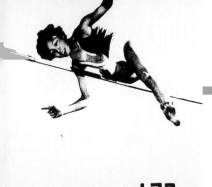

鄭鳳榮以"剪式"跳打破世界紀錄。

20世紀30年代的跳遠比賽。

後兩腿順序跨越而過。後來,法國人蒙納德發明了"剪式"跳法。它的技術要領是:起跳後,除伸直起跳腿外,還得伸展髖關節,過杆動作主要依靠身體的扭動來完成,兩腿成剪絞動作過杆。1957年,中國女運動員鄭鳳榮就是用剪式跳過了1.77米,打破了世界紀錄的。20世紀初,美國人霍林創造了"滾式"跳法,過杆時身體倒向起跳腿,在杆上呈水平姿勢,好像滾過橫杆。繼"滾式"之後又出現了"俯臥式",它因運動員過杆時身體成水平俯臥姿勢而得名。1970年,中國運動員倪志欽就是以這一姿勢跳過2.29米,打破了保持七年之久的世界紀錄的。1968年,美國運動員福斯貝里首創"背越式",蹬地後騰空轉體,頭在前,背朝後,雙腿高高拋起,飛過橫杆。這一跳法後被各國運動員採用。

19世紀還出現了撐竿跳高運動。最初的撐竿跳高實際是爬竿,運動員在比賽時將帶有鐵叉頭的竿子插入土裡,沿竿爬上去,然後越過橫杆。因為這種動作不能表現跳的技術,1889年規定運動員起跳離地後不得雙手交替向上爬。最有名的撐竿跳高運動員是前蘇聯人布勃卡。他曾每次增加1厘米,35次打破世界紀錄,因而被稱為"撐竿跳沙皇"。

歷史上最有名的跳遠運動員是美國黑人歐文斯。他首先突破8米大關,跳出8.13米的優異成績。他跳遠的特點是:在助跑10米後突然加速,起跳後向胸部屈膝,兩臂大幅度上擺,然後雙腳用力前伸落地。還有一種三級跳遠,是在助跑後連續作三種形式的跳躍:第一次是"單足跳",第二次是"跨步跳",第三次跳躍後雙腳落入沙坑。

"撐竿跳沙皇"布勃卡。

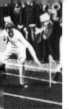

在主要的投擲運動中，除了鉛球以外還有鐵餅和標槍。它們出現得很早，在古希臘奧運會中都是正式比賽項目。19 世紀末，鐵餅運動開始復興。起先，運動員採用的是"希臘式"投擲法，靠腰部的轉動把鐵餅擲出去。後來又出現了"自由式"投擲法，借助身體快速旋轉所獲得的最大速度將鐵餅擲出去。因為與軍事訓練有關，投擲標槍在歐洲中古一度十分盛行。也是在 19 世紀末這一運動成為體育比賽項目。國際奧委會曾對標槍規格做統一規定：槍身以木料製成，槍頭以金屬製成，中間粗，兩頭細。還規定投擲時必須用一隻手持槍由背後經肩上投出。1956 年曾因標槍投擲引發了一場風波。這一年，西班牙運動員埃勞斯創造出一種"西班牙式"投擲法。他在投擲時不助跑，將標槍緊貼自己的脊背，槍頭朝下，突然轉身把槍頭揚高，連續旋轉

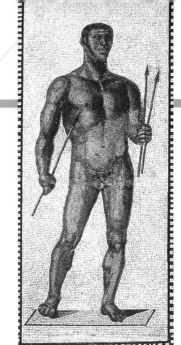

古羅馬標槍運動員。

兩圈後將標槍擲出。採用這一投擲法後標槍成績大為提高，甚至達到 100 米。世界體育界為之嘩然。在國際田徑聯合會宣佈這種投擲法無效後風波才算平息。目前男子標槍的世界紀錄是 98.72 米，看來突破百米大關已是指日可待。

田徑話往

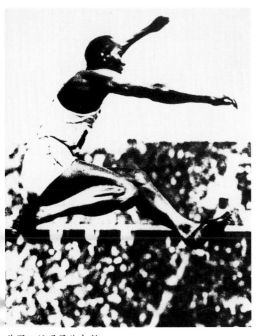

美國田徑明星歐文斯。

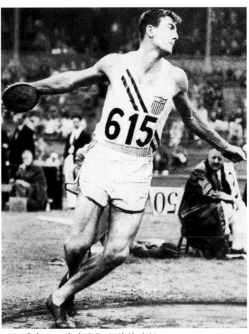

運動員在用"自由式"動作擲鐵餅。

體操滄桑

體操滄桑

"體操"一詞原出於古希臘語,意為裸體,這是因為古希臘人在鍛煉身體時多裸體,不過這裡所說的體操實際是泛指所有的體育活動。而後來的體操則是指徒手或借助器械進行各種身體操練的體育運動。體操很適合學校的體育教育。通過體操練習,不僅能夠健美體形,而且可以促進身體各部位的均衡發展,增強人的協調性和靈活性。

根據體操的用途不同可以分為基本體操和競技體操兩大類。基本體操以健身、醫療為目的,如隊列訓練、廣播體操、生產體操等。而競技體操則是一種在規定器械上完成動作,並根據動作難度、編排和完成情況等給予評分的運動項目。競技體操19世紀初興起於歐洲,有德國體操和瑞典體操兩大流派。德國體操流派重視器械練習,而瑞典體操流派則強調身體的均衡發展。

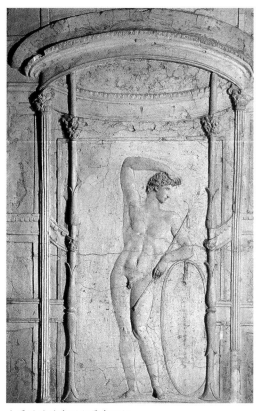

古羅馬浮雕中運動員在做操。

德國體操流派的創建者是古茨穆茨和路德維希·楊兩人。他們都當過教師。古茨穆茨在教學時已確定了許多體操技術動作,並使用了杆子、繩子、軟梯等訓練器械。路德維希·楊被稱為

古埃及神廟墻上刻有類似體操的畫面。

17世紀意大利城市中的爬杆比賽。

"德國體操之父"。他年幼時體弱多病，後因常在野外活動，騎馬旅行，體格變得相當強壯。他極爲強調體操運動的意義，認爲體操是國民教育的重要手段。1811 年，他帶學生在柏林郊外的哈森海德修建了一個體操運動場，設置了平衡木、雙杠、單杠、鞍馬等設備。1812 年，路德維希·楊還發起建立了"體操協會"，並在幾年後寫了體育專著《德國體操》。

19 世紀初瑞典也已創建了本國的體操體系。1813 年，瑞典首都斯德哥爾摩開辦了一所學校，由佩爾·林負責學生的體育活動。佩爾·林主張，體育運動的目的是強身健體，沒有必要刻意地去破什麼紀錄。他還對運動項目進行了分類，認爲要有目的地用某一運動去鍛煉身體的某一部位。在他的體操館中已有了跳馬、跳箱等一些器械。他的兒子哈慕爾·林繼續發展父親的事業，詳細制訂了瑞典體操的教學方案，規定了一些體操動作的標準和訓練方法。爲使練習多樣化，哈慕爾·林還設計了一些訓練器材，其中最有名的是肋木。肋木是將許多根圓形橫木平行排列起來，兩頭固定在框架上，在上面可以做各種身體訓練。

在體操器械中，最古老的要算是鞍馬和跳馬。跳馬的雛形源自中世紀。當時歐洲的騎士要掌握好騎術，首先要學會上馬、下馬，這就

德意志普魯士士兵正在木馬上訓練。

德國女學生上體操課。

19 世紀末美國小學生在教室裡做健身操。

要練跳馬，不過他們跳的都是活馬。後來還經常舉行跳活馬的比賽。爲了提高跳馬技藝，騎士們聘請專門的跳馬教師來教他們。爲了跳馬教學的需要，有的教師讓學生在跳活馬前先練習跳木馬。最早的木馬與眞馬差不多，有頭有尾，還有馬鞍。1719 年，有人將這種木馬加以簡化，把馬腿變直，馬鞍變成了兩個木環。1795 年，又有人將木馬的頭去掉。到 1818 年，路德維希·楊又把木馬的尾巴去掉，再給它包上牛皮，這就成了現在的鞍馬。而跳馬與鞍馬外形相似，只是沒有木環。它們的用途不一樣，鞍馬用於完成支撐擺動和旋轉動作，而跳馬則用於完成跳躍動作。

體操滄桑

前蘇聯的體操表演。

平衡木是德國教育家巴塞道在 18 世紀發明的。他為了訓練學生的平衡能力，讓他們在海上航行時也能不暈船，發明了左右搖擺的浪船式平衡木。到 19 世紀，這種原始的平衡木被改進為現在所用的樹幹式平衡木。單杠最早出現在 1812 年，是路德維希·楊受雜技藝人的表演器械啟發發明的。他先用木杠製成了一副單杠，後來木杠被改為鐵杠。雙杠也是他發明的。19 世紀中葉，柏林中央體校校長羅特施泰因認為雙杠很

危險，對青少年身體有害，主張不用這種器械。為此還引發了一場爭論。後來經過專家研究，認為雙杠符合人體的生理特點，是一種適於鍛煉的器械，這才在體操運動中被廣泛使用。吊環起源於法國，也是受雜技藝人表演的啟發而創造的。吊環最初被掛在有錢人的庭院裡，人們在上面做一些擺蕩動作，功能好似鞦韆，後來才被用於體操運動中。高低杠出現得較晚，是在 19 世紀末由雙杠改製的。

1881 年 7 月，國際體操聯合會在比利時的安特衛普成立。20 世紀 20 年代，國際體操聯合會將德國、瑞典兩個體操流派結合起來，確立了現代競技體操的項目。男子有自由體操、鞍馬、吊環、跳馬、雙杠、單杠六個項目，女子有自由體操、高低杠、平衡木、跳馬四個項目。自由體操是將徒手體操和技巧的若干動作編成一組，在規定的場地、時間內完成的一種體操項目。現行競賽規則規定，男子自由體操的成套動作應由平衡、用力、靜止等徒手體操和跳

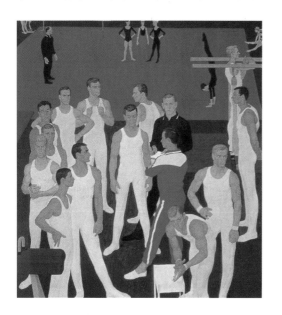

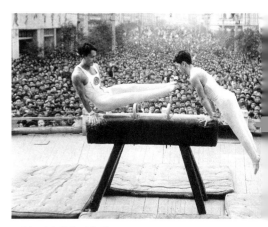

體操運動員街頭獻藝。

（左圖）日林斯基的畫作《蘇聯體操運動員》。

運動不息

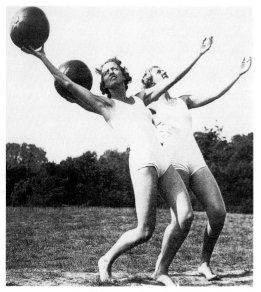

20世紀30年代德國女運動員做韻律操。

抗日戰爭時期新四軍戰士練單杠。

躍、屈身起、手翻、空翻等技巧動作組成。女子自由體操的動作有所不同,在比賽時還要求有音樂伴奏。

在體操運動中最具有美感的是藝術體操。這一項目源於19世紀末。當時歐洲出現了一種新的健身運動,即在音樂伴奏下進行各種身體運動練習。20世紀初,瑞士日內瓦音樂學院的教師

雅克·達爾克羅茲創編了一套韻律操,並從最初的徒手發展為使用各種輕器械的形式,在此基礎上逐漸演變為藝術體操。1962年,國際體操聯合會將其確定為比賽項目,並從1963年起開始舉辦世界藝術錦標賽,有團體操、個人全能賽和個人單項賽。藝術體操中使用的輕器械主要有繩、圈、球、棒和帶,因此比賽項目也就相應地有繩操、圈操、球操、棒操和帶操。

體操是近代從國外最早傳入中國的體育項目。首先傳入的是德國式兵操和器械體操。1908年在上海成立了中國體操學校。新中國成立後,體操運動得到迅速發展,先後編制了十多套廣播體操,在全國範圍推廣。另外,競技體操的水平也在迅速提高,湧現出李寧、馬燕紅等優秀運動員。中國現已成為世界體操運動的強國。

體操滄桑

藝術體操。

健美史話

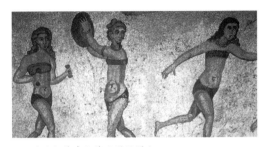

入浴前進行健身鍛煉的羅馬婦女。

健美是一項體育運動，其定義是採用有效的鍛煉方法，以發展人體外形的健美。健美愛好者以徒手或利用槓鈴、啞鈴、拉力器以及特製的綜合力量練習架等器械進行鍛煉，以發展肌肉，增強體力，改善形體並陶冶性情。

古希臘人對人體美的崇尚舉世聞名。他們認為，在世界萬物之中，只有人體的健美才是最勻稱、最和諧、最完美的。古希臘人喜愛採用各種體育運動進行人體美的鍛煉。男子習慣脫去衣服，渾身塗滿橄欖油，在烈日下鍛煉。當時以寬闊的胸部、靈活的脖子、結實的軀幹、隆起的肌肉以及輕快的雙腿為人體健美的集中體現。古希臘人崇尚健美蔚為風氣，曾有這樣一種說法："健美者無罪。"有人犯了死罪，竟會因身體健美而被赦免。留存至今的不少古希臘雕塑都體現了當時人的審美觀念。

古羅馬人也很重視身體的健美。城市裡有不少健身場所，最常見的是城裡星羅棋布的浴場。健身運動通常在洗浴前進行，主要有按

古希臘運動員在抹勻塗在身上的橄欖油。

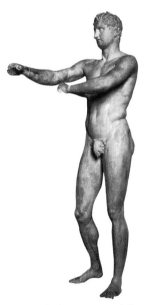

古希臘刮汗污男子雕像。

健壯的羅馬拳擊運動員。

運動不息

體態豐腴的唐代婦女。

摩、體操鍛煉等，還使用啞鈴一類的健身器械。在一些鑲嵌畫中可以看到，羅馬婦女竟身穿類似今天"比基尼"式的服裝，手握啞鈴，在進行健身鍛煉。另一健身場所是競技場。古羅馬詩人奧維德在《愛經》中勸告男子要常去競技場，以鍛煉出一身經日光長久曬成的古銅色皮膚。

在中國，唐朝是最注重人體健美的一個朝代。唐朝統治者將體健貌偉作為選擇官員的重要標準。另外，與過去審美觀截然相反，唐代還以

女子的豐腴健壯為美。以前流行的審美標準是"男以強為貴，女以弱為美"。六朝時的美女要求"儀靜體閒，柔情綽態，媚於語言"。而唐代一改舊規，崇尚形體健美。在唐代壁畫中描繪的舞伎，個個體格健壯，舞姿強勁有力，透露出壯美英武的神韻。而要想體格健壯自然就要經常參加體育運動。

由此可見，人體美的標準在各個時期是不一樣的。與唐代的審美品位不同，中國古代通常以"風擺柳腰，輕盈苗條"作為身段美的標準。據說，楚國國王偏好細腰的女子，國內竟有人為細腰減食忍飢以致餓死。意大利文藝復興時期的藝術巨匠達·芬奇經過研究，曾提出人體美的具體標準：人的頭長是身高的八分之一，肩寬是身高的四分之一，兩腋寬度與臀寬相同，大腿的正面等於臉寬……為此他還畫了一幅人體比例圖。

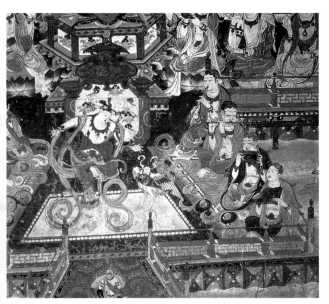

壯美英武的唐代舞伎。

達·芬奇畫的人體比例圖。

美國婦女在做
韻律健身操。

　　現代的健美運動最早是在 19 世紀末由德國人歐琴·山道倡導的。山道從小體弱多病，十歲那年，他父親帶他去意大利旅行。在博物館裡，他看到許多古羅馬塑像，雕塑人物都有着健壯的身軀。回來以後，他就決心效仿這些古人，也要練出一身結實的肌肉。他每天堅持鍛煉，起初沒有明顯的效果。在學習了人體解剖學後，他知道要有針對性地鍛煉，當一部分肌肉緊張收縮時，一定要讓其他部分的肌肉放鬆。經過十年苦練，他不但力大無窮，而且全身肌肉已經非常發達，可以與羅馬塑像上的人物比美了。1887 年，山道在倫敦與英國大力士薩莫松舉行了一場競賽。他在場上連續表演了幾個動作：單手把 280 磅重的啞鈴舉過頭頂；用粗鐵鏈纏着雙臂，並將啞鈴壓在胸上，然後一發力，鐵鏈崩斷；雙手舉起一匹高頭大馬，繞台走圈……這些絕技讓薩莫松看得目瞪口獃，只好認輸。1893 年，山道還在美國表演了與獅子搏鬥，在 2 萬名觀眾面前他把一頭雄獅摔在地上。經過這些表演，山道的名聲大噪。以後他就致力於向人們傳授健美的方法。他開辦了健美學校，專門教授他創造的健身鍛煉

用按摩器做健美練習。

法。一般經過三個月的系統訓練，身體各部位就會明顯增大，肌肉發達。

　　山道提倡的是男子健美運動，而女子健美運動的先驅則是比利時人艾思列塔。在 19 世紀後期的歐洲舞台上，往往在歌舞表演的間隙會穿插女大力士表演。讓她們舉起沉重的槓鈴，或是掙斷結實的鎖鏈。艾思列塔就是這樣的一位女大力士。有一次在表演時，她抓起槓鈴扛在肩上。這時從後台跑出五個男子，吊在她的槓鈴上，她面無難色地承受了這一巨大的重量。艾思列塔長得高大、健壯，雖然不一定符合現在的審美標準，但她是當時人心目中的女子健美楷模。在她之後還有個叫凱蒂的愛爾蘭姑娘，也是個大力士。不

運動不息

過凱蒂更注重在使自己肌肉發達的同時不失女性
的魅力。她注意鍛煉身體各部位的肌肉，以保持
體態勻稱。她可以算得上是現代女性健美的開山
鼻祖。

　　20 世紀 20 年代，健美運動開始在歐美各國
流行，後來逐步向其他國家傳播。現在已有了國
際性的健美比賽。1980 年，聯邦德國人維爾科
茨獲得男子健美的"宇宙先生"稱號。1979 年
舉行了第一屆世界女子健美比賽，美國人萊昂獲
得冠軍。30 年代，健美運動傳入中國，1943 年
在上海曾舉行過全市性的"上海健美男子比
賽"。80 年代起，健美運動在中國蓬勃開展。
現在中國每年都要舉辦健美比賽，並於 1985 年
參加了國際健美聯合會。

　　健美有獨特的比賽方式，它不是比某種技
能，而是比誰的體格最強最美。健美比賽按體重
分五個級別。有男女規定和自選動作。比賽採用
評分定名次，男子以肌肉發達和表演造型為主，
女子以表演造型和形體健美為主。由五名裁判評
分。裁判根據表演者各部分的肌肉是否勻稱、體
形的比例、肌肉發達程度、皮膚色澤、造型姿

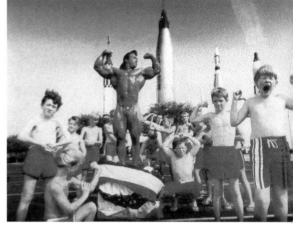

風靡美國的健美運動。

態、綜合印象等幾個方面評分。當五名裁判報出
評分後，記分員把最高分和最低分去掉，將剩下
的三個分相加，即為其應得的總分。

　　與健美運動有關的還有各種選美活動。評選
內容除表現形體外，還要展示才藝。如果剔除其
中的不健康因素，從提倡形體美與心靈美的角度
着眼，這類活動還是有一定意義的。

（右圖）中國的健美運動員。

在海邊舉行的選美活動。

運動不息

馬上英姿

郎世寧繪《馬術圖》。

馬是人類最早馴養的動物之一，從原始社會起，人們就馴養野馬作為坐騎，在原野上馳騁，這或許就是最早的馬術。

中國有着悠久的馬術運動歷史，相傳在春秋年間就有伯樂這樣精於相馬的專家。到戰國時期，比試奔跑速度的賽馬已成為重要的競技項目。有個賽馬的故事說的是齊國將軍田忌與人賽馬，著名軍事家孫臏給他出主意，以自己一方的下等馬對對方的上等馬，自己的上等馬對對方的中等馬，自己的中等馬對對方的下等馬，結果一負兩勝，贏得了比賽。

自從戰國的趙武靈王胡服騎射之後，騎術得

到大發展。西漢年間國家重視養馬，曾發佈優待民間養馬的政策，到漢武帝時已是"眾庶街巷有馬，阡陌成群"。當時仍風行賽馬，有一塊在河南出土的漢畫像磚《賽馬圖》上，描繪了兩個騎馬人身穿短衣，各自揚鞭催馬，在急速奔馳。後世的唐朝皇帝李隆基也很愛好馬術。他的宮廷中養有不少"舞馬"，這些馬可以在樂曲的伴奏下，腳踏節拍表演。有時他還會讓壯士舉起"一榻（床）"，讓"馬舞於榻上"。遼代人繪的《便橋會盟圖》是描繪古代馬術表演的佳作，表演的動作有立馬、背騎、鐙裡藏身、馬上倒立、馬上鐙技等，特別是畫中有一人在馬上抱鞍倒立，腳

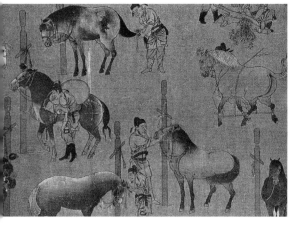

唐代《百馬圖》局部。

中世紀意大利佛羅倫薩的賽馬活動。

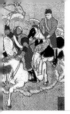

運動不息

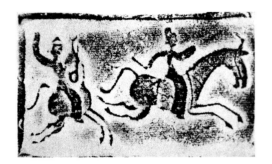

漢畫像磚上的《賽馬圖》。

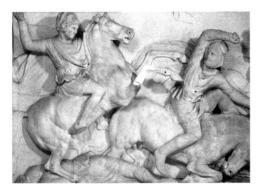

亞歷山大騎馬征戰浮雕。

蹬一根長棍，棍上又有一人在上面倒立，真是罕見的馬上絕技。清代宮廷畫家郎世寧還畫過一幅《馬術圖》，描繪了皇家舉行大規模馬術表演的場景。

外國的馬術運動源於古埃及，後傳到希臘，在古代奧林匹克運動會上賽馬是主要的比賽項目。傳說馬其頓國王亞歷山大精通騎術，從小就愛好馴馬。在他 12 歲那年，父王腓力二世出高價買了一匹叫"布塞勒斯"的好馬，但這匹馬性情暴烈。有一天，腓力二世命人將這匹馬帶到城外的空地上去調教。國王請來了好幾位馴馬高手。第一個馴馬師連馬都騎不上，第二個馴馬師勉強騎上馬背，結果很快被摔了下來。就在馴馬師們束手無策時，站在一邊的亞歷山大表示願意來馴馬，大家都放聲大笑，覺得這個孩子在說大話。腓力二世卻同意讓他試試。只見亞歷山大慢慢走近這匹烈馬，輕輕地抓住籠頭，把馬頭朝向太陽。他注意到這匹馬害怕自己的影子，一旦背對太陽，它看見自己的影子就會狂跳不已。亞歷山大用手輕柔地撫摸馬脖子，然後縱身一躍，跳上馬背。不管烈馬如何飛奔狂跳，他都緊緊地抓住韁繩，貼在馬背上不下來，就這樣終於馴服了這匹烈馬。後來亞歷山大當了國王，就是騎着這匹坐騎萬里遠征，一直到達印度。在這匹馬死後，他還用馬的名字命名了一座新建的城市，以作紀念。

16 世紀意大利騎術書中的插圖。

運動不息

世界各國都有一些自己的傳統馬術活動，在阿富汗流行一種叫"波茲坎什"的馬術競技項目。這一競技活動一般安排在平坦的草地上進行。草地中央兩隊騎手穿着不同的服裝，圍着一頭砍了頭的牛犢。當裁判員發令後，他們開始激烈地爭奪這頭牛犢，散在外圍的騎手拚命向場地中央擠。突然，一匹馬跪下前蹄，馬背上的騎手眼疾手快，將牛犢搶到手。在同隊騎手護衛下，他立即飛快地衝出去。而對方騎手則揚鞭策馬，箭也似地追上來。有的還從側翼想趕到前面去攔截，要把牛犢搶回來。得牛犢一方千方百計地要保住牛犢，或保護搶到牛犢者騎的馬，或攔住對手，不讓他們靠近。就這樣雙方擠成一團，你爭我奪，牛犢也幾次易手。經過反復爭奪，牛犢最終被扔進了得分圈，比賽才算結束，扔牛犢的那個隊獲勝。這一比賽原先搶的是山羊，"波茲坎什"一詞在當地語中意思就是搶羊。後來人們發現羊經不起爭搶，會被拉碎，所以就改為搶牛犢。在中國新疆的少數民族中至今仍有叫"叼羊"的馬術活動，就是以山羊為追逐物的。

到16世紀，歐洲的馬術運動已發展到較高水準。當時在意大利的那不勒斯建立了專門的騎術學校。在奧地利首都維也納有一所世界聞名的"西班牙騎術學校"。這所學校的名稱與從西班牙引進的優良種馬有關，早在16世紀在奧地利就建有種馬場。1763年，奧地利國王卡爾六世在維也納的王宮中成立了這所騎術學校。騎師在學校裡至少要接受長達六年的培訓才能畢業。學校長方形的表演場兼作訓練場，內部裝潢富麗堂皇，四周設有觀眾席。參加騎術表演的良種馬全身潔白，毛上泛着亮光，每匹馬大小高矮都差不多，匹匹膘肥體壯，配着金黃色的馬鞍。馴馬的騎師身着棕色大禮服，穿象牙色麂皮馬褲，腳蹬

馬上英姿

17世紀英國的養馬場。

英國郊外艾普森的賽馬運動。

維也納的西班牙騎術學校。

運動不息

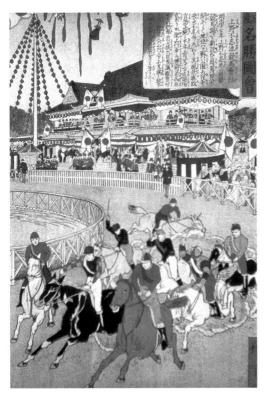

19世紀末日本東京上野公園的賽馬比賽。

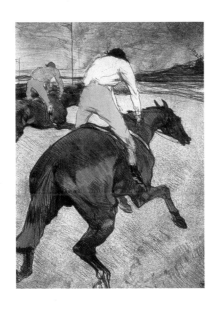

法國畫家勞特累克的作品《騎師》。

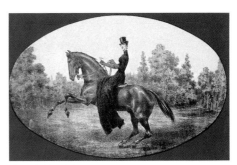

法國的馬術海報。

黑馬靴，頭戴尖角帽，英姿威武地騎在馬上。表演開始時，這些馬秩序井然地列隊入場，先向卡爾六世的畫像致敬，然後各就各位，在優美悅耳的圓舞曲中按照節拍翩翩起舞。其中最精彩的是"西班牙舞姿"，群馬抬起前腿，用後蹄旋轉、前進、後退、側走，舞步整齊而自然。

"西班牙騎術學校"對世界現代馬術運動的發展有重要影響。現代馬術包括騎術和賽馬，前者注重騎手的技術，如障礙賽馬和盛裝舞步賽馬，而後者則注重馬本身的能力。障礙賽馬要求在不小於 2,500 平方米的場地上設置十多道障礙，騎手要越過全部障礙。盛裝舞步賽馬在長 60 米、寬 20 米的場地上進行，騎手要做各種規定和自選動作，按姿勢、風度、難度等技巧和藝術水平評分。

西方流行的賽馬運動在近代一度曾傳到上海、天津這些通商口岸。在上海有用於賽馬的跑馬廳，每年春秋兩季各賽一次，每次都是三天時間。前兩天是賽馬，角逐出前後名次，最後一天是馬術表演，有跳牆、跳溝、跳欄這些障礙賽馬項目。這一天觀眾的人數最多，"仕女雲集"，"觀者如堵"，場內總是擠得水洩不通。

馬上英姿

運動不息

世界第一運動

在 1986 年的世界杯賽上馬拉多納高舉阿根廷隊剛獲得的大力神杯。

　　足球在各類體育運動中影響最大。一場高水平的足球賽往往牽動成千上萬球迷的心，還有無數的電視觀眾為之傾倒。所以它當之無愧地被稱為"世界第一運動"。足球之所以有這樣的魅力，與其本身的特點也有一定關係：足球運動員除守門員外其他人都不能用手觸球，這就有相當大的難度，因而它的技巧性很強；足球運動容易組織，對場地、天氣條件要求不那麼高，所需要的設備也很簡單；另外踢足球要靠臨場發揮，比賽時常會有意想不到的結果，增加了觀眾的懸念。

　　本書已經提到，足球運動應該是起源於中國，中國古代的蹴鞠就是足球，可惜沒有能很好地流傳、發展下來。而現代足球運動的發展主要是源自英國。

　　早在 12 世紀英國就有人踢球。1314 年，英王愛德華二世擔心年輕人會因愛好踢球而不重視射箭，影響軍隊戰鬥力，於是下令禁止踢足球。16 世紀英國女王伊麗莎白一世在位時，禁止倫敦人在城內踢球，違反者要受到坐牢的重罰。雖然王室多次禁止足球運動，但它卻在民間廣泛流傳。莎士比亞的劇本中曾提到有個神父，他的台詞中就說到過足球："有一種遊戲是年輕人玩的，他們用腳踢一個大球，讓它在地上滾，不往空中踢。"那時的球場長寬不定，球門上糊紙，作用相當於現在的門網，球員人數也不定。

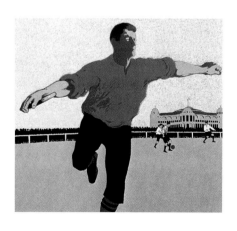

（左圖）1910 年德國足球比賽海報。

早期使用護腿板的足球運動員。

運動不息

英格蘭隊對蘇格蘭隊足球賽的海報。

19 世紀末在英國舉行的足球賽。

曼徹斯特聯隊。

1863 年 10 月 26 日，在倫敦的一個小酒吧裡，一些足球愛好者宣佈足球協會成立。這標誌着現代足球運動的誕生。在當天的會議上，這些人還邊喝啤酒邊討論了足球比賽的規則。他們對場地樣式、球門大小、球的規格、球員人數、裁判職責等都做了明確的規定。這一年，在倫敦舉行了第一次有規則的足球比賽。比賽雙方按規則踢球，踢得精彩激烈，而且還沒有了過去球場上的一些野蠻行為。

到 19 世紀末，英國的足球運動已相當普及，觀看足球比賽的人越來越多。觀眾的增加使得比賽場次逐漸增多，而且也刺激了比賽水平的提高。觀眾需要優秀的球員，而當時優秀的球員大多都集中在北部的蘇格蘭。於是南方的一些足球俱樂部便以優厚的待遇吸引北方的球員加盟，這就產生了早期的職業足球。

隨着足球運動的發展，足球的戰術也在不斷提高。這主要表現在足球戰術陣形的演變和發展上。最早的足球比賽陣形是英國人創造的"九鋒一衛"陣形，即九個前鋒、一個後衛。後來隨着運動員技術水平的提高，一個後衛很難抵擋對方九個前鋒的進攻，於是又出現了"七鋒三衛"和

世界第一運動

運動不息

倒勾射門。

"六鋒四衛"陣形。隨着攻防矛盾的尖銳，1930年英國人契甫曼創造了"WM"陣形。這是一個攻守平衡的比賽陣勢，主要打法是採用高中鋒中路突破，兩邊鋒邊線傳中，而在防守時則緊盯不放。1953年11月，英國隊在國內迎戰匈牙利隊，比賽結果匈牙利隊以6：3大敗英國隊。匈牙利隊用的是"四前鋒"陣形，兩內鋒突前，中鋒居後，開創了以攻為主的新打法。1958年，在第六屆世界杯足球賽上，巴西隊排出了"四二四"的新陣形，獲得了比賽的桂冠。這一陣形由四個後衛實行區域聯防，僅在進攻時兩邊插上助攻。兩前衛既是中場的組織者，又是防

皇家馬德里隊。

球星貝克漢姆拿着自己新出版的自傳。

守的攔截者。1974年，在第十屆世界杯足球賽上，荷蘭隊全攻全守的總體型打法轟動了國際足壇。這種打法要求防守平衡，講究整體配合，攻時全線壓上，守時全隊防備。

1904年，國際足球聯合會在巴黎成立，奇怪的是英國居然沒有參加足聯的成立大會，而是在兩年後才加入足聯，並還因意見不合幾次退出後再重新加入。現在世界上最重要的足球比賽世

1945年前蘇聯足球勁旅"狄納莫"隊去英國比賽。

湧現出像 AC 米蘭隊、曼徹斯特聯隊這樣的超級球隊，還有普拉蒂尼、貝克漢姆等一批明星球員。而現在南美洲是世界上惟一能與歐洲抗衡的足球發達地區。南美足球講求個人技術，運動員控球能力強，腳法細膩，動作靈活，同時整體配合嫻熟。在南美洲曾湧現出像貝利、馬拉多納這樣一些世界級球王。

現代足球是在 19 世紀末傳入中國的，在沿海一些大城市中開展。在 20 世紀前期也曾出現過一些優秀的足球運動員，如出生在香港的李惠堂。1925 年，他在菲律賓舉行的遠東運動會上為中國隊奪冠立下了汗馬功勞，被人譽為 "亞洲球王"。現在，中國的男子足球雖已有很大進步，但水平與世界足球勁旅相比還有相當距離。讓人感到奇怪的是，幾乎世界各國都很重視足球運動，而惟獨作為體育大國的美國卻很少有人關心足球，運動水平不高。

1977 年在一場足球賽中蘇格蘭隊戰勝英格蘭隊，蘇格蘭隊球迷欣喜若狂。

界杯賽就是由國際足聯主辦的。1928 年第三任國際足聯主席雷米特提議，每四年舉辦一次世界杯足球賽。1930 年，在南美國家烏拉圭的首都蒙得維的亞舉辦了首屆世界杯足球賽。這一比賽的獎杯後來就以雷米特的名字命名。雷米特杯為純金鑄造，它的造型是希臘神話中帶翅膀的勝利女神像。作為流動獎杯，獲得冠軍的國家可以保存四年，在下一屆比賽前再交還給國際足聯，但如果哪個國家連續三次奪冠，就能永久保留這個獎杯。1970 年巴西隊第三次奪冠，從而永遠獲得了這個獎杯。可惜的是後來這個獎杯被盜，被盜賊化成了金塊出售。1971 年，國際足聯又設計了新的獎杯，造型是兩個大力士雙手高舉着地球。這個獎杯是永久性流動獎杯，任何國家不管獲得多少次冠軍也不能永久保留它。

作為世界第一運動，足球在各大洲都很普及。據說足球最早的傳播英國海員功不可沒，他們在海外每到一個港口，都會在當地舉行表演賽，這就把這項運動介紹給了各國。歐洲一直是現代足球運動發展的中心，其打法基本屬於力量型，在戰術上講求簡練，注重實效，強調運動員要體能充沛，進攻速度快，拚搶兇狠。在歐洲曾

民國時期上海震旦大學足球隊。

世界第一運動

空中灌籃

西班牙神學院學生穿長袍打籃球。

籃球運動是目前世界上最為普及的運動項目之一。它是由詹姆斯‧奈史密斯發明的。奈史密斯是加拿大人，畢業於美國的普林斯頓神學院，後在馬薩諸塞州斯普林菲爾德市的基督敎靑年會學校擔任體育敎師。當時美國流行的兩大球類項目橄欖球和棒球都是戶外運動，不適於在冬季開展。1891 年，學校為了讓更多的學生參加體育活動，委託奈史密斯設計一種可以在冬季開展的室內球類運動，還要求不能用腳踢球。奈史密斯想起小時候玩過的"打野鴨"投擲遊戲很有趣，就仿效這種遊戲，改為將球投進一個固定的目標。他先想到的投球目標是木頭盒子，但在倉庫中卻找不到合適的盒子，不得已就用倉庫裡裝桃子的籃筐來代替。他把口徑為 36 厘米的竹籃掛在健身房略高於 3 米的牆上，用一個足球往裡投，籃球由此產生。

起初，奈史密斯設計兩個隊進行的籃球比賽沒有人數限制，兩隊人數相等就行。一開始玩籃球的兩隊是各九人，這是因為他的學生正好是 18 個人。此外對場地大小、比賽時間也未做嚴格規

有"魔術師"之稱的美國籃球明星約翰遜。

（左圖）籃球發明人奈史密斯。

運動不息

定。持球者可以抱着球跑到籃下投籃。投進一球
爲一分，看誰首先到達預定的分數就爲勝。有趣
的是由於籃子有底，每投進一球，都要用梯子爬
上去把球取出來。也有人用棍子把球捅出來或是
用牽繩彈出來，這樣很不方便，於是就把籃筐的
底去掉，最後演變爲現在通用的這種沒有底的鐵
圈網兜，從而增加了比賽的激烈性和對抗性。

　　1892 年，奈史密斯根據足球、曲棍球等球
類運動規則，制訂了 13 條籃球比賽的規則，主
要是不准帶球走，不准有粗野動作，不准用拳擊
球等，並規定上下半場各 15 分鐘(現在延長到 20
分鐘)。每隊參賽人數先是定爲十人，後來逐漸
縮減爲五人。起初籃筐後面沒有木頭籃板，由於
常發生球投不准飛出去砸到觀衆的事，就增加了
可擋住球的籃板。運動員在打球時發現，球借助
籃板也可以反彈入筐，有人就在訓練中專門練習
投這種籃板球。經過一段時間，運動員的球技日
益熟練。他們掌握了靈活的運球技術，能技巧高

超地帶球過人，準確地傳球，在不同的距離也能
一投便中。這一新穎的球類運動一出現就受到學
生的歡迎，奈史密斯的學生要以他的名字來命名
這種球，但他本人堅決不同意，於是就被命名爲
"籃球"。

　　1908 年，美國又制訂了全國統一的籃球規
則，對場地大小、球的大小、籃圈高度等都有了
明確規定，並用多種文字向世界發行，逐步使世
界各地都開展起了這項運動。在 1936 年的柏林
奧運會上，籃球被列入正式比賽項目。爲了讓奈
史密斯能去柏林觀禮，美國各地還組織了多場籃
球比賽，並把門票收入的十分之一作爲他去柏林
的費用。就這樣，奈史密斯偕夫人出席了柏林奧
運會，並親自爲籃球比賽開球。1932 年 6 月，
在阿根廷、希臘、意大利等八國的努力下，國際
籃球聯合會正式成立，總部設在瑞士的日內瓦。
1950 年，舉辦了第一屆世界籃球錦標賽，阿根
廷隊奪得了冠軍。

空中灌籃

美國"波士頓"隊球員比爾·羅
素投籃。

參加 1992 年巴塞羅那奧運籃球賽的喬
丹。

"凱爾特人"隊球星羅吉·劉易斯。

運動不息

比賽中的美國 "凱爾特人" 隊球員。

空中灌籃

部是來自紐約的黑人。他們打球與其說是體育比賽，不如說是娛樂表演，以其讓人眼花繚亂的控球技巧和令人驚嘆的投籃技術吸引觀眾。後來在美國的 "全國籃球協會" （NBA）的職業聯賽中又出現了 "半場人盯人" 和 "全場緊逼盯人" 戰術，使比賽更具觀賞性。美國的 "NBA" 職業聯賽是全世界水平最高的籃球比賽，目前有29個俱樂部的球隊參加比賽。這一聯賽的決賽階段自然就成了美國每年一度的 "籃球狂歡節"。在歷屆聯賽中湧現出了張伯倫、喬丹等著名選手，他們以高超的球技征服了觀眾，是真正的超級籃球明星。韋爾特‧張伯倫被公認為20世紀60～70年代美國最佳籃球投球手，平均每場比賽要得50分。他曾在一場比賽中創造了個人得100分的最高紀錄。邁克爾‧喬丹在籃球運動員中有着 "飛人" 的美譽。他曾經於1991～1993年三次率 "公牛" 隊奪取了 "NBA" 職業聯賽冠軍，隨後宣佈退役。後來他又於1995年重返賽場，並又一次帶領 "公牛" 隊取得了三連冠的好成績。他還兩次帶領美國國家籃球隊 "夢

現代籃球運動的戰術水平也在不斷提高。最初比賽各隊大都採用區域聯防，這樣既省體力，又能有效防守，但影響比賽的激烈程度。20世紀20年代，美國的 "凱爾特人" 隊在各地巡迴比賽，他們採用一種前所未有的快速進攻打法，讓觀眾感到很新奇。同一時期，著名的 "哈萊姆" 隊也在美國全國巡迴比賽。這個隊的球員全

（左圖）被稱為 "夢之隊" 的美國國家籃球隊。

（右圖） "夢之隊" 的三名球員在搶籃板球。

運動不息

之隊"參加奧運會,都獲得了金牌。

　1896 年,奈史密斯的學生、美國人蓋利來中國的天津介紹了籃球運動。此後,北京、上海等地也開展起籃球運動。籃球最初傳入中國時又叫"筐球",因爲當時的籃球架確實就是在兩棵樹上各掛一個竹簍筐子,這就是它被稱爲"筐球"的由來。1910 年,在國內的運動會上舉行了男子籃球表演賽,其後在全國各大城市的學校中籃球運動得到普及。1926 年以後,天津南開中學和北京師範大學的籃球隊崛起,不僅在全國經常奪冠,還分別戰勝了亞洲的一些強隊。球員們在技術上已能運用單手肩上投籃、雙手頭上投籃等新技術和短傳快攻、全場緊逼盯人等新戰術。抗日戰爭時期,各根據地的籃球運動也相當活躍,八路軍 120 師組織的"戰鬥籃球隊"就是一支有名的球隊。

　新中國成立後,籃球運動迅速普及,在學校、廠礦、部隊和農村都開展起來。中國國家籃球隊在亞洲屬一流強隊,多次獲得亞洲冠軍,在世界上也有不錯的成績,湧現出不少優秀運動

參加"NBA"職業聯賽的姚明。

員。中國籃球運動員姚明在 2002 年前往美國,加入了休斯敦的"火箭"隊,成爲繼王治郅之後第二個加入美國"NBA"職業俱樂部的中國球員,代表着中國籃球運動的發展已開始逐漸接近國際水平。

空中灌籃

(左圖)解放戰爭時期在戰鬥間隙舉行籃球賽的解放軍官兵。

(右圖)八路軍 120 師的"戰鬥籃球隊"。

空中飛球

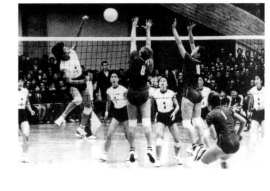

排球起源於美國，是由美國人威廉·摩根在1895年發明的。摩根曾經是籃球發明人奈史密斯的學生，畢業後他去馬薩諸塞州霍利奧克城的基督教青年會當體育幹事。在那裡，他想發明一種運動量適度、適合更多人參加的球類運動。在他看來，打籃球過於劇烈，打網球又受到人數的限制，都有不足之處。於是，他就在室內掛起一張網，用籃球膽當球，把人分成兩隊，隔着球網用手打來打去。這便是最初的排球，他起名為"小網子"。因為籃球膽太輕，在空中飄忽不定，而且球速又慢，他就請"司波爾丁體育用品公司"專門做了一種球，外表為皮革，內裝球膽，使用效果不錯。

1896年，摩根制訂了最初的比賽規則，允許一人多次觸球，全隊傳球次數不限，上場人數也不限，只要雙方對等就行，球不得落地。球員的任務是將球傳過網，使之落在對方場地內。這一年舉行了世界上最早的"小網子"比賽，每方五人參加。前來觀看比賽的哈爾斯戴博士向摩根建議，將這一球在空中飛來飛去的運動定名為"空中飛球"（Volleyball）。

1900年在摩根所定規則的基礎上，美國制訂了第一個正式的排球比賽規則，以後又多次改進，最終形成現在的六人制排球。每球得分，五

法國教士在神學院中打排球。

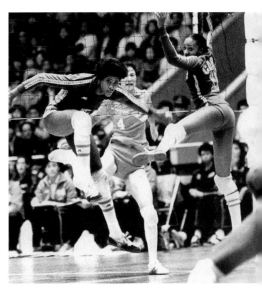

彈跳力極好的古巴女排。

運動不息

（左圖）有"東洋魔女"之稱的日本女排獲得東京
奧運會冠軍。

局三勝制。按照規則，每方把球打到對方場地前
傳球不得超過三次，一人不得連擊兩次，因而要
求打球速度快，使比賽顯得動感強烈。運動員有
時還採用魚躍動作救球，姿態優美。扣球方式也
越來越有效，扣球手先在網前高高跳起，一記重
扣把球扣死在對方場地內。因此，隊友的傳球要
準確到位。防守者也學會了攔網，開始是單人攔
網，後來是聯防，而進攻者則以佯攻迷惑對方。

　　排球運動在美國問世後，先傳到加拿大、巴
西等美洲國家，後來通過基督教青年會又傳到中
國、日本等亞洲國家。在第一次世界大戰期間，
美軍被派往歐洲作戰。由於排球運動被列入了美
軍的軍體訓練計劃，因而又隨着美軍的軍事行動
傳到了歐洲大陸。隨着排球運動的傳播，各國的

1981 年日本女排與前蘇聯女排在世界杯賽上對陣。

美國男排與前蘇聯男排在奧運會上交戰。

1937 年抗日軍政大學學生在延安舉行排球賽。

排球協會相繼成立。1947 年，有 14 個國家的排
球協會代表齊聚法國巴黎，成立了國際排球聯合
會。1949 年舉行了第一屆世界男子排球錦標
賽，1952 年又舉行了第一屆世界女子排球錦標
賽，以後每隔四年舉行一次。現在世界排球錦標
賽、世界杯排球賽和奧運會排球賽是世界排球的
三大賽事。

　　在以往的排球比賽中，歐美選手高大的身
材、出色的彈跳和扣殺力量往往成爲勝利的關鍵
因素，但在 20 世紀 60 年代，日本的大松博文採
用"魔鬼訓練法"，對運動員要求十分嚴格，採
取大運動量訓練，每次都要求負荷達到極限。
他還針對日本運動員身材矮小的特點，創造了
"勾手飄球"、"滾翻接球"等新技術。前者是
發一種飄動的下沉球，球發出後自身向前旋
轉，越過網後便立即下沉落地，使對方接球極

運動不息

1938 年八路軍戰士打排球。

空中飛球

1963 年中國男排在比賽中採用近體快攻新戰術。

在 1984 年奧運會上中國女排擊敗美國女排。

時的比賽每隊 16 人，每排四人，在場上排列整齊，因而被稱為"排球"。剛傳入時因其運動方式是以掌擊球，又被人稱為"掌球"。因為排球運動的設備簡單，在中國是比較普及的，不但在大城市流行，即使是在各革命根據地、解放區也常舉行排球比賽。新中國成立後，排球是發展比較快的一項運動。以前排球多以"力量排球"、"高度排球"佔優勢，以高打強攻為主，後來中國男排採用了以快球為中心的配合打法。在此基礎上，日本男排又發明了

易失誤。後者是倒地翻滾救球，要盡力救起對方扣過來的每一個球。經過他的數年訓練，日本女排一舉奪得了 1964 年世界錦標賽和東京奧運會女排比賽的冠軍，並創造了排球運動史上連勝 175 場的奇跡，一時間日本女排被認為是戰無不勝的"東洋魔女"。1965 年，在周恩來總理的邀請下，大松博文來中國擔任了一個月的排球教練。當時有人對他採用的嚴酷訓練有異議，周總理知道後抽出時間，兩次去觀看他的訓練，充分肯定他從難、從嚴、從實戰需要出發的訓練原則。

這一運動最早傳入中國是在 20 世紀初，當

"短平快"、"時間差"等打法，形成了一種配合默契、快速多變的亞洲型戰術風格。為了突破攔網，中國運動員在大力提高彈跳的基礎上還發展出衝飛扣球的打法，即起跳後在騰越過程中選擇適宜的突破口扣球。

1978 年，中國女排教練袁偉民想出一個訓練奇招：由男運動員組成陪打球隊，強化訓練女排。到 20 世紀 80 年代初，以中國女排為代表的全攻全守、快速反擊的打法應運而生。1981 年 1 月，中國女排在日本舉行的第三屆世界杯女子排球賽上，七戰七勝，勇奪冠軍，並湧現出郎平、孫晉芳等優秀運動員。這是中國在三大球

運動不息

（足球、籃球、排球）項目上首次奪得世界冠軍。接著，中國女排又在世界女子排球錦標賽、奧運會女子排球賽等重大比賽中連續獲得冠軍，創造了世界排球史上女子"五連冠"的奇跡。

與排球相近的還有一種叫沙灘排球的運動。沙灘排球也是起源於美國，出現在 20 世紀 40 年代。起先，美國加州海邊的救生員在海灘上豎起兩根木樁，拉起網繩打排球，創造了這一新運動。它很快就傳到巴西、法國等歐美國家，受到運動愛好者的喜愛。到 20 世紀 70 年代，沙灘排球在亞洲各國也流行起來。1976 年，在美國加州的帕里塞德斯海灘舉行了首次正式的沙灘排球比賽。1996 年在亞特蘭大奧運會上，沙灘排球被列入正式比賽項目。與普通排球相比，沙灘排球除有特殊的場地要求(要鋪厚度超過 40 厘米的細沙)外，還有比賽規則上的差異。沙灘排球賽每隊只有兩名隊員上場，沒有替補隊員，而且是以一局定勝負。運動員必須赤腳上場。女運動員身穿比基尼運動服，戴太陽眼鏡，在炎熱的陽光下比賽，成了賽場上一道亮麗的風景線。

沙灘排球賽。

在沙灘排球賽上救球的運動員。

（左圖）中國女排隊員組織進攻。

國球乒乓

乒乓球通常被認為起源於英國，是由網球派生而來的。19世紀後期，英國有些大學生從網球中得到啟示，在室內以餐桌為球台，拉上網，用羊皮紙貼面當拍子，橡膠或軟木塞作球，在餐桌上打來打去，便形成了一種叫"桌上網球"的遊戲。還有一種與此類似的說法。19世紀末，英國有個體育用品製造商，看到室外網球一旦遇到惡劣天氣就不能打，便想出個主意，把網球搬到家中的餐桌上來打。他把高背椅放在餐桌兩邊，中間掛上網子，用包上毛線的橡膠球在桌上打。

另外還有一種更富有故事性的說法。19世紀末的一天，有兩個英國紳士上飯店吃飯。他們在一個單間裡安頓下來，等服務員上菜。這時兩人想找點事做消磨時間，一人從地上撿起酒瓶的

弄堂乒乓賽。

軟木塞，另一人在桌上找到兩個煙盒。於是兩人就用煙盒蓋當球拍，把餐桌當球台，興致勃勃地將軟木塞打來打去。

以後，賽璐珞小球代替了軟木塞，羊皮紙拍代替了煙盒蓋，後又出現橢圓形的木拍，這項運動逐漸成型。賽璐珞小球本是美國孩子的玩具，1890年英國人吉布將這種球帶回英國，用來在桌子上對打。這種球與桌子和球拍碰撞會發出乒乒乓乓的聲音，有家體育用品公司就用"乒乓"作廣告詞為這種球宣傳，"乒乓球"由此得名。

1935年倫敦婦女在樓頂打乒乓球。

乒乓球比賽。

運動不息

小乒乓球愛好者。

1903 年，乒乓球拍有了重大變化。這年的一天，英國人古德走進一家商店，看見收銀員在佈滿小疙瘩的橡皮圓墊上數錢。他就求收銀員賣給他一塊這種橡皮墊，貼在自己的球拍上。結果在打乒乓球時他用這種新球拍連勝了好幾個比他強的對手。這種橡皮墊就是現在乒乓球拍上膠皮的雛形。

乒乓球運動對場地設備要求簡單，對參加者又沒有什麼限制，因而比較容易普及。1902年，這項運動被引入日本。第一次世界大戰後，英國建立了全國性的乒乓球運動協會，制訂出統一的比賽規則。此後，德國、印度等國又先後建立乒乓球協會，並於 1926 年在德國成立了國際乒乓球聯合會，同時舉行了第一屆世界乒乓球錦標賽。比賽項目逐漸發展為男女團體賽和男女單打、雙打、混合雙打七種。

在一定意義上，乒乓球技術是在球拍不斷革新的基礎上發展起來的。木板拍出現後，相繼還出現過光板的膠皮拍、海綿拍和正反兩面貼的海綿膠皮拍等各種球拍。而乒乓球運動最初的擊球動作只是用球拍推來推去，到 20 世紀初出現了攻球打法。等到膠皮拍問世後球可以產生一定的旋轉，出現了削球的打法。這種打法力求穩健、準確，在 20 世紀 50 年代前佔主導地位。當時世界乒壇主要是採用這種打法的歐洲選手在稱霸。他們只要靠穩削下旋球，力爭自己不失誤，等待對方失誤就可以取勝。如果雙方都這樣打，比賽時間會拖得很長。在第 11 屆世乒賽女子單打決賽時，比賽拖了很長時間都沒有結束，裁判要求用抽籤方法決定勝負，兩名選手又不同意，結果這屆比賽竟沒有產生出女子單打冠軍。鑒於這種狀況，國際乒聯決定修改規則，降低球網高度，限定比賽時間，鼓勵積極進攻，此後發展出在削球中反攻的打法。

20 世紀 50 年代後，日本選手崛起，特別是日本運動員中西義治發明弧圈球技術以後，給乒

世界冠軍張怡寧。

運動不息

中國發行的第28屆世界乒乓球錦標賽郵票。

容國團在第25屆世乒賽上獲得男子單打冠軍。

乒球技術帶來了新的革命。1952年，在第19屆世界乒乓球錦標賽上，日本隊使用厚海綿球拍，一舉奪得了四項冠軍。日本運動員採用遠台長抽加弧圈球的打法，結合快速的步法移動，擊敗了歐洲選手的下旋削球。

中國的乒乓球運動始於1904年，當時上海一家文具店經理從日本購買了乒乓球器材，並在店裡親自打球示範。剛開始乒乓球運動不被看做是體育項目，1930年就曾被當時的全國運動會拒絕作為比賽項目。那時的打球技術比較簡單，運動員只是站在近台推來推去，有人會做一些提拉動作，很少有對攻。新中國建立以後，乒乓球運動發展迅速。1959年4月，在第25屆世乒賽上，中國運動員容國團力克群雄，獲得了男子單打冠軍。此後，中國運動員多次獲得團體和單項比賽冠軍。1965年，在第28屆世乒賽上，中國男隊第三次蟬聯團體冠軍，莊則棟獲得了男子單打的"三聯冠"。從此，中國在乒乓球運動中一直居於優勢地位，乒乓球也成了中國的"國球"。

自20世紀60年代起，中國運動員創造了近台快攻的新打法。這種打法的優點是站位近，速度快，動作靈活，正反手運用自如。後來歐洲運動員也改變打法，以快攻和弧圈球為主，把旋轉和速度結合起來。以後中國的近台快攻打法又有所創新，如採用正反手高拋發球，在直拍快攻中結合弧圈球打法，並利用球拍兩面不同性能的膠皮搞旋轉變化，使乒乓球技術的發展迭現高潮。

在中國乒乓球隊中曾湧現出眾多優秀的運動員，有"乒乓魔女"之稱的鄧亞萍就是其中突出的一位。她身高只有1.5米，身材條件並不理想，但她通過刻苦努力，練就了一身精湛的技藝和良好的心理素質。她根據自身特點，緊貼球台，主動搶先連續進攻，不給對方起板的機會。

運動不息

虎將蔡振華。

1971 年周恩來總理接見來訪的美國乒乓球代表團。

奪冠之路。

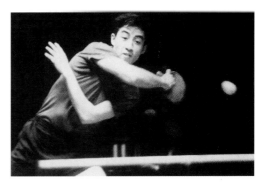

三次獲得世乒賽單打冠軍的莊則棟。

國球乒乓

她曾十多次獲得世界冠軍,在乒乓球運動員中位居世界排名第一達四年之久。

　　在中國乒乓球運動的歷史上,還有着一段因打球而引發打開中美關係大門的佳話。1971 年 4 月,在日本名古屋舉行第 31 屆世乒賽,中國乒乓球隊前去參加。4 月 4 日這天,美國隊員科恩錯上了中國隊的汽車。在車上,莊則棟友好地向他送了禮品。事後,美國隊領隊向中國代表團提出訪問中國的要求,這一要求得到了批准。幾天後,美國乒乓球隊來中國訪問,周恩來總理接見了美國隊員。隨後,美國總統尼克松宣佈中止對中國的貿易禁令。第二年,尼克松訪華,與中國簽訂《中美聯合公報》。這一特殊的乒乓外交被認爲是“小小銀球震動了地球”。

女將鄧亞萍。

時尚網球

法國畫家大衛的名作《網球場宣誓》。

網球運動起源於 13 世紀的法國，最初是法國教士在教堂迴廊裡玩的一種用手擊球的遊戲。當時的網球是把一根繩子繫在兩根柱子之間，兩人站在繩子兩邊，用手擊球，因而又稱爲"掌球"。球裡面裹着頭髮，外面包布，用繩子綑綁成球。這種球一度很流行。1245 年，有幾個教士因熱衷於玩球誤了唱聖歌，被大主教下令禁止在教堂裡玩球。不久，這種雛形的網球傳入了宮廷，供宮中的王公貴族娛樂消遣，並受到國王的喜愛。傳說網球運動員穿白球衣的習慣就與法國

國王路易十世打球的一個故事有關。有一天在去打球前，路易十世不小心掉進了麵粉桶，身上沾了不少麵粉。隨後他就去打球，朝臣們看着衣服白乎乎的國王，還以爲他在帶頭穿一種新式球衣，就紛紛仿效，都穿上白衣服去打球，久而久之成爲習慣。另外，路易十世的死也與打網球有關。1361 年的一天，他在打完球後喝了大量冷水，使得舊病突然復發而身亡。後來的查理八世是第二個因打網球送命的法國國王。他是在打球時不小心頭撞在球場的柱子上去世的。

後來網球的擊球方法有了改進，打球人先是戴上手套，在手套裡縫進一些小木片，這樣便於擊球，然後發展到用形狀像船槳的木板擊球，再發展到用球拍擊球，終於球拍在幾經變化後，演變爲定型的長柄橢圓形球拍。法國王儲曾把網球當禮品送給英王亨利五世，於是網球運動又在

(左上) 英國 16 世紀都鐸王朝時的男子雙打網球。
(左下) 法國 18 世紀末在貴族中流行的網球運動。

運動不息

網球運動海報。

表群情激奮。這時有人提議到網球館去,大家紛紛響應,去了專供王室成員打球的網球館,在那裡宣誓,決心與國王決裂。這一事件後來成為法國大革命的導火線。法國名畫家大衛還以此事為題材創作了一幅名畫《網球場宣誓》。

1873 年,英國軍官溫菲爾德改進了網球運動,他將比賽從室內改在戶外的草地上進行,並出版了《草地網球》一書,介紹網球運動,還確定了場地的大小和球網的高度,溫菲爾德因此被譽為"現代網球之父"。1875 年,英國正式制訂了網球比賽規則。這一年被認為是現代網球運動的誕生年。1877 年 7 月,英國在倫敦郊外的溫布爾頓舉辦了草地網球冠軍賽,以後每年舉行一次。

網球的打法與乒乓球類似,但不同的是網球既可以打從地上第一次跳起的球,也可以打沒落

英國宮廷中開展起來,這時場地中間的繩子已被繩網所代替。

對網球運動規範化最早做出貢獻的是法國人福布特,他在 16 世紀末整理出一套比賽規則。這時網球在法國已很普及,許多城市都有網球館。在法國歷史上還有一個與網球館有關的重要事件。1789 年 5 月,在巴黎郊外的凡爾賽召開了由法國三個等級(教士、貴族和有產者)代表參加的三級會議。因第三等級代表在開會時觸怒了國王,6 月 20 日國王下令關閉會場。這一天上午,被攔在會場外的第三等級代

在印度的英國人舉行網球聚會。

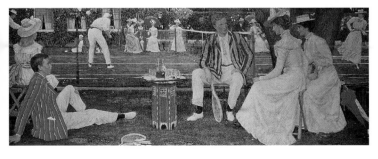

網球場是紳士淑女社交的理想場所。

時
尚
網
球

地的空中球。在規則上，凡是擊球觸網和出界就算失分。發球必須站在端線外，把球發在對角的發球區內。發球失誤一次後還有一次機會。輪到發球的一方必須發完一局，才能輪到對方發球。每局四分，任何一方先勝六局者就算贏一盤。正式國際比賽男子採用五盤三勝制，女子採用三盤兩勝制。現在的球場除了草地球場外，還有硬地、紅土地、塑膠等類型的球場。球是白色或黃色的橡膠球，富有彈性，球外表是毛質纖維，裡面空心。

　　1874 年，有個叫奧特布里奇的美國婦女在國外看到英國人打網球，就想在美國也開展這一運動。於是，她從英國進口了一些器材，在美國建起了第一個網球場。1881 年，美國成立了草地網球協會，並舉辦了首次網球比賽。1900

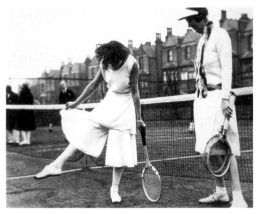

1933 年英國女運動員在展示她的網球裙褲。

年，美國人戴維斯為 "國際網球團體錦標賽" 捐贈了一隻純銀的鍍金大缽，作為永久性的流動獎杯，因而這一比賽又被人們習慣地稱為 "戴維斯杯網球賽"。第一次 "戴維斯杯網球賽" 在美國舉行，僅有英美兩國運動員參加，以後參加的國家越來越多，影響也越來越大，已成為參加國家最多的團體比賽。

　　目前，世界上最有影響的個人參加的比賽有四大網球賽，即 "溫布爾頓網球錦標賽"、"法國網球公開賽"、"美國網球公開賽" 和 "澳大利亞網球公開賽"。這些比賽對符合資格的職業和業餘選手開放，只要進入種子選手排名就能參加。能在一年內連續獲得這四項賽事冠軍的選手可獲得 "大滿貫" 的榮譽稱號。1937 年，美國的巴奇成為第一個 "大滿貫" 優勝者。

　　網球是一項職業性比較強的體育運動。很多網球選手年幼時就上有名的網球學校，拜名教練為師。運動員一旦在有影響的網球大賽中取勝，就可獲得高額獎金，足以確保他們生活無憂。網球運動的另一特點是其時尚性，運動員身着漂亮的網球服，姿態優美地在場上揮拍

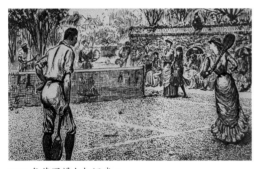

1883 年英國婦女打網球。

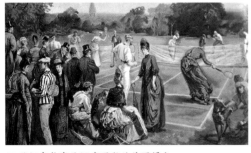

19 世紀末熱衷於網球運動的美國婦女。

運動不息

1934 年女選手已穿短褲比賽。

在漢城奧運會上獲得金牌的聯邦德國網球明星格拉芙。

了中國，當時各種新引進的球類被籠統地稱爲"拋球"。清末上海出版的《點石齋畫報》稱有一種拋球，"以乳膠製成，拋者各持一軟拍，往來交擲"，這顯然就是網球。網球運動在中國最初只在沿海城市的少數富人中開展，後來在一些學校也有人打網球。1924 年，中國派出三名運動員參加"戴維斯杯網球賽"。他們是第一批參加重大國際比賽的中國網球運動員。1989 年，美國華裔選手張德培在"法國網球公開賽"上獲得男子單打冠軍，當時他只有 17 歲，是四大網球賽歷史上最年輕的冠軍。2004 年，在希臘雅典舉行的第 28 屆奧運會上，中國選手李婷、孫甜甜獲得網球女子雙打冠軍。

擊球，特別引人注目。另外，過去西方國家上流社會的有錢人喜歡把打網球當作與人交往的機會，常是邊打球，邊野餐，度過一段快樂的時光。

從 1896 年第一屆現代奧運會開始，網球曾連續七屆被列爲奧運會項目。後因國際網球聯合會與國際奧委會在職業運動員參賽問題上發生爭執，於 1924 年被取消了網球參加奧運會的資格。1988 年漢城奧運會時，網球又重新被列入奧運會比賽項目，並允許職業運動員參加。

19 世紀後期，在上海的外國人把網球傳入

LE PONT DES SPORTS

設在豪華客輪頂層的網球場。

爭搶橄欖球

英國橄欖球比賽海報。

足球號稱"世界第一運動",但在美國並不流行,在美國風行的是另一種叫"美式足球"的橄欖球。在美國,每到周末,電視機裡都要播放橄欖球比賽的實況。披盔戴甲的運動員擠成一團,在激烈地爭搶橄欖球,球迷們則如癡如醉地觀看,把它當作一種充滿刺激的藝術享受。這就是有着"美國第一運動"之稱的橄欖球運動。在美國人喜愛的三大體育運動中,橄欖球超過籃球和棒球,居於首位。

實際上,被美國人當成"國球"的橄欖球起源於英國。它在英國又叫"拉格比足球",因英國拉格比市的一所中學是橄欖球運動的誕生地,故而得名。在這所學校的校園裡現在還立着一塊石碑,碑座上有一個橄欖形狀的石球,上面刻着:"此碑紀念埃利斯的勇敢行為,他不顧當時足球規則的規定,就這樣創造了有顯著特點的拉格比足球比賽。"據說在 1823 年 11 月的一天,拉格比市這所中學的球場上正在舉行一場足球賽。在激烈的比賽中,有個叫威廉·埃利斯的學生在場上因久戰無功,心中不免有些急躁,於是便跳起來用雙手接住球,抱着球直奔對方球門,把球扔進了球門。全場觀眾頓時目瞪口獸。這顯然是犯規行為,但卻給人啟示,似乎也可以這樣打球。久而久之就產生了這種新的球類運動,既可以用腳踢、手傳,也可以抱住球奔跑。因拉格比足球的外形是橢圓形的,外表像個橄欖,所以又叫橄欖球。

1839 年以後,橄欖球運動在劍橋大學等一些英國大學開展起來,校際間還舉行一些比賽。1871 年成立了英國拉格比足球協會,並由當時參加協會的 17 個俱樂部共同商定了比賽規則。此後,橄欖球很快就傳入了歐洲各國和美國、加拿大、澳大利亞、新西蘭等國。

運動不息

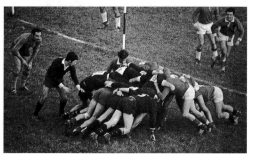

橄欖球比賽中的爭球場面。

橄欖球曾被列入 1924 年奧運會比賽項目。

方運動員立即扭成一團，在人身體的擠壓下，球一時看不見了。但在一陣僵持之後，突然有個人抱着球從人縫中鑽出來，把球傳給無人盯防的隊友。於是又是一隊人呈扇形帶球向前推進，另一隊人拚命攔截。如此周而復始的場面，動感強烈，引人入勝。

這一運動被譽為"勇敢者的運動"，很受觀眾喜愛。橄欖球運動能夠吸引人有這樣一些原因。首先，它的比賽場地大，觀眾可以多達幾萬人，甚至十幾萬，自然就容易有影響。再者，從觀賞角度看，這也是一種很有看頭的運動。我們常在橄欖球場上看到這樣的場面：運動員們呈一個扇面在場上散開，互相快速用雙手傳球，同時又嚴格地成一條線向前推進。他們之所以要排成橫隊前進，與橄欖球的越位規則有關。在橄欖球比賽中，只要進攻方的任一隊員超過自己一方持球的隊員，就算越位。另外，比賽中經常會出現爭球的壯觀場面。球員們一旦發現有人持球，就拚命去搶，很快就會被裁判判罰爭球。爭球時雙方隊員並肩站成一橫排，面對面躬着身子互相頂肩，中間形成一條通道。裁判將球扔進通道，雙

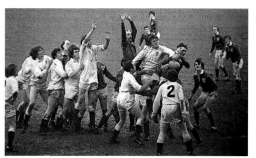

英國隊對愛爾蘭隊的橄欖球比賽。

爭搶橄欖球

在英國威爾士舉行的橄欖球比賽。

每逢橄欖球比賽觀眾總是人山人海。

橄欖球傳入美國後在比賽規則上進行了重大改革，由此橄欖球分成美式橄欖球和英式橄欖球兩種。而對這一改革做出重大貢獻的是美國人沃爾特·坎普。橄欖球原來的規則是：上場的隊員是 15 人，沒有候補隊員，即使運動員受傷也不能替補。比賽分上下兩半場，各 40 分鐘。運動員不戴頭盔，不用護具，穿着普通的足球運動服。比賽開始把球放在雙方前鋒線中間的爭搶位置，以後就是自由拚搶。雙方前鋒都力爭將球先

全身披掛的美式橄欖球運動員。

（右圖）在場上盡力爭搶的橄欖球球員。

美國影星勞埃德在影片中扮演一個愛好橄欖球的大學生。

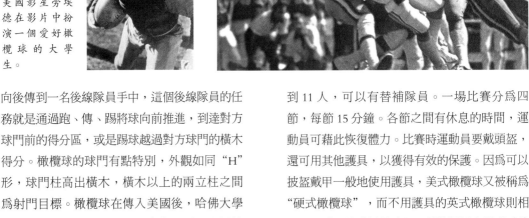

向後傳到一名後線隊員手中，這個後線隊員的任務就是通過跑、傳、踢將球向前推進，到達對方球門前的得分區，或是踢球越過對方球門的橫木得分。橄欖球的球門有點特別，外觀如同 "H" 形，球門柱高出橫木，橫木以上的兩立柱之間為射門目標。橄欖球在傳入美國後，哈佛大學學生很快就在場上採用楔形密集隊形，將橄欖球運動變成了一種動作粗野的競賽。場上的衝撞野蠻，常有人因推擠而受傷，或是被弄得殘廢，甚至傷重致死。

當時是耶魯大學學生的沃爾特·坎普注意到了這一運動存在的缺陷，1880 年提出了自己的改革方案：首先將橄欖球場上的人數由 15 人減到 11 人，可以有替補隊員。一場比賽分為四節，每節 15 分鐘。各節之間有休息的時間，運動員可藉此恢復體力。比賽時運動員要戴頭盔，還可用其他護具，以獲得有效的保護。因為可以披盔戴甲一般地使用護具，美式橄欖球又被稱為"硬式橄欖球"，而不用護具的英式橄欖球則相應地稱為"軟式橄欖球"。另外還採取並列爭球法開球，把球放在雙方前鋒線中間的位置上，由中鋒開球，將球迅速後傳後開始比賽。沃爾特·坎普還創造了一種"死球"的規則，如果某隊連續三次不能將球向前推進五碼以上，就是死球，必須放棄。這樣就避免了場上出現球員們因單純控制球耗費時間的情況。對球員的爭搶也做了限

運動不息

持球奔跑的
運動員。

美國路易斯安那超大型室內橄欖球場。

爭搶橄欖球

制，只允許在腰部以下擒抱對方的持球隊員，不能打、踢、絆，或從背後發動攻擊。防守方對對方不持球的隊員，只能正面阻擋。持球隊員可用手臂推開防守隊員，以求解脫。其他進攻隊員為了使持球隊員順利向前奔跑，可肩撞、身擋防守隊員，為持球隊員開路。他提出的這些改革措施，使得橄欖球運動的規則更為合理，既保留了原先的粗獷風格，又增添了新的講求技巧的特點，還使其更加安全。

起初，沃爾特·坎普制訂的新規則並沒有立即推行，在橄欖球比賽中仍常有人傷亡，僅在1903年一年中就有44名球員死亡，以致有的大學禁止開展這項運動。情況糟糕到連總統都來關注這件事，下令調查。在這種情形下，20多年前制訂的規則被強制推行，使得橄欖球運動絕處逢生，終於發展成為最受美國人喜愛的體育運動。

在美國密歇根大學舉辦的橄欖球比賽。

運動不息

古今高爾夫

高爾夫球是當今世界上流行的一種體育運動。它是在一片自然風光中進行的，腳下是綠草如茵的曠野，微風吹拂着清澈的湖水，頭頂上廣闊無垠的天空藍得如同大海。在這樣的環境中，人們輕鬆自如地一邊欣賞自然美景，一邊揮杆擊球。白色的小球劃過半空，落進前方的小洞中。這種運動使人心曠神怡，性情得到陶冶，體力得到恢復，因此吸引了眾多的愛好者。

西方體育史專家一般認爲高爾夫球起源於蘇格蘭（現爲英國的一部分）。其實這項爲西方人迷戀的運動，它的眞正的源頭是在東方的中國。早在公元 10 世紀中國就有類似的運動，叫做

《蕉蔭擊球圖》中表現的兒童學打球。

"捶丸"。"丸"就是球，"捶丸"則是用棍棒打球。捶丸的遊戲規則是在地上挖一連串球窩，比賽雙方用球棒向窩中擊球，以擊球次數少的一方爲勝。這與現代高爾夫球的打法很相似。

捶丸有悠久的歷史。這一運動很可能是從腳踢的蹴鞠和騎馬杖擊的馬球發展而來的。在捶丸之前唐代有一種叫"步打球"的球戲，玩的時候分成兩隊，用杖擊球，以球攻入對方球門爲勝。由這種步打球逐步演變就成了捶丸，由擊球入門改爲擊球入球窩。據史料記載，在南唐時民間已流行"穴地爲球窩"的捶丸。後來的北宋皇帝徽宗和金朝皇帝章宗都愛好捶丸，用錦囊盛球，用彩棒擊球。

在元代，捶丸曾盛行一時。現存於山西洪洞縣廣勝寺的壁畫中有一幅元代捶丸圖。壁畫中位於雲氣和樹石間的球場上，有兩個男子身穿朱紅色長袍，右手各握一根短柄球杖，杖端爲圓球形，其中一人正俯身做擊球姿勢，另一人側蹲注視着前方地上的球窩。壁畫中還有兩個穿綠衣的隨從，其中一人在向擊球人指點着球窩的位置。元代還出現了一本由寧志老人編寫的捶丸專著《丸經》，書中詳盡介紹了比賽規則、場地、器具和打法。場地多設在野外，地勢要有凹凸阻礙，在地上挖一些比球稍大的穴洞，旁邊插上彩

《明宣宗行樂圖》上的捶丸場面。

運動不息

唐代青釉陶打球童子像。

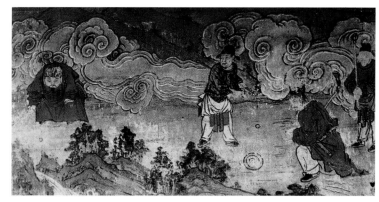

元代洪洞廣勝寺壁畫上的捶丸擊球圖。

旗作爲標記。在場上畫出一個一尺見方的平地，作爲"球基"，第一擊必須把球放在球基內擊出，以後在球停止處接着打。球用贅木製成，所謂"贅木"是指樹上結成贅瘤的部分，這種木頭堅硬無比，不容易擊碎。球棒按照製作方式分爲好幾種，分別用來打地滾球和高空球。球棒的製作很講究，用竹或木製成後再用牛筋、牛膠加固。參賽人數可多可少，最多的"大會"爲十人，最少的"單對"是兩人。比賽過程中，每人三棒，三棒都將球擊入穴中得分。

到明代捶丸的影響已不如前代，但仍在宮廷中流行。《明宣宗行樂圖》中就有這位皇帝在宮廷中做捶丸遊戲的場景。圖上畫了不少插有彩旗的穴洞，在亭子內外還放了球棒。從圖中可以

看到，因爲是在宮廷中嬉戲，就在場地上設置一些障礙以代替野外的天然環境。捶丸運動活動量不大，又有怡悅精神、調養血脈的作用，所以在明代是婦女喜愛的娛樂項目。明代畫家杜堇繪的《仕女圖》長卷中也有捶丸的畫面。三個貴族婦女各自手持球棒準備擊球，中間是一球一窩，身後有婢女侍立，拿着備用的球棒。在清代，因爲滿族貴族喜愛騎射狩獵，不重視這種球戲，捶丸運動也就逐漸衰落了。

近年來中國學者對史料做進一步挖掘，發現高爾夫球與捶丸有驚人的相似之處：都以球穴爲擊球目標，場上都有指引方向的標誌旗，球場都注重利用天然地勢。因而可以認定高爾夫球的源頭應該是在中國。

《仕女圖》上婦女在捶丸。

運動不息

西方學者一般認為高爾夫球最早流行於蘇格蘭。在蘇格蘭格羅斯特大教堂的一塊 14 世紀的彩色玻璃上，就清晰地畫着打高爾夫球的場景。當地傳說高爾夫球是由一種蘇格蘭的牧羊人球戲發展而來的。放牧空閒時，牧羊人就在綠茵茵的草地上，用牧羊鞭桿擊打石子，將其擊入洞穴。後來鞭桿演變成球桿，石子被球代替，而牧羊的草場則演變成球場。由於天氣寒冷，牧羊人在玩這種遊戲時經常要飲酒取暖。每擊一次石子就飲一口酒，打完 18 個洞穴，酒正好喝完，於是就形成了後來一場高爾夫球賽必須打 18 洞的規則。15 世紀時，這一活動在蘇格蘭玩的人已很多，國王詹姆士二世曾要求議會限制這一運動，以免人們玩物喪志，影響練習射箭這樣重要的事。最早的高爾夫球是石頭的，後來改用裡面填充羽毛的皮球，現在則用表面有齒紋的硬質橡膠球。最初的球棒為枸棒，後來發現它打不出遠

中世紀蘇格蘭牧羊人空閒時以打石子入洞為遊戲。

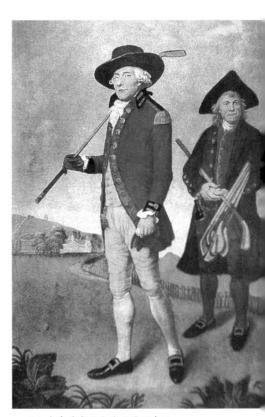

1911 年在愛爾蘭打高爾夫球的婦女。

18 世紀末喜愛高爾夫球的英國貴族。
1750 年英國人打的早期高爾夫球。

古今高爾夫

運動不息

美國高爾夫球星鮑比·瓊斯。

高爾夫球具。

球，就進行改造，去掉枸凹，變成有一定斜度的棒面，現在用的有鋼製和木製兩種球杆，不用時把它們裝在專用的牛皮袋中。

高爾夫球運動有"紳士運動"之稱。人們在優美的環境中親近自然，邊散步，邊打球，邊聊天，既放鬆了身心，又便於建立良好的人際關係，適宜於各種年齡層次的人參與，這正是它的魅力所在。現在高爾夫球在美國最爲普及。20世紀初，美國在這項運動中已佔據了優勢地位，出現了不少職業高手。美國選手霍根在20世紀50年代曾奪得過世界範圍內所有高手對抗的公開賽冠軍。現在美國約有2,000萬人經常打高爾夫球。

現代高爾夫球運動傳入中國是在1896年，當時在上海成立了一個高爾夫球俱樂部。但因爲這種運動對場地要求比較高，長期以來，在中國會打高爾夫球的人不多。20世紀80年代以來，隨着改革開放的深入，對外文化交流日趨頻繁，國內愛好打高爾夫球的人開始多起來。1984

年3月，廣東的中山溫泉成立了高爾夫球協會，並在當地挑選了一批17歲左右的青年，組建了新中國第一支高爾夫球隊。在中山溫泉建的球場爲18洞71杆，是具有國際水平的球場。隨後在北京、天津、深圳、珠海等地又建了幾個大型的高爾夫球場，對推動中國的高爾夫球運動起了很大作用。

現代的高爾夫球運動。

運動員正準備揮棒擊球。

棒打軟球

棒球是以木棒擊球的一種球類遊戲。這一運動項目在比賽時充滿了懸念，因為在場上最後一名擊球手出局前，沒人能保證誰一定會贏。在棒球比賽中，反敗為勝的情形屢見不鮮。這是棒球運動最大的特點，也是它吸引觀眾的一個重要原因。

棒球賽中跑壘的場面。

棒球的比賽場地比較獨特。它是一個直角扇形的區域，分為內場和外場。內場為菱形，在它的四個角各有一個壘位。尖角處的壘位叫本壘，其餘依逆時針方向分別為一壘、二壘和三壘。內

美國棒球俱樂部"巨人隊"的比賽廣告。

運動不息

場以外的界內地區為外場。比賽用的球棒呈酒瓶形，是堅硬、光滑的木製棒。為了便於握棒，在棒的一端可以用布條、膠布帶或橡膠包纏。棒球所用的球以橡皮或軟木作球心，表層用馬皮包裹，使球面光滑。

棒球比賽的規則較為複雜。比賽時雙方各有九名隊員上場。棒球比賽不按時間而按局數進行。一場比賽共進行七局，雙方各攻守一次為一局，以累計得分多者為勝。雙方分為攻隊和守隊。攻隊隊員在本壘依次用棒擊打守隊投手投來的球，並乘機跑壘，能依次通過一、二、三壘並安全返回本壘者得一分。攻隊入場擊球的隊員叫擊球員。合法擊出界內球時，該擊球員應立即跑壘，稱為擊跑員。擊跑員安全進入一壘後，即成為跑壘員。守隊截接攻隊擊出的球後，可持球碰觸跑壘員或持球踏壘封殺跑壘員，使之出局。攻隊中如一局中有三人出局即失去繼續進攻的權利，改攻為守。

說起來，棒球運動的歷史十分悠久。在古代希臘、羅馬以及印度都曾出現過用木棒打球的遊戲。而有關現代棒球的起源則說法不一。英國人認為，它應該是起源於英國，由英國兒童玩的一種繞圈球遊戲演變而來。這種繞圈球的玩法是，先由擊球員用一根棍棒去擊投過來的球，然後跑過用石塊或椿子作標誌的壘。19世紀初，這種球戲被英國移民帶到美國，逐漸發展成現代的棒球運動。還有人認為，現代棒球是在英國流行的板球的基礎上發展而來的。而被更多人接受的是美國人提出的一種說法。他們認為，棒球是 1839 年由美國人道布爾戴在紐約州的古柏斯鎮發明的一項體育活動。不過可以肯定的是，早在道布爾戴之前美國就已有類似的球戲活動，在一些大學中已舉行了多次

英國兒童打板球，有人認為棒球是從板球演變而來的。

比賽。

1845 年，被人譽為"棒球之父"的亞歷山大·卡特賴特制訂了棒球比賽的規則。卡特賴特是個測量繪圖員，經常在紐約附近與朋友打棒球。他認為當時的比賽方法和規則很混亂，於是他就在經過一番研究後制訂了一套比賽規則。卡特賴特還發揮自己善於繪圖的特長，設計了他認為理想的棒球場，確定球場為菱形。時至今日，他設計的比賽規則和場地樣式仍在被沿用。

發明棒球的美國人道布爾戴。

（下圖）1866 年時美國的棒球場。

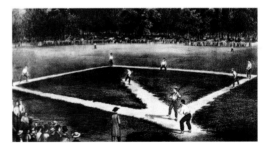

棒打軟球

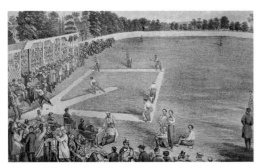

美國早期棒球比賽場景。

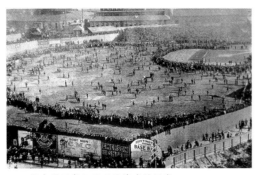

1903 年在美國舉行的世界棒球錦標賽。

自此以後，美國的棒球運動開始職業化。1869 年，美國成立了世界上第一支職業棒球隊——辛辛那提隊。這時已確定了棒球服的基本式樣，球員們身穿長至膝蓋的短褲和長襪。早期美國的棒球愛好者大多是上層社會的有錢人，但到 19 世紀後期，普通人也開始組隊參加比賽。隨着棒球在青少年中的普及，各種棒球組織相繼出現，使比賽逐漸正規化，並由俱樂部賽擴大為全明星賽、世界錦標賽，使得棒球運動風靡美國。1900 年，美國總統塔夫脫批准棒球為美國的“國球”。但沒過多少年在美國就出了一樁震驚全國的球賽醜聞。1919 年，在芝加哥隊和辛辛那提隊這兩支棒球勁旅舉行的比賽中，一些參與賭球的賭徒收買芝加哥隊球員，讓他們在場上故意發揮失常，結果使辛辛那提隊獲勝。事後，

有八名芝加哥隊球員被終身禁止參加比賽。美國最有名的棒球明星是黑人運動員傑基·羅賓遜。他是參加主流職業俱樂部的第一個黑人棒球手。

1873 年，棒球從美國傳到了日本，並成為日本人民喜愛的一項體育運動。據說在日本有佔全國人口一半的人愛好棒球運動。每年全國性的比賽分學校類和職業類兩種。比賽從櫻花盛開的春天開始，一直要比到紅葉滿山的秋天。在眾多棒球明星中，旅日華人王貞治最受球迷崇拜。他創造了一種叫“金雞獨立式”的擊球技術，擊出的球，球速快，落點刁鑽。1977 年 10 月 9 日，他以累計 756 個本壘打（將球擊出後跑完四個壘得一分）打破了美國黑人運動員漢克·阿倫 755 個本壘打的世界紀錄，因而獲得了“本壘打大王”的稱號。

有關中國人打棒球的最早記載，是中國早期留美學童詹天佑在美國耶魯大學留學時組織的“中華棒球隊”。以後從美國、日本歸國的華僑和留學生又把棒球運動引入中國，同時在一些教會學校中也在開展這一運動。1907 年，北京匯文書院隊對通州協和書院隊的一場比賽，是在中國舉行的最早的一次棒球比賽。

黑人棒球明星傑基·羅賓遜。

運動不息

在球類比賽中，還有與棒球運動相仿的一項姊妹運動，這就是壘球。壘球同樣也是以棒擊球、攻佔壘包的球類運動。現代壘球運動也是起源於美國，由棒球運動演化而來。最初，當嚴冬來臨或是遇到風雨天氣時，一些喜愛打棒球的人就移到室內進行棒球運動，這就出現了最早的壘球。1895 年，美國人漢考克擬訂了一些簡單的規則，並對器材設備進行了必要的修改，將這項運動定名為"室內棒球"。1900 年，室內棒球又搬到室外進行。因它的球體大而軟，因而深受女子喜愛，故有"軟球"、"女孩球"的叫法。為了與棒球運動區別開來，1933 年人們將它定名為"軟式棒球"，在中國則被稱為"壘球"。

與棒球相比，壘球場地要小一些，球棒較短而細，打的球卻大而軟，因而球速比較慢，所以它的技術難度和運動劇烈程度也要相對低一些，比較適合婦女參加，不過它的娛樂性和競賽性卻沒有降低。正是有這些優點，使它得以迅速傳播，逐漸發展成一項主要由女子參加的運動。

詹天佑等人在美國組織的"中華棒球隊"。

女子壘球。

棒打軟球

王貞治為棒球比賽開球。

登臨絕頂

登臨絕頂

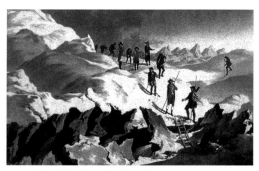

1787 年德索修爾帶隊攀登勃朗峰。

登山成為一種體育運動項目，是在人類生產活動的基礎上逐漸形成的。世界上無論哪個民族和國家，只要具備有山脈的地理條件，人們就必然要與山打交道。他們在開山、伐木、採藥、狩獵、通商、旅行的過程中，總免不了要翻山越嶺。但這還不能算是登山運動。

現在國際登山界一般認為，登山運動誕生於 18 世紀歐洲西部的阿爾卑斯山區。有關登山

18 世紀歐洲人的"阿爾卑斯運動"。

運動的緣起在當地有這樣一種傳說。在阿爾卑斯山海拔三四千米的雪線附近，生長着一種叫"高山玫瑰"的野花，採摘它很不容易。據說當地有這樣一種風俗：每當小伙子向姑娘求婚時，為了表示對愛情的忠誠，他就必須克服困難，不怕危險地登上高山，採來"高山玫瑰"獻給自己心愛的姑娘。正是有這樣的習俗，長此以往登山便成為阿爾卑斯山區居民愛好的一項運動。

當然這只是一種傳說，比較可靠的說法是，18 世紀中期，阿爾卑斯山以其複雜的山體結構、特殊的氣象條件和豐富的動植物資源，吸引了科學家的注意。1760 年 7 月，來自日內瓦的一位名叫德索修爾的年輕科學家，為考察阿爾卑斯山高山植物，希望有人能幫助他攀登上 4,807 米高的主峰勃朗峰。於是，他在山腳下的沙莫尼

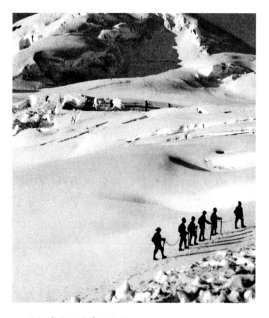

19 世紀瑞士人的登山活動。

村口貼了這樣一張告示："為了探明勃朗峰頂情況，凡能提供登上頂峰路線者，將以重金獎賞。"告示貼出後一直無人響應，直到26年後的1786年，才由沙莫尼村的醫生帕卡爾邀約當地石匠巴爾瑪，結伴於當年的8月8日登上了勃朗峰。一年後，德索修爾帶着儀器，由巴爾瑪作嚮導，率領一支20多人的隊伍登上了勃朗峰，驗證了帕卡爾和巴爾瑪首攀的事實，並進行了科學考察。現代登山運動便由此誕生，由於它最早興起於阿爾卑斯山區，所以當時的登山運動又被稱為"阿爾卑斯運動"。

在此之後征服阿爾卑斯山各座險峰的過程中，登山裝備有了很大改善。以前只有四齒冰爪、蔴繩、登山杖這樣的簡單裝備，因而只能選擇容易和安全的路線攀登。在有了岩石錐、冰鎬、金屬掛梯、三齒釘鞋、鐵鎖、繩結等複雜裝備後，就可以向攀登難度大的高山進軍。1890

1900年登山隊員翻越阿爾卑斯山冰壁。

1956年前蘇聯的登山運動。

中國發行的登山運動郵票。

年，英國人馬默里使用他自己製作的鋼錐、鐵鎖和木楔等工具，登上了兩座十分險峻的山峰。

另外，登山運動還開始向世界範圍推廣。19世紀末，登山家們把注意力主要放在南美的安第斯山、北美的落基山、非洲一些山脈以及俄國的高加索山上。進入20世紀後，他們把目光更多地轉向了亞洲有着世界第一高峰的喜瑪拉雅山。

1919年，英國登山俱樂部宣佈，英國將從1921年起開始向地球最高峰珠穆朗瑪峰挑戰。1921年，英國派出登山隊，從中國西藏進入珠峰的北側，進行攀登活動。到1938年英國隊共七次攀登珠峰，都沒有成功，還付出了人員傷亡的巨大代價，但他們的嘗試為後人繼續攀登留下了寶貴的經驗。

從20世紀50年代起，世界登山界開始了一個爭向海拔8,000米以上高峰進軍的熱潮。因為這些山峰有不少是在喜瑪拉雅山或是與其鄰近

登臨絕頂

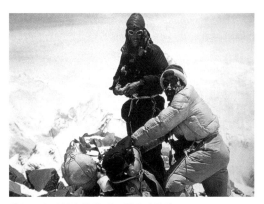

希拉里和丹增在做登頂衝刺前的準備。

希拉里和丹增。

登臨絕頂

的山區，所以這時的登山活動又被稱爲"喜瑪拉雅的黃金時代"。1950 年 6 月，法國登山隊的埃爾佐格和拉什納爾成功地登上了海拔 8,091 米的安納布爾納峰。這是人類登山史上首次征服 8,000 米以上的高峰。法國隊的成功震動了國際登山界，並鼓舞了各國登山運動員加快向其他 8,000 米以上高峰進軍的步伐。

1953 年，英國登山隊的希拉里和丹增首次登上了世界最高峰——海拔 8,844 米（2006 年測得）的珠穆朗瑪峰。這是人類在征服高山險峰歷程中帶有劃時代意義的壯舉。珠穆朗瑪峰位於中國和尼泊爾的交界處，是喜瑪拉雅山的主峰。在此之前曾有衆多的登山愛好者向它挑戰。1924 年，英國著名登山家馬洛里憑藉先進的登山工具

希拉里在珠峰峰頂。

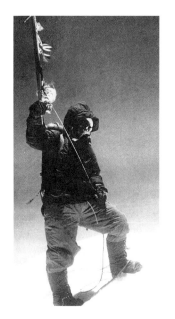

1975年中國登山隊穿越冰塔林。

和豐富的登山經驗，頑強地攀登到珠峰北坡海拔8,680米處，但就在要發起衝刺時，馬洛里和他的隊友不幸跌下山崖，最終功虧一簣。1953年，英國又開始組織攀登珠峰的登山隊，希拉里有幸成為入選的十名隊員之一。希拉里實際是個新西蘭人，從小身體瘦弱，在上小學時一度被體育老師趕出普通班，安排到與殘疾人一起上體育課。他的家住在山區，在停止學業後他刻苦鍛煉，尤其愛好登山，因而身體變得健壯起來。而丹增是個有着印度國籍的尼泊爾夏爾巴人，原本就生活在喜馬拉雅山區。他被英國登山隊僱來當夏爾巴人運輸隊隊長，兼做嚮導。在到達海拔8,765米處，衝刺頂峰的任務被交給了希拉里和丹增兩人，因為他們的身體狀況最好。5月9日，兩人終於登上了世界最高峰。至於他們中到底是誰先到達峰頂，兩人一直閉口不談，只是說同時登頂。一直到1986年丹增去世前，他才告訴別人是希拉里第一個登頂。

雖然中國有着古老的登山歷史，但作為現代體育運動的登山出現得比較晚。1956年，中國第一支有組織的登山隊登上太白山頂峰。1959年，由男女隊員混合組成的中國登山隊登上了海拔7,546米的慕士塔格峰，打破了當時女子登山高度的世界紀錄。1960年，中國登山運動員從北坡攀登珠穆朗瑪峰，三名隊員登頂成功。由此中國的登山運動進入了世界先進行列。1975年，為了創造女子登山高度的世界紀錄和進行科學考察，中國登山隊再次攀登珠峰，有九名隊員登上了峰頂，其中包括女運動員潘多。他們在峰頂不用氧氣設備，工作了70分鐘，採集岩石標本，並豎起了3米高的金屬測量標誌，以配合當時對珠峰準確高度的測量。現在這個標誌已成為各國登山隊登頂成功的憑證，到峰頂時都會在它旁邊拍照留影。

2003年，為了紀念人類首次攀登珠峰50周年，由業餘愛好者組成的中國登山隊又一次攀登了珠峰。2006年5月15日，雙腿裝有假肢的新西蘭人英格利斯成功地登上珠峰，給人類登山史又添上了燦爛的一筆。

登臨絕頂

（左圖）1960年中國登山隊在攀登珠峰途中。

珠峰之巔國旗展，在照片中可以看到測量用的標誌。

運動不息

早期一大輪一小輪的運動
自行車。

腳踏飛輪

自行車旣是一種交通工具，也是一種體育用具。人們騎在自行車上，兩腳猛踏，飛輪旋轉，旣可用來鍛煉身體，也可用於競技角逐。而要說到自行車的歷史，至少可以追溯到18世紀末。1790年，法國的西夫拉克伯爵把兩個輪子裝在一個木馬上，人騎在上面借助腳蹬地的反作用力就能連人帶車向前推進。這種車被稱爲“休閒馬”，是最早的自行車。1839年，英國人麥克米倫在車上裝上曲柄傳動裝置，靠踩動踏板來帶動車輪，這就成了名副其實的“腳踏車”。後來的自行車陸續採用了鏈條、滾珠軸承和車閘，並用充氣的橡膠輪胎代替實心輪子，終於演變爲現代式樣的自行車。

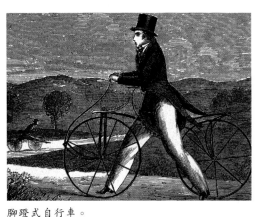

腳蹬式自行車。

作爲體育項目的自行車運動最早出現在19世紀60年代。1868年，在法國的聖克勞德公園舉行了世界上第一次自行車比賽。1869年，法國舉行了從巴黎到魯昂的120千米自行車賽，這是最早的公路自行車賽。1893年舉行了首屆世界職業自行車錦標賽。此後，自行車運動就逐漸在世界各地得到普及。一些國家還建立了自行車俱樂部，以推動這一運動的發展。1900年4月，由法國自行車協會發起，國際自行車聯合會成立。

在各類自行車比賽中，法國的環法自行車賽影響最大。這一比賽至今已有上百年的歷史。1902年11月20日，法國一個報業老闆德斯格朗熱和他的朋友勒弗爾在巴黎的一家餐館吃飯。席間，勒弗爾突發奇想，說要舉辦一個多賽段的環法自行車大賽。德斯格朗熱大吃一驚，認爲騎這樣遠的距離會把運動員累死。然而勒弗爾說服了他。兩人說幹就幹，隨後就確定了比賽路線、組織報名等工作。1903年7月舉行了第一屆環法自行車賽。當時的賽段只有六段，全長700千米，參賽者也只有60人。後來的賽段不斷增加，距離也不斷地加長，一直延長到現在的近4,000千米。環法自行車賽人氣之旺，被認爲是僅次於奧運會和世界杯足球賽

運動不息

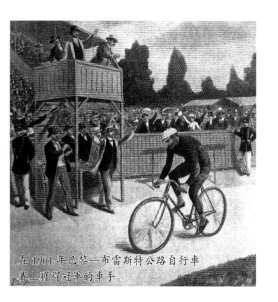

在 1901 年巴黎——布雷斯特公路自行車賽上獲得冠軍的車手。

一法國婦女在學自行車。

之後最有影響的國際大賽。1995 年的環法自行車賽,沿途觀眾多達 3,200 萬人,上百個國家轉播了比賽實況。美國運動員蘭斯·阿姆斯特朗是環法自行車賽上的英雄。他有着傳奇般的經歷,在患癌症接受治療後戰勝了病魔,從 1999 年到 2005 年連續七次參加比賽,都獲得了冠軍。

自行車比賽通常分為場地賽、公路賽和越野賽三個項目。場地賽是指運動員在彎道傾斜的橢圓形場地內進行的比賽。比賽時,運動員要戴頭盔,身穿比賽服,騎乘比賽規定的自行車。場地賽用的自行車結構簡單,沒有車閘,不能變換速度,但車的前叉挺直,轉向靈活,容易起動,因而初速很快,適宜於在短距離的賽場中使用。場地賽分為追逐賽、計時賽、爭先賽等類別。其中最為重要的是 1,000 米爭先賽,全程只計最後 200 米的時間,而且還要計算到達終點的名次。參加這一比賽的運動員必須有熟練的操車技巧,如快速起動、擺脫、追擊等。而在團體賽中,參賽的兩隊八名運動員相互追逐,在帶有斜坡的跑道上忽上忽下,讓觀眾感到眼花繚亂,動感強烈。

自行車場地賽。

倫敦海德公園的自行車比賽。

運動不息

脚踏飛輪

公路賽是在有各種地形變化的公路上進行的比賽，騎行距離較遠。與場地賽一樣，公路賽也分為個人賽和團體賽。在團體賽中，一個隊的運動員往往會輪流領跑。這樣由領先者頂住空氣的阻力，其他人在後面跟跑，全隊縱向排成一條直線。越野賽是運動員騎乘山地自行車，在崎嶇不平的路面上比賽，途中還會有天然或人工設置的障礙。越野賽的最長距離不超過 22 千米。為增加難度，全程應有四分之一的路段不能騎車，由運動員扛着自行車走或跑。自行車比賽不僅是力量和技術的競賽，也是戰術和智慧的較量。比賽中的選手必須在瞬間做出決定：何時領先、何時跟隨、何時加速超越對手。戰術運用得當是贏得勝利的保證。

1937 年在法國舉行的一次自行車越野賽。

在公路上比賽的前蘇聯運動員。

自行車比賽用的賽車必須是以人力踏動裝置，車上不能裝風擋、防護外罩等減少空氣阻力的部件。車長不得超過兩米，車高不得超過 75 厘米。為了提高運動成績，車手的運動服和賽車不斷在改進，出現了緊身衣，頭盔被設計成淚滴形，車架、車圈以鋁合金代替鋼，輪胎裡充以壓縮氫氣。閘線和變速線在車管中通過，不暴露在外。20 世紀 80 年代出現了車把像兩隻角的羊角把和車輪沒有車條的盤狀輪。1984 年，意大利運動員莫澤爾騎着裝有盤狀輪的自行車，在四天

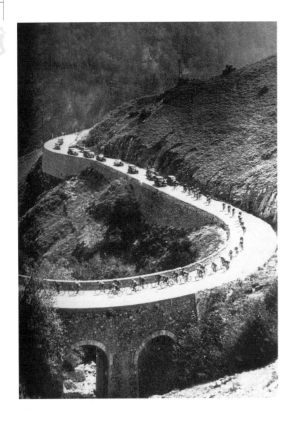

在阿爾卑斯山公路上比賽的自行車運動員。

運動不息

自行車海報。

自行車比賽海報。

內刷新了七項世界紀錄，創造了世界體育史上的奇跡。在 1992 年的巴塞羅那奧運會上，英國選手鮑德曼的自行車為全碳素材料製成，其中許多部件還用上了空氣動力技術。他就是憑藉這輛高技術的自行車獲得了奧運會冠軍的。

自行車運動除了用於競技外，在歐美國家還被廣泛地用於健身。與跑步、游泳等運動一樣，它有着鍛煉器官耐力和提高心肺功能的作用。體育專家們認為，騎自行車時兩腿交替蹬踏，可以使左右兩側的大腦得到均衡發展，從而提高神經

系統的靈敏性。以前美國人曾做過調查，發現在各行業中郵遞員的壽命最長，主要原因就是他們經常騎自行車。由於騎自行車有很多好處，目前在世界範圍內已形成了自行車運動的熱潮。據稱，美國常年有 2,000 萬人以騎自行車健身。

自行車傳入中國是在 20 世紀初。中國是自行車王國，以自行車作交通工具的有幾億人之多。可以相信，隨着生活質量的提高和生活觀念的轉變，會有越來越多的中國人在把自行車作為代步工具的同時，還會將它用於體育健身。

還有人將自行車用於旅行探險。1911～1913年，俄國人潘克拉托夫騎自行車首次環遊了世界，為此他得到國際自行車聯合會授予的鑽石勳章。從 1930 年起，中國人潘德明騎自行車，花費了七年時間環遊世界，沿途經過 40 多個國家，遠遠勝過潘克拉托夫。他隻身探險，歷經艱辛，終於完成了這一偉大壯舉。

脚踏飛輪

騎自行車環遊世界的潘德明。

風馳電掣

自汽車問世後不久就隨之產生了賽車運動。1894 年在法國舉行了首次汽車賽，賽程是從巴黎到魯昂。參賽的 27 輛汽車五花八門，有的燒汽油，有的靠蒸汽推動，有的以電爲動力。實際上這不是一次眞正意義上的賽車，因爲組織者限定車速爲 16 千米。這次賽車不是爲了比速度，而是要檢驗汽車性能的好壞。

1895 年，在法國舉行了從巴黎到波爾多的汽車賽。這才是一次眞正的賽車，不限制車速，哪輛車最先跑完全程就是優勝者。比賽的賽程相當長，接近 1,200 千米。獲勝的車手叫埃米爾·勒瓦索，他開着自己設計的汽車用 48 小時第一個跑完全程。到達終點時，他說："眞是發瘋了！我一小時開了 30 千米。"讓他沒有想到的是，三年後，有人的車速比他快了一倍。1898 年 12 月，在巴黎郊外阿舍爾小鎮公園的一條林蔭道上，幾輛汽車比賽速度，有輛電瓶車時速達到 63 千米。不到半年，也是在這條林蔭道上，又有人開電瓶車突破了時速 100 千米的大關。這人是比利時發明家熱納特奇。他把車身設計成流線型，以減少空氣阻力，但這樣的速度已到電瓶車的極限。1902 年 4 月，在法國尼斯的一條跑道上，一輛車身又長又窄的蒸汽汽車呼嘯着奔馳

1909 年美國的賽車海報。

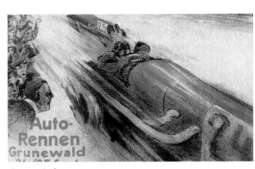

意大利賽車海報。

1913 年在法國舉行的汽車賽。

運動不息

了幾分鐘。它的時速達到 120 千米，打破了電瓶車保持了三年的紀錄。

　　20 世紀初，汽車速度紀錄被一次次刷新。在這些紀錄的創造者中就有美國"汽車大王"亨利·福特。他在 1903 年成立了自己的汽車公司，生產大眾化的福特車。他爲了讓人們注意他公司的汽車，也開始關心賽車。他的公司造了輛車身特別長的賽車，車座狹窄，人只能擠着坐在裡面開車。1904 年 1 月 12 日，福特開着這輛賽車在結了冰的湖面上創造了時速 147 千米的紀錄。1906 年，蒸汽汽車最後一次打破速度紀錄，時速達到 205 千米。以後則是裝有汽油發動機的汽車獨顯神威。

　　20 世紀 20 年代，英國出了一位賽車明星，他就是馬爾科姆·坎貝爾。他開的所有賽車都用"藍鳥"來命名。"藍鳥"汽車裡安裝了大功率

1900 年英國愛丁堡公爵參加汽車比賽。

坎貝爾在創造賽車時速紀錄。

的航空發動機。1927 年 7 月，一輛"藍鳥"車創造了時速 281 千米的新紀錄。1935 年 11 月，"藍鳥 5 型"車的時速高達 484 千米。1964 年，老坎貝爾的兒子唐納德·坎貝爾駕駛"藍鳥 KN7 型"賽車把車速提高到每小時 648 千米。要想達到這樣的高速，對跑道有嚴格的要求。車手們在美國猶他州的鹽湖找到了理想的跑道，這裡土中的鹽容易結成又光又硬的表殼，天一熱還有黏性，特別適合於賽車。現在的賽車時速紀錄看起來似乎已到極限，當過飛行員的英國人格林開的超音速汽車時速達到了 1,300 千米。

坎貝爾的"藍鳥"賽車。

風馳電掣

風馳電掣

汽車的時速紀錄一般是在不超過 5,000 米的短賽程中創造的。而賽車的另一項目是長距離競賽。一度時間，車手們爭相開車到那些道路崎嶇難行的地方遠遊。這種多日、分段的汽車比賽稱為拉力賽，1907 年，法國《晨報》組織了巴黎到北京的長途汽車拉力賽，實際路程是從北京把車開回巴黎。報名者有 25 人，而真正參加比賽的只有三輛法國汽車以及意大利、荷蘭各一輛汽車。6 月 5 日這些車在北京出發，市民們都上街去看這些新奇的東西。車手們在途中遇到了難以想像的困難，汽車經常陷進泥水中，要靠人力推出才能繼續行駛。在蒙古草原上還常有騎手催馬與這些汽車比速度。經過兩個月的賽程，8 月 9 日意大利人波蓋塞第一個到達了終點。目前世界上最著名的汽車遠程競賽是從法國巴黎到非洲達喀爾的拉力賽。現在的拉力賽限定每天行駛的路

程和到達的時間，在路上設檢查站，檢查汽車在規定的時間內通過。在賽段中賽車可以全速行駛，最後以累計時間最少跑完全程者為勝。

不過觀眾更多關注的還是在賽車場上舉行的角逐賽。賽場上的汽車在起點排位開出，以最先駛完指定圈數者為勝。這樣的比賽同時也是各家汽車商之間的角逐。1927 年，法國生產的德蘭治車在世界大獎賽中幾乎贏得了每場比賽的勝利。1947 年在羅馬舉行的世界汽車錦標賽上，法國的法拉利跑車一舉奪魁。

現在人氣最旺的汽車大賽是“一級方程式”（F-1）世界錦標賽。所謂“方程式”是指對參賽車輛的各項指標都有嚴格規定，如同方程式一般。這一大賽始於 1949 年，是意大利人斯佛爾查提出的倡議。他提議，按專業水準將賽車手分為三級，最高一級為“一級方程式”。因參賽的都是出色的職業車手，因而格外引人注目。比賽內容包括個人賽和每隊有 2～3 人參加的團體賽。參賽汽車從外表看都差不多，車身呈流線形。為便於觀看，比賽在環行車道上舉行，並在好幾個國家分站舉行。1950 年，在英國的銀石賽車場舉行了第一屆“F-1”大賽，有 15 萬人觀看了比賽。現在的“F-1”比賽已高度商業化，車隊的主要收入除來自贊助商外，還有就是

參加巴黎—北京汽車拉力賽的幾輛汽車。

在蒙古草原上王公們好奇地看着參加拉力賽的汽車。

參加國際長途拉力賽的汽車。

運動不息

流星趕月。

車身上的廣告收入，所以賽車上總是畫滿色彩斑爛的廣告。"F-1"車賽也有一定的危險，甚至會發生車毀人亡的事故。如1994年巴西車手塞納就是在比賽時車撞上跑道邊的水泥護牆而身亡的。

與賽車類似的還有一種摩托車運動，也是既可以比速度，又可以比耐力。摩托車有着體積小、速度快、機動性強、越野性好、操縱簡便的特點。摩托車最早是與汽車一起參加車賽的。當時的車賽規定，凡是由"機器推動的車輛"都可參賽。到1904年，這兩種車在比賽中被明確地分開。第一次正式的摩托車比賽是這一年在巴黎舉行的，參賽的有來自五個國家的11輛摩托車。摩托車競賽從大的方面分爲兩輪摩托車賽和三輪摩托車賽，而具體的項目又分爲越野賽、公路賽、場地賽等多種。世界上摩托車運動水平高的國家，往往也是摩托車工業發達的國家。以前意大利是摩托車運動的強國，現在日本號稱"摩托車王國"，日本生產的本田摩托車是被用得最多的競賽摩托車。

參加中國全國運動會的摩托車。

衆多摩托車手在奔馳角逐。

冬令滑雪

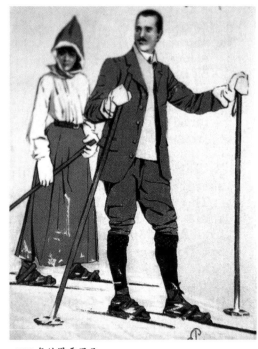

1909 年的滑雪用具。

　　要探究滑雪運動的歷史至少可以追溯到
5,000 年前。那時居住在北方寒冷地區的人，在
冬季經常艱難地在雪地上行走，尋找獵物。經過
不斷的探索，他們開始學會把一根短木棍綁在自
己的一隻腳上，在雪地上滑動，而另一隻腳幫助
滑行，這樣比在雪地上走要快得多。他們由此受
到啓發，在兩隻腳上都綁上短木棍，但卻不容易
站穩，前進也缺少支撐力，於是他們就又折下一
兩根樹枝，拿在手中，用來平衡身體，撑地前
進。這就成了最原始的滑雪器具，後來還不斷改
進，比如把柔韌的樹枝彎成個圈，再用藤條或生
皮綳在上面，滑起來要感到輕便些。經過長時間
的實踐，人們終於發現窄長的木片最便於滑行，
這就產生了滑雪板。在挪威靠近北極圈的地方，
人們曾發現一塊距今已有近 4,000 年的石刻，上

面刻着兩個人腳蹬滑雪板追逐獵物的畫面。

　　有關中國古代滑雪的記載最早見於隋朝。當
時居住在北方的一些少數民族已經很好地掌握了
滑雪技能。他們"射獵爲務，食肉衣皮……地多
積雪，懼陷坑井，騎木而行"。這裡所說的"騎
木而行"指的是腳踏一種叫"木馬"的滑雪板。

北歐維京人腳踩滑雪板在雪地裡滑行。

描繪 20 世紀初人們熱衷滑雪的漫畫。

運動不息

20 世紀 20 年代在瑞士舉行的滑雪比賽。

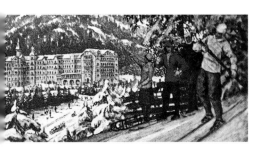

1915 年奧地利的滑雪運動海報。

這種木馬的樣式 "形如彈弓,長五尺,闊五寸,一左一右,繫於兩足,激而行之雪中,可以及奔馬"。意思是說,用它滑行的速度能趕得上奔跑的馬。除 "騎木而行" 外,他們還 "屈木支腋",就是用兩根一端彎曲的木棍,支撐在腋下,一前一後扡着地向前滑行。在唐代也有不少對北方少數民族滑雪活動的紀錄,他們將獸皮覆蓋在木板上做成滑雪板,綁在腳下,憑藉它在雪地裡捕獵野獸。

在中世紀後期,北歐國家開始盛行滑雪運動。最早用的滑雪板兩塊長短不一,短的包上獸皮,以便於撐滑時用力;長的則用於滑行。在 1206 年挪威內戰期間,為便於機動作戰,曾建立了一支滑雪部隊。這些擅長滑雪的士兵經常腳踏滑雪板,手撐木杖,長途奔襲敵人。有一次,滑雪部隊的兩名士兵懷抱兩歲的國王哈

康四世,在後有追兵的危急情況下,憑藉他們高超的滑雪技能,翻山越嶺,終於擺脫了敵軍的追擊,護送國王脫險。為紀念這件事,現在挪威每年都要舉行一次越野滑雪賽,比賽的距離是 35 英里,與當年這兩名士兵滑行的距離一樣長。

位於高緯度的北歐國家一向注重滑雪運動。世界上的第一次滑雪比賽就是 16 世紀在北歐的拉普蘭舉行的。1733 年,挪威人埃馬胡森寫了世界上第一部滑雪著作——《滑雪運動指南》。1840 年,挪威人諾德黑姆發明了滑雪板束腳器,把滑雪者的腳牢牢地縛在滑雪板上,以便於在運動中做出轉身、急停這些有難度的動作。1877 年,在挪威首都奧斯陸成立了世界上最早的滑雪俱樂部,不久又創辦了滑雪學校。1888 年,挪威著名探險家南森用滑雪的方式橫越了格陵蘭,他還將自己的這段探險經歷寫成書出版。這極大地推動了滑雪運動的普及,很多人受他的影響積極參加滑雪運動,使滑雪成為一種時尚。據說當時有些追求時髦的挪威女子不僅自己熱衷

冬令滑雪

1937 年法國的滑雪比賽海報。

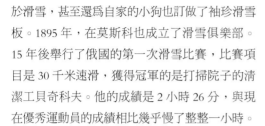

運動不息

於滑雪，甚至還為自家的小狗也訂做了袖珍滑雪板。1895 年，在莫斯科也成立了滑雪俱樂部。15 年後舉行了俄國的第一次滑雪比賽，比賽項目是 30 千米速滑，獲得冠軍的是打掃院子的清潔工貝奇科夫。他的成績是 2 小時 26 分，與現在優秀運動員的成績相比幾乎慢了整整一小時。

在滑雪運動的發展過程中，滑雪器具和場地條件逐步得到改進和完善。最初的木製滑雪板演變為塑料和輕金屬製的滑雪板，彈性好而且耐磨，形狀被設計為窄而細長，中間有個弧度，這樣最便於速滑；滑雪杖由木杆、竹竿改為合金鋁或玻璃鋼材料製成；滑雪場從自然天成發展為由人工精心搭建，積雪也由天然降雪發展到根據需要人工降雪。這些變化一方面促進了各種滑雪的高難度動作出現，另一方面又不斷衍生出各種新的滑雪項目。

長距離的越野滑雪和冬季兩項是出現最早的滑雪運動項目。冬季兩項最早產生於北歐國家在邊境滑雪巡邏的士兵之中。這一運動項目將滑雪和射擊結合在一起，要求運動員在滑雪途中迅速停下，對沿途的靶標射擊。射擊的姿勢有立射和臥射兩種。對射擊成績不佳者要給予處罰，脫靶

挪威探險家南森。

者罰加兩分鐘，射中外圈者加一分鐘。後來又產生出新的滑雪項目——高山滑雪。這一項目要求運動員在山坡規定的路線上，從上向下以極快速度（時速約 100 千米）穿過各種障礙、坡

冬令滑雪

1956 年在前蘇聯開展的滑雪運動。

運動員在雪場上訓練。

道抛物線，在滑雪板落到雪面時，要盡量保持身體平衡，向前滑行一段距離後減速站穩。1879年，在挪威舉行了第一次跳台滑雪比賽，創造了將近 23 米的飛躍紀錄。現在的跳台滑雪有 70 米和 90 米兩種級別的比賽。每個運動員跳三次，評定成績的標準不僅要看飛躍的距離，還要看動作技巧。跳台滑雪對雪質、雪量要求較高，為開展這項運動，在天然降雪條件不具備時可以使用人工造雪機以彌補不足。

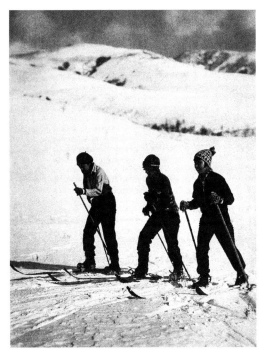

20 世紀 30 年代日本的滑雪愛好者。

度、旗門滑向終點。旗門由插在雪道兩側的兩面旗組成，眾多的旗門標出了運動員要滑行的路線。高山滑雪還具體分為滑降、迴轉、大迴轉等類別。滑降是從積雪的高山上以最快速度到達終點，距離一般不長，滑降時間在兩分鐘左右。迴轉是在旗門規定的線路內不斷向下轉彎滑行，穿越旗門，躲避障礙，到達終點。迴轉注重的是滑雪的轉彎技術。而大迴轉在技術上介於滑降和迴轉之間，要求有着近於滑降的速度和近於迴轉的轉彎技術。

當人們有條件修起“凹”形跳台後，便出現了跳台滑雪。跳台滑雪不用滑雪杖，運動員站在高高的平台上，用力蹬離平台，沿着斜坡加速助跑，然後突然離開跳台躍入空中。在空中他的身體要伸得筆直，與地面平行，形成一

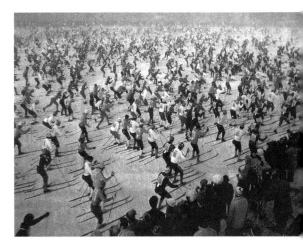

在瑞典舉行的有幾千人參加的越野滑雪大賽。

跳台滑雪。

蕩槳划船

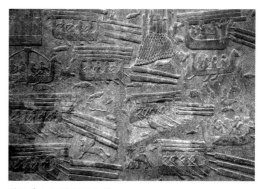

腓尼基人用槳船運木料。

划船是指用人力操縱小船進行競技比賽的一項水上運動。作為體育項目它出現得較晚，但划船本身則起源很早。若不論原始先民所划的獨木舟，早在距今 3,000 年前，居住在地中海東部的腓尼基（今黎巴嫩）人就以善於划船聞名。他們划着木船，航程遍及地中海沿岸各地，甚至還越出直布羅陀海峽，完成了最早環繞非洲的遠航。

現代划船運動起源於英國。四五百年前，英國的泰晤士河是一條重要的交通航道，水上舟楫如梭，船工們經常舉行划船比賽，富豪士紳也以此休閒取樂。16 世紀在泰晤士河上就舉行了正式的划船比賽，參加者大多是上流社會的貴族紳士。划船的槳手背朝前進方向划行，其動作已與現代賽艇的划槳方式相似。

法國畫家庫爾貝的作品《划皮艇的婦女》。

最初的划船比賽用的多是普通舟艇，既大又笨，速度不快。自 19 世紀中期起，人們對舟艇結構和划行方式進行了重大改革。划船運動也隨之分成了三個主要項目：賽艇、皮艇和划艇。

賽艇在划船運動中速度最快，最高時速可達到 20 千米。賽艇的艇身狹長，形狀像梭子。艙內有活動座位，兩側有槳架，槳很長。比賽時有單人、雙人、多人等不同的人數參加，還分單槳、雙槳、有舵手、無舵手等多種。賽艇屬於速度耐力項目，經常參加這一運動可以增強人的呼

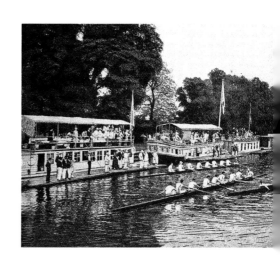

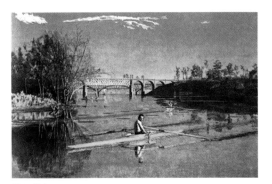

單人賽艇。

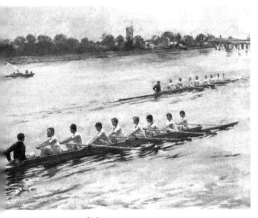

八人賽艇。

牛津大學的划船比賽。

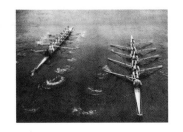

牛津大學隊在 1954 年的牛津—劍橋賽艇對抗賽中獲勝。

吸功能,因而在運動項目中被人稱為"肺部體操"。英國牛津和劍橋兩所名牌大學有開展賽艇活動的古老傳統。每年 5 月劍橋大學都要在學校所在的劍河舉行賽艇碰撞賽。賽艇上的八個人背向船頭齊力划槳,一名學生則面向船頭坐在船尾掌舵。劍河河面狹窄,等距離先後出發的賽艇你追我趕,後面的賽艇在追趕中會猛烈碰撞前一艘的船尾。這兩所學校相互間還要舉行比速度的賽艇對抗賽。這一比賽每年 4 月安排在倫敦附近的一段泰晤士河中進行,每次都轟動全國,觀眾踴躍。1829 年,兩校舉行了第一次比賽,以後就成為傳統比賽項目。就成績來看,牛津大學隊勝多負少,佔據着上風。1982 年牛津大學隊還安排女生在船上掌舵,更為賽事增添了花絮。

最早的皮艇是北方因鈕特人用來捕魚的工具,用動物皮和骨骼製成,後來成為人們在海上漫遊的一種交通工具。18 世紀 90 年代,英國航海家詹姆斯·庫克划着皮艇遊歷了北方的阿留申群島。後來蘇格蘭人約翰·麥克格雷戈建造了一艘長 4 米、寬 75 厘米的"諾布·諾伊"號皮艇,並在 1864 年划着它遊歷了英國附近海面。19 世紀 90 年代,歐洲大陸出現了按"諾布·諾伊"號仿製的第一批皮艇。最初只用於短途旅行,很快又被人們用來進行比賽。20 世紀 20 年代,英國造船家威廉·弗龍德發現,船體越長速度就越快,因而皮艇越造越長,終於使國際皮艇聯合會就單人皮艇的長度做出了限制。1936 年在皮艇被列入奧運會比賽項目後,德國造船專家注意到船體的摩擦阻力問題,因而更重視皮艇外表的光

蕩槳划船

蕩槳划船

滑度。現代皮艇是一種輕便靈活的小艇，艇面光滑，呈流線型。運動員在划行時使用一根兩端都有槳葉的槳，左右交替地在船兩舷划動，從遠處看槳葉好像風車一樣旋轉。它的舵用繩索拴在活動踏板上，靠運動員用腳來控制，調整前進方向。

划艇的外貌很像古代的獨木舟，它作為競賽船只比皮艇晚一些。同皮艇一樣，為了適應比賽的需要，人們對划艇的結構也進行了不斷的改進，逐漸發展為現代划艇。現代划艇兩頭尖尖，比皮艇和賽艇稍寬，船頭用木板全部遮蓋起來，上面還有反浪遮檐，其他部分敞開。船隻在划行時，像一把尖刀切開水面，激起的水浪被船頭的木板和反浪遮檐擋住，不會打進艙內。它的划行方法也很奇特，運動員面朝前進方向，一條腿跪在特製的墊子上，另外一條腿屈立，在艇的一側划槳。雙人划艇時，兩名運動員一前一後。雙人划艇對運動員配合和動作要求很高，否則極易翻船。

划船運動在歐洲各國開展較為普遍。比如芬

美國哈佛大學與耶魯大學划船對抗賽海報。

蘭，每年 7 月在蘇爾卡瓦都要舉行距離為 67 千米的賽船會。賽船時，男女老少載歌載舞向優勝者祝賀。1952 年，有一位年過古稀的法國老人，划着單人雙槳賽艇渡過了英吉利海峽，來回划了 20 個小時。1892 年，在意大利都靈成立了國際賽艇聯合會，同年舉行了第一屆歐洲賽艇錦標賽。

現代划船比賽是在 19 世紀末傳入中國的，

婆羅洲划小船的當地漁民。

因鈕特人划皮艇。

運動不息

美國畫家埃金斯筆下的划艇槳手。

最初在上海租界的外國人中流行。據稱當時的賽艇"長二三丈、闊二三尺不等，頭尖身小"。每年在上海的蘇州河中舉行比賽，分為"八人打槳，一人把舵"和"四人打槳"兩組。比賽時"旌旗飛揚，戈矛閃爍，波譎雲詭，得意奪標"，勝利者極為歡快。

　　與划船運動類似的水上運動還有帆船比賽。帆船的起源可追溯到遠古時代。而用帆船比賽最

早的記載是在約 2,000 年前。古羅馬詩人維吉爾在一首詩裡記述了一次帆船比賽，優勝者還得到了獎品。到 13 世紀，威尼斯已定期舉行帆船賽。現代使用的比賽帆船最早出現在荷蘭。中世紀的荷蘭多運河，使用小帆船較為普遍。當時荷蘭有一種被用徵稅和傳令的帆船，不少貴族就用這種船競賽作為娛樂活動。17 世紀中葉，英國國內爆發革命，英國王子到荷蘭去避難。在荷蘭生活期間他也喜愛上了帆船運動。1660 年，這位王子回國繼位為國王。臨行前，荷蘭阿姆斯特丹市長把一艘叫"瑪麗"號的小帆船送給他，以後英國便依照這艘船的式樣建造了比賽用的帆船。1662 年，英王還舉辦了一次英國與荷蘭兩國間的帆船比賽。18 世紀，英國成立了帆船俱樂部和帆船協會，以後歐洲各國間經常舉行帆船比賽。當時的船都比較大和笨重，適於遠航。直到 20 世紀 40 年代以後，小型帆船才在世界上普及開來。現在"美洲杯"帆船賽是世界上歷史最悠久、規模最大的帆船賽。

蕩槳划船

帆船比賽。

"美洲杯"帆船賽。

拳擊小史

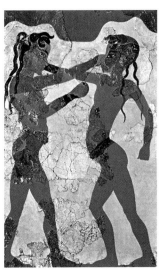

希臘鐵拉島上壁畫《少年拳擊圖》。

　　拳擊是一項古老的體育運動。在人類的史前時代，為了防備襲擊，人們要強化自己的自衛能力。除了各種原始的武器外，他們所擁有的最方便、最有效的防衛用具就是自己的雙手。人們發現，將手握成拳頭，堅硬的拳峰就會明顯地增強手的打擊力量，這就是最早的拳擊。

　　人類有據可考的拳擊史可以追溯到距今約5,000年前的古埃及，在石板浮雕上有拳擊的畫面。在古代希臘、羅馬，拳擊運動一度興盛。與現在的拳擊賽相似，希臘人也戴拳擊手套，或是在拳頭和手臂上綁縛皮條。在希臘的鐵拉島上發現了一幅名為《少年拳擊圖》的壁畫，描繪兩個戴手套的男孩子正面對面揮拳相向。而羅馬時

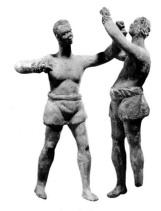

來自非洲的兩個羅馬拳手。

的拳擊卻與當時的角鬥表演類似，十分野蠻。為了迎合觀眾追求刺激的心理，羅馬人訓練奴隸練習拳擊，拳手的手上都縛有長釘一類硬物，使competition場上鮮血飛濺。拳擊比賽變成了血肉搏擊，失去了競技運動的意義，因而在羅馬帝國後期被禁。

　　在中世紀，歐洲的騎士時興騎馬比武、鬥劍射箭這樣的競技，拳擊只是在民間流行。13世紀時，有個叫貝納丁的意大利人，非常喜愛拳擊。他發現騎士喜愛的持劍格鬥比較危險，而拳擊則安全得多，值得提倡。他剔除了羅馬拳擊中血腥野蠻的內容，主張在拳擊時要用謀略和技術戰勝對方，而不是只靠蠻力。他還組織拳擊賽，自己擔任裁判。在比賽中，如果有可能發生危險，他會及時中斷比賽，以減少傷害。這種改良後的拳擊很快代替擊劍，成為大家喜愛的運動。

　　16世紀，拳擊運動從歐洲大陸傳到英國，並經過一兩個世紀的發展成為正式的比賽項目。1719年，英國產生了第一個全國拳擊冠軍——詹姆斯‧菲格。他對拳擊運動最大的貢獻是創辦

運動不息

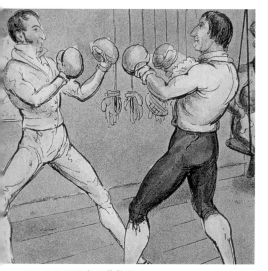

18 世紀倫敦的傑克遜拳擊學校。

美國托馬斯畫家埃金斯的畫作《拳賽間歇》。

20 世紀初倫敦的一場露天拳擊賽。

（下圖）美國早期的拳擊比賽。

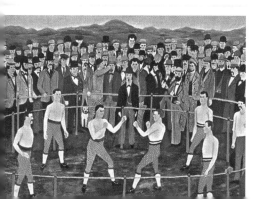

拳擊小史

了世界上最早的拳擊學校。當時的拳擊比賽屬於徒手拳擊，不戴手套，允許拳擊手用摔、咬、踢、拉、絆等各種手段打擊對方，而且比賽不限時，中間不休息，一直到有一方明顯勝利或認輸為止。這樣比賽時間拖得太長，因而觀賞性不強；而不戴防護用具、對打擊手段不作限制，又使拳手得不到保護。

1741 年，菲格的弟子布勞頓在與人進行拳擊比賽時，使對方傷重而死。為此，他決心要制訂一套更加安全的比賽規則。兩年後這套規則公佈，其中規定：禁止攻擊已經倒地的對手，被擊倒的拳手如在休息 30 秒後仍不能恢復即被判負，禁止抱摔腰部以下部位，比賽要有兩位裁判執法等。這就是所謂 "布勞頓規則"。布勞頓還發明了填塞棉絮的軟皮拳擊手套。1838 年，倫敦的職業拳擊場採用 "布勞頓規則"，並對它進行了修訂，增加了禁止打擊腰部以下部位，禁止用腳踢、頭撞、牙咬等攻擊動作的規則，並對拳擊場地作了規定，形成了現在這種繩圍高台的樣式。

運動不息

　　拳擊史上最重要的變化是昆斯伯里侯爵在
1865 年制訂的規則。昆斯伯里侯爵從小就愛好
體育運動。在劍橋大學求學時，他參加了一個體
育俱樂部，很快成為拳擊愛好者。在參加這項運
動時，他為拳擊競賽制訂了一套更周密的規則。
這一新規則進一步規定：拳手按體重分成不同的
重量級分別參賽；拳擊比賽中拳手必須戴規定的
手套；拳擊比賽以時間劃分回合，每三分鐘為一
個回合，各回合間休息一分鐘；被擊倒在地的拳
手如不能在十秒鐘內自行站起，就會被判為失
敗。這套規則逐步推廣開來，一直沿用至今，使
拳擊比賽既保持了原有的激烈程度，又有效地保

徒手拳王約翰·沙
利文。

護了拳手。

　　從 19 世紀末起，拳擊運動在美國得到更大
的發展。美國是個移民國家，拳擊隨着來自歐洲
的移民也傳入了美國。起初，許多州都禁止拳擊
比賽，因而只能在私下裡舉行。把美國拳擊運動
推廣開來的人是徒手拳王約翰·沙利文。沙利文
20 歲時步入職業拳擊運動生涯，1882 年獲得
"拳王"稱號。他的長相有點特別，鼻子下面留
着濃密的鬍鬚，大腹便便。沙利文熱心推廣拳擊
運動，他加入了一個在全國巡迴演出的馬戲團。
每到一地，他都要鼓勵人上台來與他較量。如果

1924 年美國的一場職業拳擊賽。

拳擊小史

1938 年美國拳手喬·路易擊敗納粹德國拳手施梅寧。

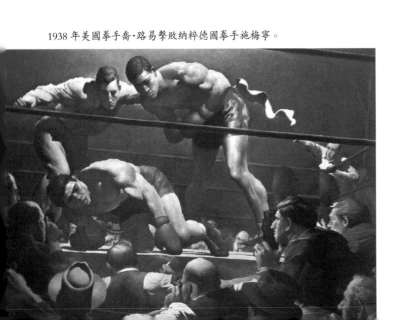

（右圖）拳王泰森擊敗對手。

重量級拳擊比賽。

穆罕默德·阿里正與里斯頓對陣。

有誰能與他較量到四個回合不被打倒，就能得到100美元的獎金。這一數目當時是筆巨款，所以不斷有人向他挑戰。儘管幾乎沒人拿到過這筆錢，但他的做法激發了人們對拳擊的興趣。由於拳擊運動在美國影響越來越大，迫使各州開禁，允許拳擊賽合法存在。

拳擊分為職業賽和業餘賽兩種。職業拳擊賽的選手比賽時，上身赤裸，頭部不戴頭套，手套也比較薄。這種比賽比較激烈，選手容易受傷。但因為酬金豐厚，比賽也比較刺激，所以參加的拳手和觀看的觀眾都很多。業餘拳擊賽選手要戴頭套，上身穿背心，手套也比較厚，打起來比較安全。奧運會上的拳擊賽就屬於這一類型。

在美國拳壇上，佔主導地位的一直是職業拳擊賽，而且優秀拳手不少都是黑人，其中最有名的是一代拳王穆罕默德·阿里。阿里1964年在他22歲時就獲得了“世界拳王”的稱號。他不但是位勇猛的拳擊手，而且還富有正義感。他曾因反對美國侵略越南並拒服兵役，被剝奪比賽的權利，幾年後才恢復。恢復後阿里又兩度奪得拳王稱號，成為拳擊史上第一個三次奪得拳王稱號的人，被稱為“超級拳王”。

繼阿里之後，美國拳壇還出現了麥克·泰森和霍利菲爾德兩位有名的職業拳擊手。泰森出拳力量驚人，技術全面，組合拳打出來既快速、準確、猛烈，又變化多端，令人防不勝防。霍利菲爾德比賽經驗豐富，善於抓住對手弱點，他正是靠這一點兩次戰勝了泰森。1997年6月，在一次泰森與霍利菲爾德較量的拳王爭霸賽中，泰森突然朝對手的右耳猛咬一口，竟咬掉了一塊。裁判宣佈取消泰森的比賽資格，霍利菲爾德獲勝。這真是世界拳擊史上的一段奇聞。

今世奧運

　　將早已消失的古代奧運會復興的功臣是法國人顧拜旦。在他的心目中，體育是讓世界和平相處的最佳手段，而體育的和平使命就最好地體現在這繼往開來的奧林匹克運動之中。

　　舉辦首屆奧運會的最佳地點是古代奧運會的故鄉希臘。儘管第一屆雅典奧運會的籌辦遇到不少困難，但經各方面努力終於順利召開。想不到的是，以後連續兩屆奧運會卻辦得很糟，竟成為世界博覽會的附庸。1900 年奧運會變成了巴黎世界博覽會的餘興表演，而 1904 年奧運會則淹沒在聖路易世界博覽會名目繁多的體育活動之中。更讓人氣憤的是，在聖路易的賽場上竟還讓所謂野蠻人與奧運選手同場比賽，以顯出這些人的落後低能。

　　就在奧林匹克運動面臨困境之際，倫敦拯救了奧運會。1908 年倫敦奧運會辦得很成功，建造了專門的運動場，組織工作也很完善。四年後的斯德哥爾摩奧運會也辦得很好，嚴謹規範。由於第一次世界大戰的影響，在中斷一屆後奧運會又重新恢復。戰後連續幾屆奧運會（安特衛普、巴黎、阿姆斯特丹、洛杉磯）不斷尋求發展的契機。這一時期女子體育運動有了重大突破，競技運動水平也大為提高。

　　1936 年柏林奧運會是奧運史上一次充滿爭議的賽會。一方面，它以空前的規模、輝煌的慶典給奧林匹克運動增添了光彩；而另一方面，它又因被德國納粹政權利用而蒙上了陰影。

　　第二次世界大戰使奧運會又一次停辦。戰後

倫敦再次做出貢獻，1948 年倫敦奧運會辦得圓滿成功。在 1952 年赫爾辛基奧運會上，前蘇聯隊首次參加了奧運會，這一體育巨人開始了其奧運爭霸的歷程。在又經過兩屆奧運會（墨爾本、羅馬）之後，1964 年在東京舉辦了第 18 屆奧運會。這是日本史上劃時代的重要事件，政府藉此大興土木，徹底改變了東京的城市面貌。

以後兩屆奧運會反映出政治因素對體育賽會的影響。墨西哥城奧運會召開前就屢遭抗議，舉辦中又發生抗議事件，一直風波不斷。而在 1972 年慕尼黑奧運會上竟爆發了綁架人質的謀殺事件，使奧林匹克運動陷入危機。從 1976 年蒙特利爾奧運會起，連續三屆奧運會都遭到抵制。先是非洲國家抵制蒙特利爾奧運會，後來西方國家抵制莫斯科奧運會，而前蘇聯、東歐國家又轉而抵制洛杉磯奧運會。這是奧運史上一段半個世界角逐的時期。從 1988 年漢城奧運會開始，奧林匹克大家庭終於團聚。每一屆奧運會（巴塞羅那、亞特蘭大、悉尼、雅典）都成為東道主精心安排的超級盛會。

與夏季奧運會並列的還有冬季奧運會，比賽項目有滑冰、滑雪、冰球等，以讓各國選手展示其冰雪運動的風采英姿。

中國與奧林匹克運動的關係源遠流長，但早期的歷史卻讓人心酸，舊中國三次派隊參賽都無一建樹，而新中國的體育健兒現在已成為奧運賽場的驕子，成績優異進入了領先的第一方陣。更讓人欣喜的是，北京已獲得 2008 年奧運會主辦權，中國的百年奧運之夢已經成為現實。

今世奧運

奧運復興

（右圖）顧拜旦。
（中圖）德國考古學家
發掘出的希臘奧林匹亞
遺址。
（下圖）1894 年 法 國
《自行車》報報道"恢
復奧林匹克運動會代表
大會"在巴黎索邦召
開。

說到現代奧林匹克運動會，就不能不提到法國人顧拜旦。他是現代奧林匹克運動的創始人。皮埃爾·顧拜旦 1863 年出生於法國的一個名門望族之家，從小受過良好的教育，系統地學習過古希臘文化。在上中學時他就非常愛好體育運動，經常划船、騎馬，練習拳擊，尤其愛好擊劍。顧拜旦是個堅定的愛國者，法國在普法戰爭中戰敗使他深受刺激，他期望祖國能早日復興。他探尋的救國之路是發展教育：用教育拯救法國，用教育塑造民族的未來。而在他規劃的教育救國的藍圖中，最重要的是大力開展體育運動，以增強國人的體質。1888 年，他組建了全法體育協會。

此後，在顧拜旦的腦海裡又冒出一個念頭：組織一個國際性的運動會來促進全世界的體育運動。在此之前，德國考古學家在古代奧運會遺址奧林匹亞挖掘了六年，使其重見天日，激起了人們對希臘古代奧運會的興趣。有個叫札巴斯的希臘人，提出了恢復古代奧運會的建議。在他的努力下，先後舉行過五屆奧運會。參賽的運動員都是希臘人，運動會的規模也很小，因而效果很不理想。體育史上將這五屆運動會稱爲"札巴斯草創現代奧運會"。

受到這兩件事的影響，顧拜旦頭腦中朦朧的念頭有了具體的內容。1892 年，他在一次會議

今世奧運

上正式提出復興古代奧運會的建議，並希望未來
的奧運會要有廣泛的國際性。在他的倡議下，
1894 年 6 月，來自世界各國的體育界名人在巴
黎的索邦召開了會議，名爲"恢復奧林匹克運動
會代表大會"。這次會議通過了顧拜旦的建議：
以現代形式每四年舉行一次奧運會。爲舉辦好奧
運會，還要建立一個常設的委員會，這就是國際
奧委會。會議決定，將於 1896 年舉行第一屆現
代奧林匹克運動會。爲表示對古代奧運會發祥地
的尊重，這屆奧運會將在希臘首都雅典舉行。爲
了使組織工作能順利進行，希臘教育家維凱拉斯
被任命爲國際奧委會的第一任主席，顧拜旦任秘
書長。

　　讓顧拜旦沒有料到的是，第二年奧運會的籌
備工作就出了問題。希臘總理出於經濟上的考
慮，堅決反對在雅典舉辦奧運會。聽到這一消
息，顧拜旦立即趕到雅典，力圖說服希臘總理改
變看法，但沒有成功。情急之下，顧拜旦去求見
希臘王太子，說服王太子出任雅典奧運會組委會
主席，並保證費用不由希臘政府負擔。後來的籌
辦工作就由王太子領導的組委會負責，希臘總理
因此而辭職。籌辦中最重要的工作是籌集資金，

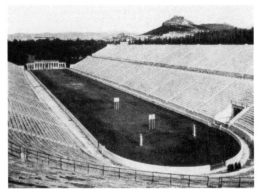

重修的潘納德奈運動場。

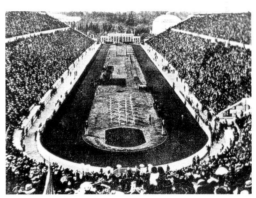

雅典奧運會開幕時的盛況。

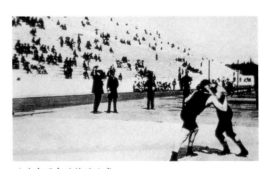

雅典奧運會的摔跤比賽。

奧運復興

雅典奧運會海報。

奧運復興

第一屆國際奧委會委員。

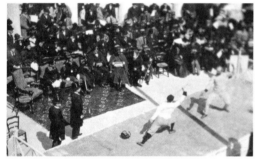

雅典奧運會的擊劍比賽。

組委會發行了以古代奧運會為題材的紀念郵票，得到了第一筆錢。後來又陸續收到一些捐款，但還缺修運動場的錢。這時希臘富商埃夫洛夫慷慨解囊，出資 90 萬德拉克馬（希臘貨幣單位），修整了潘納德奈運動場。這一運動場原是用札巴斯去世時留下的遺產建的，比較簡陋。埃夫洛夫出資將它整修改建，坐席看台全部用雪白的大理石鋪砌，可容納 7 萬多觀眾，規模相當可觀。

在比賽場地陸續開工後，顧拜旦又遇到了新的難題。除了東道主希臘積極支持運動員參賽外，大多數受邀請的國家對奧運會並不重視，有的還拒絕參加，比如法國體操協會就表示，如果德國體操運動員去雅典，法國人就不去。俄國明確表示不參加，甚至還把顧拜旦寄來的邀請信登

在報上，冷嘲熱諷了一番。英國不滿意的是用法語書寫奧運會程序。在顧拜旦的不懈努力下，終於有 13 個代表隊前來參賽。總共有 311 人，全是男運動員，其中希臘隊人數最多，有 230 人。比賽項目有田徑、游泳、舉重、摔跤、體操、自行車、射擊、擊劍和網球九項。

1896 年 4 月 5 日，在雅典的潘納德奈運動場，希臘國王喬治一世宣佈第一屆奧運會開幕。隨後希臘作曲家薩馬拉親自指揮樂團演奏了由他譜曲的奧運會會歌。這時顧拜旦帶着夫人就坐在希臘國王身邊，他復興奧運會的夢想終於成為現實。

從運動技術的角度來看，這屆奧運會的競技水平不高。大多數參賽選手沒有經過選拔，誰願意參加都可以入選。代表性也不強，如美國隊就主要由兩所大學的學生組成。有的運動員甚至是恰好來雅典遊玩的旅遊者。競賽的條件也不好。主體育場過於細長，彎道半徑小。游泳比賽因為

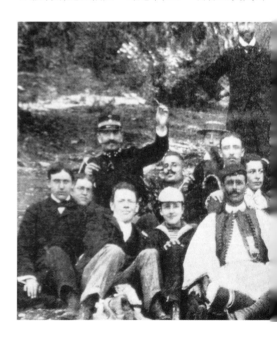

今世奧運

沒有現成的游泳池可用，就安排在附近的海灣中進行。那裡的水溫只有攝氏 13 度，運動員凍得夠嗆。有人為了防寒，就在身上塗油。游泳比賽中還臨時增加了一個項目，100 米皇家海軍水手賽。這是專門為停泊在海灣裡的一艘軍艦上的水兵設立的，由此可見比賽程序有很大的隨意性。

在雅典奧運會上產生的第一個冠軍是三級跳

雅典奧運會馬拉松冠軍魯伊斯，這是他在 1936 年穿希臘民族服裝所攝。

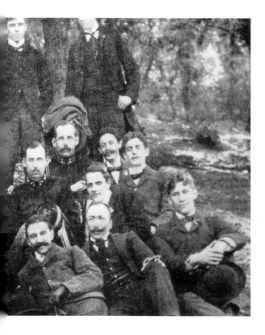

在雅典奧運會上獲獎的希臘和美國運動員合影。

遠冠軍。獲勝者是美國哈佛大學學生康諾利。學校不讓他參加比賽，可他執意要來。在奧運會之後，他就被哈佛大學開除了學籍。1949 年，哈佛大學授予他名譽博士學位，算是對他認了錯。希臘人本來認為擲鐵餅是他們的強項，志在必得，誰知道竟被一個沒見過標準鐵餅是什麼樣的美國大學生佔了先。在這屆奧運會上最有名的運動員是希臘人魯伊斯，他獲得了馬拉松長跑的冠軍。在他去世後，希臘政府把他葬在潘納德奈運動場看台的最高層，以作紀念。

因為希臘人認為黃金與賭博有很大關係，所以在這屆奧運會上沒有設金牌。冠軍的獎品是銀牌和橄欖花環，亞軍是銅牌和月桂花冠，第三名什麼也不發。美國隊成績優異，獲得 39 項冠軍。德國的舒曼在體操和摔跤比賽中一人獲得四項冠軍，風頭最健。在發獎儀式後舉行的宴會上，希臘國王向舒曼祝酒時說：「在雅典你的名氣比我大。」

4 月 15 日，雅典奧運會閉幕。此後，顧拜旦正式出任國際奧委會主席。國際奧委會決定在顧拜旦的家鄉巴黎舉行第二屆奧運會。

第一位現代奧運會冠軍康諾利（1950 年攝）。

今世奧運

走出陰影

雅典奧運會的成功使顧拜旦感到振奮,他希望在自己的家鄉巴黎舉行的第二屆奧運會能辦得更好。但出乎他的意料,法國對奧運會不感興趣。1900 年將在巴黎舉辦世界博覽會,法國政府就乾脆將巴黎奧運會的籌辦工作交給了世博會的籌委會,結果辦得一團糟。世博會體育部將"奧運會"擅自改名爲"國際錦標賽"。這一"錦標賽"的賽程長達五個半月,安排混亂拖沓,將比賽項目按博覽會的工業類別分散到各個區域進行,如擊劍屬於刀劍製造,划船屬於救生用品。獲勝者也沒有得到獎牌,只是在幾個月後給參賽者每人發一個長方形的紀念章。

由於組織工作混亂,現在已弄不清具體有多少比賽項目以及獲勝者的名單。但由於賽事處於

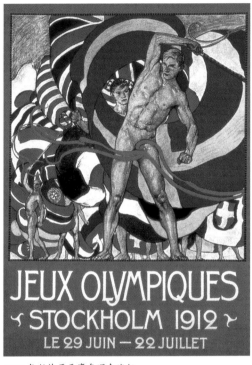

1912 年斯德哥爾摩奧運會海報。

失控狀態,也出現了一些新情況。一是本來奧運會嚴格禁止職業運動員參加,但由於無人干涉,這次就有擊劍和自行車的職業選手參賽。二是顧拜旦反對女運動員參加奧運會,但這次卻有 12 名女運動員得到參賽許可。

美國運動員克連茨萊是巴黎奧運會上獲冠軍最多的選手,得到了 60 米跑、110 米欄、200 米跑和跳遠四個第一名。這些比賽都在馬術場的一塊草地上進行。跳遠比賽也是如此,運動員爲了不扭傷腳,只好自己動手在草地上臨時挖沙坑。在舉行標槍、鐵餅比賽時更麻煩,草地四周有不少樹,決定比賽勝負的不是實力,而是運氣,運動員要把標槍、鐵餅扔得能穿過樹杈,才有希望獲勝。

與 1900 年奧運會同時在巴黎召開的世界博覽會。

今世奧運

顧拜旦看着巴黎奧運會以這種可笑的方式舉辦，也沒有辦法。他騎着三輪摩托車，神情沮喪地趕往各賽場去看比賽。他這樣評價這屆奧運會：“他們利用了我們的事業，並毀壞了我們的事業。”

第三屆奧運會的主辦權交給了美國的聖路易，說起來也與世博會有關。1904 年將在聖路易舉辦世界博覽會，主辦者想將這兩項活動併在一起辦。與巴黎不同，聖路易世博會組委會許諾要把這屆奧運會辦成一次成功的體育盛會。與巴黎世博會不提奧運會的做法不同，這次是把博覽會上所有的體育表演都稱爲“奧林匹克”比賽。事實證明，在聖路易舉辦奧運會是又一個失誤。從歐洲去美國路途遙遠，結果參賽運動員大多是美國人，有 531 人（其中六名是女運動員）之多，其他國家的選手只有 96 人。

聖路易奧運會從 1904 年 7 月 1 日開始，到 11 月 23 日結束，比賽中笑話和醜聞不斷。本來成績平平的美國運動員洛茨獲得了馬拉松長跑冠軍，事後查出他在途中搭了一陣汽車。洛茨被取消冠軍稱號，由第二名希克斯接替，但希克斯在途中是靠吃一種叫士的寧的興奮劑才跑到終點的。他是現代奧運史上第一個服用興奮劑的運動員。

這兩屆失敗的奧運會使奧林匹克運動陷入了絕境，因此選擇好下屆奧運會的主辦城市就極爲

參加 1900 年巴黎奧運會的美國運動員。

1904 年聖路易奧運會上的“人類學日”活動。

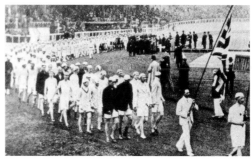

1908 年倫敦奧運會的入場式。

顧拜旦在巴黎騎着摩托車四處去看奧運會比賽。

走出陰影

重要，不能再出差錯。顧拜旦提名羅馬為 1908
年奧運會的主辦地，並得到贊同。後因羅馬的
籌備工作不力，臨時換上倫敦作為替補。英國
的籌備工作非常得力，國王親自過問。有人向
組委會大筆捐款，修建了能容納 6 萬多人的白城
體育場。

1908 年 4 月，2,000 多名運動員聚集到倫
敦，開始了長達半年的賽事。倫敦奧運會最吸引
人的項目是田徑。本來在田徑運動中佔優勢的是
美國運動員，但倫敦的陰雨天氣使美國人很不適
應，因而短跑比賽的金牌都被別的國家的選手奪
走。在游泳比賽中英國選手獨得三塊金牌。瑞典
選手施萬父子雙雙參加射擊比賽，並雙雙奪得金
牌。意大利運動員比德里在馬拉松長跑的最後時
刻昏倒在地，被人扶着到達終點，因違反了規則

獲得 1908 年奧運會馬拉
松金牌的海斯。

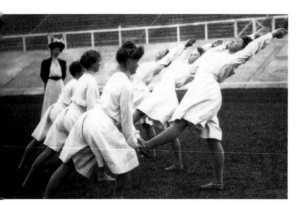

參加 1908 年奧運會的丹麥體操運動員。

痛失金牌，引起了大家的同情，成為失敗的英
雄，而真正的馬拉松冠軍美國人海斯卻反而不為
人注意。

這屆奧運會一反前兩屆奧運會給人們留下的
不良印象，以其良好的組織工作和出色的場地設
施讓大家滿意，使奧林匹克運動走出了陰影。

國際奧委會在選擇 1912 年奧運會的主辦城

市時仍非常慎重，經再三考慮確定了瑞典的斯德
哥爾摩。這屆奧運會得到瑞典舉國上下的支持，
政府撥出了充足的資金，專門建造了一座奧林匹
克體育場，看台由花崗岩砌成，可容納 5 萬觀
眾。在這屆奧運會上，運動員來自世界五大洲，
參賽人數超過 2,500 人。在各國代表隊中美國隊
最引人注目，他們乘坐一艘建有跑道和游泳池的

雖敗猶榮的意大利馬拉松選手比德里。

今世奧運

在斯德哥爾摩奧運會上獲得游泳接力賽金牌的英國女運動員。

美國印第安人運動員索普。

1983 年薩馬蘭奇把奧運金牌還給索普的兒子。

巨輪來參加比賽。

　　1912 年 5 月 5 日，瑞典國王古斯塔夫五世宣佈第五屆奧運會開幕。開幕式上進行了團體操表演。在斯德哥爾摩奧運會上，最值得一提的人是美國運動員吉姆·索普。他是個印第安人，參加五項全能和十項全能兩項比賽，以絕對優勢獲得了這兩個項目的金牌。在頒獎儀式中瑞典國王稱他是"全世界運動員中的王中之王"。誰知第二年美國奧委會指控他曾在一個棒球隊打球時收過獎金，因而失去了奧運會選手的業餘身份。在沒有進行調查確認的情況下，國際奧委會就取消了索普的冠軍資格，沒收了他的金牌。受到這一打擊，索普心力交瘁，一直過着窮困潦倒的生活，1953 年在貧病交加中去世。這一冤案直到他去世 30 年後才平反，1983 年國際奧委會主席薩馬蘭奇將專門複製的 1912 年奧運會金牌授予索普的兒子。

　　從舉辦的水準來看，這是一屆圓滿成功的奧運會，說明奧林匹克運動已開始走向成熟。1914年，在奧林匹克運動誕生 20 周年之際，顧拜旦設計了國際奧委會的會旗——五環旗。它由潔白的底色和藍、黃、黑、綠、紅的五色圓環組成。按照顧拜旦的解釋，這五環代表着參賽的五大洲。也就在這一年，第一次世界大戰爆發，原定的 1916 年柏林奧運會被迫取消。

今世奧運

尋求發展

安特衛普奧運會入場式。

1918 年，長達四年多的第一次世界大戰終於結束。這次戰爭是人類歷史上的浩劫，也給奧林匹克運動帶來了巨大損失。1916 年柏林奧運會被迫取消，但奧運會的屆數照算，仍稱之為第六屆奧運會。為躲避戰火，顧拜旦把國際奧委會總部從巴黎遷到了瑞士洛桑。

1920 年安特衛普奧運會海報。

1919 年，顧拜旦召集了國際奧委會全會。在這次會議上，1920 年第七屆奧運會的主辦權授予比利時的安特衛普。儘管籌備時間只有短短的一年，但比利時人還是出色地完成了準備工作。新建的主體育場第一次使用了周長為 400 米的標準跑道，還修建了一個露天游泳場。

1920 年 8 月 14 日，第七屆奧運會開幕。在開幕式上向空中放了象徵和平的鴿子，並升起顧拜旦設計的五環旗，還第一次舉行了運動員宣誓。在這屆奧運會上，第一次參加奧運會的芬蘭運動員魯米獲得了中長跑的三塊金牌。短跑項目的冠軍則被美國運動員壟斷。美國人帕多克在百米跑中奪得金牌。他創造了一種豹躍式衝刺法，在離終點還有幾米時上身突然前傾，雙手高舉，騰身衝過終點。

9 月 12 日，安特衛普奧運會閉幕。在閉幕式上，組委會將五環旗降下，獻給國際奧委會。從此，這面會旗就成為傳播奧林匹克精神的接力棒，在每屆奧運會閉幕時，東道主都要將它交給下一屆組委會的主席。

顧拜旦對 1924 年奧運會的主辦城市有自己的考慮，他希望能讓他的家鄉巴黎來辦。一則1924 年恰逢奧林匹克運動在巴黎誕生 30 周年；二則希望讓巴黎成功地辦一次奧運會，以洗去人

今世奧運

們對 1900 年巴黎奧運會的惡劣印象。顧拜且還表示，在 1924 年奧運會之後他就要辭去國際奧委會主席的職務。大家理解他的心情，用投票方式決定：將 1924 年奧運會的主辦權授予巴黎，1928 年奧運會的主辦權授予阿姆斯特丹。這一次，法國和巴黎市政府都不敢怠慢，給予奧運會大量資助，用於擴建體育場，還修建了一個高標準的游泳池。組委會還為運動員修建了奧運村，解決了過去四處投宿的問題，又為各國運動員提供了相互交流的環境。

1924 年 5 月 4 日，巴黎奧運會隆重開幕。在這屆奧運會上，魯米仍是引人注目的明星，共奪得五塊金牌。他賽跑時有個奇特的習慣，右手要拿着秒表，以掌握好時間。當跑到最後一圈時，他就把秒表扔在地上，全速衝向終點。在田徑比賽中還出了一位名人，這就是英國劍橋大學神學院的學生埃里克·里德爾。他是當時最優秀的短跑選手。因為 100 米短跑比賽安排在星期天，這位篤信宗教的運動員竟寧可放棄金牌也不在禮拜天比賽。過了幾天，他輕鬆地奪得了 400 米的金牌。

1925 年，奧林匹克運動的創始人顧拜且辭職，由比利時人巴耶拉圖（安特衛普奧運會的主要籌辦者）繼任國際奧委會主席。1937 年，顧拜且去世。他的心臟被安葬在希臘奧林匹亞古代奧運會遺址的入口處。

巴耶拉圖上任不久就遇到了難題，阿姆斯特丹奧運會的籌備工作很不順利。荷蘭政府宣佈不給奧運會任何資助。組委會別無選擇，只好請求民眾給予捐助，募集到一筆錢，建起了一個不錯的體育場。在 1928 年奧運會的賽場上，還第一次出現了商業贊助，美國可口可樂公司向美國代表隊提供了上千箱飲料。精明的荷蘭人還看到了奧運標誌的商業價值，把奧運五環印在襯衫和領帶上，作為紀念品出售。

尋求發展

1924 年巴黎奧運會的奧運村。

1924 年奧運會開幕式。

里德爾奪得 400 米冠軍。

1928 年阿姆斯特丹奧運會海報。

好萊塢迪斯尼公司設計的洛杉磯奧運會開幕式。

阿姆斯特丹奧運會終於允許女運動員參加田徑比賽。這使已退休的顧拜旦很不高興。他認為婦女不適宜參加奧運會，一是不符合古代奧運會的傳統，二是婦女的身體不能從事劇烈的運動。但這時他的保守觀念已得不到贊同。在阿姆斯特丹奧運會上設立了 100 米、800 米、4×100 米、跳高和鐵餅五個女子田徑項目。100 米的桂冠被美國人魯濱遜得到，她成了奧運史上第一個女子田徑冠軍。女子 800 米比賽競爭激烈，好幾個選手跑完後疲憊不堪，趴在地上。有些人就借機攻擊，認為婦女身體虛弱經受不了劇烈運動。下屆奧運會就取消了女子 800 米項目，直到 1960 年的羅馬奧運會才恢復。

魯米在運動場上仍然風頭強勁，他奪得一金一銀兩塊獎牌，加上以前所得共有九塊金牌、兩塊銀牌，是奧運史上得金牌最多的人。芬蘭政府後來為他立了一座銅像。在巴黎奧運會上奪得三塊金牌的美國游泳明星威斯穆勒，這次又得了 100 米自由泳和 4×200 米自由泳兩塊金牌。在這次奧運會後，他就改行去好萊塢當演員，扮演電影《人猿泰山》的主角。日本選手織田幹雄獲三級跳遠冠軍，是第一個得到奧運會金牌的亞洲人。

在阿姆斯特丹奧運會上，國際奧委會做出決定：在奧運會開幕式上要舉行點燃火炬的儀式，而且火炬在整個賽會期間不能熄滅，並由此形成了傳遞和點燃奧運聖火的儀式。

下一屆奧運會又輪到美國人當東道主。這次與辦砸的 1904 年聖路易奧運會情況大不一樣，1932 年的洛杉磯奧運會辦得很成功。洛杉磯在十幾年前就已建了一個可容 10 萬人的圓形體育場，這次修整一新。主辦單位還修了漂亮舒適的奧運村。另外還做了一些規定：將比賽時間確定

魯米在阿姆斯特丹奧運會上獲得 1,000 米金牌。

今世奧運

為 16 天，以使賽程更緊湊；每個項目比賽結束後立即發獎，而不是最後集中發獎。

1932 年 7 月 30 日，洛杉磯奧運會開幕。在這屆奧運會上，美國黑人運動員托蘭在 100 米決賽中跑出了 10.3 秒的驚人成績。美國姑娘迪德里克森獲得了標槍和 80 米跨欄的冠軍。日本的游泳選手大顯身手，獲得了五塊金牌。波蘭女運動員瓦拉澤維奇奪得女子 100 米冠軍。後來她誤中槍彈而死，經醫生檢查，發現她是兩性人，且男性成分多於女性成分。

美國的電影城好萊塢就在洛杉磯的郊外。好萊塢的大亨們抓住這一機會大大地風光了一回，邀請前幾屆奧運會的明星魯米來好萊塢參觀，請影星兼泳星的威斯穆勒與游泳運動員團聚，也算是盡了一番地主之誼。

1932 年洛杉磯奧運會海報。

托蘭獲得洛杉磯奧運會男子百米冠軍。

迪德里克森投標槍。

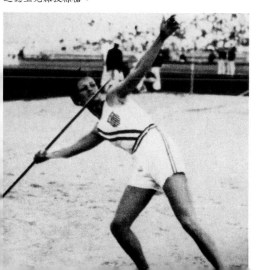

獲得女子百米金牌的瓦拉澤維奇。

充滿爭議的賽會

布倫戴奇在柏林與一警察握手。

1936 年的柏林奧運會是奧運史上充滿爭議的一屆奧運會。一方面，它以空前的規模、輝煌的慶典、優異的成績和完善的組織給奧林匹克運動增添了光彩，成爲奧運史上一座重要的里程碑，但另一方面，它又因被納粹政權利用而蒙上了濃重的陰影。

1931 年，第 11 屆奧運會的主辦權被授予柏林。這時希特勒的納粹黨還沒有上台。1933 年，希特勒政權上台，情況發生了很大變化。希特勒本來對奧運會毫無興趣，認爲奧運會"是由猶太人支配的醜惡集會"。1933 年 3 月，柏林奧運會組委會主席求見希特勒，向他介紹在柏林舉辦奧運會的意義。從此，希特勒態度大變，對舉辦奧運會變得熱心起來，同意由國庫撥出巨款資助。

柏林奧運會體育場。

他想利用這屆奧運會爲納粹政權粉飾太平。

有了經濟上的保障，柏林奧運會組委會開始了卓有成效的籌備工作。建築師馬赫兄弟設計了一個高水平的體育場：用花崗岩和大理石建的主體育場造型新穎，氣勢磅礴，能容納 10 萬觀衆。主體育場旁邊有一個帶跳水台的游泳池、一個賽馬場和一座雄偉的鐘樓。直到今天，它仍是柏林最大的體育場。還修建了一個比上屆更豪華的奧運村。組委會還提出了一個很好的創意：在希臘奧林匹亞古奧運會遺址上，由 12 名身穿希臘民族服裝的少女點燃奧林匹克之火，然後舉行大規模的跨國火炬接力活動。在奧運會開幕式上，將由最後一名火炬接力隊員在奧運會場上點燃聖火。

當時在德國奧林匹克集訓隊中已有 21 名猶太運動員入選。但隨着納粹德國大肆迫害猶太人，先後有 19 人被淘汰，只剩下兩人，其中的女

今世奧運

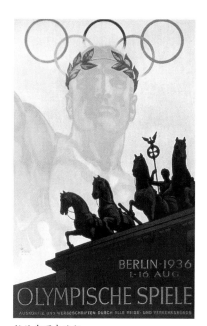

柏林奧運會海報。

德國女導演里芬斯塔爾指揮拍攝柏林奧運會的紀錄片。

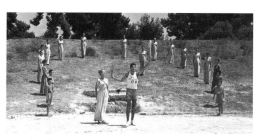

柏林奧運會開創了在古奧林匹亞遺址採集聖火的先例。

子擊劍運動員邁耶爾金髮碧眼，樣子很像德國血統的日耳曼人。國際奧委會主席巴耶拉圖對柏林奧運會的前景不放心，於 1935 年 11 月去見希特勒。他以取消柏林奧運會為威脅，要希特勒不要做得太過分。當時也有不少人號召抵制在柏林舉辦奧運會，呼籲改在別的城市舉辦。為此，美國奧委會主席布倫戴奇（1952～1972 年任國際奧委會主席）專程去德國視察。在他的勸說下，抵制意見沒能佔上風。20 年後，布倫戴奇承認自己當

年受到納粹製造的假象迷惑，判斷失誤。

1936 年 7 月 30 日晚，近千名火炬接力隊員高舉奧運火炬穿過柏林的勃蘭登堡門。8 月 1 日下午，柏林奧運會舉行開幕式。來自 49 個國家的近 4,000 名運動員列隊入場。按照奧林匹克憲章，希特勒作為國家元首宣佈奧運會開幕。這時鐘樓上大鐘鳴響，插着奧運五環旗的"興登堡"號飛艇在體育場上空盤旋，3,000 名歌唱演員齊聲演唱奧林匹克會歌，場面極為輝煌壯觀。

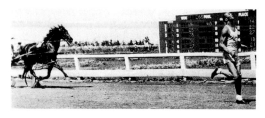

柏林奧運會後歐文斯一度以表演與馬車賽跑為生。

今世奧運

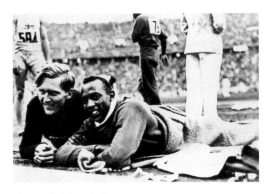

歐文斯與盧茨·朗合影。

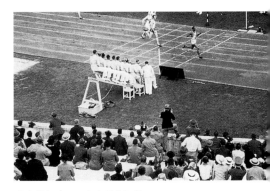

歐文斯打破 200 米奧運會紀錄。

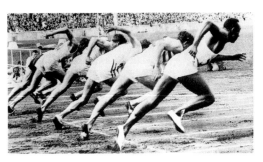

短跑運動員起跑。

8月2日上午，比賽開始。美國黑人運動員傑西·歐文斯先奪得百米跑的冠軍。兩天後，歐文斯參加跳遠比賽，他的勁敵是德國選手盧茨·朗。在預賽試跳時歐文斯兩次犯規，如果再犯規就將失去決賽資格。這時盧茨·朗走過來安慰他，給他出主意。歐文斯頓時振作起來，縱身一跳獲得了決賽權。在決賽中，歐文斯獲得冠軍，第一個上前向他表示祝賀的是獲得亞軍的盧茨·朗。在幾天內，歐文斯又勇奪 200 米的金牌，並與隊友一起奪得 4×100 米接力賽的冠軍。有人形容歐文斯跑起來像一顆 "褐色的炮彈"。一時間歐文斯成了柏林街頭巷尾人們議論的中心人物。他的優異成績使鼓吹 "雅利安種族優越" 的希特勒感到難堪，他竟提前退場，拒絕在頒獎儀式上與歐文斯握手。

繼歐文斯的勝利之後，8 月 5 日的女子花劍比賽是對納粹人種理論的又一沉重打擊。獲得這一比賽前三名的全是猶太人：冠軍是匈牙利猶太人埃蕾卡，亞軍是德國猶太人邁耶爾，第三名是奧地利猶太人普賴斯。

在舉行女子 4×100 米接力賽時，德國隊出了意外。德國女子短跑隊有着世界一流水平，當時的世界紀錄就是她們創造的。她們的主要對手是美國隊，決賽時兩個隊緊挨着。德國隊在跑前三棒時領先了好幾米，看台上的希特勒高興地站起來尖聲喊叫。就在交接最後一棒時，德國姑娘手中的棒掉在了地上。等到撿起來，美國運動員已跑向了終點。男子跳高比賽的結果也讓希特勒不快。在高度升到 1.97 米時，場上有九名運動員，其中只有一個德國人。這個德國運動員三次試跳失敗，而美國人包攬了前三名。坐在主席台上的希特勒氣急敗壞，走進跳高場，對裁判說場地上有水，這個冠軍不能算。裁判沒有理睬他的無禮要求，美國運動員約翰遜堂堂正正地獲得了金牌。希特勒所做的仍是拒絕與黑人冠軍握手。當然，德國隊的強項也不

少，在投擲類的六個項目中就得到了五塊金牌。

朝鮮人孫基禎奪得了馬拉松長跑的冠軍。但當時朝鮮是日本的殖民地，所以孫基禎是作為日本運動員去參賽的。在頒獎儀式上，升的是日本國旗，奏的是日本國歌。孫基禎站在台上，內心痛苦萬分，他努力用手遮住自己胸前的日本國旗。他的行動觸怒了日本當局，很快就被送了回去。

籃球第一次被列入奧運會比賽項目，籃球發明人奈史密斯也到場助興。經過幾十場比賽，美國隊獲得冠軍。籃球比賽是在室外進行的，吸引了大批觀眾。以後奧運會的籃球賽就不再在露天，而改為在室內的體育館裡比。1936年的奧運會在競技水準上達到了高峰，運動員共創下40項世界紀錄。德國獲得38塊金牌，位居首位；美國次之，獲得24塊金牌。

在柏林奧運會期間，國際奧委會召開了全會，決定把1940年奧運會的主辦權授予日本東京。後來因為日本發動侵略中國的戰爭，國際奧委會收回了主辦權。隨後國際奧委會又把主辦權授予芬蘭首都赫爾辛基。1939年，第二次世界大戰爆發，1940年和1944年的兩屆奧運會全都被迫取消。在這期間，國際奧委會主席巴耶拉圖於1942年去世，他的職務由瑞典人埃德斯特朗繼任。

朝鮮運動員孫基禎。

"興登堡"號飛艇飛過奧運村上空。

在柏林奧運會上並肩賽跑的兩名運動員。

充滿爭議的賽會

聖火傳遞

1948 年倫敦奧運會海報。

1945 年，第二次世界大戰結束，世界各地到處都是戰爭留下的廢墟。1936 年柏林奧運會體育場的鐘樓在戰火中倒塌，人們在那裡建了紀念碑，以紀念在戰爭中遇難的運動員。

戰爭的硝煙消散不久，國際奧委會就在考慮舉辦奧運會的事，決定於 1948 年在倫敦舉辦第 14 屆奧運會（前兩屆停辦的奧運會仍稱第 12 屆和第 13 屆奧運會）。為了節省經費，這次沒有修建奧運村，讓運動員分散居住在軍營、學校，甚至私人家中，把有限的錢用於整修體育場館。

1948 年 7 月 29 日，倫敦奧運會開幕。在這屆奧運會上，最引人注目的明星是荷蘭女運動員范尼·科恩。這時她已 30 歲，是兩個孩子的母親。她一舉奪得了 100 米、200 米、80 米欄和

"飛翔的荷蘭人"范尼·科恩。

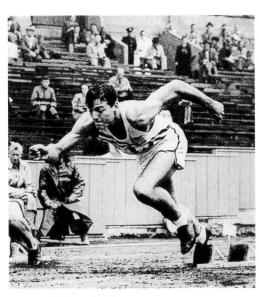

美國十項全能運動員馬賽厄斯。

4×100 米接力的四塊金牌。作爲跳高和跳遠世界紀錄的保持者，她完全有能力再奪兩塊金牌。但身爲她丈夫的荷蘭田徑隊總教練不同意，擔心她會負擔過重。這位"飛翔的荷蘭人"回國時受到了人們如癡如狂的歡迎。美國運動員馬賽厄斯獲得了十項全能的冠軍，四年後他又再次獲得這一項目的冠軍，被譽爲"田壇鐵漢"。在馬拉松長跑的最後時刻上演了與 1908 年倫敦奧運會上類似的一幕。比利時運動員熱利快到終點時摔倒在地，這次誰也不敢去扶他。在被兩人超越後，熱利拚盡最後的力氣，站起來跑過終點，獲得了銅牌。

1952 年的第 15 屆奧運會由芬蘭的首都赫爾辛基承辦。在這屆奧運會上最大的變化是前蘇聯第一次派出代表隊參加，而且人數居各參賽代表隊之首。就在這一年，美國人布倫戴奇當選爲國際奧委會主席。

1952 年 7 月 19 日，赫爾辛基奧運會開幕。芬蘭的"長跑之神"魯米點燃了運動場上的奧運

魯米點燃奧運聖火。

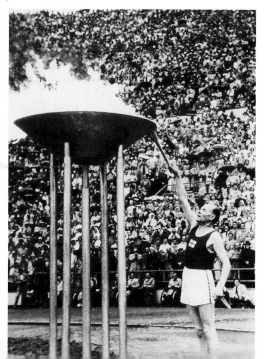

前蘇聯隊在赫爾辛基奧運會開幕式上。

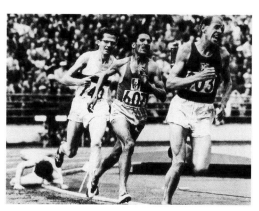

捷克運動員札托倍克參加長跑比賽。

聖火。在比賽中，前蘇聯隊很快就表現出了其雄厚的實力。前蘇聯女運動員包攬了鐵餅比賽的全部獎牌，舉重選手奪得了三塊金牌。尤其值得一提的是前蘇聯體操運動員朱卡林。他在二戰中曾因受傷而被俘，成爲德國集中營的囚徒，後尋機逃出。這位劫後餘生、青春已過的運動員一人獨得四塊金牌，成爲本屆奧運會上獲金牌最多的選手。除前蘇聯外，東歐國家也在譜寫自己的奧運篇章。捷克斯洛伐克運動員札托倍克奪得了5,000 米、10,000 米和馬拉松的三塊長跑金牌，而他的妻子獲得女子標槍金牌。夫妻同場奪魁在奧運史上是空前絕後的一次。

1956 年奧運會在澳大利亞的墨爾本舉辦。爲了適應南半球的氣候，這次奧運會被安排在年底。這一年國際局勢動盪，第二次中東戰爭爆

發，前蘇聯出兵匈牙利，導致一些國家放棄參賽。讓人感到欣慰的是，分裂的德國同意組成一個代表隊參賽。因為路途遙遠，參賽人數大大減少。由於澳大利亞對馬匹進關控制嚴格，需要六個月的隔離檢疫期，因而馬術比賽被轉移到瑞典的斯德哥爾摩進行。要早知道有這一規定，國際奧委會根本就不會同意讓墨爾本舉辦這屆奧運會。

1956 年 11 月 22 日，第 16 屆奧運會開幕。澳大利亞運動員克拉克在點燃聖火時臉被燒傷。比賽中，澳大利亞的游泳隊成績特別優異，獲得八塊金牌。前蘇聯隊以金牌總數第一成為新的奧運霸主，其中體操運動員季托夫和拉蒂尼娜是兩位突出的超級明星。設在萬里之外的馬術分賽場提前比賽，早在 6 月就已結束。在馬術障礙賽中，德國隊的溫克勒爾突然受傷，無法控制坐騎。他的馬馱着受傷的主人竟能準確無誤地越過所有障礙，確保了德國隊獲得冠軍。

1960 年的奧運會選擇由意大利的羅馬來主

德國隊參加在斯德哥爾摩舉辦的奧運會馬術比賽。

辦。羅馬奧運會組委會特別重視聖火傳遞儀式，安排先在希臘的奧林匹亞用透鏡聚光點燃聖火，再一站站傳遞火炬。在雅典，聖火被送上一艘船，駛往意大利的西西里島，再沿着意大利半島將聖火送到奧運會場。沿途萬人空巷，一路歡騰。這次，美國哥倫比亞廣播公司以 39.5 萬美元的價格買下了羅馬奧運會的轉播權。除了在羅馬建造現代化的運動場外，馬術、拳擊、摔跤這些傳統項目還被安排在古羅馬的競技場內比賽。

墨爾本奧運會海報。

羅馬奧運會海報。

OLYMPIC GAMES

MELBOURNE

22 NOV – 8 DEC

1956

GIOCHI DELLA XVII OLIMPIADE

ROMA MCMLX

東京的奧林匹克體育館。

傳遞羅馬奧運聖火。

　　1960 年 8 月 26 日，羅馬奧運會開幕。前蘇聯隊以獲得 43 塊金牌的輝煌戰績，捍衛了自己奧運霸主的地位。美國隊和統一的德國隊名列獎牌數的第二和第三。羅馬奧運會的最大亮點是第三世界國家的參賽。埃塞俄比亞運動員阿貝貝·比基拉光着腳奪得了馬拉松長跑的冠軍。四年後，他又在東京奧運會上再度赤腳奪魁，是奧運史上惟一的雙料馬拉松冠軍。美國田徑黑人女明星魯道夫奪得三塊金牌。她姿容秀美，雙腿修長，跑動起來動作輕鬆自如，很多觀眾都認爲看她賽跑是一種美的享受。在自行車比賽中，丹麥運動員詹森當場從自行車上栽下來，很快死亡，死亡原因是服用了興奮劑。這件事給奧林匹克運動出了新的難題。

　　日本首都東京主辦了第 18 屆奧運會。由於日本經濟當時正處在騰飛階段，日本政府借舉辦奧運會之機大力建設，修建了電視發射塔、高速公路、鐵路新幹線和地鐵。對體育場館的建造也不惜巨資，使東京奧運會成爲超過以前列屆耗資最多的一屆奧運會。

　　1964 年 10 月 10 日，日本天皇宣佈第 18 屆奧運會開幕。美國昔日的田徑明星歐文斯被邀請來觀戰。這開了奧運會邀請歷史上的超級明星前來做客的先例。日本借主辦的便利新增了排球和柔道兩個項目，這些都是日本的強項，獎牌大多被日本運動員摘取。最讓日本人激動的是，號稱"東洋魔女"的日本女排擊敗前蘇聯隊獲得了冠軍。在東京奧運會上，美國和前蘇聯都顯示出了實力。前蘇聯團體總分超過美國，而美國的金牌數多於前蘇聯。美國在田徑項目中總體上佔有優勢，而前蘇聯隊的有些運動員則成績特別突出，比如奪得跳高金牌的布魯梅爾。他在此之前曾六次打破男子跳高世界紀錄。可惜的是在東京奧運會後不久，23 歲的布魯梅爾在一次車禍中致殘，過早地離開了運動場。

東京奧運會開幕式。

賽場風雲

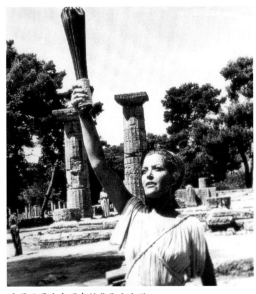

為墨西哥城奧運會採集聖火火種。

在頒獎儀式上美國黑人運動員舉起戴黑手套的手抗議種族歧視。

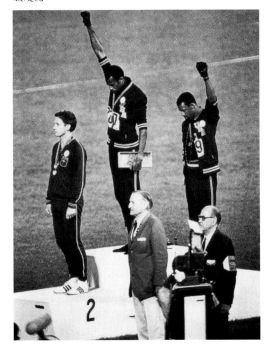

 1968 年的第 19 屆奧運會是在墨西哥首都墨西哥城舉行的。一開始籌辦得就很不順利。當時墨西哥的經濟狀況不佳，國內有不少民眾不理解政府的決策，反對投巨資舉辦奧運會。大學生走上街頭舉行抗議遊行，要求政府停辦奧運會，更多地關注國計民生問題。隨着奧運會開幕日期的臨近，墨西哥政府對學生的示威活動越來越感到憂慮。在以各種手段解決都無效的情況下，政府出動了軍隊，與示威學生在城郊發生了衝突。儘管局勢算是穩定了，但這給奧運會的籌辦投下了陰影。

 在墨西哥城舉辦奧運會遇到的另一個難題是當地的高原地理環境。墨西哥城的海拔高度超過 2,400 米，空氣稀薄，在這裡舉行比賽會有意想不到的問題。有人甚至做出了"死神就站在起跑

墨西哥民眾反對舉辦奧運會。

線上"的悲觀估計。為了做好準備，不少國家在賽前兩三年就把運動員送到高原上去進行適應性訓練。實際上，高原環境對不同的運動項目影響是不一樣的，儘管對長跑這樣的耐力項目不利，但對 400 米以下的徑賽和跳遠這些項目出成績卻大有好處。

1968 年 10 月 12 日，墨西哥城奧運會在禮炮聲中開幕。點燃奧運聖火的是墨西哥女運動員索萊托，她是奧運史上第一個點燃聖火的女性。為了防止再次發生衝突，城內主要街道和運動場四周都佈滿了全副武裝的士兵，讓人感到有點煞風景。

在這屆奧運會上，運動場上鋪設了塑膠跑道。運動場地的變化，加上高原環境，使得短跑成績明顯提高。在男子百米決賽時，站在起跑線上的全是黑人選手，最終美國運動員海因斯以 9.9 秒打破世界紀錄，奪得金牌。即使是參加決賽的最後一名，成績也與上屆奧運會冠軍的成績一樣。在男子 200 米比賽時有了白人的身影，他是獲得銀牌的加拿大運動員諾曼，金牌則被美國黑人史密斯獲得，銅牌得主是另一個美國黑人卡洛斯。在男子 200 米的頒獎儀式上出現了令人震驚的場面。冠軍史密斯和季軍卡洛斯戴着黑手套登上領獎台。當美國國歌奏響，美國國旗

比蒙跳遠。

福斯貝里的背越式跳高。

升起時，他們舉起戴着黑手套的手抗議美國社會對黑人的種族歧視。這兩名運動員很快被美國隊除名。在後來的 4×100 米接力賽上，奪冠的美國隊全是黑人。他們在領獎台上戴着黑色的無沿軟帽，以進行變相的抗議。

在跳遠比賽中，成績的提高更讓人吃驚。美國黑人運動員比蒙第一次試跳。他輕鬆地助跑，踏跳，騰空，動作如同袋鼠一樣伸腿屈身，竟跳出了 8.9 米，而當時的世界紀錄是 8.35 米，整整提高了 55 厘米。撐竿跳高比賽也不甘落後，成績也提高了不少。不過這主要歸功於器材的改善，用上了柔韌而富有彈性的玻璃鋼竿。在男子跳高比賽中，美國運動員福斯貝里用背越式跳過 2.24 米的高度，比上屆奧運會跳高冠軍成績提高了 6 厘米。這也要部分歸功於器材，如果沒有海綿墊，在沙坑中這樣跳就會摔壞脖子。中長跑項目的獎牌絕大多數被非洲選手奪走。在馬拉松比賽中，坦桑尼亞選手阿赫瓦里是最後一名。他在途中因摔倒而右腿受傷，他不顧教練要他放棄的勸說，堅持跑完了全程。

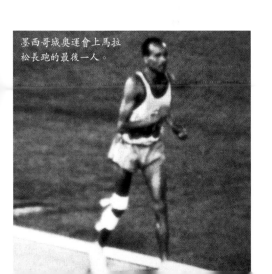

墨西哥城奧運會上馬拉松長跑的最後一人。

慕尼黑奧林匹克中心。

　　國際奧委會把 1972 年奧運會的主辦權授予了聯邦德國的慕尼黑。德國人給這屆奧運會定下了 "歡快與充滿人情味" 的主調。在歡快的氣氛中設計了奧運會的第一個吉祥物——小狗瓦爾迪。以後歷屆奧運會都加以仿效，開發出自己的吉祥物。此外，在慕尼黑還新建了一座帳篷式頂棚的奧林匹克中心，主要比賽場館和奧運村都被包容在懸空的頂棚下面。在 8 月 26 日開幕式的安排上，德國人也有創新，以吹響帶有民族特色的阿爾卑斯大號代替鳴禮炮。

　　誰能想到，就在幾天之後風雲突變。9 月 5 日凌晨，幾名巴勒斯坦 "黑九月" 組織的恐怖分子翻過奧運村的圍牆，闖進了以色列運動員住的 31 號樓。以色列隊教練在上前阻攔時被打死，另一名聞聲趕來的運動員也中彈身亡，還有九名以色列運動員被綁架。隨後，恐怖分子提出了條件：要求以色列釋放在押的 200 名政治犯，並讓他們安全離境。以色列政府拒絕了他們的條件。經過長達 20 小時的談判，恐怖分子終於同意帶着人質去機場，轉往第三地繼續談判。在機場，聯邦德國特種部隊開始了營救行動，但沒有成功，人質被全部槍殺。這一爆炸性事件讓全世界感到震驚。

　　9 月 6 日，奧運會的比賽停止了，改為悼念活動。以色列代表隊帶着遇難者的遺體回國，有

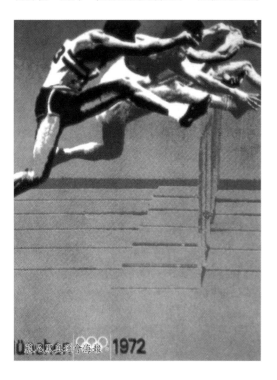

慕尼黑奧運會海報 1972

恐怖事件發生後許多人要求停止召開慕尼黑奧運會。

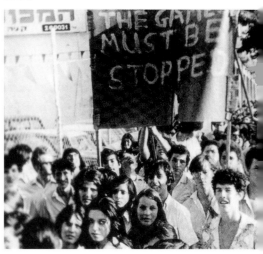

今世奧運

在慕尼黑奧運村的恐怖分子。

些國家的運動員也準備退出比賽回國,這屆奧運會可能也會中止。就在這時,國際奧委會主席布倫戴奇果斷地做出決定:比賽必須繼續進行!他以堅強的決心和鋼鐵般的意志拯救着奧林匹克運動。

這屆奧運會被稱爲"破紀錄的奧運會",共打破 40 項世界紀錄。因爲美國選手在一些項目上的發揮失常,前蘇聯隊在金牌數和團體總分上都居於第一。一直常勝不敗的美國籃球隊竟以一分之差輸給了前蘇聯隊。在游泳比賽中美國隊仍保持着優勢。泳池中最耀眼的明星是美國運動員馬克·施皮茨,他一人奪得了 200 米蝶泳、200 米自由泳、1,000 米蝶泳、100 米自由泳、4×100 米自由泳、4×200 米自由泳、4×100 米混合泳的七塊金牌,而且都打破了世界紀錄。引人注目的是,民主德國隊的獎牌數已名列第三,成爲一支可以與前蘇聯隊和美國隊抗衡的生力軍。

布倫戴奇在慕尼黑奧運會結束後就退位了,由愛爾蘭人基拉寧繼任國際奧委會主席。他擔任這一職務長達 20 年,對奧林匹克運動有過很大貢獻。處事保守的布倫戴奇堅決捍衛顧拜旦定下的奧林匹克運動業餘化的原則,反對商業化、職業化的風氣影響奧運賽場。但時代在變化,開發奧運市場是大勢所趨。

賽場風雲

在慕尼黑奧運會上奪得 100 米、200 米金牌的前蘇聯運動員鮑爾佐夫。

游泳明星馬克·施皮茨。

半個世界的角逐

民主德國游泳名將恩德爾。

羅馬尼亞體操運
動員科馬內奇。

基拉寧一上任，首先讓他感到棘手的是
1976 年蒙特利爾奧運會的籌備工作。蒙特利爾
是加拿大魁北克省的首府，那裡的奧運籌備工
作一片混亂。場館建設進度緩慢，預算上出現
巨額虧空。眼看奧運會有開不成的危險，基拉
寧對籌備工作失去了信心，開始考慮尋找替補
的城市。就在這時，蒙特利爾加快了進度，才
沒有被取消主辦資格。

此外，蒙特利爾奧運會還有別的麻煩。新
西蘭的橄欖球隊去奉行種族隔離的南非比賽，
引起了非洲國家的強烈抗議。許多非洲國家表
示：只要蒙特利爾奧運會允許新西蘭參賽，它
們就要抵制這屆奧運會。結果果然有 20 多個非
洲國家沒派代表隊來參加比賽。

1976 年 7 月 16 日，第 21 屆奧運會在蒙特

前蘇聯體操名將
季佳京。

蒙特利爾奧運會體育館。

今世奧運

利爾開幕。這次的聖火傳遞比較奇特，是在希臘的奧林匹亞採集火種後，將火焰變成電子脈衝，通過衛星傳送到加拿大。這種新潮的傳遞方式遭到很多人非議，國際奧委會還爲此專門規定，以後仍採用傳統的接力方式傳遞聖火。在這屆奧運會上，最值得一提的是民主德國的強勁崛起。在游泳比賽中，男子項目美國還能保持優勢，而女子項目九項新的世界紀錄有七項是民主德國創造的。18 歲的恩德爾獲得四塊金牌，有兩塊竟是在 23 分鐘內得到的。在田徑比賽中，民主德國隊得到 11 塊金牌，比美國和前蘇聯兩國加起來還多一塊。最後民主德國以金牌總數第二的成績超過美國，一舉成爲世界體育強國。不過戰績不佳的美國隊也有自己的新星。黑人運動員摩西參加跨欄訓練還不到一年，就在蒙特利爾成爲 400 米欄的冠軍。

羅馬尼亞女運動員科馬內奇是蒙特利爾奧運會上最耀眼的明星。這個 14 歲的體操神童以令人眼花繚亂的高難度動作征服了裁判。她先後獲得個人全能、平衡木、高低槓的金牌，並在世界體操史上創下了一次參賽獲七個滿分的紀錄。

第 22 屆奧運會的主辦城市是莫斯科。爲了準備這屆奧運會，前蘇聯政府傾全力操辦，先後花費了 50 多億美元，修建了中央列寧體育場，還新建、擴建了十多個輔助場館。前蘇聯藝術家設計了奧運吉祥物——小熊米莎。就在萬事俱備之際，1979 年聖誕節前夕，蘇軍出兵阿富汗，引起了全世界的抗議。美國首先表示將抵制莫斯科奧運會，隨後許多國家也拒絕參賽，總共有 66 個國家和地區抵制了這屆奧運會。

1980 年 7 月 19 日，飽經磨難的莫斯科奧運

會終於開幕。有 16 個國家的運動員不舉國旗而舉着奧林匹克五環旗進場，其中有 10 個隊只有旗手一人。這顯然也是在表示抗議。

由於受到抵制，這屆奧運會的運動水平有所下降。三足鼎立的奧運世界祇剩下前蘇聯和民主德國兩強爭雄，前蘇聯隊幾乎是獨步天下。前蘇聯的金牌豐收從游泳開始，薩爾尼科夫三天獲得三塊金牌，還成爲世界上第一個突破 15 分大關的 1,500 米自由泳選手。在體操場上，前蘇聯體操運動員季佳京鶴立雞群，一人獲得八塊獎牌（三金、四銀、一銅）。這次前蘇聯隊以 80 塊金牌的空前戰績強化了自己的霸主地位。民主德國隊主要在游泳、田徑和賽艇這些項目中顯示出實力，尤其是女子游泳隊新人輩出。其他國家的選手也有佳績，年屆 35 歲的埃塞俄比亞長跑運動員伊夫特奪得了 5,000 米和 1,0000 米兩塊金牌。

1980 年基拉寧（左）退位，由薩馬蘭奇（中）繼任國際奧委會主席。

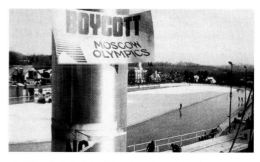

在普萊西德湖冬奧會場號召抵制莫斯科奧運會的標語。

莫斯科奧運會開幕式。

　　按照章程，在閉幕式上要升起下屆奧運會主辦國美國的國旗，但由於美國反對，就代之以主辦城市洛杉磯的市旗。在莫斯科奧運會期間，基拉寧退位，由西班牙人薩馬蘭奇繼任國際奧委會主席。奧林匹克運動進入了薩馬蘭奇時代。他在任期間所做的一個重大改革，是取消了奧林匹克憲章中要求選手業餘身份的規定，從此，奧運會的大門逐步向職業選手敞開。

　　與過去幾個城市爭辦的情形不同，美國西部城市洛杉磯在申辦 1984 年奧運會時沒有遇到對手。因為蒙特利爾為辦奧運會導致財政巨額虧空，已沒有什麼城市願意來當這個東道主，1984 年奧運會的主辦權就自然歸了洛杉磯。洛

杉磯市民吸取蒙特利爾的前車之鑒，堅決反對花政府的錢來辦賠本的奧運會。州議會還通過法律，不許動用公共資金辦奧運會。眼看政府資助無望，精明的美國人想出個辦法：由私營企業承辦洛杉磯奧運會。一家旅遊企業的老闆尤伯羅斯出任組委會主席，他組建了一個幹練的經營班子。他們先想出個辦法：把贊助廠商限定在 30 個之內，每個行業只選擇一個贊助商。可口可樂公司簽了第一份合同，贊助 1,260 萬美元。最艱苦的談判是電視轉播權，最後美國廣播公司以 3 億美元的天價買下了轉播權。精於算計的尤伯羅斯還想出個點子，以 3,000 美元的價格出售火炬接力的參與權，任何人只要出錢就可參加火炬接力。

　　1984 年 5 月 8 日，奧運火種在紐約點燃。

主辦 1984 年洛杉磯奧運會的美國商人尤伯羅斯。

卡爾·劉易斯在洛杉磯奧運會上獲得四塊金牌。

今世奧運

（右圖）中國 "體操王子" 李寧。

美國運動員瑪麗·德克爾與南非的佐拉·巴
德相撞而痛失金牌。

摩西獲得洛杉磯奧運會 400 米欄冠軍。

就在這時，從莫斯科傳來晴空霹靂：前蘇聯將抵制洛杉磯奧運會。東歐國家除羅馬尼亞外也加入了抵制的行列。總共有 12 個國家沒有派運動員參賽。

1984 年 7 月 28 日，洛杉磯奧運會開幕。開幕式是典型好萊塢式的，場面浩大，熱鬧歡快。在運動員入場式上，當中國隊出現時，9 萬多觀眾自發地起立歡呼。在第二天的比賽中，中國射擊運動員許海峰摘走了這屆奧運會的第一塊金牌。有 "體操王子" 之稱的中國運動員李寧奪得了三塊金牌、兩塊銀牌和一塊銅牌，是這屆奧運會上獲獎牌最多的選手。美國隊是賽場上最大的贏家。卡爾·劉易斯先後奪得男子 100 米、200米、4×400 米和跳遠的四塊金牌，再現了當年歐文斯在柏林奧運會上創造的奇跡。摩西蟬聯男子 400 米欄冠軍。女子 3,000 米本是美國運動員瑪麗·德克爾的強項，想不到在決賽時她與南非姑娘佐拉·巴德相撞，造成腳踝受傷而痛失金牌。

由於尤伯羅斯生財有道，這屆奧運會沒有政府資助也辦得很成功，還有 2 億多美元的贏餘，爲舉辦奧運會開闢了一條新路。

團圓聚會

團
圓
聚
會

民主德國游泳運動員奧托。

1988 年奧運會的主辦權被授予了韓國的首都漢城。這屆奧運會最大的成功，是結束了連續兩屆奧運會都是半個世界角逐的不正常狀況，實現了奧運大家庭的團圓。

1988 年 9 月 17 日，75 歲的孫基禎（1936 年奧運會馬拉松冠軍）手持火炬跑進漢城的奧林匹克體育場，交給運動員代表點燃聖火。這標誌着第 24 屆奧運會的開幕。薩馬蘭奇在講話中讚嘆：“159 個參賽國體現了奧林匹克運動的團結。”

在漢城奧運會上，蘇聯、東歐國家以席卷之勢將獎牌收入囊中，奪走了九個男子射擊項目中的七塊金牌、七個男子自行車項目中的六塊金牌、十個舉重項目中的九塊金牌。而體操、賽艇和女子游泳也成了這些國家選手的一統天下。民主德國的奧托一人就獨得六塊女子游泳金牌。在美國運動員中最出風頭是“花蝴蝶”喬伊娜。她獲得了女子百米跑冠軍，但給觀眾留下深刻印象的是她的裝束，身穿新潮運動服，留着長長的紅指甲和披肩髮。最激動人心的時刻是男子百米決賽的“世紀大戰”，加拿大黑人運動員本·約翰遜以 9.79 秒打破世界紀錄，勝過美國老將劉易斯。但不久就傳來了令人震驚的消息：本·約翰遜服用了興奮劑。他的金牌被剝奪，成績被取消。在跳水比賽中，美國運動員洛加尼斯在預賽起跳時頭撞在跳板上，縫了五針，但在後來的決賽中他仍發揮正常，連續獲得兩塊金牌。

1992 年 7 月 25 日，第 25 屆奧運會在西班牙的巴塞羅那開幕。開幕式上的藝術表演很有特色，集希臘神話、歐洲文化和奧林匹克理想於一體。而開幕式上的點火儀式更有特點，西班牙殘疾運動員雷博羅張弓搭箭，對準聖火台射出一支火箭，點燃了聖火。

這時昔日的體育巨人蘇聯已經解體，各新獨

漢城奧運會海報。

今世奧運

本·約翰遜。

洛加尼斯跳水。

張山獲得雙向飛碟射擊金牌。

漢城奧運會開幕式。

"花蝴蝶"喬伊娜。

立國家紛紛要求獨立參賽,但國際奧委會仍要求它們組成統一的代表隊。這支名為獨聯體的代表隊以金牌和獎牌第一最後一次稱霸奧運賽場。過去的奧運第二霸主民主德國已不存在,與聯邦德國合為一個國家,統一後的德國隊運動水平有所下降。

在這屆奧運會上,參加百米賽跑決賽的都是黑人選手,英國運動員克里斯蒂奪得冠軍。在跳遠比賽中,劉易斯實現了他在奧運跳遠中的三連冠。本次奧運會還首次向職業籃球運動員敞開大門,使美國的職業籃球明星能夠組成"夢之隊"參賽,表演精彩的球技。中國在奧運賽場上開始崛起。中國運動員在跳水項目中佔有絕對優勢,奪得四塊金牌中的三塊。最有象徵意義的是射擊項目中男女混合的雙向飛碟比賽,身材瘦小的中國女選手張山戰勝了身高馬大的男對手,獲得冠軍。張山在領獎台上被獲銀牌和銅牌的男選手高高舉起的場面,已成為經典的體育畫面。

1996 年的奧運會適逢奧運會的百年盛典，意義特別重大。作為古代奧運會的發祥地和第一屆現代奧運會的主辦國，希臘對申辦這屆奧運會高度重視。而雅典有一個有力的競爭對手，這就是美國的亞特蘭大。這裡是財大氣粗的可口可樂公司總部所在地。在投票中讓人意想不到的是亞特蘭大勝出。後來雅典不氣餒，繼續申辦 2004 年奧運會，終於獲得成功。

1996 年 7 月 19 日，第 26 屆奧運會在亞特蘭大開幕。這次是奧運大家庭真正的大團圓，197 個會員國全部出席。

在比賽中，美國隊這次終於以 44 塊金牌的榜首戰績重返霸主寶座。前蘇聯解體後的俄羅斯只獲得 26 塊金牌。在美國隊中風頭最勁的運動員當數短跑名將邁克‧約翰遜，他獲得 200 米和 400 米兩塊金牌。法國隊的黑人女選手佩雷克緊隨其後，奪得了女子的 200 米和 400 米金牌。俄羅斯運動員波波夫在上屆奧運會上獲得 100 米和 50 米自由泳的金牌，這次衛冕成功，蟬聯這兩個項目的冠軍。第三世界國家的運動員對歐美國家傳統的優勢地位連連發起挑戰。奧運皇冠上的明珠馬拉松金牌被南非的黑人運動員圖克瓦納摘走。中國的伏明霞再創佳績，成為奧運史上首位蟬聯女子跳台跳水冠軍的運

巴塞羅那奧運會開幕式的文藝表演。

動員。

2000 年奧運會的主辦權被澳大利亞的悉尼爭得。悉尼申辦時提出了"綠色奧運"的口號，並許諾包攬運動員所有的旅費和住宿費。在投票選擇主辦城市時，悉尼以兩票的微弱優勢擊敗了一直處於領先地位的北京，獲得主辦權。大約是為了表示對保護環境的重視，悉尼的奧運會場址原是一塊堆積工業廢弃物的場地。

2000 年 9 月 15 日，第 27 屆奧運會在悉尼開幕。澳大利亞土著運動員弗雷曼點燃了聖火。在

亞特蘭大奧運會開幕式。

邁克·約翰遜。

澳大利亞土著運動員弗雷曼。

團圓聚會

這屆奧運會上，就運動水平而言，美國仍佔據霸主地位；俄羅斯依然保持着強勢，位列第二；德國的實力明顯下降，滑坡到第五；中國崛起，上升到第三；澳大利亞借助地利之便，名列第四。享有點火殊榮的弗雷曼身穿一套緊裹全身的運動服，特別引人注目。她首先奪得女子 400 米的金牌。美國女運動員瓊斯先後贏得了 100 米、200 米和 4×400 米三塊金牌。38 歲的德國皮划艇女選手費舍爾奪得了她運動生涯中最後的兩塊奧運金牌。

由於這屆奧運會組織工作做得不錯，在閉幕式上薩馬蘭奇稱：悉尼奧運會 "是有史以來最好的一屆奧運會"。而這實際也是他奧運生涯的告別儀式。2001 年，薩馬蘭奇退位，由比利時人羅格繼任國際奧委會主席。薩馬蘭奇曾多次表示，他最大的心願就是看到中國獲得奧運會的主辦權。他終於在卸任前夕了卻了這一心願，也就在這一年，中國的北京獲得了 2008 年奧運會的主辦權。

2004 年的雅典奧運會更多地體現出其厚重的歷史文化氛圍。馬拉松比賽安排在古代長跑的路線上進行，射箭比賽在 1896 年舉辦奧運會的體育場舉行。在這屆奧運會上，中國隊共獲得 32 塊金牌，比美國隊只少三塊，比俄羅斯隊多五塊，歷史性地名列金牌榜第二位。這標誌着中國已躋身奧運的 "第一集團"，成為運動成績優異的體育強國。

在悉尼奧運會上，中國的伏明霞、郭晶晶獲得女子跳板跳水冠亞軍。

冰雪奧運

前面談到的奧運會都是在夏季舉行，稱爲夏季奧運會，不包括滑冰、滑雪這類冰雪運動。奧林匹克運動的創始人顧拜旦早就提出要單獨舉辦冬季奧運會，但遭到北歐國家的反對。這些國家認爲，已經有一個以冰雪項目爲主的北歐運動會，沒有必要再搞一個冬季奧運會。既然如此，那就在奧運會中安排一些冰雪項目。1908 年的倫敦奧運會就列入了花樣滑冰比賽。在顧拜旦的建議下，國際奧委會決定在 1924 年夏季奧運會

在法國夏蒙尼舉辦的首屆冬奧會。

之前舉行冰雪項目的比賽，不叫“奧運會”，稱爲“第八屆奧林匹亞德體育周”（後被追認爲第一屆冬季奧運會）。

這個“體育周”於 1924 年在法國的夏蒙尼舉行。獲得第一個冬季奧運會冠軍的是美國人朱特勞，他在 500 米速滑中取勝。挪威選手豪格獨得三塊滑雪金牌，被譽爲“滑雪之王”。由於這屆冬季奧運會開得很成功，連北歐國家也覺得沒有必要反對。1925 年，國際奧委會決定，以後與夏季奧運會同年舉辦冬季奧運會，但屆數按實際召開次數計算。

第二屆冬季奧運會於 1928 年在瑞士的聖莫里茨舉行。挪威姑娘海妮是這屆冬奧會上的明星，她在花樣滑冰比賽中以夢幻般的舞姿贏了金牌。

第三屆冬奧會於 1932 年在美國的普萊西德湖舉行。美國運動員伊根參加了有舵雪橇比賽，獲得金牌。他還是 1920 年奧運會的拳擊金牌得主。伊根是惟一在冬、夏兩季奧運會上都獲得過金牌的運動員。

第四屆冬奧會於 1936 年在德國的加米施—帕滕基興舉行。這年的夏季奧運會在德國的柏林

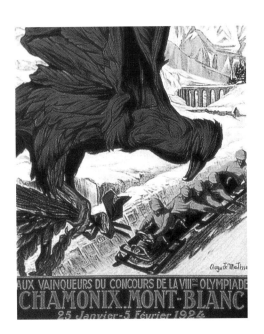

AUX VAINQUEURS DU CONCOURS DE LA VIIIᵐᵉ OLYMPIADE
CHAMONIX MONT-BLANC
25 Janvier-5 Février 1924

第一屆冬奧會海報。

今世奧運

舉行。爲減輕主辦國負擔，國際奧委會決定，以後同年的冬、夏季奧運會必須在不同的國家舉辦。這屆冬奧會中，挪威選手海妮的參賽資格遇到了麻煩。海妮應邀在電影中扮演過以冰舞爲題材的角色，有人認爲她破壞了奧運選手業餘身份的規定，要取消她的資格。挪威以退出冬奧比賽相威脅，終於使海妮得以參賽，並又獲得一塊金牌。

第五屆冬奧會於 1948 年再次在瑞士的聖莫里茨舉行。美國這次派出了兩支冰球隊，一支是美國奧委會派的，另一支是美國冰球聯合會派的。最後由國際奧委會安排，讓前者參加開幕式，但不參加比賽；後者參加比賽，但不計名次。

第六屆冬奧會於 1952 年在挪威首都奧斯陸舉行。第一次在冬奧會會場點燃了奧林匹克火焰，火種取自挪威冰雪運動奠基人諾德海姆住過的一間石屋。比賽中，挪威老將安德森一人獨得

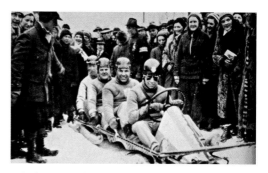

伊根參加雪橇比賽，他是惟一在夏、冬兩季奧運會上都獲得過金牌的運動員。

三塊速滑金牌。

第七屆冬奧會於 1956 年在意大利的科蒂納丹佩佐舉行。這屆冬奧會的滑雪比賽旣是奧運會比賽，又是世界錦標賽，因而競爭激烈。有"白色閃電"之稱的奧地利選手塞勒奪得了滑雪的三塊金牌。

第八屆冬奧會於 1960 年在美國的斯闊谷舉行。前蘇聯隊成績優異，名列金牌榜首。閉幕式

<div style="text-align:right">冰雪奧運</div>

（右圖）1936 年冬奧會海報。

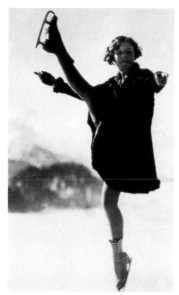

挪威冰上明星
海妮。

GERMANY 1936
IVᵀᴴ OLYMPIC WINTER GAMES

上，大會安排了一項表演，由這屆 500 米速滑金牌選手前蘇聯的格里申挑戰世界紀錄，結果他突破 40 秒大關，滑出了新的世界紀錄。

第九屆冬奧會於 1964 年在奧地利的因斯布魯克舉行。這屆的點火儀式火種改爲取自希臘的奧林匹亞。比賽中，前蘇聯女選手斯捷寧娜囊括了女子速滑的全部四塊金牌，創造了冬奧史上的奇跡。

第十屆冬奧會於 1968 年在法國的格勒諾布

因斯布魯克舉行。這次本來的主辦城市是美國的丹佛，因當地民衆抗議而被迫放棄，轉而由因斯布魯克接辦。爲此，在主體育場設立了兩座火炬塔，以示這裡是冬奧會兩次的主辦地。

第 13 屆冬奧會於 1980 年再次在美國的普萊西德湖舉行。這屆強手如雲，僅男女速滑就有63 人打破冬奧會紀錄。美國男運動員海登囊括了五個速滑項目的全部金牌。美國隊在冰球比賽中奪魁，打破了前蘇聯長期壟斷冰球冠軍的局

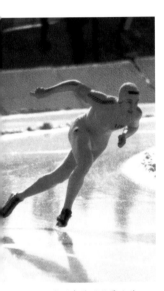

美國速滑運動員海登。

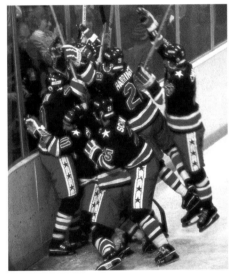

在 1980 年普萊西德湖冬奧會上美國冰球隊獲得冠軍。

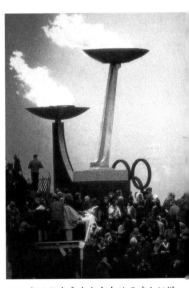

1976 年因斯布魯克冬奧會的兩座火炬塔。

舉行。奧運會中吉祥物的設計最早始於這屆冬奧會，是一個被稱爲 "雪士" 的卡通滑雪小人。挪威隊又顯示出其冰雪強國的實力，重新位列金牌榜首。

第 11 屆冬奧會於 1972 年在日本的札幌舉行。日本隊以笠谷幸生爲首的三名選手在 70 米跳台滑雪中包攬了全部獎牌，笠谷幸生是亞洲第一個獲得冬奧會金牌的運動員。

第 12 屆冬奧會於 1976 年再次在奧地利的

面。中國隊首次參賽，但成績不突出。

第 14 屆冬奧會於 1984 年在前南斯拉夫的薩拉熱窩舉行。民主德國隊包攬了女子速滑的四項冠軍，並第一次名列金牌榜首。

第 15 屆冬奧會於 1988 年在加拿大的卡爾加里舉行。東道主修建了世界上第一座帶有 400 米速滑跑道的體育館。由於速滑比賽進入了室內，避免了干擾，因而出現了許多新紀錄。荷蘭女運動員文根妮普獲得速滑的三塊金牌。在女子單人

花樣滑冰的角逐中，金牌被民主德國姑娘維特獲
得。

第 16 屆冬奧會於 1992 年在法國的阿爾貝維
爾舉行。前蘇聯在解體後以"獨聯體"的名義組隊
參加。統一後的德國隊表現出強大的實力，金牌數
名列榜首。中國運動員獲得三塊銀牌，其中女選手
葉喬波帶傷上陣，獲得速滑的兩塊銀牌。

第 17 屆冬奧會於 1994 年在挪威的利勒哈默
爾舉行。從本屆開始，冬奧會和夏奧會不在同一

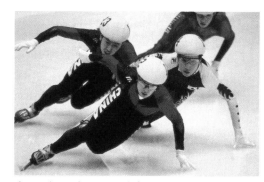

中國選手楊揚在鹽湖城冬奧會上獲得速滑金牌。

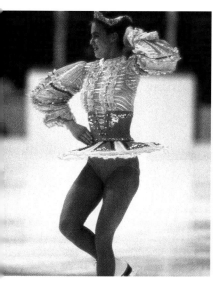

東德花樣滑冰運動員維特。

挪威滑冰名將科斯。

美國選手克里根獲得第 17 屆冬
奧會女子單人花樣滑冰銀牌。

年舉行，相互隔兩年。這屆的明星人物是挪威老
將科斯，他獲得三塊滑冰的金牌。在參賽的美國
隊中出了一件醜聞：美國女子花樣滑冰明星哈丁
讓男友僱用打手，用大棒襲擊自己的對手克里
根。哈丁如願前往利勒哈默爾，克里根在養好傷
後也入選美國冬奧隊，並獲得銀牌。後來事情敗
露，哈丁遭到懲罰。

第 18 屆冬奧會於 1998 年在日本的長野舉
行。比賽中，荷蘭運動員腳穿他們發明的新冰

鞋，取得了優異成績。日本隊借主場之利，奪得
五塊金牌。

第 19 屆冬奧會於 2002 年在美國的鹽湖城舉
行。中國選手楊揚獲得一塊速滑金牌，實現了中
國冬奧會金牌零的突破。

第 20 屆冬奧會於 2006 年在意大利的都靈舉
行。比賽中，中國選手韓曉鵬獲得滑雪金牌，
這是中國在冬奧會滑雪項目中奪得的第一塊金
牌。

中華奧運情

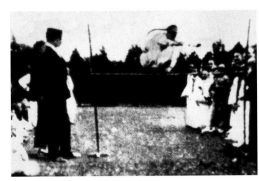

1890 年中國學校最早舉辦的運動會。

奧林匹克運動最早什麼時候傳入中國？有一種說法，認為早在 1895 年，奧林匹克運動的創始人顧拜旦就寫信給李鴻章，邀請中國參加第一屆奧運會。現在看來，這一說法缺乏根據。實際上，日本作為最早參加奧運會的亞洲國家，也是從第三屆開始才收到奧運會的邀請函的。1900 年，在上海出版的《中西教會報》曾簡要介紹了巴黎奧運會的一些情況：“巴黎賽會……每日入內觀賽之人，實繁有徒。”考慮到這屆奧運會是與世界博覽會同時舉行的，這裡所說的賽會也有可能不是體育比賽，而是競賽性的商品博覽。

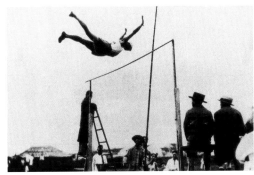

在 1927 年上海舉辦的華東運動會上夏翔飛身過杆。

要說中國人最早對奧運會有明確的認識，就不能不提到現代著名的教育家張伯苓。他是南開學校和後來的南開大學的創辦人。在他的教育思想中特別重視體育：“強我種族，體育為先。”1907 年 10 月 24 日，在天津學生運動會的頒獎儀式上，張伯苓最早向大家介紹了奧運會，並希望中國以後能成立一支代表隊，早日出現在奧運會上。正是在他首倡要參加奧運會的影響下，1908 年《天津青年》雜誌發表文章，介紹了第四屆奧運會即將在倫敦召開。同年 8 月，張伯苓出國考察歐美教育。在倫敦，他正好趕上舉辦奧運會，得以親身感受奧運會的盛況。回國後，他通過放映幻燈，向學生形象地介紹了倫敦奧運會

中間一人是參加 1932 年洛杉磯奧運會的中國隊領隊王正廷。

今世奧運

在洛杉磯奧運會上只有一名運動員的中國隊。

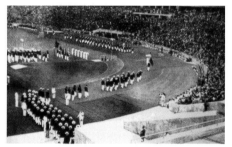

在柏林奧運會開幕式上中國隊入場。

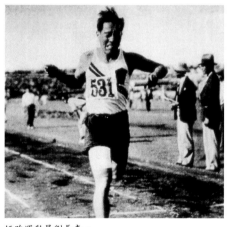

短跑運動員劉長春。

的情況。學生們看着不同國家運動員同場競賽的場面，興奮不已，自發地舉行了一個有關奧運會的演講會。有人在演講中發問：中國何時才能派一位選手參加奧運？中國何時才能派一支隊伍參加奧運？中國何時才能舉辦奧運，邀請世界各國選手到北京參加比賽？正是在這種

"爭取早日參加奧運會"理想的鼓舞下，1910 年在南京舉辦了一次規模較大的運動會。這是中國歷史上第一次全國運動會。

中國最早與國際奧委會有聯繫是在 1915 年。這一年，第二屆遠東運動會由上海承辦。運動會的組織者曾收到國際奧委會發來的電報，邀請中國派代表參加國際奧委會，並在舉辦下屆奧運會時派運動員來參加。由於第一次世界大戰的影響，這件事被耽擱。直到 1922 年中國才產生出第一位國際奧委會委員，他是外交家王正廷。1924 年，中國派出三名運動員參加了第八屆巴黎奧運會的網球表演賽。1928 年，中國派宋如海為觀察員，參加了第九屆阿姆斯特丹奧運會的開幕式，但沒有派運動員參賽。

1932 年，第十屆奧運會在美國的洛杉磯舉行。中國仍準備派一名代表前往觀禮，不派運動員參加比賽。就在這時，從東北傳來消息：日本計劃派東北運動員劉長春、于希渭代表所謂"滿洲國"（日本在中國東北建立的傀儡政權）參加奧運會的田徑比賽。消息傳出，群情激奮。短跑名將劉長春發表聲明：決不"爲傀儡僞國做牛馬"。中華全國體育協進會決定派他們兩人代表中國參加洛杉磯奧運會。由於日本人的阻撓，留在東北的于希渭未能成行，就由劉長春一人參賽。由於旅途勞累得不到適當休息，他在 100 米和 200 米的預賽中被淘汰。

第 11 屆奧運會 1936 年在柏林舉行。這次中國派出了上百人的代表隊參加，其中運動員有 77人。比賽中，除符保盧在撐竿跳高項目中進入復賽外，其他選手都在初賽中被淘汰。中國還在1948 年派運動員參加了第 14 屆倫敦奧運會。競賽結果所有選手都未能進入決賽。比賽結束後，中國運動員竟沒有路費回國，國民黨政府又

今世奧運

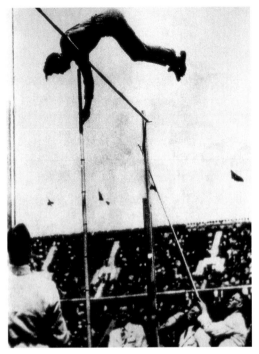

符保盧過杆。

不管，還是靠領隊王正廷四處募捐，運動員才沒有流落異鄉。

　　1949 年新中國的建立，給奧林匹克運動在中國的發展提供了前所未有的機遇。1952 年，第 15 屆奧運會在芬蘭的赫爾辛基舉行。在這之前，中華全國體育總會致函國際奧委會，聲明將派運動員參加這屆奧運會。當時擺在國際奧委會面前的問題是，中華全國體育總會和台北的"中華全國體育協進會"同時都宣佈是中國的惟一合法代表。在中國政府的努力下，中華全國體育總會到 7 月 18 日終於收到歡迎參加第 15 屆奧運會的邀請信，而 7 月 19 日奧運會就要開幕。周恩來總理當機立斷決定去參加。7 月 25 日，中國代表隊乘坐三架螺旋槳飛機，經過四天多航程，於 7 月 29 日到達赫爾辛基。當天中午，在奧運

村舉行了升旗儀式。這時離閉幕只有五天了，大部分比賽已結束，只有游泳選手吳傳玉趕上了百米仰泳比賽。他成了新中國第一個參加奧運會比賽的運動員。

　　後來，由於國際奧委會中有些人堅持在國際奧林匹克運動中製造"兩個中國"的錯誤立場，致使中華全國體育總會於 1958 年發表聲明，中斷與國際奧委會的一切關係。直到 1979 年，國際奧委會根據中國的提議，確定了著名的"奧運模式"，允許台灣作為中國的一個地方性組織在國際體育組織中有其席位。這樣，隨着中國在國際奧委會中合法席位的恢復，中國重新走進了奧林匹克運動的大門。從 1980 年開始，中國體育健兒參加了第 23、25、26、27 屆夏季奧運會和第 13 ~ 20 屆冬季奧運會。

五星紅旗在赫爾辛基奧運村升起。

游泳運動員吳傳玉。

今世奧運

申奧成功後，群眾自發到天安門廣場慶祝。

在 1984 年洛杉磯奧運會開幕式上中國隊入場。

參加 1996 年亞特蘭大奧運會跳水比賽的中國運動員熊倪。

　　隨着中國國力的增強和在奧運會上取得的驕人戰績，中國已具備了承辦像奧運會這樣重大國際比賽的能力。1991 年，北京正式決定申辦 2000 年奧運會。兩年後，在摩納哥的蒙特卡洛，國際奧委會投票表決 2000 年奧運會主辦城市。在前三輪投票中，北京一直領先，但在最後一輪投票中澳大利亞的悉尼以兩票的優勢獲得了主辦權。五年之後，北京決定再次申奧，爭取主辦 2008 年奧運會。為了適應舉辦奧運會的需要，北京不斷改善城市的基礎設施，並提出了 "綠色奧運、人文奧運、科技奧運" 的三大理念。2001 年，在莫斯科投票表決奧運會主辦城市。因為北京佔有明顯的優勢，只經過兩輪投票就被確定為 2008 年奧運會的東道主。

　　2008 年，中國人的百年奧運夢想將在北京成為現實。世界選擇了中國，選擇了北京，讓我們期待着這一偉大的時刻！

後　記

又完成了一本，總算可以寬下心來寫這篇後記。爲何要說"寬下心"，實言以告，在寫的時候我很有些擔心，主要擔心寫不成，兼帶着擔心寫不好。前一擔心現在盡可消除，而後一擔心還不能釋然。

那麼我爲什麼會擔心寫不成呢？這本體育競技史是我撰述的"圖說"中的最後一本，前面三本兵器戰爭史、交通探險史和建築城市史都已出版。按理說，再三再四地寫同一類書，有熟路子可走，應該不費力。但知易行難，一旦動起手來，發現無論是文字資料還是圖片資源都不充裕。其間我曾想打退堂鼓，又不獲准，只得勉爲其難，寫寫停停，步步籌劃，當然其間不乏有柳暗花明豁然開朗的欣喜，也有遍尋無着一籌莫展的苦惱，所以就有這樣的擔心。

實話實說，我並不擅長體育運動，也沒有多少運動方面的成績值得誇耀。如果連平常的事也算上，上高中時我曾代表學校去縣裡參加中學生運動會，比賽跳高，結果成績不佳未排入名次。上大學時，我曾爲班級足球隊隊員，這支足球隊最好的成績是獲得過系足球賽冠軍，每個球員都得到獎品白毛巾一條。這是我在體育比賽中得到的惟一獎品，彌足珍貴。不過沒有體育運動的特長，不等於我就不能寫體育史。我不會打槍，照樣寫了兵器史；我不會開車，照樣寫了交通史；我不懂造房，照樣寫了建築史，所以寫體育史也應該不算唐突。

在本書的具體寫法上，我注意到了三個方面的關係。

首先，是體育和競技的關係。可以說，體育本身也屬於競技，而競技的範圍似乎要比體育寬泛，有關體能技能競爭的內容都可歸在其名下。比如，本書中寫到的一些題目如鬥雞、鬥牛，要歸入體育有點牽強，而要算作競技就比較恰當。所以本書內容是以體育爲主，適當地增加一些不屬於嚴格體育範圍的競技內容。

其次，是體育和奧運的關係。本書的副題爲"從奧林匹亞到奧林匹克"，書中有相當部分的篇幅（近三分之一）與奧林匹克運動有關。現代奧運會是當今世界最有影響的國際盛會，其爲人關注的程度，是其他任何類別的國際聚會都無法相比的。另外，中國現在又獲得了 2008 年奧運會的主辦權，國人必然會想多了解一些古今奧運的情況。因而，我就在本書章目的編排中做了相應安排，在介紹體育競技史的同時也適當地介紹一些奧林匹克運動的歷史。還有一點需要說明，奧林匹亞是古代奧運會的舉辦地，而奧林匹克在英文中實際是奧林匹亞一詞的形容詞表述形式，但現在我們已習慣地將其作爲現代奧運活動的代稱。所以本書所說的"從奧林匹亞到奧林匹克"，實際是指從古代奧運會到現代奧運會，以表示年代的縱貫。

再次，是文字和插圖的關係。這套叢書是圖說書，每本都要使用大量插圖。而在爲這本書編

圖時我遇到了很大的困難，體育史的相關圖片較難搜尋。爲解決這個難題，我在幾個方面做了努力。向國內的體育史專家請教，得到他們不少幫助。到各地的博物館尤其是體育博物館去尋找，搜集到很多珍貴圖片。還有個辦法是到圖書館廣尋博覽，有時在無人注意的冷書堆中會有意想不到的收穫。總之，我感到自己在本書圖片上所用的心思要遠過於文字。如果我的這些勞作能對以後的相關研究有所貢獻，也就讓我感到這番心力沒有白費。而在本書的文字寫作中，我盡可能地做到篇目相互關聯，敘述準確全面，文字生動簡練，以使文字與圖片相比不相形見絀。

在經過幾年時緊時慢的編書生涯後，我總算是完成了這套圖文書，卸下了懸繫已久的重負。追憶寫作的過程，得益於很多方面的幫助，這裡謹擇其要說明以致謝。首先要謝的是出版社。蒙江蘇少年兒童出版社不棄，耐心地等了我數年，並耗巨資將我的文稿變成了裝幀精美的圖書。另外也承蒙香港三聯書店厚愛，陸續出了繁體字版，拓展了這些書在海外的流通渠道。而兩家出版社的編輯石磊、管旅華、陳澤新、楊帆等人，在這幾年中爲拙著的問世辛苦操勞，一想起來就讓我感到是既欽佩又歉然。其次要謝的是在資料上向我提供幫助的公私機構和個人。豐富翔實的材料是史書的基石，在史料上有新意，書的創新價值就大。在編寫這本體育競技史的過程中，我得到很多機構（圖書館、博物館）和個人的幫助。現舉一機構和一友朋爲例：我就職的南京大學歷史系有藏書幾十萬冊的圖書館，館裡的管理員對我特別友善，容我在書庫中隨意翻檢，各種珍藏都可手展過目。在美國大學任教的陳意新是我讀研究生時的同學，他聽說我要編這本書，爲我在美國大購書刊，甚至還在亞馬松書店的網站上發貼廣爲徵購。再次要謝國內外的體育史專家，如果沒有他們所做的研究工作，我也無法寫出這樣一本普及讀物。在國內的體育史專家中有兩位對我影響最大，一位是研究奧運史的崔樂泉教授，另一位是研究中國體育史的劉秉果教授。還要感謝國內的一些體育攝影家，他們爲動感的體育留下了永恆的精美畫面，使之成爲一種凝固的藝術。對我幫助較大的攝影家有官天一、唐禹民、杭鑫源、任玉衡、韓榮志、鄭義、劉先修、韓力、牛德標、胡越、張其正、李基祿、王鴻依、李石營、吾群、趙彤傑、劉東驁、陳雷生、程至善、侯生福、葉永才、趙迎新等。最後要謝的仍是何漢寧和張玉敏兩位技術人員，尤其是何女士對我助益甚大。

當然，書一旦出版既是進入了公共閱讀的場所，也是進入了公共批評的領域。所以還請大小讀者多加批評，對書中的不足和差錯盡可向我直言，有以教我。

陳仲丹

書於南京龍江小區港龍園寓所

索 引

一畫

"一級方程式"（F-1）世界錦標賽198

三畫

大迴轉203
三級跳遠142

四畫

巴耶拉圖223
火炬接力賽19
五禽戲47
五項運動20
中華武術54

五畫

布勞頓規則209
冬季奧運會246
冬季兩項202
皮艇204
平衡木146
田徑140

六畫

冰上舞蹈85
吊環146
划艇204
仰泳80
自由體操146
自由泳80
乒乓球168

七畫

赤身運動12
角鬥110
投壺90
投擲標槍22
足球62、156
沙灘排球167

八畫

奔牛節 ... 105
長距離跑 .. 17
花樣滑冰 .. 85
鞦韆 ... 94
往返跑 .. 17
武裝賽跑 .. 18

九畫

背越式 .. 142
迴轉 ... 203
柔道 ... 120
《神聖休戰條約》 ... 11
狩獵 ... 130
相撲 ... 118

十畫

埃德斯特朗 ... 229
鬥鵪鶉 .. 100
鬥雞 ... 98
鬥牛 ... 102
鬥鴨 ... 100
俯臥式 .. 142
高低杠 .. 146
高爾夫球 .. 180
高山滑雪 .. 202
馬拉松 .. 32
馬球 ... 66
馬術 ... 152
拳擊 ... 24、208
射箭 ... 38

十一畫

捶丸 ... 180
帶操 ... 147
國際象棋 .. 134
混鬥 ... 26
基拉寧 .. 237
剪式 ... 142
健美 ... 148
排球 ... 164
球操 ... 147
圈操 ... 147
盛裝舞步賽馬 ... 155

十二畫

棒操	147
棒球	184
單槓	146
單人滑	85
登山	188
短跑	16
蛙泳	80
圍棋	70
象棋	74
游泳	78
越野滑雪	202

十三畫

奧林匹亞	8
奧運聖火	224
奧運吉祥物	239
滑冰	82
滑降	203
滑雪	200
跨欄	141
跨越式	141
鉛球	143
跳板跳水	81
跳高	141
跳馬	145
跳棋	134
跳水	81
跳台滑雪	203
跳台跳水	81
跳遠	142
瑜伽	114
障礙賽馬	155

十四畫

摔跤	25
維凱拉斯	215
滾式	142

十五畫

鞍馬 ... 145
標槍 ... 142
撐竿跳高 ... 142
導引 .. 46
蝶泳 .. 80
歐文斯 ... 142

十六畫

橄欖球 ... 176

十七畫以上

蹴鞠 .. 62
擊壤 .. 90
"蹲踞式"起跑 ... 140
蹲跳式 ... 141
顧拜旦 ... 214
環法自行車賽 ... 192
薩馬蘭奇 ... 240
賽車 28、106、196
賽龍舟 .. 86
賽馬 .. 28
賽跑 .. 20
賽艇 ... 204
繩操 ... 147
雙杠 ... 146
雙人滑 .. 85
體操 ... 144
鐵餅 ... 142
藝術體操 ... 147
雜技 .. 50
籃球 ... 160

責任編輯　楊　帆

封面設計　彭若東

書　　名　**圖說體育競技史──從奧林匹亞到奧林匹克**

編　　著　陳仲丹

出　　版　三聯書店（香港）有限公司

香港鰂魚涌英皇道 1065 號 1304 室

JOINT PUBLISHING (H.K.) CO., LTD.

Rm. 1304, 1065 King's Road, Quarry Bay, Hong Kong

香港發行　香港聯合書刊物流有限公司

香港新界大埔汀麗路36號3字樓

台灣發行　聯合出版有限公司

台北縣新店市中正路542-3號4樓

印　　刷　深圳市森廣源（印刷）有限公司

深圳市福田區天安數碼城五棟二樓

版　　次　2007年6月香港第一版第一次印刷

規　　格　16開（168×243mm）260面

國際書號　ISBN 978 . 962 . 04 . 2635 . 3

© 2007 Joint Publishing (H.K.) Co., Ltd.

Published in Hong Kong

本書原由江蘇少年兒童出版社以書名《圖說體育競技史──從奧林匹亞到奧林匹克》出版，經由原出版者授權本公司在港澳台地區出版發行。